教师教育系列教材

数字影视摄影简明教程(第2版)

董从斌　主　编

赵　鑫　单光磊　山彤彤　副主编

清华大学出版社

北京

内 容 简 介

本书以现代大学生的需求为出发点，以拓展视听语言新形态为主要研究对象，以历史经典和现行时尚融合的影视手法为设计理念，以提升大学生影视语言叙事、抒情、表意等创新型应用能力为目的，以短、精、快的形式简述要点。本书共分六章：高清影视节目制作概述、数字影视拍摄设备的认识与调整、数字影视摄影技巧、影视用光、高清影视造型语言、高清影视录音技艺，以影视摄影造型为核心向相关元素延伸，形成主题明确、形式多样、点面结合的结构体系。书中结合影视节目中的经典实例和现实生活中的实际情况，列出实验指导书和习题，为教、学、练提供指导，力求把理论和实际结合起来，达到人人都能动手做、处处都有可能做的目的，体现既广又专的大众影视文化理念。

本书可作为高等院校的广播电视学、数字媒体艺术、影视艺术学、教育技术、广告学、新闻学、艺术设计、动漫等传媒类相关专业学生的教材，也可作为电视节目制作的培训教材，还可作为短视频爱好者的自学参考用书。

图书在版编目(CIP)数据

数字影视摄影简明教程/董从斌主编. —2 版. —北京：清华大学出版社，2020.1(2023.1 重印)
教师教育系列教材
ISBN 978-7-302-53424-2

Ⅰ. ①数…　Ⅱ. ①董…　Ⅲ. ①数字技术—应用—影视艺术—师资培训—教材　Ⅳ. ①J90-39

中国版本图书馆 CIP 数据核字(2019)第 179415 号

责任编辑：陈冬梅
封面设计：刘孝琼
责任校对：周剑云
责任印制：刘海龙
出版发行：清华大学出版社
网　　　址：http://www.tup.com.cn, http://www.wqbook.com
地　　　址：北京清华大学学研大厦 A 座　　　　邮　　编：100084
社 总 机：010-83470000　　　　　　　　　　邮　　购：010-62786544
投稿与读者服务：010-62776969, c-service@tup.tsinghua.edu.cn
质量反馈：010-62772015, zhiliang@tup.tsinghua.edu.cn
课件下载：http://www.tup.com.cn, 010-62791865
印 装 者：北京国马印刷厂
经　　销：全国新华书店
开　　本：185mm×260mm　　　印　　张：14.5　　　字　　数：358 千字
版　　次：2010 年 3 月第 1 版　　2020 年 1 月第 2 版　　印　　次：2023 年 1 月第 4 次印刷
定　　价：45.00 元

产品编号：079741-01

前　言

随着短视频传播的迅速普及，视频制作和传播大众化已经形成，快手、抖音等以视频为工具的社交网站迅速兴起，这是得益于智能手机和 4G 移动网络技术的成熟与普及。随着 5G 移动网络建设逐渐开展，4K 超高清拍摄制作技术的普及，未来高质量的视频作为工具符号进行叙事、表意、抒情等功能的技术和艺术层面的需求会逐渐提高，综合使用影视艺术元素，提升拍摄画面的造型、色彩、构图、用光等方面的专业技能就非常重要，学习和掌握这些专业知识就成为时代的需求。基于当下和未来大众对视频拍摄的需求，结合传媒类相关专业的教学需求，本书介绍了与高清、超高清影视拍摄工作的相关概念、专业技能、艺术元素，运用简明的语言、专业的表述、理论联系实践的方法，让读者由浅入深，循序渐进，并结合案例分析设计实验内容，来提升读者的拍摄技能。

本书具有以下特点。

(1) 学用结合，采用"用以致学"的新思维，根据学生的需求设计教学内容。当今大学生的需求呈现出个性化，借助新媒体自我表达的需求非常强烈，教学设计要为其服务。随着学习手法的先进、高效，学习能力的增强，现在大学生流行"即用即学"，必须先适应、再引导。

(2) 融合思维驱动下的教学设计。教师的教需要融合多种媒体、多种手法，学生的学需要融合各种资源，合作共赢，因此本书利用融合思维对教法和学法进行设计，将高清摄像机、全画幅摄影机、手机、单反相机等拍摄视频的设备都融合进来。

(3) 以学生的视听感知为基础，引导学生达到更高的专业技能。现在的大学生都具有手机拍摄视频的基本生活技能，但缺少专业技能，记录和表达的能力有待于提升。

(4) 教材框架便于教学。本书在体系架构方面，每章开头均介绍了本章知识框架和学习目的、任务、要求，章后设置相关实验项目指导书、习题等，部分章节添加了课堂教学心得，便于教师教学和学生自学、自练，有助于学生尽快学习和领悟书中的知识结构系统，加强对所学知识的综合应用。

本书由董从斌任主编，赵鑫、单光磊、山彤彤任副主编。其中，参与整理材料的人主要有：牟军、刘晓彬、景华勇、王启田、王彦粂、孙国豪、曹燕燕、宋静、郭恺雷等，在此对本书出版给予支持帮助的单位和个人表示诚挚的感谢！

随着影视拍摄制作数字化、网络化、超高清、智能化、虚拟化等方面的快速发展，虚拟与现实技术在影视制作的高度融合，新技术的应用必将冲击现有的技术和规则，影像制作人群空前的扩张，受众需求差异大而繁，再加上，媒体融合的高速发展对人才的需求，因此，本书尚不能完全与新技术、新概念保持同步，加之作者水平有限，时间仓促，难免还会存在错误和不足之处，真诚希望得到广大专家和读者的批评和指正。

<div align="right">编　者</div>

目 录

电视摄像机是电视节目制作的必要设备，它经历了从模拟到数字的发展历程，在功能、结构、性能等方面都发生了巨大的变化。数字电视摄像机是一种精密的电子仪器，它将光学信号转换为电子信号，将大千世界的缤纷与绚丽用影像的形式记录下来。

第 1 章 高清影视节目制作概述

本章学习目标

➤ 影视节目制作技术发展史。

➤ 高清影视制作流程。

➤ 高清摄像机的功能特点。

➤ 电影摄影机的种类及构成。

➤ 高清影视摄制设备新品介绍。

核心概念

数字高清晰度电视摄像机(Digital High Definition Television Camera)；功能(Function)；种类(Kinds)；技术指标(Technology Criterion)

家用 DV 拍摄不出蚂蚁清晰的特写镜头

在课下交流时，得知同学们都喜欢看《动物世界》《走进科学》《探索·发现》等科普电视节目，由于生活中的微观世界，诸如蚂蚁、叶片上的脉络、细菌、露珠等都能被表现得淋漓尽致，而且都是特写镜头，主体在画面中的比例很大，再配上合理的拍摄角度和灵活的光线运用，镜头里的景物比用肉眼观察时更清晰、唯美，因此，许多同学拿家用 DV 去拍摄蚂蚁，试图用镜头记录蚂蚁王国的神秘，可就是拍不清晰，同学们就说是不是镜头有问题，是不是摄像机的质量有问题，于是找到老师。老师拿出实验室的广播级电视摄像机，利用微距功能，或换上专门的微距镜头，就拍出了蚂蚁清晰的特写镜头。

案例分析

数字电视摄像机的种类很多，其性能不同，使用领域就不同。广播级数字电视摄像机是最高档的摄像机，技术指标最高，图像质量最好，色彩逼真，几乎无几何失真，但体积稍大，价格昂贵，主要用于广播电视领域。专业级摄像机的体积小、重量轻、价格便宜，但各种性能指标都有所下降，图像质量不如广播级摄像机，主要用于电化教育、工业、医疗、交通等领域。家用级摄像机轻便、灵活、价格低廉，但图像质量较差，能满足一般非专业需要，主要用于家庭娱乐等场合。

家用级镜头、专业级镜头和广播级镜头三者之间最主要的区别在于镜头和光电转换器件。家用级镜头一般采用单 CCD 摄像器件，专业级和广播级镜头一般采用三 CCD 摄像器件。但是，不能将电视摄像机的性能作为选配摄像机的唯一衡量标准，还要根据具体的使用领域和场合来进行选择。

学习指导

没有系统接触过影视制作理论知识的同学，不了解影视制作设备可以分为不同的种类，摄像机或摄影机是分属于不同的种类的摄制设备，它们各自的性能特点、功能和使用领域也各不相同。他们认为只要有拍摄设备，灵活地采用摄像技能，就能拍出想要的画面。其实，电视摄像是技术与艺术相结合的一门技艺，拍摄技艺的高低在一定程度上也取决于摄制设备技术方面的改进。

针对这一现象，学生在学习本章时，一定要系统地学习高清影像摄制设备的方方面面，要对摄像机和摄影机分门别类，要比较各种摄像机的异同，要清楚各种机型的具体使用领域，只有这样才能灵活地使用摄制设备，将各种类型的摄像机的价值充分发挥出来。教师不仅要将书本上的知识深入浅出地传授给每位学生，还要给学生提供相关网址和学习资料，供学生在课下进行后续学习使用，以提高学生的自主探究能力和问题解决能力。

当你坐在电视机前或电影屏幕前观看精彩的影视节目时，或许会下意识地将影视画面与影视摄制设备联系起来。那么，你了解电视摄像机或摄影机吗？你听说过数字高清摄像机吗？数字摄像机或数字摄影机为什么冠以"数字"二字呢？你知道影视摄制设备的功能特点、种类划分以及技术指标等方面的知识吗？本章将带领大家共同走进高清影视摄像机的世界，一览庐山真面目。

1.1　影视节目制作技术发展史

摄像机技术的发展只有几十年的历史，但变化之快令人瞩目。摄像机经历了以下几个明显的技术发展阶段：黑白摄像机、单管彩色摄像机、三管彩色摄像机、CCD 摄像机、数字摄像机、数字高清摄像机……由此可见，摄像机的发展经历了从模拟到数字、从标清到高清的历史演变过程，并且随着科学技术的进步，还会有更新型的摄像机面世。

1.1.1　电视摄像机发展历程

1. 模拟摄像机

最初的摄像机诞生于 20 世纪 30 年代，采用电子真空摄像管作为摄像器件，信号的处理全部采用电子管电路，体积庞大、耗电多、制造成本高，绝大多数为黑白摄像机，图像质量也不理想。但是，摄像机的出现毕竟为人类开创了图像记录的新纪元。

20 世纪 70 年代以前，虽然随着晶体管和集成电路技术的发展，摄像机在体积、重量和图像的性能指标等方面都取得了很大的进步，但是，摄像机仍采用摄像管作为摄像器件，由于摄像管的寿命低、性能不稳定，而且不能对着强光进行拍摄，加上高昂的制造成本，使其应用范围主要限制在专业领域，一直没有进入普通百姓的家庭。

1975 年，JVC 公司推出了家用型 VHS 摄像机，简化了摄像机的功能和操作，并大幅降低价格，使摄像机终于飞进寻常百姓家，拉开家用摄像机市场的帷幕。1982 年，JVC 又研发出 VHS-C 摄像机和 S-VHS-C 摄像机，它们和 VHS 格式的摄像机使用同样宽度的磁带，信号质量不变，但体积却大大减小了。

从 20 世纪 80 年代初开始，摄像机技术迅猛发展，三管式彩色摄像机逐渐成为广播电视节目制作的主流设备。三管式彩色摄像机的色彩细腻鲜明，水平清晰度超过 650 线，灵敏度和信噪比都有明显提高，典型机型如索尼公司的 DXC-M3 摄像机。三管式彩色摄像机具有机身大、色彩重合精度差、寿命短等致命缺点，犹如昙花一现，繁荣之后便逐渐退出历史舞台。

2. 功能局部数字化

到了 20 世纪 80 年代中期，出现了采用固体器件 CCD 进行光电转换的板式摄像机，引发了摄像机技术的一次"革命"。在 CCD 刚刚出现的时候，它的某些技术指标还达不到摄像管的水平，但随着大规模集成电路技术的进步，CCD 器件的技术指标很快全面超过了摄像管的指标，水平清晰度达到 800 线以上。

数字处理摄像机就是在 CCD 器件的基础上发展起来的。实际上，20 世纪 70 年代的摄像机就开始应用数字技术了，如自动黑平衡、自动白平衡、自动光圈、自动重合中心等参数的调整。但是，真正的数字处理摄像机却是在 20 世纪 80 年代末才出现的。1989 年，松下公司推出了世界上第一台数字处理摄像机 AQ-20，标志着摄像机开始向数字化方向发展，摄像机的功能和质量都产生了新的飞跃。但是，这还不能算作完全意义上的数字摄像机，因为它只是在视频信号处理和自动调整部分应用了数字技术，而与其匹配的一体化录像单元还是模拟分量的，因此最后输出的仍是模拟信号。

3. 全数字摄像机

完全意义上的数字摄像机出现于 20 世纪 90 年代，它不仅将数字技术应用于视频信号处理和自动调整部分，而且还输出高质量的数字信号。由于此阶段的摄像机普遍采用 CCD 作为光电转换器件，舍弃了笨重的摄像管，摄像机机身的体积大大缩小，再加上新格式录像机的小型化，摄像机的摄录一体化和小型化终于全面实现。到了 20 世纪 90 年代中后期，

数字录像技术已经发展成熟，为摄录一体机的整体数字化奠定了基础。DV、DVCAM、DVCPRO、数字 Betacam 等格式的小型数字录像单元可以与数字摄像机机身结合为一体，将信号直接录制到数字磁带上。不仅如此，数字电视摄录一体机在性能上也获得了突飞猛进的发展，图像质量和声音的调节功能大大增强，一台小型专业数字摄像机记录的图像质量远远超过了过去广播级高档摄像机的图像质量。

1998 年，第一部家用数码摄像机问世。日本的两大摄像机制造商松下、索尼与全球多家大公司联合开发了新的 DVC(Digital Video Cassette)——数字视频格式。这种摄像格式的核心部分就是将视频信号的三个通道(Y、R-Y、B-Y)进行 8 位编码压缩，采用先进的压缩方法，将视频信号以数字方式记录在 6.35mm 宽的金属视频录像带上，使图像的清晰度轻易达到 500 线以上。DV 数码摄像机的推出使家用摄像机出现一个质的飞跃。DV 数码摄像机采用新一代的数码录像带，体积更小、录制时间更长，由此带动了 DV 数码摄像机向更小、更轻、更好的方向发展。索尼公司和松下公司也通过 DV 数码摄像机进一步强化了其在家用摄像机领域的地位。

长期以来，录像机使用磁带作为记录载体，电视摄录一体机也不例外。但磁带也有其不足之处，如容易磨损、不易长期保存、使用非线性编辑系统采集视音频信号时费工费时等。随着数字存储技术的进步，硬盘、光盘、半导体存储卡式摄录一体机已经进入实用阶段，如索尼公司的 PDW 系列专业蓝光盘摄录一体机、松下公司的 P2 系列半导体存储卡式摄录一体机以及逐渐流行的硬盘摄录一体机等。不仅如此，目前数字摄像机正向高清晰度方向迈进。高清摄像机采用 16∶9 的画幅，图像的水平清晰度已经超过了 1000 线，采用 4∶4∶4 取样的超高码流，不仅能够记录下精彩绝伦的数字电视画面，还可以拍摄极其精美的数字电影画面。这标志着摄像机的记录和存储技术向全面数字化、高清化的方向发起了新一轮的进攻。

1.1.2　电影摄影机发展历程

1. 胶片摄影机

1874 年，法国的朱尔·让桑发明了一种摄影机。他将感光胶片卷绕在带齿的供片盘上，在一个钟摆机构的控制下，供片盘在圆形供片盒内作间歇供片运动，同时钟摆机构带动快门旋转，每当胶片停下时，快门开启曝光。让桑将这种相机与一架望远镜相接，能以每秒一张的速度拍下行星运动的一组照片。让桑将其命名为摄影枪，这就是现代电影摄影机的始祖。

1882 年，法国的朱尔·马雷发明的一种摄影机可以拍摄飞鸟的连贯动作，由此诞生了摄影技术。这种摄影装置形状像枪，在扳机处固定了一个像大弹仓一样的圆盒，前面装上口径很大的枪管，圆盒内装有表面涂有溴化银乳剂的玻璃感光盘。拍摄时，感光盘作间歇圆周运动，遮光器与感光盘同轴，且不停地转动，遮断和透过镜头摄入光束，整个机器由一根发条驱动，可以用 1/100s 的曝光速度以每秒 12 张的频率摄影。之后，于 1888 年马雷又发明了一种新的摄影机，他用绕在轴上的感光纸带代替了固定感光盘，当感光纸带通过镜头的聚焦处时，通过固定住感光纸带使其曝光。后来，马雷又用感光胶片代替了感光纸

带，经过不断的改进，最终可以实现在 9cm 宽的胶片上以每秒 60 张的频率进行拍摄。

1889 年，美国的爱迪生发明了活动摄影机。这种摄影机用一个尖形齿牙轮来带动 19mm 宽的未打孔胶带，在棘轮的控制下，带动胶带间歇式移动，同时打孔。这种摄影机由电机驱动，遮光器轴与一台留声机联动，摄影机运转时留声机便将声音记录下来。在此基础上，又发明了一种活动摄影机。摄影机中有一个十字轮机构控制胶片作间歇运动，另有一个齿轮带动胶片向前移动。摄影机使用带片孔的 35mm 胶片。1891 年，爱迪生获得了这种活动摄影机的专利。

2．数码摄影机

数字电影摄影机技术的历史开始于 1999。当时，索尼发布了第一台 24p 数字电影制作系统 HDW-F900，该机于 2004 年荣获 "Primetime Emmy Engineering Award" (黄金时段艾美工程奖)。2006 年，索尼成功开发了 HDW-F900 的继任型号 HDW-F900R。此新型摄录一体机是 HDCAM 系列的旗舰型号，适用于戏剧、广告和视频等需要 24p 画质的制作应用。HDW-F900R 在其更轻便的底座内结合了原 HDW-F900 的成像性能。此新型摄录一体机的功耗更低、功能更多，它符合最新的欧盟环境法规。HDW-F900R 标配 12 位模拟/数字转换功能，可以录制四通道的数字音频并提供 HD-SDI 输出，与 HDW-800P、HDW-750P 和 HDW-750PC 摄录一体机共同组成了 HDCAM 系列。

同年，索尼发布了世界上第一台 4K 数字影院投影系统，该系统对 4K 高质量数字电影发展产生了巨大影响，用户对数字电影的需求大大增加了。之后，索尼又推出了 F65、F55 和 F5 摄影机系统，这些摄影机都被用于大量的影像节目制作，并得到了世界各地电影行业用户的广泛支持。

1.2　高清影视制作流程

高清影视节目的制作流程与传统格式的影视作品制作流程大体相同，主要分为三大阶段，即节目的策划阶段、拍摄阶段和后期制作阶段。

1.2.1　影视节目的策划阶段

影视节目制作策划要点主要在于将什么样的内容通过怎样的形式传播给受众。理想状态下的策划必然是将满足受众需求的、新鲜的内容，通过生动形象、吸引力强的影视节目形态传播开来，从而充分发挥影视节目的新闻性、教育性或娱乐性。

因此在进行影视剧本创作时应充分考虑以下因素。

第一，受众的期待。创作者应根据不同收视群体的不同审美，积极考虑受众的观看心理和观看期待。

第二，市场需求。创作者在进行节目策划与剧本创作时应明晰作品的市场定位，把握市场脉搏和发展方向，密切关注影视节目市场的动态和各类影视作品、电视节目，避免造成项目重复和投资浪费。

第三，政策导向。影视节目策划人应时刻关注国家相应法律法规，避免因违反或不符合国家的政策法规造成影视作品审查不通过。

由于高清影视节目的制作成本一般都比较高昂，因此，在明晰以上因素的前提下，影视制作人可根据个人经验和市场情况制定相应的制作预算与项目策划方案，并在市场调研的支撑下明确成本和投资回报率，从而为影视作品的拍摄提供明确的依据，同时也为后期融资提供必要参考。

由此，节目可继续开展剧本创作或节目方案的制定，该过程大致分为五个步骤，即撰写故事梗概/节目梗概、分集大纲/节目分期大纲、初稿、第二稿、润色。其中，剧本创作大致需要明晰两条线索。

第一，文学剧本：明确故事梗概，以及分集梗概。

第二，人物小传：设置相应的人物关系，并将其融入故事梗概之中，从而丰富文学剧本。

1.2.2　高清影视节目的拍摄阶段

高清影视节目的拍摄同传统的影视拍摄一样，在拍摄阶段都是由拍摄期制片主任对拍摄进度进行掌控，明确每天的拍摄任务及拍摄内容，并经常与场记、统筹制片进行协商安排或修改拍摄内容。

但是在拍摄技巧上，高清影视摄制设备的使用使影像画面对拍摄的技术要求也更高，其专业性及在实际操作中所遇到一些细致化问题也尤为明显。主要表现在以下几点。

1. 曝光

曝光是影像摄制过程中的基本问题。无论拍摄者使用的是传统的胶片还是数字摄录机，都要面对曝光这个问题。传统标清摄像机的自动光圈系统实际上是一个简单的反射式测光表，它就像拍照片的近代照相机里面的反射测光表量度画面的亮度，给你提供一个平均数值，这个数值会随画面内容变化，测光表总不能代替人的思维。正因如此，它提供的光圈数值常常不是最好的曝光数值。而最好的曝光数值，应该是从暗部到亮部，把我们想重现的亮度都能重现，想保留的层次与色彩都能还原，站在摄影的角度来说这是最理想的。而高清拍摄设备为了确保画面的高清晰度，会采用光学机械部分精密度更高的高清镜头，这类镜头上甚至会去掉原本的电子部分，即失去了自动光圈功能，所以，摄影师在进行高清影像拍摄时只能靠自己来决定曝光量。

众所周知，在影视拍摄过程中，不论是标清还是高清，画面暗部的还原率是非常强的，即，假设整个画面拍得过暗，我们可以通过调色，使之还原到最贴近现实的样子。但如果画面曝光过度，亮部便会产生损耗，且该损耗不可还原。这一问题在高清拍摄过程中显现得尤为突出。因此，摄制人员在高清影视作品的拍摄中，应格外注意对曝光量的把握与控制。

2. 景深

因为高清摄像机的CCD尺寸比16mm底片的尺寸还小，与35mm底片的尺寸差距更大，因此两者产生的景深效果也是完全不同的。即"底片"大，成像的画面大，景深就会浅一点；相反，"底片"小，成像景深就会大一点，这一物理规律不可改变。因此，在利用高

清摄像机拍摄时，创作人员往往不习惯由其带来的大景深效果，于是，便需要通过改变光圈和焦距来获得相近效果。

3. 构图

高清摄像机拍摄的画面为16∶9宽银幕画面，这与传统标清的4∶3画面产生差异。这便使拍摄人员必须考虑画面中人物、景物及相关道具的构图是否合理，以及字幕位置的调整是否和谐。尤其是当拍摄运动画面时，被拍摄主体的出入镜时间、推镜头的幅度等都需要拍摄人员重新考虑与适应。

1.2.3 高清影视节目的后期制作阶段

在按照脚本拍摄了充足的视频素材之后，便进入到视频的剪辑与制作环节。与传统的影视节目后期制作一样，高清影视节目的后期制作也同样要经历以下几个步骤。

1. 剪辑画面和对白

剪辑画面是进入后期制作的第一项工作，一般意义上，我们将画面剪辑笼统地分为两步：初剪和精剪。

精剪是一项创造性的工作，要求剪辑师在剪辑过程中具备蒙太奇思维，掌握蒙太奇语言，通过剪辑创造最佳的画面叙事效果。初剪工作完成后，留给剪辑师的只是一堆原料，一个优秀的剪辑师能在这个基础上创造出令人赏心悦目的视觉效果。

2. 制作声音

后期录音的工作分为三个部分：录制对白、录制音响效果、录制音乐。录音师要在导演的整体艺术指导下，确定影片的声音造型。从录音部门的工作方式来看有同期录音和后期录音两种方式。

采用同期录音的制作方式，对白和音响在拍摄现场与画面同步录制完成。在现场录制效果不理想的声音，有可能在现场补录，也可能留到后期录音时再对不理想的部分进行补录和加工。同期录音的方式，优点是声音的真实感强，演员表演时也不必拘泥于限定的台词，可以有很大的发挥余地；缺点是对拍摄现场的录音条件要求比较高，有时因为录音效果不好，容易导致重拍。

3. 制作特级、字幕、片头片尾

在非线性系统中，字幕和特技可以在画面全部编辑完成之后再添加，也可以两者同时进行。字幕的制作主要包括制作片头片尾出现的演职员表和剧中人物的对白、独白。必须使用国家公布的规范的语言文字，并按电影播出单位对字形、位置、大小等要求制作，不能出现错字、别字。

4. 混录合成

混录合成是将影片中所有的声音、画面按照其应有的位置、效果混合录制完成，之后影片最终的面貌就定型了。

但是，由于高清影视画面与声音具有传统影视画面、声音所不具备的细节刻画，因此，在进行后期制作时，应充分考虑到色彩造型在后期处理过程中的特殊性，以及立体声的处理。

1.3　高清影视摄制设备

高清影视摄制设备主要分为高清电视摄像机及高清电影摄影机两类，二者虽然都实现对现实画面的真实记录，但记录原理却大不相同，下面逐一对此进行介绍。

1.3.1　高清电视摄像机

电视摄像机是将景物的活动影像通过光电器件转换成电信号的设备，主要由摄影镜头、摄像管或其他光电转换器、放大器和扫描电路等组成。电视摄像机种类繁多，标清、高清、特殊用途摄像机因其不同的技术指标和特点被用于不同的拍摄场合。其中，高清摄像机是指可以高质量、高清晰度成像，拍摄出来的画面可以达到 720 线逐行扫描方式、分辨率 1280×720，或达到 1080 线隔行扫描方式、分辨率 1920×1080 的数码摄像机。

1. 电视摄像机的功能及特点

作为数字技术的产物，数字电视摄像机具有以下主要功能。

1) 将光信号转换成电信号，处理后记录在存储介质上

这是数字电视摄像机最主要的功能之一。数字电视摄像机通过光学镜头，把光信号拾取下来，然后通过光电转换器件，将光信号转换成电信号，最后将电信号经过处理以后，记录到存储介质上。通常使用的存储介质是录像磁带，随着技术的发展，目前比较新的存储介质有光盘、硬盘和半导体存储介质等。

2) 实时录制、即时播放

摄像人员通过数字电视摄像机的寻像器或者液晶显示屏，可以看到数字电视摄像机镜头拾取到的景物，如果此时按下录制键，就可以将镜头前的景物实时地记录下来。如果想观看已经记录下来的活动视频画面，可以操作摄录一体机上记录单元的播放面板，画面便会立即重现在数字电视摄像机的寻像器或液晶显示屏上。

3) 动态地再现现实场景

数字电视摄像机不仅可以真实地还原现实中的真实场景，还可以从不同角度、距离、高度，并结合特技、光线、音响等手段，有选择地将现实景物呈现在声画一体的活动影像中，让观众尽享视听觉盛宴的美妙与瑰奇。照相机也能如实地还原现实场景，但照相机的还原主要是静态的还原。目前，一些比较先进的数码照相机也带有动态活动影像的录制功能，但是数码照相机的这一功能无论从记录长度、画质，还是从功能、效果等方面都远远达不到数字电视摄像机的活动再现水平，这是数字电视摄像机与数码照相机的主要区别。

4) 多台联合可以现场制作

数字电视摄像机不仅可以单机单独使用，还可以多台摄像机共同使用，以获得同一场景中不同拍摄角度、距离和被摄主体的电视画面。多台联合制作模式经常用于大型的活动

现场，如会议、体育比赛、文艺晚会等的现场。编导利用切换台控制各路电视信号的播放，从而实现在同一时间完成现场切换的任务。这种拍摄模式也经常被运用到室内情景电视剧的拍摄过程中，如《我爱我家》《炊事班的故事》《东北一家人》和《家有儿女》等就是利用数字电视摄像机多台联合现场切换的方式进行制作的。

随着数字电视摄像机技术的发展，目前生产的数字电视摄像机除了具有上述基本功能之外，还具有以下几项新增的功能。

(1) 支持拍摄画幅比为 16∶9 的宽屏幕电视画面，使电视画面的空间表现能力更加突出。

(2) 自动白平衡跟踪。这项功能可以根据拍摄现场光线的变化来自动调整白平衡，使拍摄变得更加方便。

(3) 细节控制。细节控制是对图像的细节部分进行调整和控制，以求获得更加清晰的图像画面，提高图像质量，主要有自适应适宜的细节控制、细节优化控制和三肤色细节控制三种。自适应适宜的细节控制，是指通过减少图像的高对比度部分的细节信息，而不是简单地对图像细节进行剪切，从而获得自然的没有"黑斑"效果的图像细节。细节优化控制，是指为了能得到更自然的图像，可以不移动扩展信号的峰值频率，而减少细节信号在水平方向上的信息量。三肤色细节控制，是指根据不同的肤色，调整不同的细节量，增加或减少任意三种颜色区域的细节信息，从而使图像质量得到优化。

(4) 电子柔焦。电子柔焦是通过减少原始信号的细节信息，降低画面的锐度，提高画面的光滑度。这个功能可以与肤色细节校正功能配合使用，使粗糙的皮肤变得光滑。经过柔化的画面还可以做自身的细节增强，而不改变焦距，最终得到与柔焦滤色片相似的效果。

(5) 新型超级 V 功能。随着摄像机垂直分辨率的提高，画面上的被摄物体会出现闪烁现象，致使画面质量下降。为了解决这一问题，一些专业数字电视摄像机开发了新型超级 V 功能，利用 4 挡切换(低挡、中挡、高挡、超级挡)，在抑制灵敏度的同时，将垂直清晰度确保在 500～570 线，从而使得画面垂直方向的细节更加清晰。

(6) 暗部扩展和压缩控制。图像的暗区对比度可用暗部扩展和压缩控制功能做各种调整。暗部扩展可以加强暗区内的对比度，从而改善被摄物体黑暗部分的低沉色调；暗部压缩则可以扩大或加深图像的暗部区域。

(7) EZ 模式和 EZ 聚焦。EZ 模式即简易模式，此功能可以自动调节光圈和白平衡，即全电平控制系统功能，方便用户操作。EZ 聚焦即简易模式的聚焦，使用此功能，将使光圈打开，便于拍摄前的聚焦。

由于数字电视摄像机的上述功能，使得数字电视摄像机具有以下几个方面的显著特点。

(1) 由于数字电视摄录一体机是能够完成"光-电-光"图像转换过程的高科技电子设备，因此，它的产物——活动影像是能够"立竿见影"的。与电影摄影相比，电视摄像省去了冲洗、复制等传统图像处理工序，大大减少了后期制作的时间和工作量。早已普遍实现的现场直播(运动会、文艺晚会等)正是建立在先进的电视摄像技术基础之上的。与此同时，作为电子产品的电视摄像机，也还存在着一些缺陷和不足，例如，数字电视摄像机无法离开"电"而工作，许多电子元件因自身特性对工作环境有一定要求等。

(2) 数字电视摄像机具备的色温滤色装置和黑、白平衡调整系统，对摄录操作和具体工作提出一些相关要求。由于数字电视摄像机是根据光线色温 3200K 来规范基本光谱特性和标准工作状态的，当摄像机在不同色温的照明条件下拍摄同一物体时，就会产生偏色现象。

所以，通常都在摄像机镜头与分色棱镜之间安装数个滤色片，利用其光谱响应特性来补偿因色温不同而引起的光谱特性变化。例如，5600K 的滤色片呈橙色，用以降低蓝光的透过率，从而保持总的光谱特性不变，使其色温恢复到 3200K。与此相适应，摄像机在光源色温 3200K 的基准之下，为保证正确的色彩还原，其输出的红(R)、绿(G)、蓝(B)三路电信号应相等，即达到白平衡。因此每当光源色温发生变化时，都必须进行摄像机机内白平衡调整。黑平衡调整也很重要，如果红、绿、蓝三基色视频信号的黑电平不一致，也会出现黑非纯黑、偏向某色的情况，必须加以调整以取得黑平衡。色温预置和黑、白平衡调整是摄像操作中至关重要的环节。

(3) 适合于使用计算机处理。在现代的数字电视摄像机中，普遍采用了微处理机(MCP)作为中心处理元件，实现控制、调整、运算的功能，并且采用了多种专用的大规模集成电路，使得摄像机的处理能力和自动化功能获得极大增强。

(4) 简化了调整机构和调整方式。模拟电视摄像机大多数采用调整元件(电位器、可调电容、线圈等)进行调整，摄像机的许多调整元件位于电路板上，必须打开外壳才能实现调整操作，非常不方便。模拟处理摄像机一旦调整失误，恢复到原来的状态十分困难。因此，模拟处理摄像机的调整工作一般由经验丰富的技术人员进行。即便如此，也必须慎重行事，如果调乱了，要恢复到原来的状态，将是一件非常麻烦的事情。而数字电视摄像机采用菜单显示，由按键进行增减调整。这样，从用户的角度来看，本来必须由技术熟练的技术人员进行认真调整的工作，现在一般的技术人员，甚至摄像人员也能够进行调整。调整好的数据以文件的形式保存在存储器中，如果对于自己调整好的数据不够满意，可以调出机器出厂时(标准的)的数据，或者与此次调整前的数据进行比较，因此不必担心因为经验不足而把数据调乱。操作者完全可以放心大胆地调整，以获得自己满意的结果。从制造厂家的角度来看，便于实现制造和调试过程的自动化，提高生产效率，降低成本。

(5) 可以实现精确细致的调整。从本质上看，数字电视摄像机对信号进行了变换，将原来的模拟信号变换成用代码 0 和 1 表示的符号。这样一来，数字电视摄像机所处理的是符号，而不是模拟信号本身。这就使得数字信号处理比模拟信号处理具有以下优势。

① 模拟信号在处理和传输的过程中，难免产生失真和噪声。一旦产生了失真和噪声，降低了信号的质量，就很难恢复；而数字信号具有优良的稳固性，在存储和传输的过程中，不易产生失真。模拟处理的本质是信号复制，伴有信号失真；数字处理的本质是信号再生，因此可以准确重现无噪声和失真的信号。

② 模拟信号很难对特定的某一段幅度或者频率特性单独进行调整，为了调整其中的某一段特性，可能引起其他部分特性的改变。另外，如果需要几种参数配合调整，就显得非常困难。而在数字处理时，可以对信号的某一部分特性单独进行调整。例如，单独进行伽马校正调整和拐点调整；对于某一段频率，或者对于某一段幅度电平单独进行调整，并保持其他部分信号的特性不变。此外，还可以将某几项调整结合在一起，相互关联，进行配合调整。例如，在应用过程中，往往需要将色度、对比度、亮度等结合进行相关配合的调整。这在模拟条件下，几乎是做不到的事情，而在数字条件下，却可以比较容易地实现。

(6) 集光、电、磁等高新技术于一体。数字电视摄像机把光信号通过光电转换器件(数字摄像机一般采用CCD)转换成电信号，然后将电信号经过一系列处理后记录到磁带上，转换成磁信号。就目前而言，新研发的存储介质摄像机整合了硬盘、光盘和半导体存储卡记

录等先进技术于一身，为数字摄像机家族增添了新成员，真正显示出数字电视摄像机作为新技术宠儿的这一技术特点。

2. 电视摄像机的性能和技术指标

数字电视摄像机说明书上一般都标有摄像机的技术指标，我们可以凭借这些指标来评价数字摄像机的性能和技术特点。

1) 灵敏度

数字电视摄像机的灵敏度是指在标准摄像状态下，图像信号达到标准输出幅度时，摄像机光圈的数值。标准状态指的是，增益开关设置在 0dB 位置，摄像机拍摄色温为 3200K、照度为 2000lux(勒克斯)、拍摄对象的白反射系数为 89.9%。例如，若某一摄像机的技术手册中标出该摄像机的灵敏度为 2000lux(3200K，89.9%)、F8.0，其中 2000lux(3200K，89.9%)指测量条件，F8.0 指的就是该数字电视摄像机的灵敏度。F 值越大，灵敏度越高；反之，灵敏度越低。通常，数字电视摄像机的灵敏度可达到 F8.0，新型优良的数字电视摄像机的灵敏度可达到 F11。

2) 信噪比

信噪比是指在标准照度(2000lux)下，数字电视摄像机图像的有用信号与视频噪波的有效值之比，用分贝(dB)来表示，信噪比越高越好。目前，随着高质量 CCD 的开发和应用，各生产厂家生产的数字电视摄像机的信噪比也在逐年提高，作为广播电视领域所用的摄像机，一般均以 60dB 的信噪比作为标准值。信噪比越高，画面越干净，图像质量越高。

3) 分解力

分解力是指数字电视摄像机分解图像细节的能力，包括水平分解力和垂直分解力。水平分解力是指沿水平方向分解图像细节的能力，垂直分解力是指沿垂直方向分解图像细节的能力。由于垂直分解力主要由电视制式规定的扫描行数规定，各摄像机之间差别不大，因而生产厂家在摄像机的技术手册中一般只给出水平分解力。水平分解力用水平方向上能分辨出的黑白相间垂直线条的线数来表示，其单位为电视线。水平方向上分辨出的黑白相间垂直线条越多，则表明摄像机的性能越好，分解力越强，图像清晰度越高，细节还原也就越丰富。例如，廉价的单集成电路片数字电视摄像机只能提供 250 线的水平分解力，而配备 3CCD 的高质量的数字电视摄像机却能提供 600～900 线的水平分解力，数字高清电视摄像机的水平分解力高达 1000 线。

4) 最低照度

最低照度是指在光圈和增益都开到最大时，摄像机输出标准电平值所需的最低照明强度。它在一定程度上表示了摄像机对低照度环境的适应能力。最低照度与摄像机的灵敏度有关，摄像机能够适应的最低照度值越小，摄像机的灵敏度越高，其适应环境的能力越强。

5) 几何失真

几何失真表示重现出来的图像与原图像的几何形状的差异，表现为枕形、桶形、菱形等多种失真形式。它是摄像管摄像机的重要指标，对于广泛使用的 CCD 数字电视摄像机来说，几何失真很小，几乎很难测量出来。

6) 重合精度

三片式数字电视摄像机重现的彩色图像是由红、绿、蓝三个基色图像混配出来的，三

者在空间位置和几何位置上必须一致，否则混合出的图像必然有红、绿、蓝等色边出现，即产生重合误差。误差越小，重合精度越高，性能越好。

7) 动态范围

动态范围指摄像机输出图像所能表现的最高亮度和最低亮度之比。通常，摄像机的动态范围不超过 50∶1，典型值是 32∶1，而阳光下自然环境的亮度范围却在 20∶1～300∶1。为更真实地反映自然，广播级数字电视摄像机一般都设有动态对比度控制，通过白压缩、自动拐点电路、黑扩展、黑压缩等先进技术扩展数字电视摄像机图像的宽容度。因此，是否采用这些技术是数字电视摄像机性能的重要标志。

8) 量化比特数

现代数字电视摄像机的取样一般都符合 ITU-R 601(即 CCIR 601)4∶2∶2 的取样规格。就是说，Y(亮度)信号的取样频率为 13.5MHz，R-Y(红差)、B-Y(蓝差)信号的取样频率均为 6.75MHz。量化级可以分为 8、10、12、14 比特等不同级别。比特级越大，产生的量化噪声越小。量化噪声是数字电视摄像机的重要固有噪声源。对于演播室使用的数字电视摄像机来说，应尽可能选用量化比特级高的摄像机，除了量化噪声小外，在运算和处理中，可以获得较高的处理和调整精度，得到更好的效果。有的数字电视摄像机采用 4∶4∶4 的取样格式，甚至 4∶4∶4∶4 的取样格式，后者是在亮度、两个色差信号之外，还增加了专用的键信号，供信号处理过程中使用，每种信号的取样频率都是 13.5MHz。这类数字电视摄像机一般都采用不压缩(比特透明)的数字处理方式，信号的码率非常高，同时也对信号处理速度提出了非常苛刻的要求。

此外，数字电视摄像机还有一些指标，如自动化程度、耐冲击波震动的能力、工作环境的温度范围以及信号接口的多功能化、操作的方便性等，评价时需综合考虑。

3. 高清晰度电视摄像机

数字高清晰度摄像机拍摄的节目是高清晰度电视节目的主要来源。数字高清晰度摄像机作为提供高清信号的源头，其性能指标将影响到整个高清电视系统的图像质量。目前数字高清晰度摄像机的生产厂家包括索尼、松下、池上和 JVC 等，虽然型号和格式多种多样，但其总体结构和工作原理大致相同。首先由高解析度的 CCD(一般在 200 万像素以上)获得模拟分量信号，再分别按特定的高清格式进行 A/D 转换后获得数字分量信号，再通过内置的数字处理电路进行各种信号处理，然后与音频信号进行复用混合，由 SDI 接口(串行数字接口)或 HD SDI 接口(高清数字接口)输出未经压缩的基带数字信号。

数字高清晰度摄像机的信号形成过程、外观结构、开关设置和操作使用与普通清晰度数字摄像机相似，但也有一些新特点。数字高清晰度摄像机由于采用 4∶4∶4 或 4∶2∶2 采样、12 比特量化(有的甚至采用 14 比特量化)和最新的 LSI 技术研制出的数字信号处理电路，不仅改善了视频信噪比和分解力，而且还增加了许多新功能，如数字对比度控制、多通道肤色校正、高亮度强光处理、多标准预制数字伽马、多级彩色矩阵以及多种特殊细节校正等；高清镜头也采用了特殊的校正技术，具有很强的误差校正功能。这些新技术、新功能提高了图像的清晰度，极大地降低了色彩损失，扩展了图像细节校正，提供了更灵活的色度控制，增加了更大的曝光信号控制，从而实现了像电影胶片一样的高质量画面。

数字高清晰度摄像机与普通清晰度数字摄像机最主要的区别在于扫描格式。目前数字

高清晰度摄像机的扫描格式有很多种类，包括 1080/50i、1080/60i、1080/50p、1080/60p、720i、720p 等。其中，i 代表隔行扫描，p 代表逐行扫描。1080 代表 1920×1080 的图像分辨率，垂直有效扫描行为 1080 行。720 代表 1280×720 的图像分辨率，垂直有效扫描行为 720 行。50 或 60 指场频或帧频(隔行扫描为场频，逐行扫描为帧频)。近年来出现的 4K 高清摄像机分辨率相对来说更高，高达 3840×2160，在此标准下 CMOS 逐行扫描可达到 2160p。

目前，大多数数字高清晰度摄像机都可以支持多种扫描格式或下变换为 480p、480i 等标清格式，并支持 4∶3 和 16∶9 的宽高比。由于数字高清晰度摄像机的图像质量非常接近胶片，电影制作领域也开始使用数字高清晰度摄像机来进行拍摄，直接在数字影院放映，或通过磁转胶的方式在传统的影院放映。这种方法具有减少胶片投入、直接回放缩短拍摄周期、容易进行电脑特技制作等优势，大大降低了电影的制作成本。很多生产厂家还专门设计了新的功能以更好地满足电影拍摄者的要求，如可以使用电影镜头、完全类似胶片摄影机的操作性能以及对应胶片宽容度的伽马曲线特性等，因此，数字高清晰度摄像机在电影界得到了广泛的应用。

1.3.2 高清电影摄影机

电影摄影机是用于拍摄、记录活动或静止影像的工具。它是一种综合光学、机械、电子、电工、电声和化学等各个学科知识及其研究成果的精密机械设备。区别于摄像机使用磁盘记录，即拍即看，摄影机则是使用胶片的动态画面拍摄来完成影像录制，机械结构更为复杂、洗印过程也更加烦琐，但拍摄效果却远好于摄像机。然而，随着高清晰度摄像机的出现，摄影机和摄像机的拍摄效果差异实际上已经变得越来越小，但是，两者的记录原理却始终不同。即，不论画面清晰度如何，摄影机是指使用胶片和机械装置记录活动影像、拍摄电影的机器，采用的是光学和化学记录方式；而摄像机是用磁带、光盘、硬盘等作为介质记录活动影像的机器，其应用更为广泛——电视节目制作、家庭使用等，采用的是电子记录方式。

1. 电影摄影机的种类及构造

从分类上来看，电影摄影机的分类因参考标准的不同有三种分类方法：按机型分，电影摄影机可分为大型电影摄影机、中型电影摄影机和小型电影摄影机三种；按胶片宽度来分，电影摄影机大致可分为 70mm、50mm、35mm、16mm、8.75mm 和 8mm 几种类型；按用途来分，则可分为特技摄影机、高速摄影机、字幕摄影机、延时摄影机、显微摄影机、水下摄影机和航空摄影机等。近几年，电影摄影机主要向轻便化、小型化、低噪声、自动化方向发展。目前，在电影教学片的拍摄中使用 16mm 的摄影机居多。

从构造方面来讲，电影摄影机一般由镜头、机身、暗盒和驱动马达四个部分组成。

对摄影机而言，镜头是其主要部件，其主要用处就是能使被拍摄物体清晰成像，因此，摄影机对镜头的要求是具有高标准的清晰度和最大化的透光率。一般而言，电影摄影机标准镜头的焦距约为画格对角线的两倍，其水平视角为 24°。专业摄影机则经常有若干可以替换的不同焦距的镜头——广角镜头、长焦镜头等。

在摄影机上还有一种可以观察所摄物像的装配，即取景器。取景器种类有很多，常见

的有光学取景器、光学反射取景器和电子监视取景器等。其中，光学取景器直接安装在摄影机旁边或上方，这类取景器能使拍摄者直接观看胶片上的影像，选取合适的拍摄范围、校正影像的清晰度，但不足之处就在于所见影像不是很敞亮。而光学反射取景器则是将透过摄影机主镜头射入的一部分光线反射到取景器内成像。电子监视取景器是利用电视摄像管的荧光屏取代反射取景器的观察屏，它不仅能显示拍摄的全部影像，而且能够显示得十分明亮，从而有利于拍摄者准确地进行构图设计。

2. 高清数字电影摄影机

自 1999 年，索尼发布了首个 24p 数字电影制作系统，电影摄影机向数字制作转变迈出了重要的一步之后，紧接着便在 2006 年推出了全球首个 4K 数字电影摄影机系统，促进了对高品质 4K 内容的需求。

4K 超高清数字电影是指分辨率为 4096×2160 的数字电影，即横向有 4096 个像素点，是目前分辨率最高的数字电影。而国内大多数的数字电影是 2K 的，分辨率为 2048×1080，还有部分数字电影是 1.3K(1280×1024)的。真正意义上的 4K 电影由 4K 摄影机拍摄，用 4K 放映机放映，当然，其中也不乏有 4K 电影是由 35mm 胶片拍摄的，再转成 4K 的数字格式。由于胶片电影的分辨率与 4K 大致相当或者会略好，故转录之后也能保证电影的清晰度。对于主流的家电设备厂商而言，它们更倾向于制造接近 4K 的 Quad Full HD(3840×2160)设备，因为这个分辨率标准的显示比例是 16∶9，与消费者目前接受的观看比例比较接近。

在高清电影摄影机中，备受关注的便是 Red One(简称"红色")全数码高清摄影机，该摄影机是目前最高的 4K 成像像素，所有部件全部可以自装购买，镜头通用 35mm 照相机，是好莱坞摄影设备里的后起之秀。

2007 年 4 月 16 日，全球最著名的广电行业盛会——NAB 广电展在美国拉斯维加斯会展中心开幕，"红色"向来自全球的 10 万名媒体专业工作者精彩亮相，发布了首部 4K 清晰度 4∶4∶4 无压缩的数字电影摄影机，引起电影界的广泛轰动，震惊业界，并获得本届 NAB 展会大奖。"红色"摄影机采用了电影业内流行的 PLMount(胶片电影摄影机镜头接口)，使得过去深受摄影师喜爱、得心应手的胶片电影摄影机镜头都可以再次发挥作用，而不像那些行业垄断者，每次推出新摄影机，镜头接口换用新标准，老镜头全用不上，顾客必须再掏钱买一批新镜头。用"红色"，不必重新买镜头，甚至平时用的佳能和尼康相机镜头也可以通用，方便了摄影师。索尼公司的新款数字电影摄影机 CineAltaF-23 也在展会上登场，但机身售价高达 15 万美元，清晰度还不及"红色"4K 摄影机的一半，达不到 2K，而"红色"的机身售价仅为 1.75 万美元。"红色"摄影机公司创始人为杰米·贾纳德(Jim Jannard)，曾经是 Oakley 公司的 CEO。

同为数字电影摄影机的还有德国产高清数字电影摄影机，即德国阿莱(ARRI)公司生产的高清数字电影摄影机。自 1917 年以来，ARRI 便成为世界上最大的高质量电影影片设备供应商。在数字时代，前期拍摄和后期制作将成为一个整体，阿莱艾丽莎(ALEXA)摄影机便充分考虑了后期制作，它是一款 35mm 胶片风格的数字摄影机，是阿莱公司进入数字摄影领域之后的重要产品。

艾丽莎摄影机(见图 1-1 和图 1-2)可同时记录 Apple ProRes 文件、输出无压缩 HD-SDI1 视频及无压缩 ARRI RAW 数据。其中 Apple ProRes 422(HQ)2 和 4444 信号文件能高速记录

在机载 SxS3 卡上,将 SxS 卡插入笔记本电脑即可使用 Apple Final Cut 进行直接编辑,消除了以往因转码带来的麻烦。另外,单独的 XML 文件、HD-SDI 视频流和 ARRI RAW 文件中包含丰富的元数据,可消除工作流程中的障碍;内置的颜色管理系统也可将颜色对照表应用于任何一种输出,使项目前后期沟通更加顺畅。

　　艾丽莎是一台轻巧经济的数字摄影机,它将为数字拍摄和超快工作流程树立更高的标准,画面质量接近 35mm 胶片。从电影、高端电视剧到广告、MTV 以及主流电视片,艾丽莎适合广泛的应用和预算。奥斯卡获奖影片《荒野猎人》便是用艾丽莎拍摄的,拍摄过程中不用灯光,全靠自然光照明,可见其宽容度与低照度的强大。

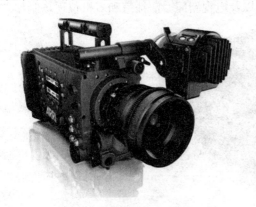 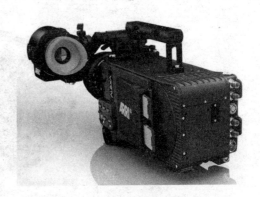

图 1-1　艾丽莎数字摄影机(一)　　　　图 1-2　艾丽莎数字摄影机(二)

1.3.3　高清影视摄制设备新品介绍

　　目前,全世界生产影视摄制设备的优秀厂家主要有松下、索尼、JVC、日立和池上,以前三个厂家的产品最优。松下和索尼主要生产高、中端产品,而 JVC 主要面向中、低端用户。各厂商之间的竞争从未停止过,并且随着摄像技术和数字技术的突飞猛进,各厂商更是不断翻新产品,以更优越的性价比与其他厂商的产品抗衡。综观近年来摄影摄像机领域的发展情况,我们发现影视摄制设备朝着小型化、高清、新型记录媒介、性价比更高、更加人性化的方向发展。现就几款家用级、专业级和广播级等不同类型的设备机型介绍如下,以供购机时参考。

1. 广播级高清影视摄制设备

　　不同于家用和专业级摄像机,广播级摄像机主要应用于广播电视领域,图像质量高,性能全面,但价格较高,体积也比较大,根据使用目的的不同,其又可以分为三种:一是演播室用摄像机,其清晰度最高,信噪比最大,图像质量最好;二是新闻采访(ENG)摄像机,由于这种摄像机的工作环境特殊,这类机器体积小、重量轻、便于携带,对非标准照明情况具有良好的适应性,在恶劣环境中(如工作温度大范围的变化)具有比较高的安全稳定性;三是现场节目制作(EFP)摄像机,EFP 摄像机工作条件介于上述两种摄像机之间,性能指标也兼顾到这两个方面。

　　近几年来,摄像机朝着高质量、固体化、小型化、自动化、数字化的方向发展,以上

三种广播用摄像机之间已不存在明显的界限，如索尼公司的 BVP-70P 型 EFP 摄像机，无论是在便携式还是演播室设备中，都代表了现代摄像机的技术水平。

1) URSA Mini Pro 4.6K

2017 年 3 月，Blackmagic Design 推出的 URSA Mini Pro 4.6K 是一款将传统高端数字电影画质与传统广播级摄像机的人体工程学设计和功能结合在一起的专业摄影机(见图 1-3)。这款 URSA Mini Pro 配备大量有助于快捷操控的实体控制按钮、开关和拨盘，以及内置专业 ND 滤镜，新的可更换镜头卡口、CFast 2.0 双卡录像机和 SD/UHS-II 双卡录像机等功能。新的 URSA Mini Pro 将顶尖的数字电影技术与先进的电视摄像机功能和人体工学设计，非常适合高端电影长片、电视节目、广告、独立电影以及电视新闻、演播室和多机位现场制作。

图 1-3　URSA Mini Pro 4.6K 摄影机

在画质方面，URSA Mini Pro 配备专门设计的 4.6K 图像传感器，能够捕捉高达 4608×2592 的海量像素，提供 15 挡动态范围和超宽色域。第三代 Blackmagic Design 色彩科学被用于处理原始传感器数据，因此拍摄者可得到饱满的肤色、自然的色彩响应，以及超宽的动态范围。

在提供高画质的同时，URSA Mini Pro 还搭载带 IR 补偿的中性密度(ND)滤镜，能快速减少摄影机的入射光。此外，2 挡、4 挡和 6 挡滤镜经过专门设计，以匹配摄影机比色法，并提供更高的宽容度，即便在照明条件不佳的情况下仍然可以使用。这样用户就可以在更广泛的场合使用各种光圈和快门角度组合，获得浅景深或不同程度的动态模糊效果。IR 滤镜能均匀补偿远红外和红外线波长，从而消除红外污染。所使用的 ND 滤镜是专业级滤光片，结构精密，可在滤镜环被转动时迅速移动到位。

URSA Mini Pro 的广播级摄像机人体工程学设计将强大的实体控制按钮、开关、旋钮和拨盘安置在机身外部，让用户能直接进行最重要的摄影机设置。这些控制器布局合理，便于记忆，因此摄影师不需要查看按钮，进入一层层菜单翻查，或者把目光移开拍摄对象。URSA Mini Pro 配有一块高可见度的状态显示屏，可反馈时间码、快门和镜头设置、电池、记录状态以及音频电平等重要信息。该状态显示屏还设有背光功能，因此不论是昏暗的棚内还是阳光直射的户外均可清晰显示。

更重要的是，这款摄影机附赠 DaVinci Resolve Studio 软件，为用户提供了一个完整的后期制作解决方案。这款强大的软件将专业的非线性视频剪辑功能和业界首屈一指的调色工具结合起来，一个系统就能处理 URSA Mini Pro 素材的剪辑、调色、精编和交付在内的全套流程。DaVinci Resolve Studio 能直接处理来自这款摄影机的 RAW 和 ProRes 文件，用

户无须文件转换就能开始后期制作。因为它采用真正无损处理流程,所有信息都能被完整保留下来。使用 DaVinci Resolve Studio 是处理 URSA Mini Pro 素材最快和最高质量的方式。

2) SONY HDC4300

SONY HDC4300 是一款真正 4K 成像器的广播级摄像机(见图 1-4),即画面解析度可以达到 4K,而参数方面也符合广播级摄像机的规范。而且,HDC4300 是全球首款采用三片 2/3in 4K 成像器的摄像机,即采用的光电器材是 3 片,尺寸为 2/3in,以此使拍摄画面可以获得大景深,从而在新闻、专题类影视拍摄中获得更多的内容。同时,升格拍摄也是 HDC4300 的一大特点,该款摄像机标配有 2 倍、3 倍超慢动作拍摄功能,最高可实现 8 倍速的慢动作拍摄。

除了以上特点,HDC4300 还可兼容 B4 卡口镜头,以及与业内领先的 SONY HDC2580 系统摄像机同样的控制接口。这一性能赋予广播电视台现场体育赛事转播所必需的灵活性:在保持自己熟悉的高清镜头操作方式的同时具有 4K 拍摄能力。这就使该款摄像机可以在高清和 4K 系统之间,实现与现有的 HDLA-1503 系列控制与遮光系统、寻像器和主设置单元的设备间互换。因此,节目导演和操作者可以像使用自己熟悉的摄像机技术一样,进行现场节目的转播操作,包括摄像机角度、变焦范围和光圈设置。

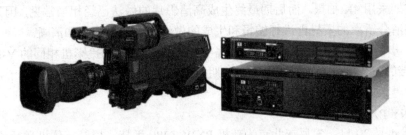

图 1-4　SONY HDC4300

色彩呈现方面,HDC4300 采用超高精度阵列技术,将三个 4K 成像器放置在一个新棱镜上。这样,HDC4300 就可以支持下一代 ITU-R BT.2020 广播标准的更宽色彩空间,用于未来将使用的主控或后期制作设备,将现在制作出的节目显示在未来的 4K 设备上。全新的 HDC4300 允许用户进行 4K 高清操作,标配有 2 倍、3 倍超慢动作拍摄功能,最高速度可增至 8 倍,能够进行高质量慢动作拍摄,制作出精彩的画面特效。

2. 专业级高清影视摄制设备

专业级高清影视摄制设备一般应用在广播电视以外的专业电视领域,如电化教育、工业、医疗等。这种设备机型要求轻便,价钱便宜,图像质量低于广播级设备。专业级摄制机型紧跟广播用摄制设备的发展,更新很快。尤其近几年,高档专业摄像机在性能指标等很多方面已超过过去的广播级摄像机,其清晰度、信噪比、灵敏度等重要指标,已和广播级摄像机没有多大区别,只是彩色还原性、自动化方面还略逊于广播用摄像机。

1) 松下 AU-EVA1

松下 AU-EVA1 非常紧凑,体积小巧,轻便易用(见图 1-5 和图 1-6)。它的机身重量只有 1.2kg,而且大多数配件如提梁、手柄、LCD 等均为模块化设计,这样,我们就能很容易地按照需要对其进行拆装,搭配无人机、手持稳定器或者摇臂,进行复杂的拍摄。这也是现

在专业级摄影机小型化的发展方向。

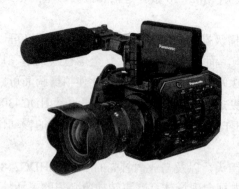

图 1-5　松下 AU-EVA1(一)　　　　　　　图 1-6　松下 AU-EVA1(二)

对于松下 AU-EVA1，它的最大亮点便是其高达 5.7K 的 Super35mm MOS 感光元件了。它能轻松地实现浅景深的画面，营造主体突出、背景模糊的电影感效果，并且，采用 5.7K 这样特殊的分辨率则是为了提升它的 4K 拍摄画质，使画面能更加锐利而专门设计的。现在，影视拍摄前期采用 4K 拍摄，而后期最终生成高清影片的做法已经相当常见，因为这比前期直接拍摄高清分辨率的素材再进行编辑和生成的做法使画面显得更加清晰。

除了分辨率上的优势，AU-EVA1 还配备了和 VariCam 系列摄影机相同的 V-LOG 曲线，它具有 14 挡的宽容度，这能使拍摄者在前期拍摄时保留更多的暗部和亮部细节，从而为后期调色预留更大的处理空间。

2) SONY PXW-Z280

2018 年 4 月 20 日，索尼在北京为新机 PXW-Z280 手持式摄录一体机举行了发布会(见图 1-7 和图 1-8)。这款摄像机搭载了新开发的 3 片 1/2in 4K Exmor R CMOS 传感器，成为世界上首款 1/2" 3 传感器的 4K 手持机，能够拍摄 4K 60p 视频。PXW-Z280 所采用的新型 Exmor R™ 成像器设计多用于广播级 4K 拍摄，其三片 1/2in Exmor R™ CMOS 为摄制画面提供深景深和出色的图像质量，而红、蓝和绿色光分别由单独的成像器独立进行捕捉，成就了 F12 (59.94p) /F13 (50) 高分辨率、高灵敏度、宽动态范围的优质影像。此外，它先进的 LSI(具有智能降噪、细节还原增强和失真校正技术)功能也有助于拍摄出生动、逼真的 4K 4∶2∶2 10-bit 画面。

图 1-7　SONY PXW-Z280 摄录一体机(一)　　　图 1-8　SONY PXW-Z280 摄录一体机(二)

除此以外，PXW-Z280 配有 17 倍专业光学变焦镜头，变焦范围从 30.3mm 到 515mm(35mm 等效)。这个镜头具有三个带物理止点的独立控制环，可手动控制聚焦、变焦和光圈，实现快速、准确的调节。高清模式时，拍摄者可以通过对 4K 成像器的剪裁，在保证画面图像质量的情况下放大图像，利用这个画质无损的数字扩展功能，可以拍摄到相当于 34 倍变焦的图像。

在编码方面，PXW-Z280 采用了 4∶2∶2 10-bit 编解码器，可以机内录制 XAVC Intra/Long 和 MPEG HD422，此外也支持 MPEG HD 和 DVCAM 格式记录，记录介质为 SxS 或 SD 卡。一个非常实用的功能就是该机可以同步录制 4K 与 HD(4K + MPEG HD422)，这使得用户可以在拍摄新闻采集工作流程所需的高清画面之外，同时录制更高质量的素材。其他功能方面，PXW-Z280 配备了当今流行的电子可变 ND，该技术也可以在 FS5/FS7 II 等机型上找到。内置的 Wi-Fi 模块也使得该机能适用于当今流行的无线新闻工作流程。

3) 佳能 EOS 5D Mark IV

不同于松下、索尼公司出品的其他摄像机型，2016 年 9 月份发布的佳能 EOS 5D Mark IV 第一次在以单反相机的身份拥有了拍摄 4K 高清视频的功能，该款产品搭载 61 点自动对焦系统，使用 DIGIC6+图像处理器、全像素双核 CMOS AF 技术以及 Wi-Fi 功能。

带动数码单反相机视频拍摄潮流的 EOS 5D 系列导入了 4K 规格，并且采用了专业规格的影院级 4K 分辨率，大幅提升了影像品质。像面相差检测自动对焦与支持触控的液晶监视器令专业级的拍摄操作变得轻松而流畅，HDR 短片、延时短片、高帧频拍摄等丰富的功能带来新的影像世界。

不仅如此，佳能 EOS 5D Mark IV 甚至可以拍摄分辨率为 4096×2160 的 4K 短片，具备专业规格的影院级 4K 分辨率，可以带来更加震撼的视觉效果。除了在分辨率上的优势，佳能 EOS 5D Mark IV 还通过搭载全像素双核 CMOS AF 来实现流畅的短片追踪对焦，并且，约 120/100fps 高帧频在记录高品质的慢动作影像方面更显优势。

3. 家用高清影视摄制设备

家用级摄制设备主要应用在图像质量要求不高的非业务场合，比如家庭、娱乐等，其水平分辨率为 250～450 线，信噪比约 50dB。这类摄像机体积小、重量轻，便于携带，有一定的隐蔽性，在要求不高的场合，用它制作一般节目、刻录自己的 VCD、DVD，应是一种物美价廉的选择。

1) 索尼 FDR-AX700

FDR-AX700 是索尼公司 2017 年 9 月发布的一款家用摄像机(见图 1-9 和图 1-10)，并且是索尼家用摄像机里首款搭载 4K HDR 功能的产品，在影像传感器、图像处理器、自动对焦、存储、快动作等性能上都表现出了明显的提升，而且在整机重量和操作简单化方面也做得十分到位。

作为一台具有 HDR 功能的高清摄像机，FDR-AX700 可以在拍摄时提供更广的色域和亮度范围，带来更多细节、更接近真实的影像。摄像机内置的 HLG (Hybrid Log-Gamma)功能，提供了快速 HDR 解决方案。一改传统 HDR 需要后期编辑的复杂流程，无须经过调色，即可制作高质量的 HDR 内容，并可实现在 4K HDR 电视机上播放。

得益于搭载的 Exmor RS™ CMOS 堆栈式影像传感器、BIONZ X 影像处理器和蔡司

Vario-Sonnar T 镜头，FDR-AX700 支持拍摄 100Mb/s 码流的 4K 视频，并能获得背景虚化、细节丰富、色彩明亮、低噪点的画面。在 Exmor RS™ CMOS 堆栈式影像传感器的作用下，FDR-AX700 的自动对焦性能具有显著提高，凭借相位检测 AF 和对比度 AF 相结合的快速混合对焦模式以及 273 个相位检测自动对焦点可覆盖影像区域约 84% 的范围，能够精准地追踪被拍摄物体。

图 1-9　索尼 FDR-AX700(一)　　　　　　　图 1-10　索尼 FDR-AX700(二)

　　FDR-AX700 可为用户提供轻便、易于使用的拍摄体验。菜单中的功能界面也基本与专业类摄像机保持一致，常用的调节项目可以通过操作杆控制的快捷菜单实现，提高了操控效率。 此外，FDR-AX700 摄像机提供了双 SD 卡槽设计、ND 滤镜、Proxy 录制功能，使拍摄更灵活、高效。

　　2) 松下 HC-VX1

　　松下 HC-VX1 作为一款家用轻便摄像机(见图 1-11)，拥有更远、更广、更稳定的性能，高清 4K 拍摄可以为用户带来高度自然的逼真图像，同时松下 HC-VX1 的 4K 照片还可以捕捉到更多的决定性瞬间。松下 HC-VX1 家用轻便摄像机配备了卓越的 LEICA Dicomar 镜头，为用户随时随地地打造不打折扣的优质画面，并且松下 HC-VX1 1/2.5 英寸大型传感器和 F1.8 明亮镜头提供的性能大约是传统低光性能的 1.7 倍。

　　随着智能越来越流行，松下 HC-VX1 拍摄模式也具备了智能自动和高级智能自动模式(见图 1-12)，在使用此种模式进行拍摄时，摄像机会将模式切换到使设置最优化以适合当前所处的拍摄环境，将亮度与色彩平衡设置到比较匹配的参数，从而达到最佳的拍摄效果。

图 1-11　松下 HC-VX1 摄像机　　　　　　　图 1-12　HC-VX1 摄像机拍摄模式

　　除以上两种拍摄模式以外，松下 HC-VX1 还支持创意控制、HDR 视频、场景模式、手动模式、4K 照片以及电影模式，在实际拍摄中可以根据实际情况及个人喜好选择合适的模

式。其中的电影拍摄模式，可以选择慢动作、快速视频、慢速变焦、移动变焦等拍摄方式，这些场景的使用可以拍摄出更具特色的视频效果，使普通的日常画面也可以呈现出类似大片的特效效果。

松下 HC-VX1 摄像机拥有 24 倍光学变焦的莱卡镜头，在 4K 画质模式下，最高可实现 24 倍的变焦效果。在全高清画质拍摄情景之下，智能变焦最高可达 48 倍，真正实现了对远处的瞭望。

在实际拍摄远景时松下 HC-VX1 表现毫无压力，变焦拨杆的操作较为灵敏，可以很好地控制变焦的速度。另外在镜头快速推进时，4K 高精度自动对焦能够实现灵敏对焦速度，带来更为快速、清晰的拍摄效果。

本 章 小 结

不论是将光学影像转换成电信号的电视摄像机，还是利用光化学原理在胶片上记录画面的电影摄影机，它们都是影视节目制作的核心部件。它们分别经历了从模拟到数字、从胶片到数字、从标清到高清、从黑白到彩色的发展阶段，功能特点、技术指标和可靠程度都在不断地改进。本章主要介绍了高清摄影摄像机的发展历程，重点介绍了数字电视摄像机的功能特点、性能和技术指标以及电影摄像机的种类及构成。在此基础上，又对高清影视摄制设备新品进行了详尽的介绍。

思考与练习

1. 简述数字电视摄像机的发展历程。
2. 简述电影摄影机的发展历程。
3. 数字电视摄像机具有哪些功能？举例说明。
4. 简述电影摄影机的种类及构造。
5. 简述高清影视节目制作过程中拍摄时应注意的问题。
6. 比较电视摄像机和电影摄影机的异同。
7. 如何选购高清影视摄制设备？

数字摄像机的使用不会因为其性能自动化的提高而代替摄像师的主动性，只是能够较大程度地满足专业需求。专业摄像机除了自动化之外，还应该具有更为强大的手动调整功能。因为自动功能是在没有能力、没有条件、没有时间进行专业调整的情况下而设置的，专业人士使用自动是不得已而为之，是无奈之举，手动调节比自动调节更加快捷、准确。

第2章 数字影视拍摄设备的认识与调整

本章学习目标

➤ 数字电视摄像机的工作原理。
➤ 变焦距镜头的基本特性和使用技巧。
➤ 摄像机的菜单和显示信息。
➤ 摄像机的基本调整。
➤ 摄影机的认识和调整。
➤ 单反相机的认识和调整。
➤ 手机拍摄视频的设置调整。

 核心概念

工作原理(Principle of Work)；镜头特性(Lens Characteristic)；白平衡(White Balance)；菜单(Menu)；屏幕信息(Screen Information)

 引导案例

阳光下拍摄的画面很暗

数字摄像机自动化程度较高，操作比较简单，操作程序也比较固定，这就使得一些人不认真看说明书，认为只要会开机拍摄就万事大吉了。在实验课上，有个学生向老师汇报摄像机坏了，现象是在阳光下，光圈开到最大，画面还是很暗。老师检查后，发现他启用了高速电子快门，取消后，设备恢复正常。

 案例分析

电子快门的启用与取消是很简单的事，轻轻按一下开关按钮即可。无论是有意还是无

意地触及这个开关，它都会起作用，而且都会有相应的字符在寻像器上显示。摄像机寻像器里显示的都是一些最简化的符号，而且非常小，处在边沿的位置，不会引起初学者的注意。在本案例中，该学生对摄像机的了解太简单，如果他能够认真阅读说明书，并且识记常见字符的功能，上述问题就很容易解决。

摄像机的某些功能的调整和使用是有条件的，不是任何时候开启这些开关都会实现其功能，而且这个条件也不是绝对固定的。因而我们只有认真阅读说明书，才能全面了解摄像机的各项功能，保证在各种状态、各种条件下都能使摄像机处于一个最佳状态，从而获得理想的画面效果。

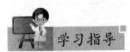

现在的学生只注重使用，而不去分析动作过程和因果，不去考究其他因素，很少有耐着性子认真看说明书的，遇到问题宁愿请教专业人士，也不愿从说明书里选择解决方案，这已成为一种普遍现象。针对这一现象，要求学生在学习本章时，一定要认真阅读实验所用摄像机的说明书；教师要把摄像机说明书的电子版发给每个学生，做到课下阅读，课上检查。对说明书中不明白的专业技术概念和操作过程，学生可以借助网络和图书馆的资料进行解决，对于难理解的概念和理论可以向老师请教，从而锻炼、提高自主学习的能力。

通过对第 1 章的学习，我们对高清影视摄制设备已经有所了解。本章将向大家详细介绍数字影视拍摄设备的使用方法，相信读者在学完本章内容以后，就可以轻松地驾驭它了。

2.1　数字电视摄像机的工作原理及主要构件

摄像机始终是每个年代最先进电子和数字技术的综合应用体之一，它的工作原理越来越复杂，设计部件越来越精密，集成化程度和自动化程度也越来越高。专业摄像机在提高自动化的同时，也为专业用户提供了很大的手动调整范围，其中，菜单的调整和设置就是为专业上的特殊需求而设置的。

2.1.1　数字电视摄像机的工作原理

数字电视摄像机是由光学系统、光-电转换系统、模数转换系统、图像信号处理系统、自动控制系统等组成的。它的工作原理非常复杂，作为影视相关专业使用者只需了解大致的基本原理即可。摄像机的光学系统由变焦距镜头、色温滤色片、红绿蓝分光系统等组成，可以得到成像于各自对应的摄像器材靶面上的红(R)、绿(G)、蓝(B)三幅基色光像。摄像机光-电转换系统的作用是将成像于靶面上的光像转换成电信号，然后经图像信号处理系统放大、校正和处理，并同时完成信号编码工作，最终形成彩色全电视信号输出。

如图 2-1 所示，景物的光信号通过摄像机镜头转换成电信号，再经数字信号处理单元处理后记录到磁带上，或直接视频输出，还可以通过寻像器和液晶显示器来观察现实景物或

观看重放的电视信号。

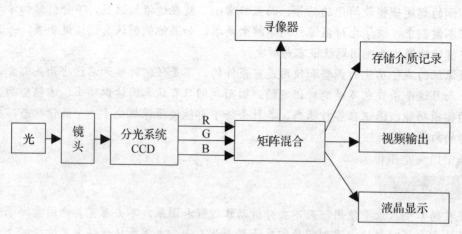

图 2-1　数字摄像机视频信号流向图

2.1.2　数字电视摄像机的主要部件

电视摄像机的电子系统复杂，生产厂商众多，种类和性能各异，其型号和外观有较大的差异，但基本构成却是相似的。构成摄像机的电子系统(信号接收和处理部分)、机械系统(录像机部分)、信号控制与变换系统是十分复杂的，在这里仅介绍与摄像操作相关的基本构件，包括摄像机光学镜头系统、摄像机主体部分、寻像器、话筒和电源等，如图 2-2 所示。

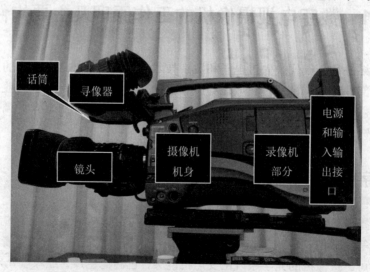

图 2-2　数字电视摄像机的主要部件

1. 外部光学系统

拾取景物影像的光学镜头系统也可称为外部光学系统，有内置(藏)式与外置(露)式之分。专业级摄像机的镜头一般为外置式——镜头是露在机身之外的，可以更换符合接口和成像大小的其他品牌的镜头；家用级摄像机的镜头则通常为内置式，它的优点是成像面积小、

安全、方便、小巧，但镜头口径较小，焦距较短，光学倍数比较小。与普通照相机的镜头作用相同，运用摄像机光学镜头，摄制人员可根据需要选择景物的拍摄范围，并获得清晰的光学图像。

光学镜头是电视摄像机的重要部件，其性能对图像的质量有很大影响，一般由多片正透镜和负透镜与相应的金属零件组合而成。摄像机镜头还带有遮光罩、自动光圈、电动变焦距、自动和手动聚焦、微距、后聚焦、加倍等装置。家用的小型摄录一体机和部分低档专业级摄录一体机的光学镜头多数是不可拆卸替换的，中高档专业级和广播级的摄录一体机的镜头大都可以拆卸替换。

光学镜头是摄像机最前面的一部分，它最基本的作用是把被摄物体成像于摄像机内CCD 的成像面上。镜头的光学特性是指由其光学结构所形成的物理性能，由焦距、视场角和相对孔径三个因素组成，如图 2-3 所示。任何一种光学镜头，都可以由这三种光学特性的技术参数来表示和区分。

图 2-3 镜头成像原理图

1) 焦距

摄像机的镜头都可被看成一块中间厚、边缘薄的凸透镜。平行于光轴的光线穿过透镜在光轴上聚成一点，叫作焦点，焦点至镜头中心的距离即为该镜头的焦距，焦距的单位是毫米(mm)。变焦距镜头的焦距是一个综合多透镜的结果，影响因素很多，且需要协调一致。

根据镜头成像规律，当物距远远大于像距时，像平面和焦平面几乎重合，通常我们把二者等同起来看。

在丰富的数码影像设备中，感光面积的大小多种多样，同样标号的焦距功能效果差别较大，为了比较性能，焦距转化统一成像面积的焦距值。焦距的转化采用换算焦距的方法，依据是两者的对角线视角必须相等。

$$\frac{F}{D} = \frac{F_1}{D_1} \Rightarrow \quad F = \frac{D}{D_1} F_1 \tag{2-1}$$

式中：F 是转换成的标准镜头的焦距值；D 是 35mm 胶片底片成像面积(24mm×36mm)的对角线长度，约为 43.27mm(35mm 胶片是指胶片的总宽度为 35mm)；F_1 是数字照相机镜头按照传统照相机标称的焦距数值；D_1 是数字照相机影像传感器感光面对角线的长度。

例如，NikonD1x 的 CCD 尺寸为 23.7mm×15.6mm，则 D_1=28.37mm，因此如果数字照

相机用一个 17～35mm 的变焦距镜头，其等效于 35mm 传统照相机实际拍摄效果的镜头是 25.5～52.5mm 的变焦距镜头。前者是一个从超广角到一般广角的变焦距镜头，适应的拍摄范围相当广；后者是一个普通广角到标准镜头的变焦距镜头，适应的拍摄范围要小得多。这样的转换方法也适用于电视摄像机。数字摄像机的小尺寸 CCD/CMOS 使得它和 35mm 镜头相比广角性能减弱了许多，摄像机的感光面积越小越难做成广角效果，越容易实现长焦效果。

2) 视场角

镜头的视场角是指CCD/CMOS有效成像平面(视场)边缘与镜头后节点(简单讲接近中心)所形成的夹角。从造型角度而言，镜头视场角反映了摄像机记录景物范围的开阔程度，并与被摄对象在画面中的成像大小成反比。视场角越大，被摄主体的成像越小，画面景物越开阔；反之，视场角越小，被摄主体成像越大，画面景物的视野越狭窄，如表 2-1 所示。

表 2-1 成像器件感光面积大小与对角线比较　　　　　　单位：mm

CCD 成像面积大小	1/4in CCD	1/3in CCD	1/2in CCD	2/3in CCD	35mm 摄影机胶片	35mm 照相机胶卷
成像尺寸	3.2×2.4	4.4×3.3	6.4×4.8	8.8×6.6	22×16	36×24
对角线	4	5.5	8	11	23.8	43.27

1.85∶1 的 35mm 电影胶片与 16∶9 的 2/3in CCD 成像尺寸相比，35mm 胶片的成像尺寸是 2/3in CCD 的两倍多，所以使用 2/3in CCD 摄像机时镜头焦距值只有 35mm 胶片的 1/2.5，如表 2-2 所示；光圈增大为 35mm 胶片的 2.5 倍，光圈标数值减小为 35mm 胶片的 1/2.5，如表 2-3 所示，景深范围是 35mm 胶片的 2.5 倍。例如，要想得到与 35mm 胶片摄影机 24mm 焦距镜头 F4 光圈相同的视角和景深范围，2/3in CCD 摄像机镜头的焦距应设置为 10mm (24mm 的 1/2.5)，光圈 F1.7(F4 的 2.5 倍)。在这里需要说明的是，焦距和景深范围只与成像尺寸有关，因此不论摄像机是标准清晰度还是高清晰度，只要摄像机内使用的 CCD 尺寸相同其结果都是一样的。不同成像面积的镜头要获得一样的视场角，需要的焦距是不同的。

表 2-2 镜头焦距对照

画幅比	1.85∶1胶片	2.4∶1胶片	2/3in CCD
焦距/mm	17.5	35	7
	21	40	9
	24	50	10
	50	100	21

视场角主要受镜头成像尺寸和镜头焦距这两个因素制约。对于一台成品的摄像机而言，由于 CCD/CMOS 成像面积和位置在实际拍摄中是不变的固定因素，也就是说通过镜头最后获得的清晰而有效的成像面积大小是固定的成像面，所以直接影响视场角的就是镜头焦距。拍摄时，一般只能通过变换镜头的焦距来改变视场角。镜头焦距越长，视场角越小；焦距越短，视场角越大。标准镜(25mm 镜头)所呈现的视场角大约在 45°；广角镜头(焦距小

于 25mm)的水平视场角均大于 60°，一般处在 60°～130°。视场角在 130°～180°的镜头被称为超广角镜头，又称为鱼眼镜头；长焦距镜头(焦距大于 25mm)的水平视场角均小于 40°，如表 2-4 所示。

<p align="center">表 2-3　镜头光圈对照</p>

画幅比	1.85∶1 胶片	2.4∶1 胶片	2/3in CCD
	2	2.8	0.8
	2.8	4	1.2
	4	5.6	1.7
光圈	5.6	8	2.3
	8	11	3.3
	11	16	4.6
	16	22	6.7

<p align="center">表 2-4　CCD 面积与焦距和水平视角的比较</p>

焦距/mm　　水平视角 ＼ CCD	1/2in CCD	2/3in CCD
50°	6.9	9.5
35°	10	14
25°	14.5	20
15°	24	33
5°	73	101

对于同样的视场角，CCD/CMOS 成像尺寸越大，所需的焦距越长，因为焦距和像距几乎相等。如图 2-4 所示，视场角不变，感光面越大，需要的焦距就越长。

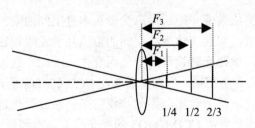

<p align="center">图 2-4　成像面积与焦距的关系</p>

3) 光圈系数

镜头的相对孔径是指镜头的有效入射光孔直径(D)与焦距(f)之比，其大小说明镜头接纳光线的多少。相对孔径是决定镜头透光能力和鉴别能力的重要因素。

如图 2-5 所示，因为 $D<f$，故相对孔径(D/f)的倒数(f/D)被称为光圈系数(F)，并被标刻在镜头的光圈环上。摄像机的镜头光圈系数分为若干挡，常见的有 1.4、2、2.8、4、5.6、8、

11、12、16、22 等，前、后相邻两挡光圈 F 值的比值均为 $\sqrt{2}$，曝光量相差一倍，因为像面中心照度与 $1/F^2$ 成正比。摄像时通常说的开大光圈，实际上是将光圈调节环从大 F 值向小 F 值的一端运动，即减小了光圈系数值；而缩小光圈，则是从小 F 值向大 F 值一端运动，光圈系数值加大。例如，从光圈 8 调到光圈 5.6，就是开大了光圈，通光量增大一倍，曝光值增加一级。

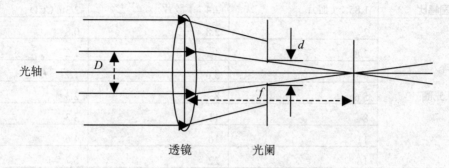

图 2-5 光圈口径与焦距关系原理示意图

对相对孔径和光圈系数的调节，影响着镜头的通光量和镜头景深。对摄像机的镜头进行光圈选择，实质上是一个曝光控制的问题。在拍摄同一照度下的同一场景时，光圈越大，景深范围越小；光圈越小，景深范围越大。现在的摄像机通常都有手动光圈和自动光圈两种控制方式。自动光圈只能对被摄场景的曝光控制做出技术性处理，而有意识、有目的的动态用光和艺术处理只能由手动光圈来实现。对镜头曝光的有意图控制和不同景深的选择性运用，是摄像人员实现创作意图、取得最佳画面效果的有效手段。

我们强调了焦距长短和景物成像大小及视角大小的关系。实际上，焦距长短还影响到镜头的透光能力的强弱。焦距越长，透光能力越弱；焦距越短，透光能力越强。在相同的物距下，焦距越长，像平面离透镜的距离就越远，到达像平面的光通量也就越少，因而可以知道镜头的焦距、孔径都与透光能力有关，只不过前者是光线传送距离的影响，后者是光线传输截面的影响。

4) 聚焦

聚焦又称为调焦。变焦改变焦距长短，受镜头本身空间的限制；聚焦改变的是像平面的位置，属于焦距的微调，聚焦主体现实空间的范围几乎无限。在实际情况中，被摄景物有远有近，焦距一定时，像距会随物距的变化而变化。因此，远近不同的景物的像平面也不是都在同一位置，总会有所差别。当像平面落在 CCD/CMOS 受光面的前方或后方时，拍摄的图像会显得模糊不清，称为散焦。因此，我们必须通过聚焦过程，使主体物上的光线通过摄像机镜头后准确地会聚在 CCD/CMOS 的受光面上，得到轮廓清晰的主体景物图像。

一般摄像机都有前聚焦和后聚焦两种调焦。前聚焦便是根据物距调整镜头前部的调焦环(又称聚焦环)带动内部的调焦组透镜前后移动，让焦距稍微有所改变，使主体像平面落在受光面上。调焦环上刻有标识数字，指示焦点最清晰的景物距离，通常可调范围从 1m 左右到无限远。这种前聚焦在长焦距情况下调整作用最为明显。通过遥控附件，也可对调焦进行遥控。

后聚焦一般是调整镜头的后截距。后截距即镜头光学系统最后一个表面的顶点到像方焦点(可近似为到像平面)的距离，在 2/3in 摄像机内一般为 40 多毫米。当镜头和摄像器件之

间的距离与后截距不一致时，成像面就落不到受光面上，图像就会模糊。在长焦距情况下，用前聚焦调整方法也许可以解决问题，但在短焦距情况下调焦环就无能为力了，只能调整后聚焦。当然，若调整摄像器件的前后位置，也是可以调整好聚焦的，但是需要打开机壳，技术也比较复杂，一般并不采用。所以，实际的后聚焦调整通常是利用在变焦距镜头后面专设的一个标有 F.B 或 F.f 的后聚焦微调环来改变后截距，即微调变焦距镜头里面最后一组移像透镜组的镜片位置，使像平面前后移动，最后正好落在摄像器件的受光面上。后聚焦调好后要固定下来，在实际拍摄时只需要根据景物远近来调整前聚焦，便可得到清晰的图像。

总之，对变焦距镜头来说，在主体物距不变的条件下，只要后聚焦和前聚焦都调整好后，不论镜头处于长焦距还是短焦距状态，主体图像都应该是清晰的。

通常，物距远远大于像距，当物距发生变化时，像距变化是很小的，通过调焦环便可使像平面落在受光面上。但若是物距过小，像距就会相应地增大，超过调焦环所能调节的范围，也就无法把图像调清楚了。因此，所有摄像机镜头都有一个最近的拍摄距离，即最短物距，一般在 1m 左右。短于这个距离，就需要另外加近摄透镜或使用微距功能。

其实摄像机变焦距镜头的内部结构是十分复杂的，主要由四组透镜组组成，目的是减小各自的像差，如图 2-6～图 2-8 所示。

图 2-6　专业镜头图

图 2-7　专业镜头剖面示意图

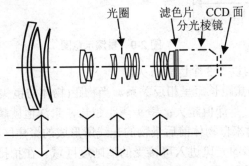

图 2-8　专业变焦距镜头组成示意图

聚焦组就是使主体清晰地成像在成像面上，变焦组就是改变取景范围，二者无论怎样运动，像的位置都会变化，而 CCD/CMOS 的位置和大小不动。补偿组就是保证像始终落在

固定位置上,即落在 CCD/CMOS 的感光面上。对于 3CCD 摄像机,在镜头和摄像机之间还要安装分光棱镜,这就要求补偿组与 CCD 之间有较长的光路,而一般透镜的像距达不到这么长,故而在补偿组后加一组透镜把像平面再向后边移动一定距离,故称为移像组。

5) 景深

如果摄像机内外其他状态不变,画面上所能看清晰的物体在光轴上的实际距离就称为这种状态下的景深,超过这个范围再远或再近都不能看清楚,与这个距离越远就越模糊。实际上,光学镜头能把景物纵向空间中一定范围的物体在像平面上都形成较清晰的像,这个范围所对应的"空间深度"(纵深距离)称为景深。决定画面上景物是否清晰的因素有屏幕分辨率的高低和大小,还有人的视觉感受能力。同一信号在分辨率 250 线 14in 的模拟电视机显示,可能景深为 3m,而在 1080i 的 50in 液晶电视上,可能景深为 1.5m。数字高清摄像机的景深比标清摄像机短了一些,拍摄时要求景深控制更准确、更严格。如图 2-9 所示,2号物体聚焦在受光面上,怎么看都清晰,当 1 号物体和 3 号物体在受光面(CCD 感光面)上留下的光斑(可称为分散圈)非常小,使人眼在屏幕上能够分辨出 1 号物体的轮廓时,就认为它是清晰的。当 1 号再远就不清,3 号再近就不清,1 号和 3 号物体之间所具有的人眼可接受的清晰度的距离范围,就是镜头的景深。2 和 3 之间的距离称为景深前段,2 和 1 之间的距离称为景深后段。1 和 3 的像距差即 1′ 和 3′ 的距离称为焦深。由此可知:理论上的景深很短,近乎一个面。但是受显像技术的限制,不能把细微的虚化显示出来,再者,人的视力有限,观看有一定的距离,人眼认为细小的虚化为清晰,故而得出景深有一定的纵深,而且还有景深画面中心大、边沿小的经验性结论。

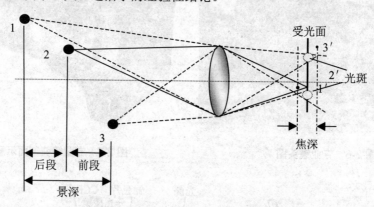

图 2-9 景深示意图

景深范围的大小与以下 3 个因素有关。

(1) 景深与镜头的焦距长短呈相反关系。当物距(物体与镜头的距离)固定,光圈大小相同时,镜头焦距越短,景深值越大;镜头焦距越长,景深值就越小。这是因为焦距短的镜头比焦距长的镜头,对来自物体前后景物的光线所形成的聚焦区(焦深)要短得多,光斑也要小得多,因此会有更多的光斑进入可接受的清晰度区域。在拍摄某些物体用长焦距时,景深特别小,主体的前景和后景都是模糊的;若用短焦距拍摄,景深增大,主体周围的前后景都比较清楚,但是主体在画面上的面积变小了。

(2) 景深与光圈的大小呈相反关系。在焦距、物距不变时,光圈越小(F 越大),景深范围越大;光圈越大,景深范围就越小。因为光圈越小,光线会聚的角度越小,在感光面上留下的光斑也小,使更远或更近景物的像看上去清晰许多。另外,光圈减小,非近轴光线

减少，使图像的清晰度提高。

光圈和物体上的照度有着直接的关系，光照强，光圈大，景深大；反之亦然。

(3) 景深与物距长短呈一致的关系。在焦距和光圈都不变时，物距越长，景深范围越大；物距越短，景深范围越小。因为主体离镜头越远，主体前后其他景物的像距就越接近，像距差就越小，使更多的景物在画面上显得清晰，因此景深范围增大；反之，景物离镜头越近，景物的距离差在感光面的成像间隔扩大，焦深范围扩大，在感光面上清晰度减少，景深也就变小。因而，景物的前景深总是小于后景深。在拍摄大场面景物时，一般物距较远，景深会大些；拍摄近的景物时，景深范围小，调焦就显得很重要，焦点不准比较明显。在数字高清时代，对焦点和景深要求更严格了，小屏幕上看不出虚，到了高分辨率的大屏幕上立刻就显示出虚，焦点不实。高清拍摄最好带大些的监视器。

为了便于读者比较，把影响景深的因素归纳如表 2-5 所示。需要说明的是，这里的关系主要是指在其他因素不变的情况下，只有这一个因素变化时的关系。

表 2-5 景深与其他因素的关系

因　素	焦　距		物　距		光　圈		照　度	
	长	短	长	短	大	小	强	弱
景　深	短	长	长	短	短	长	强	弱

综上所述，焦距、视场角和相对孔径(光圈)这 3 个表示镜头光学特性的参数，它们之间的关系是彼此联系又互相制约的。它们都直接构成了对画面造型的影响，不同焦距、视场角和相对孔径的镜头所能记录的画面及其造型效果是大不一样的，这就为摄像人员提供了技术基础及创作上的便利条件。

📖 课堂讨论

主体在阳光明媚的校园里，如何获得短的景深？

讨论步骤

(1) 场景分析：背景是绿树、灰墙、天空、草地等。

(2) 主体分析：主体的色彩，对比，大小，主体与前景、后景、背景的关系。

(3) 效果图分析：画出效果图，说明主体、前景、后景、背景之间的虚实层次。

2. 内部光学系统

摄像机的内部光学系统由滤光镜、分光系统和固态传感器组成。

1) 滤光镜

滤光镜位于镜头之后、CCD 之前，有滤色镜和中性滤光镜之分，大多数情况下将二者综合起来进行使用。滤色镜一般有橘黄色和蓝色两种，通过色片来改变镜头光信号的色温，从而改变 RGB 的比例，并有不同的中性滤色镜(ND)黏合在一起共同起作用。中性滤色镜的作用是减少光通量，而不改变光线的颜色。使用适当的中性滤色镜，可以使自动光圈张大一些，图像就会显得比较柔和，从而提高了电视画面的总体效果，如表 2-6 所示。一般情况下有四挡：1 号 3200K；2 号 5600+1/4ND；3 号 5600K；4 号 5600+1/16ND。

表2-6 中性滤色镜的使用特性

ND 种类	透光率/%	光圈变化	曝光倍数	密　度
2	50	1	2	0.3
4	25	2	4	0.6
8	12.5	3	8	0.9
16	6.25	4	16	1.2

中小型数字专业摄像机上，由于数字化色彩调整能力强，取消了滤色镜，大多色温的光照都能获得真实的色彩调整；由于摄像机的灵敏度提高，只有中性滤光镜降低光通量，有 ND1 和 ND2 两挡，分别代表 1/4 和 1/16，或代表 1/8 和 1/64。另外高档的广播级的专业摄像机把滤色镜和中性滤光镜分别安置在不同的旋转盘上，可以独立使用。

2) 分光系统

分光系统以分光棱镜为主体，对于 3CCD 摄像机而言，它的分光棱镜由 3 块棱镜黏合而成，在玻璃三脚棱镜的分界面上镀上多层薄膜(干涉薄膜)，利用光的干涉原理，使某一波长的光从薄膜反射出来，其他波长的光穿过薄膜，分光棱镜和 CCD 黏结在一起，组成一个固定组件，更换时通常一起更换，如图 2-10(a)所示。分光棱镜工作原理如图 2-10(b)所示，这种棱镜式分光系统，结构简单紧凑，牢固可靠，又耐震动，并可以提供较大的光输出和较小的失真。

单 CCD 摄像机不采用分光棱镜分色，而是在摄像器件上内装滤色条来得到三基色图像信号，如图 2-11 所示。与 3CCD 相比，单 CCD 摄像机每个 R、G、B 三基色信号的像素数减少，整体画面的分辨率降低，色彩的饱和度也有所减少，当然其成本也会降低，体积也会减小，因而多用于家用机型。

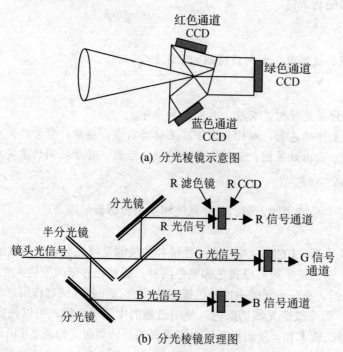

(a) 分光棱镜示意图

(b) 分光棱镜原理图

图 2-10 3CCD 摄像机的分光棱镜系统

图 2-11　单 CCD 的结构与滤光分色原理示意图

3) 固态传感器

固态传感器是摄像机的心脏部件，如图 2-12 所示，目前有 CCD 和 CMOS 两大类。

CCD(Charge Coupled Device)传感器又叫电荷耦合器件，它是一种特殊的固态半导体材料，由大量独立的感光二极管组成，一般按照矩阵形式排列，相当于传统相机的胶卷，通常以百万像素为单位。数码器件规格中的多少百万像素，是指 CCD 上有多少感光元件，代表 CCD 的解析度。CCD 上感光元件的表面具有储存电荷的能力，当其表面感受到光线时，会将电荷反应在元件上，整个 CCD 上的所有感光元件所产生的信号，就构成了一个完整的画面。

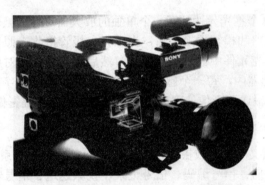

图 2-12　摄像机内部 CCD 的位置和形状

CCD 的尺寸是一个很重要的指标。根据 CCD 器件对角线的长度，可以有 1/5in、1/4in、1/3in、1/2in 和 2/3in 等不同的规格，如图 2-13 所示是索尼 2/3in CCD 的结构与大小。一般来说，尺寸越大，包含的像素越多，清晰度就越高，性能也就越好。在像素数目相同的条件下，尺寸越大，则显示的图像层次越丰富。家用机一般采用单片 1/4in 或 1/6in CCD，专业机多采用 1/3in 或 1/2in 3CCD，广播机则多采用 2/3in 3CCD。

CMOS(Complementary Metal Oxide Semiconductor，互补金属氧化物半导体)本是计算机系统内一种重要的芯片，后来发现 CMOS 经过加工也可以作为数字摄影和电视摄像机中的影像传感器。CMOS 与 CCD 两者都是利用感光二极管进行光与电的转换而生成影像的。

CMOS 内部基本结构也是由微透镜层、滤镜层、感光层组成。与 CCD 相比，其内部结构最大的区别是电路的布置形式。CMOS 的内部电路布置是每个感光二极管都与一个电子信号放大器连接，因此每个感光二极管输出的信号都是经过放大的信号。而 CCD 的内部电路布置是，所有感光二极管信号输出端并联以后，统一送到一个放大器进行信号放大。

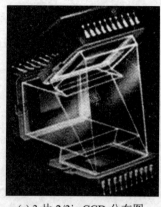

(a) 3 片 2/3in CCD 分布图

(b) 2/3in CCD 图

图 2-13　索尼光电转换器图

由于设计结构不同，其工作原理也有一定的差异。

CCD 在工作时，所有感光元件生成的电信号，统一由放大器处理之后，输送到一个专门的模数转换芯片进行处理，形成二进制数字影像信号，然后输送到影像处理单元处理，最终输出一幅影像画面。

CMOS 则不同，每个感光元件都有一个单独的放大器进行转换输出，并且每一个感光元件都直接整合了放大器和模数转换逻辑，当感光二极管接收光照、产生模拟的电信号之后，电信号首先被该感光元件中的放大器放大，然后直接转换成对应的数字影像信号。换句话说，在 CMOS 传感器中，每一个感光元件都可产生最终的数字影像信号输出，所得数字信号合并之后被直接输送到影像处理单元处理，最终输出一幅影像画面。

3. 机身部分

这是摄像机的主体(又叫机身或摄像机头)，主要包括内部光学系统、摄像器件、预放电路、信号处理、电子快门、信号编码、信号记录、视频返送、信号输出处理等多个部分，其核心功能是完成光电转换以及信号调整。数字电视摄像机在数字信号处理单元前还有一个重要部分——A/D 转换器，如图 2-14 所示。

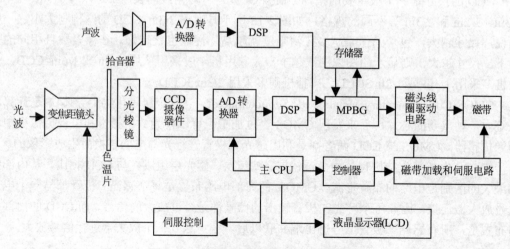

图 2-14　数字电视摄像机的内部处理单元

4. 寻像器

它是用来监视摄像机所摄图像的微型监视器，是人机对话的窗口。专业机多为黑白监视器，用以提高清晰度，减弱对眼睛的伤害。寻像器的一般功能是：取景构图、调整焦点、显示机器工作状态以及显示记录后的返送信号。无论怎样调整寻像器的显示，都不会影响摄像机传送出来的视频信号。它的显示指标一般工作前都以彩条信号为参考，调整亮度、对比度、锐度等使八条中相邻的每两条清晰分明，整体自然不刺眼。一旦调整完毕，在各种拍摄条件下都不要调整寻像器的亮度和对比度，如果不满意，就要改变环境、拍摄角度、机位以及摄像机的相关参数。一般便携式摄像机的寻像器荧屏为 1.5in，演播室用摄像机为4～5in。寻像器的调节方法与普通黑白电视机一样，也有亮度和对比度的调节钮，调节时应使寻像器中的图像亮度适中，层次丰富。另外，寻像器也是一个多种信息的"告示器"。在寻像器上能显示摄像机各种工作状态和警告指示，如记录指示(REC)、低照度警告(LL)等。现在多配有彩色液晶屏，分辨率也在提高，有可能取代黑白电子寻像器。如索尼 HVR-S270C的寻像器上面安置液晶屏，索尼 PMW-EX3 摄像机上的液晶屏就兼具现代和传统风格，这也成为一种趋势，如图 2-15 所示。

(a) 索尼 HVR-S270C 　　　　　　　　(b) 索尼 PMW-EX3

图 2-15　索尼专业摄像机寻像器

5. 电源

摄像机的供电方式有 3 种：电池供电、交直流转换器供电以及 CCU 供电。交直流转换器一般随机配置，适合于室内长时间拍摄，有的专门把交流转换成 12V 直流，有的充电器带有 12V 直流输出，如图 2-16 所示；CCU(Camera Control Unit，摄像机控制单元)除了传输、调整各类信号外，还给摄像机提供 12V 直流电，一般在演播室现场节目制作中使用。电池供电是普通摄像机用得最多的情况。

(a) 专用的交直流转换器　　　　　　　(b) 充电和交直流转换一体器

图 2-16　交直流转化器

1) 电池的类型

摄像机的电源除了给主机供电之外，还要给寻像器、自动光圈、电动变焦等机构供电，摄像机中的供电系统负责将 12V 直流电压转换成其他各种不同的电压来满足不同部件的需求。

目前，电池多为锂离子的。常见的有 NP、AN、BP、PK 等系列，大多可以输出 14.8V 的直流电，为摄像机、监视器、无线话筒接收机、无线微波发射机、电池灯供电，价格较为昂贵。

AN 和 BP 系列的指标如下：容量有 110Wh、130Wh、190Wh；电压为 14.8V；基本尺寸为 150mm×100mm×50mm，长宽基本相同，厚度因容量而变；工作环境温度为−30℃～55℃；重量因容量而变，一般为 1kg 左右。但电池的极性接口和卡扣的位置、形状以及装取方法都不相同。

NP 系列的指标如下：容量有 40Wh、50Wh、60Wh；电压为 14.8V；尺寸为 180mm×70mm×25mm，这个尺寸是固定的，因为有专用的统一的电池仓；工作环境温度为−30℃～55℃；重量因容量而异，一般为 0.5kg 左右。不同型号和品牌的电池比较如表 2-7 所示。一般情况下，镍氢电池比镍镉电池轻 50%；锂离子电池比镍氢电池轻 50%。

表 2-7　常用电池特性比较

型　号	特　征	规　格	外形尺寸	外　形	电池附件
BP	方向	14.8V 6.6Ah 100Wh	150mm×100mm×50mm		
	倍能	14.8V 10.2Ah 150Wh	153mm×102mm×54mm		V 型接口板
AN	方向	14.8V 9.0Ah 130Wh	150mm×100mm×55mm		
	倍能	14.8V 10.2Ah 150Wh	153mm×102mm×58mm		扣板
NP	倍能	14.8V 3.8Ah 50Wh	184mm×71mm×24mm		
	方向	14.8V 4.4Ah 65Wh	185mm×72mm×25mm		NP 充电器
PK	方向	14.8V 9.0Ah 130Wh	150mm×100mm×55mm		多功能充电器

数码电池，即小型数码摄像机上的电池。其电压不统一，主要有 3.6V、7.2V、8.4V。电池上标注的不是容量而是规格，如 7.2V、6600mAh 的电池，容量就是 7.2×6.6=47.52Wh。数码电池的规格尺寸比较多，连接卡口各异，没有较高的统一性，配置电池时，一定要选择和摄像机完全配套的电池。

2) 使用锂离子电池的注意事项

(1) 避免在严酷条件下使用，如高温、高湿度、夏日阳光下长时间暴晒等。

(2) 避免将电池投入火中和水中。

(3) 装、拆电池时，应确保用电器具处于电源关闭状态。

(4) 使用温度应保持在-20℃～55℃。

(5) 严禁将电池的正负极短路。

(6) 严禁使用金属物质刺穿电池。

3) 锂电池的保养方法

(1) 因为锂电池没有记忆效应，所以电池在没有放完电的时候可以充电，但是充电完毕后不能长时间处在通电状态下，为了安全，请及时将充完电的电池与充电器断开。

(2) 锂电池长时间不使用的时候，有条件的要在 1 个月内将电池充放电一次；最长要 3 个月将电池充放电一次。长时间搁置不使用，易造成电池电芯的电压不平，造成电池的损坏。

(3) 锂电池要保存在通风干燥的环境中。

知道了一块电池的容量和摄像机的功耗，可用电池的容量除以摄像机的功耗得出这块电池可以供这部摄像机工作的时间长度，单位是小时。这里是指新的电池，随着使用时间的增长和充放电操作次数的增多，电池的容量会减小。

6. 装置在摄像机上的传声器(话筒)

传声器主要用来拾取声音，并且将该声音与画面保持同步。话筒可以预先安置在摄像机上，也可以通过外接话筒的缆线与摄像机相连接。专业摄像机的随机话筒具有较强的方向性，方向就是镜头的指向。话筒的使用在第 6 章中有详细说明。

2.2　电视变焦距镜头

电视变焦距镜头主要是用来改变镜头视野的大小，使用非常方便。使用镜头加倍功能可以让景物充满画面。变焦距镜头也是非常复杂精密的。本节主要介绍变焦距镜头的工作原理和特性。

2.2.1　变焦距镜头的种类

变焦距镜头是相对于定焦距镜头而言的一种可连续变换焦距的镜头，如图 2-7 和图 2-8 所示。它由多组正、负透镜组成，除固定镜组外，尚有可移动的镜组，通过镜筒的变焦环，移动活动镜片组，从而改变物镜镜片之间的距离，以实现连续变动镜头焦距的功能。

截至 2019 年，各生产厂家提供的摄像机大多只配有一个变焦距镜头。常见的变焦距镜头的变焦范围有 12～75mm、10～150mm、9～143mm、9～117mm、28～135mm 等。用最长焦距值除以最短焦距值就是这个变焦距镜头的变焦倍数，例如，10～150mm 的变焦距镜头的变焦倍数是 15(倍)。变焦倍数越大，变焦范围就越大，镜头的体积就越大，长度就越长。一般来讲，变焦倍数大的镜头记录景物和表现现实空间的能力比变焦倍数小的强。但是，由于变焦倍数大的镜头在制造工艺上需要消除像差等原因，其构造也相对复杂得多，镜头的长度和重量也相应地长于和重于变焦倍数小的镜头。因此，在选择摄像机的变焦距镜头时，不能一味地追求镜头的变焦倍数，而应从实际出发，根据具体的拍摄题材及制作要求来选择适当的变焦距镜头。

摄像机上所用的变焦距镜头一般都包括广角镜头、标准镜头和长焦镜头 3 个部分，因此，一个镜头可以替代三种镜头来用，并分别表现出这三种镜头的造型效果，同时还可以通过连续变换焦距使画面景别出现由大到小或由小到大的变化，形成一种变焦距推拉镜头的效果。这便给摄像师带来了极大的方便。摄像师在一个机位上就可以获得远、全、中、近、特等不同景别的画面，不必再为变换景别而跑前跑后地来回奔忙了。

1. 长焦距镜头

长焦距镜头又被称为望远镜头、远摄镜头、窄角镜头等，是指视场角小于 40°、焦距大于 25mm 的镜头。对于摄像机的变焦距镜头而言，是指焦距调至大于 25mm 的状态下的镜头，如焦距值为 50mm、75mm、100mm、150mm 等时的镜头。

2. 标准焦距镜头

标准镜头又被称为中焦距镜头，是指视场角在 40°～60°、焦距为 25mm 的镜头。对于摄像机的变焦距镜头而言，是指焦距调至 25mm 状态下的镜头。

3. 广角镜头

广角镜头又称短焦距镜头，是指视场角大于 60°、焦距小于 25mm 的镜头。对于摄像机上的变焦距镜头而言，是指焦距小于 25mm 以下的那一段镜头，如焦距值在 16mm、12mm、10mm 等时的镜头。

2.2.2　变焦距镜头的基本特性

变焦距镜头的参数可能有较大的区别，但都有长焦、短焦和中焦，它们在成像上会有共性，其特性如下。

1. 长焦距镜头

在实际拍摄中，我们可能直接使用专门的长焦距镜头，也可能是运用摄像机变焦距镜头中的长焦距部分，所拍得的画面效果和造型表现是一致的，具体说来有以下一些特点。

1) 视角窄

长焦距镜头视场角均窄于 40°。例如，镜头焦距 25mm，视场角为 45°左右；镜头焦距 50mm，视场角为 23°左右；镜头焦距 75mm，视场角为 14°左右；镜头焦距 100mm，

视场角为 12°左右；镜头焦距 150mm，视场角为 8°左右。

2) 景深小

景深受光圈(F 值)、物距(拍摄距离)和镜头焦距 3 个因素影响，在 F 值、物距不变的情况下焦距愈长，景深愈小。例如，焦距 25mm、F 值为 4、物距 6m，景深为 4～11.5m，景深范围为 7.5m；焦距 50mm、F 值为 4、物距 6m，景深为 4.8～7.9m，景深范围为 3m；焦距 150mm、F 值为 4、物距 6m，景深范围仅为 0.3m。

3) 长焦距镜头压缩了现实的纵向空间

长焦距镜头压缩了纵深方向的景物空间，画面的纵深感和空间感弱，使镜头前纵深方向上的景物与景物之间的距离减小，多层次景物有远近相聚、前后重叠在一起的感觉。

4) 长焦距镜头有"望远"的效果

长焦距镜头拍摄的画面有将远处物体拉近的视觉效果，如同现实生活中人们用望远镜观察远处的物体一样。由于长焦距镜头的造型特点，远在 10m 之外的细小物体也能尽收眼底。

5) 长焦距镜头在表现运动主体时，对横向运动表现动感强，对纵向运动表现动感弱

长焦距镜头对沿垂直于摄像机镜头光学轴线方向的运动物体表现动感加强，速度加快。主要原因是长焦距镜头视场角比较狭窄，当运动物体作横向运动时，在较短的时间内就可通过镜头视角内的视域区，表现在电视画面上的效果是主体从画框一端入画，很快地通过画面从画框的另一端出画，入出画的速度加快，时间缩短。

长焦距镜头对迎着摄像机镜头方向(沿摄像机光学轴线)而来或背着摄像机镜头方向而去的运动物体表现出一种动感减弱的效果。主要原因是长焦距镜头压缩了景物的纵向空间，减缓了物体由远而近或由近而远的运动所应引起的自身形象的急剧变大或变小的变化速度。人们对纵向运动物体速度辨别的重要标准——物体由小到大或由大到小的视差比例变化被减慢了，使观众觉得主体的运动速度缓慢，好像位移变化不大，总是处在一个位置上。

2. 标准焦距镜头

标准焦距镜头的视角为人的头和眼不转动的情况下所能看到的视角，因此，利用标准焦距镜头所拍摄到的影像接近人眼正常的视角范围，其透视关系接近于人眼所感觉到的透视关系，能逼真地再现被摄体的形象。为了便于比较标准焦距镜头与长焦和广角的区别，把主要特征归纳为一个表，如表 2-8 所示。

表 2-8　不同焦距镜头的成像特性比较

特　性	放大率	透视性	失　真	制作中的作用	缺　点
广角	小	夸大前景；增大空间感；加快运动速度	背景较大	突出冲击效果；减小晃动；纵向和横向方向的清晰范围广；有利于场面和气势的描写	近距离不易拍摄人物的特写
标准	无	空间比例正常	小	适合拍摄人物中近景；适合表现庄重严肃的气氛	只能中距离拍摄
长焦	大	压缩空间距离，纵深方向的运动有种减慢感	空间感较大	突出重点部分，使主体分离，虚实结合	远距离拍摄时选择长焦会放大机器的晃动感，跟焦较难控制

3. 广角镜头

用广角镜头或用变焦距镜头中的广角部分拍摄的电视画面具有以下一些特点。

(1) 视角宽。广角镜头的视角要比人的正常视角宽。一般来说广角镜头的视角均宽于60°，例如，镜头焦距16mm，视场角为65°左右；镜头焦距12mm，视场角为86°左右；镜头焦距10mm，视场角为98°左右。

(2) 景深大。广角镜头不仅能包容视域更宽的景物，而且能够展现纵深方向上更深远的景物。例如，镜头焦距25mm，F值为4，物距6m，景深为3～11.5m，景深范围为8.5m；镜头焦距10mm，F值为11，物距6m，景深为1.8m至无限远，景深范围为近百米甚至更远。

(3) 广角镜头有曲像畸变现象。焦距很短、视场角很大的广角镜头近距离拍摄某些物体时，由于镜头曲像畸变的原因，线条透视效果强烈，线条倾斜、变形，具有某种夸张效果。摄像机位置离被摄体距离越近，这种变形与夸张的效果越明显，所以不适宜拍人物的特写镜头。

(4) 广角镜头在表现运动对象时有两个重要特征：对横向运动的对象表现动感弱，并且物距越远越弱；对纵向运动的对象表现动感强，并且物距近强远弱。

广角镜头对垂直于摄像机镜头光学轴线方向的运动物体表现动感弱，主要原因是广角镜头视场角比较宽，画面表现的横向空间远比长焦距镜头要开阔得多，当运动物体在镜头前稍微远些的地方作横向运动时，在画面上位移缓慢，因而显得动感较弱。即便是一个运动速度较快的物体，要想从画框的一端运动到画框的另一端，也需要一段较长的时间。

广角镜头对于迎着摄像机镜头(沿镜头光学轴线)方向而来或背着摄像机镜头方向而去的运动物体表现出一种动感近强远弱的效果。主要原因是广角镜头强烈的纵深线条变化使镜头前纵向运动物体由小到大或由大到小的梯度变化加快了，纵向而来的物体由小到大急剧变大、背向而去的物体由大到小急剧变小。这种变化速度快于生活中人们对纵向运动物体的经验速度，当观众以自己的经验为标准去辨别广角镜头所表现的纵向运动物体时，即觉得该物体运动速度快、动感强。

(5) 广角镜头便于肩扛拍摄，画面易于平稳清晰。广角镜头与长焦距镜头相比，在相同情况下，还具有画面清晰度高(减少了长焦距镜头容易出现的画面雾化现象)、色彩还原性好、肩扛摄像机拍摄时画面比较平稳等优点。即便是发生了相同程度的轻微摇晃，从直观上看，用广角镜头拍摄的画面要比用长焦距镜头拍摄的画面平稳得多。

4. 变焦距镜头在画面造型表现上的优势

变焦距镜头给摄制人员的实际拍摄带来了很多便利条件，同时给编导提供了更为充分地实现创作意图的技术保障。变焦距镜头在造型表现上的优势主要有以下几个方面。

(1) 一个变焦距镜头可以替代一组不同焦距的定焦镜头。在实际拍摄过程中不必为变换焦距而更换镜头，加快了现场摄制速度，便于摄制人员对拍摄中的意外情况做出现场应变和快速反应。

(2) 可以跨越复杂空间完成移动机位所不能完成或不易完成的推镜头和拉镜头，并且还能完成仰角度或俯角度的推拉镜头。如此，在机位不前移的情况下，我们可以用变焦距镜

头推到对面的小树上，拍摄小树的小景别画面。例如，纪录片《蜘蛛人》中仰拍攀岩人的登山过程时，变焦距镜头能够非常方便地实现从悬崖大全景画面到攀岩人手部特写画面之间的推、拉镜头。

(3) 摄像机镜头上的电动变焦距装置可以使画面景别平稳而均匀地变化，如用手动变焦，可以完成急推或急拉，产生一种新的画面运动效果，形成新的画面节奏。例如，用急推或急拉来表现曲阜孔府里的鲁壁上的裂纹，便能透露出历史的沧桑和时间的流逝感，给人以较强的视觉震撼力。

(4) 在摄像机机位运动的过程中变动镜头焦距可以构成一种更为复杂的综合运动镜头。它的主要特点是机位运动与镜头焦距变化的合一效果，产生一种人们生活中视觉经验以外的更为流畅多变的画面运动样式。运用变焦距镜头，一个人即可以完成移动机位又变化焦距的综合运动镜头，有力增强了画面造型表现的随意性和灵活性。

5. 变焦距镜头在画面造型表现上的不足和局限

变焦距镜头也有如下不足。

(1) 用变焦距镜头拍摄的推拉镜头，虽然画面景别连续发生变化，有着一种接近或远离被摄主体的感觉，但实质上它是通过镜头焦距的变化形成视角的变化，这种画面效果不符合真实的人眼观看物体的视觉习惯，只是在感觉上很相似。因此，从这一方面上讲，它所表现出的画面运动形式不够真实。

(2) 变焦距推拉镜头的画面变化带有某种强制性，它是通过技术的手段强行在电视屏幕上呈现出一种人们在生活中不曾有过的视觉印象。观众所面对的画面形象是一个被技术手段加工的形象，特别是这种推拉镜头的运动与画面内容相脱离时，画面中更是流露出一种技术表现和人为表现的痕迹。

尽管变焦距镜头存在一定的不足和局限，但是变焦距镜头所表现出的灵活、随意、多样的造型效果，从一定程度满足了人们的心理愿望，可以说变焦距镜头在电视中的出现是现代文明进步在视觉文化上的一个具体表现。

2.2.3 变焦距镜头的使用技巧

变焦距镜头的使用技巧是前人在实践中总结出来的，是成功的经验，必须通过实践锻炼才能掌握。

1. 对变焦距动点、动向、动速的控制

这是运用变焦距镜头拍摄十分重要的一点。所谓动点是变焦距推拉的启动点和停止点；动向是变焦距的推拉方向；动速是变焦距的推拉速度。

在这三个方面中，动点因素最为重要。正确控制变焦距动点的基本要求是将变焦距推拉的启动点安排在运动物体(人物)动势最大的那个点上，把停止点安排在运动物体动势停止或消失的那个点上，形成一种你(被摄物体)动我(变焦距)动、你停我停的镜头运动方式。这种处理可以使画面外部的运动(变焦距推拉)和画面内部的运动(被摄物体的运动)有机地结合

和对应起来，减少观众观看时对变焦距镜头启动和停止的注意。

(1) 对变焦距动向的把握主要依据下面三点：①根据被摄物体的运动方向决定变焦距的推拉方向。例如，人物往远处走时，镜头推上去；人物从远处走来时，镜头拉开来，这种镜头运动方式是顺势的。②根据画面内情绪的要求决定变焦距的推拉方向。例如，情绪激动、气氛紧张时，镜头推上去，使画内情绪更为饱满、强烈；情绪放松、气氛低落时，镜头拉开，使画面空间更为空旷，更易发挥感情上的余韵。③根据情节对造型的要求决定变焦距的推拉方向。例如，情节要求视点前移时，镜头推上去；情节要求视点远离时，镜头拉开来。

(2) 对变焦距动速的把握主要考虑下面三点：①依据被摄物体的运动速度决定变焦距的推拉速度。一般情况下是你(被摄物体)快我(变焦距速度)也快，你慢我也慢，这种镜头运动也是顺势的。②依据画内情绪和内容节奏决定变焦距的推拉速度。节目节奏快、画内情绪紧张时，变焦距推拉速度快；反之，则慢。③依据对观众视点调度的快慢决定变焦距的推拉速度。快速调度观众视点，满足观众对被摄主体认识的某种急切心理时，变焦距推进速度应快些；反之，抑制观众对被摄物的识别速度，延长观众的某种感情节奏时，变焦距推进时速度则应慢些。

总之，对变焦距拍摄的动点、动向、动速三要素的把握和处理应根据具体的被摄对象及节目总体构思进行统筹考虑。

2. 变焦距推拉的起幅和落幅要果断

起幅为运动开始前的固定，落幅为运动结束后的固定。变焦推的起幅就是推之前不动的画面，变焦推的落幅就是推之后不动的画面，起幅和落幅的画面长度一般不少于 5s。起落幅要果断，犹豫和迟疑都会影响镜头运动的流畅，甚至引起表现意图的混乱。如图 2-17 所示横轴代表时间、纵轴代表速度，一个运动镜头应包括起幅、运动拍摄、落幅三部分。起幅、落幅要稳，运动过程要均匀，速度快慢视具体内容和需求而定。

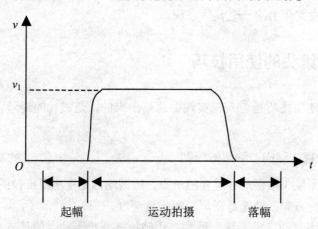

图 2-17　运动镜头拍摄过程速度所示示意图

3. 不动机位对同一物体单一方向的变焦距推或拉至少要跨一级景别

例如，从全景推至近景或中近景(跨过了中景)，从特写拉至中近景或中景(跨越了近景)。

如果是极短距离的推拉，画面景别变化不大，镜头表现性贯彻得不彻底，就会引起一种误解：这不是在推拉镜头，而是技术上调整画面构图，从而给观众一种构图失误的镜头进行了调整的感觉。

4. 在电视变焦距镜头的使用过程中通常需要注意的问题

要对各种焦距多做尝试。有些摄像人员虽然很关心变焦距镜头的变焦倍率问题，但在具体使用时却往往使用长焦距镜头最多，有些甚至将其当作一个定焦远摄镜头看待。其实，变焦距镜头作为一种可变的取景工具，有着相当的潜能。变焦距镜头包含了从广角到长焦的焦距组合，无须改变拍摄距离，通过焦距舒缓或快速的连续变化，推近可看其局部，拉远则纵观全貌，在表现物体的形态与质感、交代细节和环境、烘托气氛、控制运动速度和把握运动节奏等方面，具有独特的作用。恰当地运用变焦距镜头，可丰富画面构图，产生不同的艺术效果。但变焦距镜头也有其不足之处，如像差不易彻底解决，致使成像易变形；变焦时改变了镜头的有效口径，使画面中心的鉴别率和透光系数下降；视场边缘的照度减弱；任意焦距都比相应的定焦镜头景深短；成像质量不及定焦镜头清晰等。在电视变焦距镜头的使用过程中通常需要注意以下问题。

(1) 适当运用支撑物。当运用焦距为 200mm 或更长焦距的变焦距镜头时，应把镜头固定在三脚架等支撑物上，以保证拍摄时的稳定性。

(2) 选择合适的遮光罩。变焦距镜头比其他类型的镜头更容易产生光晕，因此，一个合适的遮光罩是少不了的。

(3) 慎用滤光镜。除非确实需要，一般不要给变焦距镜头加用滤光镜。当然，在海滩或咸水的环境下，确实需要一块保护镜。有时为了改变色温，制造特殊效果，需加用偏振镜、星光镜等。除此之外，加上一些可有可无的滤光镜，只会增加镜头内部的光线反射问题。

(4) 控制景深。用一个变焦距镜头在离被摄主体 1.5m 处用 60mm 焦距拍摄，与在离被摄主体 7.5m 远处用 300mm 焦距拍摄，所得影像是一样大小的，所不同的是两个影像的景深不同。用 60mm 焦距拍摄的主体，其背景有深度和空间感；而用 300mm 焦距拍摄的主体，给人的感觉是景物被压缩了，被摄主体与景物似乎被"拉近"了。

(5) 保持距离，防止变形。在使用变焦距镜头的广角端拍摄时，要注意与被摄主体保持适当的距离，以免造成被摄主体的变形。

2.3　数字电视摄像机的使用知识

就目前而言，全世界生产摄像机的厂家很多，不同厂家生产的摄像机的布局也各异，但相同等级的摄像机所具备的大体设置及其功能基本类似，大同小异。用户只要能熟练掌握一台专业摄像机的操作，就能触类旁通，快速掌握其他摄像机的使用方法。鉴于目前摄像机正朝着数字化高清晰度的方向发展，本节以 JVC 公司的 HDV 格式的高清数字磁带摄像机 GY-HM750E 为例(见图 2-18)，介绍数字摄像机的主要部件、功能设置和使用方法。

图 2-18　JVC 公司的 GY-HM750E 高清数字摄像机

2.3.1　数字电视摄像机的面板简介

GY-HM750E 是一款 SDHC 卡存储式高清数字摄录一体机，系统分辨率为 1920×1080 像素，生成文件格式为 MP4，长 MPEG-2 GOP，采用 VBR(可变码流编解码技术)，35Mb/s(最大)MPEG-2 进行记录，采取 1/3in 3 片逐行 IT CCD 结构，每片 CCD 具有 111 万有效像素，采用数字信号处理，以再现高清电视的高质量图像。

1. 变焦距镜头

变焦距镜头是成像的第一步。专业的变焦距镜头的基本组成和使用方法相同，如图 2-19 和图 2-20 所示。

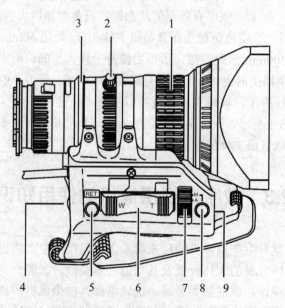

图 2-19　变焦距镜头(右侧)

1—FOCUS 环；2—ZOOM 杆；3—IRIS 环；4—VTR；5—RET；6—伺服变焦杆；
7—IRIS 模式开关；8—光圈瞬间自动按钮；9—[S]IRIS 速度调整控制器

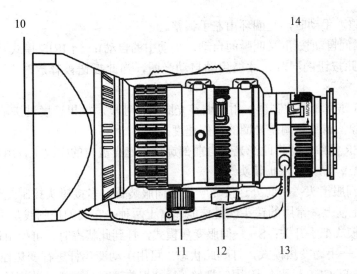

图 2-20 变焦距镜头(左侧)

10—FILTER 螺纹；11—变焦伺服接头；12—变焦模式把手开关；

13—BACK FOCUS 后聚焦环/固定螺丝；14—宏聚焦环

这种标准的变焦距镜头的基本组成是相同的，从前到后依次是遮光罩、聚焦环、变焦环、光圈环、后聚焦、微距等，这种顺序是不能更改的。摄像师拍摄时操作最多的就是镜头，专业镜头的组成顺序和各部分的位置几乎是世界统一的。

(1) FOCUS 环：手动聚焦环。操纵此环可以完成聚焦操作，使景物在画面中清晰可见。过去的专业镜头只有手动聚焦，现在有的镜头增加了自动聚焦功能，以适应一些特殊情况。

(2) ZOOM 杆：手动变焦杆。利用手动变焦杆，可以实现快速变焦的功能，如急推、急拉等。值得注意的是，采用手动变焦功能时，应该先把变焦模式把手调节到手动状态(M)，使用完毕后，再将把手调节到伺服状态。切不可在伺服状态(S)用力搬动手动变焦杆，否则会造成设备的损坏。M/S 开关在手柄下方，开关的调整和变焦杆的操作用左手执行。

(3) IRIS 环：手动光圈环。要启动自动光圈功能，请将光圈模式开关置于"A"位置。如果打到"M"位置，手动光圈环处于可用状态，此时，可以调节手动光圈环控制进入镜头光线的光通量。

(4) VTR：录制开始和录制停止的循环按钮。按下此按钮，摄像机开始录制，再次按下该按钮，摄像机停止本次录制。通常是用右手大拇指控制。

(5) RET：视频返回按钮。只有按下此按钮时，用户才可以从寻像器、液晶显示屏和外接监视器上看到刚刚录制在磁带上的视频信号。当连接摄像机控制器后，可在按下该按钮时在寻像器上查看返回视频信号，无法从液晶显示屏或视频输出端子进行监视。

(6) 伺服变焦杆(又叫跷跷板)：要使用此杆进行变焦之前，请先将变焦把手置于"S"(伺服)位置。按此杆的"W"区，镜头焦距变短，将增加镜头的视场角，获得广角画面；按此杆的"T"区，镜头焦距变长，将缩小镜头的视场角，获得长焦画面。值得注意的是，按下此杆的力度越大，位置越深，变焦的速度越快；力度越小，位置越浅，变焦的速度越慢。因此，要获得均匀的变焦效果，就要保证按下变焦杆的力度保持均匀。

(7) IRIS 模式开关：A——启动自动光圈功能；M——进行手动光圈控制。A/M 开关由

右手小拇指调整，手动时，光圈环由左手调整。

(8) 光圈瞬间自动按钮(又叫瞬间自动，手动中的自动)：当 IRIS 模式开关打到 M 状态时，只有按下此按钮的同时，才能启动自动光圈，当此按钮被释放时，又回到手动光圈状态。

(9) [S]IRIS 速度调整控制器：用于调整光圈操作速度。如果速度过快，则会出现晃动，要避免上述现象，请重新调整光圈的操作速度。

(10) FILTER 螺纹：请将此滤光片自前部旋接于遮光盖内的螺纹上，用来安装各种滤色滤光镜片或者 UV 滤光片保护镜头。

(11) 变焦伺服接头：在此处连接光学变焦伺服装置。多接镜头控制绕线，控制端安装在三脚架的右把柄上，常用的镜头就是佳能和富士两种，它们的控制线是不通用的。

(12) 变焦模式把手开关：S——伺服变焦模式，打到此状态时，可使用伺服变焦杆进行变焦操作；M——手动变焦模式，打到此状态，可用手动变焦杆进行变焦控制。

(13) BACK FOCUS 后聚焦环/固定螺丝：后部聚焦调整时要松动此螺丝，调整后用螺丝把手固定。一般不用调整，若调整，要用专门的西门子星卡，按程序进行。

(14) 宏聚焦环：用于拍摄微距镜头。按下此钮，按箭头方向旋转此环，即可给很小的物体拍摄特写，实现微距拍摄。在宏模式下，不能进行正常的聚焦调整和变焦。要在宏模式下拍摄图像，应将聚焦环置于无限位置(∞)，将变焦环置于最大的广角位置。此时，要对微距镜头进行调焦操作，直到聚焦准确。微距拍摄完成后，请务必将宏聚焦环恢复到正常位置，否则前聚焦环和变焦将无法正常运行。

2. 左侧面板

左侧面板上的开关和按钮是使用率最高的，这个位置使用最方便，因而设计者为了提高用户的工作效率而将这些常用开关设置在这面，如图 2-21 所示。

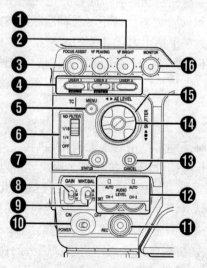

图 2-21　摄像机左侧面板

(1) [VF BRIGHT] 取景器亮度调节旋钮。

(2) [VF PEAKING] 轮廓调节旋钮。备注：对焦辅助功能启动时，此旋钮不起作用。

(3) [FOCUS ASSIST] 对焦辅助按键。拍摄过程中按这个按键，可以以蓝色、红色或者绿色显示对焦区域。这样可以简单而准确地对焦。

(4) [USER1]、[USER2]、[USER3] 用户按键。使用这些按键，可以根据拍摄物体切换拍摄条件。这些功能会随着工作模式而变化。USER1 为彩条，USER2 为黑扩张，USER3 为黑压缩。默认为 USER3。按键设置功能可在菜单中进行更改。

(5) [MENU] 菜单按键。

(6) [ND FILTER] ND 滤光片开关。

(7) [STATUS] 状态屏幕显示按键。常规屏幕显示期间(菜单屏幕未显示时)，按 [STATUS] 按键可以在取景器和 LCD 显示屏上显示状态屏幕。菜单屏幕显示期间，按 [STATUS] 按键可以在 [Main Menu] 和[Favorites Menu] 之间转换。

(8) [GAIN] 感光度选择开关。

(9) [WHT.BAL.] 白平衡选择开关。

(10) [POWER] 电源打开/关闭开关。电源关闭时，LCD 显示屏和取景器上会出现 POFF。等待 5 秒钟或者更长时间后才可以再次打开电源。

(11) [REC] 录制触发按键(录制开始/停止)。用于控制开始/停止录制。顶部的[REC]触发按键 26 和镜头的[REC]触发按键与这个按键构成联锁装置。备注：如果将 Others 菜单中的 [1394 Rec Trigger]设为 Split，此按键会变成外部设备的录制开始/停止按键。

(12) [AUDIO LEVEL CH-1/CH-2]/[AUTO] CH-1/CH-2 录制电平调节旋钮/自动指示灯。

(13) [CANCEL] 取消按键。用于取消各种设置和停止回放。

(14) 十字形按键(▼▲◀▶)/设置按键(●)。其功能改变取决于摄像机的工作状态。

■菜单操作期间

中心设置按键(●)：确认菜单项目和设置值。

十字形按键(▼▲)：选择菜单项目和设置值。

■摄像模式时

快门操作：

中心设置按键(●)：打开/关闭快门。

十字形按键(▼▲)：快门打开时可调节快度。

AE (自动曝光)级别操作：十字形按键(◀▶)。

备注：当 Camera Function→Switch Set→AE LEVEL 设为 AAE LEVEL/VFRB 时，十字形按键(◀▶)可用于在可变帧录制期间设置帧数。

(15) 工作模式指示灯。此指示灯会随着工作模式的不同而改变颜色，如下所示。

摄像模式：蓝色/紫色。

媒体模式(SD 卡模式)：绿色。

媒体模式(IEEE1394 模式)：橙色。

USB 模式：橙色。

备注：您可以使用 Others 菜单中的 Mode LED，选择是否亮起指示灯。

(16) [MONITOR]音频信号监视器电平调节旋钮。用于调节监控扬声器和耳机的音量。

3. LCD 显示屏内面板

(1) LCD 显示屏。液晶显示屏位于此门内侧，如图 2-22 所示。打开此门，可以观看液

晶显示屏。转动此门可改变液晶显示屏的方向，而且它可旋转，以装入到摄像机机身内。当液晶显示屏被打开后，在机身上能够看到以下内容。

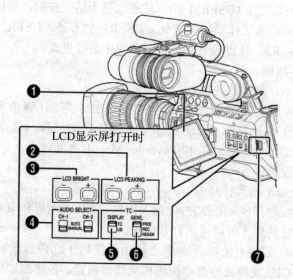

图 2-22　液晶屏内按钮

1—LCD 显示屏；2—[LCD PEAKING +/-] LCD 轮廓调节按键；
3—[LCD BRIGHT +/-] LCD 显示亮度调节按键；4—[AUDIO SELECT CH-1/CH-2] 音频录制模式开关；
5—[TC DISPLAY] TC/UB 显示开关；6—[TC GENE.] 时间代码生成器开关；7—LCD 保护盖锁销

(2)[LCD PEAKING +/-] LCD 轮廓调节按键。此按钮用于调整液晶显示屏显示的图像边沿的锐度。延+方向推进，可使轮廓线明显；延-方向推进，可使轮廓线变弱；同时推进+/-按钮可使设置返回标准设置。

(3) [LCD BRIGHT +/-] LCD 显示亮度调节按键。此按钮用于调整液晶显示屏显示的亮度。延+方向推进，可使显示屏变亮；延-方向推进，可使显示屏变暗；同时推进+/-按钮可使设置返回标准设置。

(4) [AUDIO SELECT CH-1/CH-2] 音频录制模式开关。选择调整 CH-1 和 CH-2 声道音频电平的模式。AUTO，音频电平可根据输入电平自动调整，现场录音时，此开关置此位置。输入声音过大时，限制器启动，抑制录制的音频电平；MANU，可用 CH-1/CH-2 AUDIO LEVEL 音频控制器来调整音频电平。如果输出声音过大，在 AUDIO/MIC [1/2]菜单画面上设置 AUDIO LIMITER，使用限制器功能。

(5) [TC DISPLAY] TC/UB 显示开关。选择液晶显示屏或寻像器的 TC 计数器上显示的内容。TC，置于此位置可显示时间码值，是一种绝对地址码，以时、分、秒、帧的形式出现；UB，置于此位置可显示用户的比特值，用 8 位十六进制数表示用户编码。两者都属于镜头的元数据。

(6) [TC GENE.] 时间代码生成器开关。使用此开关可将时间码发生器设置为预设模式或再生模式。在选择预设模式时，也可选择时间码运行模式。

FREE：选择预设模式后，时间码运行模式变为 FREE 运行模式。置于此位置可用时间码或重新设置(预设)的用户比特录制。在此设定中，时间码总是在运行模式下工作。如果在录制连续场景时使用此设定，则时间码在场景过渡点处会间断。

REC：选择预设模式后，时间码运行模式变为 REC 运行模式。置于此位置可用时间码或重新设置(预设)的用户比特录制。只有在录制时，时间码才在此运行模式下工作。如果在录制连续场景时使用此设定，时间码将录制为连续的时间码。

REGEN：再生模式，在此模式中，本机读取录像带上现有时间码并以连续模式录制时间码。若要给已录制于录像带上的时间码增加时间码时，请置于此位置。

(7) LCD 保护盖锁销。

4. 左侧整体

摄像机左侧整体部分如图 2-23 所示。

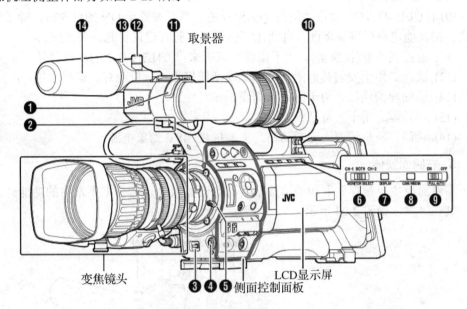

图 2-23　左侧整体部分

1—前端摄影指示灯；2—取景器线缆夹具；3—[ZEBRA ON/OFF]斑马纹开关；4—[AWB]自动白平衡按键；
5—镜头锁定柄；6—[MONITOR SELECT]音频信号监听器选择开关；7—[DISPLAY]显示按键；
8—[CAM/MEDIA]摄像/媒体模式选择按键；9—[FULL AUTO]全自动拍摄(FAS)开关；10—监控扬声器；
11—底托；12—话筒座的锁钮；13—话筒座；14—话筒

(1) 前端摄影指示灯。这些指示灯用于录制视频提示和警告。电池电量或者 SDHC 卡的剩余空间较少时，这些灯会闪烁。操作改变取决于菜单设置：在[Main Menu]→[Others] 菜单中，用[Tally System]/[Front Tally]/[Back Tally]进行设置。

(2) 取景器线缆夹具。

(3) [ZEBRA ON/OFF]斑马纹开关。本款摄像机能显示两种表示视频影像亮度的斑马纹。您可以设置亮度，显示这两种斑马纹。第一步：依次进入[LCD/VF]→[Shooting Assist]→[Zebra]菜单可以设置显示图案和亮度。第二步：使用摄像机前部的[ZEBRA ON/OFF]开关可以打开/关闭斑马纹的显示。

(4) [AWB]自动白平衡按键。该按键为触发式按键，有自动调整白平衡和在预置状态下不同预置值之间切换的功能。调整白平衡的前提条件：把摄像机左侧控制面板上的[WHT.BAL.] 选择开关设在 A 或 B，摄像机不能处在全自动状态，即可启动自动白平衡功

能。如果[WHT.BAL.]选择开关设为 PRESET，该键切换预设白平衡的两个色温值。

(5) 镜头锁定柄。这是固定镜头和机身链接的螺丝把柄。一般情况下不能松动。

(6) [MONITOR SELECT] 音频信号监听器选择开关。用于选择监听输出(小喇叭)的声源。开关在 CH-1 处，只能听到来自 CH-1 的声音信号；开关在 CH-2 处，只能听到来自 CH-2 的声音信号；开关在 BOTH 处，只能听到来自 CH-1 和 CH-2 的混合声音信号。

(7) [DISPLAY] 显示按键。在拍摄模式下，按该键能在 LCD 屏上显示摄像和媒体的相关参数和指标。

(8) [CAM/MEDIA] 摄像/媒体模式选择按键。在拍摄准备状态，按此键可切换镜头画面和媒体播放的画面。

(9) [FULL AUTO] 全自动拍摄 (FAS)开关。当开关置于 ON 的位置时，除了聚焦、变焦之外的其他电指标调整都进入自动化。创作和实验时建议将此开关关闭。

(10) 监控扬声器(托腮垫)。用于摄像师监听来自 CH-1/CH-2 的声音信号。

(11) 底托。用于安装其他附件，如无线话筒接收机、机头灯、监视器等。

(12) 话筒座的锁钮。用于固定话筒座。

(13) 话筒座。用于夹持话筒。

(14) 话筒。随机话筒为无源话筒，需要提供+48V 幻象电源。

5. 右侧面整体

右侧面板主要是存储卡和输出接口，这个面积较大，适合把不常用的功能开关键和接口安装在这里，如图 2-24 所示。

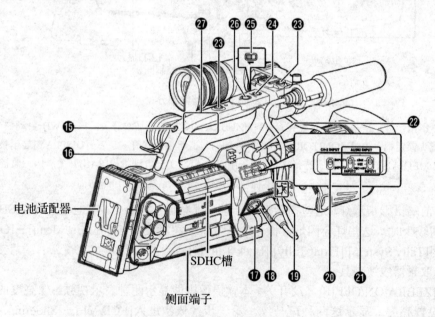

图 2-24 摄像机右侧整体部分

15—后端摄像指示灯；16—[PHONES]耳机接头；17—[LENS]镜头接头；

18—[INPUT1/INPUT2]音频输入端子；19—话筒线夹具；20—CH-2 音频输入端子选择开关；

21—[AUDIO INPUT 1/2]音频输入信号选择开关；22—取景器接头；23—附件安装螺孔；

24—[FOCUS ASSIST] 对焦辅助按键；25—录制按键锁定开关；26—[REC] 录制触发按键；27—把手

(1) 后端摄像指示灯。和前指示灯相同。

(2) [PHONES] 耳机接头。这个状态是通过小喇叭监听声音，可以换成外接耳机监听。

(3) [LENS] 镜头接头。这是 12 芯插头，包含光圈控制、伺服变焦系统、遥控链接。

(4) [INPUT1/INPUT2] 音频输入端子 1、2(XLR3 针×2)。

(5) 话筒线夹具。

(6) [CH-2 INPUT] CH-2 音频输入端子选择开关。选择音频输入端子以录制到 CH-2。

备注：无论设置如何，[INPUT1]端子的音频都会输入到 CH-1。

(7) [AUDIO INPUT 1/2]音频输入信号选择开关。使用[AUDIO INPUT 1/2] 模式开关选择通过 [INPUT1]和[INPUT2] 端子输入音频。

备注：连接不需要+48V 电源的设备时，切勿设置在 AMIC+48VB 位置；将 [AUDIO INPUT 1/2] 模式开关设为 AMICB 时，确保话筒与[INPUT1/INPUT2] 端子相连接；在未连接话筒的情况下，如果您增加录制电平，则来自输入端子的噪声可能会被录下来；话筒未与[INPUT1/INPUT2]端子相连接时，请将[AUDIO INPUT 1/2]模式开关设为 ALINEB，或者使用[AUDIO LEVEL CH-1/CH-2]录制电平调节旋钮调整音量。

(8) 取景器接头。

(9) 附件安装螺孔(×2)。

(10) [FOCUS ASSIST] 对焦辅助按键。在拍摄过程中按 [FOCUS ASSIST] 按键，对焦区域会以蓝色、红色或者绿色显示。这样可以简单而准确地对焦。在菜单中选择颜色。

备注：当 [Main Menu] → [LCD/VF] → [Shooting Assist] → [Focus Assist] 菜单设为 ACCU-Focus 时，景深就会变浅，这样更容易对焦；大约 10s 之后，ACCU-Focus 功能便会自动切换到 Off。依次进入[Main Menu]→[LCD/VF]→[Shooting Assist]→[Color]选择显示颜色；对焦辅助功能启动时，[VF PEAKING]旋钮和[LCD PEAKING +/-]按键不起作用。

(11) 录制按键锁定开关。将开关调整到指向镜头，锁住[REC]触发按键 26。

备注：位于摄像机右侧的侧面控制面板上的[REC]触发按键 11 不会锁上。

(12) [REC] 录制触发按键。控制录制开始/停止。

备注：位于摄像机右侧的侧面控制面板上的[REC]触发按键 11 与此按键构成联锁装置。

(13) 把手。

6. 右侧局部

摄像机右侧面板(后半部分)如图 2-25 所示。

(1) [HD/SD-SDI] 高清/SD-SDI 输出端子(BNC)。在 SD-SDI 输出过程中，您可以选择将高清视频影像变换为 SD 影像的方法；在[A/V Out]菜单中，用[Down Convert] 进行设置；可用的模式包括 Side Cut、Letter Box 和 Squeeze(全尺寸，压缩左边和右边)。

(2) [Y/VIDEO]Y/合成视频信号输出端子(BNC)。您可以从摄像机端子区中的 BNC 端子输出分量信号或合成信号。将外部显示器与[Y/VIDEO]输出端子相连可以输出合成信号，将外部显示器与[Y/VIDEO]、[PB]和[PR]视频信号输出端子相连可以输出分量信号。使用[A/V Out]菜单中的[Output Terminal]选择输出信号；要在外部显示器上显示菜单屏幕或状态屏幕，请在[A/V Out]菜单中将[Analog Out Char.]设为 On。

(3) [PB] PB 视频信号输出端子(BNC)。

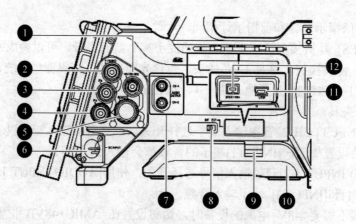

图 2-25　摄像机右侧面板(后半部分)

1—[HD/SD-SDI] 高清 /SD-SDI 输出端子(BNC)；2—[Y/VIDEO] Y/ 合成视频信号输出端子；
3—[PB] PB 视频信号输出端子；4—[PR] PR 视频信号输出端子；5—[REMOTE] 远程端子；
6—[DC INPUT] DC 输入端子；7—[AUDIO OUTPUT CH-1/CH-2] 音频输出端子；
8—[INT/EXT] IEEE1394 接口端子开关；9—肩托滑动按键；10—肩托；
11-[USB] USB 端子；12—[IEEE1394] IEEE1394 端子

(4) [PR] PR 视频信号输出端子(BNC)。

(5) [REMOTE] 远程端子。将遥控器的远程电缆与摄像机端子区中的[REMOTE]端子相连接。连接遥控器时，请关闭摄像机的电源。

(6) [DC INPUT] DC 输入端子。DC12V 电源的输入端子与 AC 适配器相连接。

(7) [AUDIO OUTPUT CH-1/CH-2] 音频输出端子。(RCA)音频信号的输出端子，输入音频信号会在摄像模式下输出；回放音频信号会在媒体模式下输出；来自输入音频信号的音频会在高清/DV 信号(IEEE1394)输入期间输出。

备注：不输出报警音。

(8) [INT/EXT] IEEE1394 接口端子开关。用于选择一个有效的 IEEE1394 接口端子。

[EXT]：启用来自[IEEE1394] 端子 12 的 IEEE1394 信号。

[INT]：启用摄像机后部的附件接头 2。

备注：如果使用 IEEE1394 电缆将摄像机连接到外部设备上，务必要遵守以下事项。电缆连接不当或会导致所连接设备的电路出现故障；在连接 IEEE1394 电缆之前，关闭摄像机和所连设备的电源；请勿在有静电或可能有静电的环境中连接电缆；确保每台摄像机每次只与一个外部设备相连接；从[IEEE1394]端子输入的视频格式与摄像机的视频格式不同时，会显示 AVIDEO FORMAT INCORRECTB 字样。按照在[Record Format]菜单中为[System Definition]、[Camera Resolution] 和 [Frame & Bit Rate]输入的视频格式设置；如果[INT/EXT]IEEE1394 接头端子开关设为 AEXTB，并且在[Frame & Bit Rate]中选择了 AHQB 模式，信号将不会从[IEEE1394]端子输出。

(9) 肩托滑动按键。此按钮用于调整肩托的位置。当您按此按钮时，可以向前或者向后调整肩托 10 的位置。

(10) 肩托。用于和人的肩膀相配合，便于肩扛使用。

(11) [USB]USB 端子。使用 USB 电缆将摄像机连接到个人电脑上。这时会显示启用 USB

连接的确认字样 AChange to USB ModeB。使用十字形按键(JK)选择[Change]，然后按设置按键(R)，摄像机即会切换到 USB 模式。

备注：如果正在录制(包括录制到摄像机上和录制到与 IEEE1394 端子相连的设备上)，则停止录制之后会出现 AChange to USB ModeB 字样。如果正在回放，则文件自动关闭(例如，回放停止时)之后摄像机会切换到 USB 模式。

(12) [IEEE1394] IEEE1394 端子(4 针)。用于通过 IEEE1394 电缆(另售)，连接数字视频设备和 IEEE1394 端子。要启用此端子，请将[INT/EXT]IEEE1394 端子开关 8 设为[EXT]。

备注：连接 IEEE1394 电缆时，请检查接头的方向是否正确，然后再插入。接头不用时，请盖上保护盖。

7. 寻像器状态信息

寻像器是人机对话的窗口，其上出现的任何符号都代表一定功能，操作者最好全部掌握。

本摄像机状态显示内容分为摄像模式和 VTR 模式。在摄像模式下每按一次 STATUS 按钮，即显示 5 种状态画面之一，每按一次，切换一幅，循环显示(STATUS 0、1、2、3)。

1) 状态 0

这是最常用的一种，这里的符号不会都在屏幕上显示，只有在启用或改变时才出现，有的是一直显示，直到取消这个功能，有的只在改变时显示，如图 2-25 所示。展示状态 0 时的信息，在 13 号位置显示的内容较多，故而单独列表，如表 2-9 所示，表 2-10 是对状态 0 其他信息的解释。

表 2-9　摄像状态 0 信息说明

设置状态	指示内容
增益值被更改	GAIN 0dB、3dB、6dB、9dB、12dB、15dB、18dB
增益值达到 ALC	GAIN ALC(自动电平控制)
FULL AUTO 转到 ON/OFF	FULL AUTO ON，FULL AUTO OFF(全自动开/关)
ZEBRA 转到 ON/OFF	ZEBRA ON，ZEBRA OFF(斑马条纹开/关)
快门速度值被更改 (在 SHUTTER DISP.设置为SEC时)	SHUTTER 1/6、1/6.25、1/7.5、1/12、1/12.5、1/15、1/24、1/25、1/30、1/48、1/50、1/60、1/100、1/120、1/250、1/500、1/1000、1/2000、1/4000、1/10000
可变快门速度值被更改(在 SHUTTER DISP.设置为SEC时)	V.SHUTTER 1/24.01 至 1/10489.5
快门转到 OFF	SHUTTER OFF[1/**]
快门速度值被更改(在 SHUTTER DISP.设置为DEG时)	SHUTTER 360.0°、180.0°、172.8°、150.0°、144.0°、135.0°、120.0°、105.0°、90.0°、75.0°、60.0°、45.0°、30.0°、22.5°、11.2°
可变快门速度值被更改(在 SHUTTER DISP.设置为DEG时)	24p: 0.82° 至 359.4° 25p: 0.85° 至 359.4°
白平衡值被更改	例如 WHITE BAL A[3200K] 数字值：2300、2500、2800、3000、3200、3400、3700、4300、5200、5600、650、8000 中的任何一个(显示色温值是不连续的，显示的是代表值)
FILTER 值被更改	FILTER OFF，FILTER ND 1[1/4ND]，FILTER ND 2[1/16ND]

设置状态	指示内容
AE LEVEL 值被更改	AE LEVEL−3、−2、−1、NORMAL、+1、+2、+3
BLACK 增益值被更改	BLACK NORMAL BLACK STRETCH 1、2、3、4、5 BLACK COMPRESS 1、2、3、4、5
PRESET TEMP.值被更改	WHITE BAL PRST[3200K]，WHITE BAL PRST[5600K]
HEADER REC 正在运行	HEADER REC
FOCUS ASSIST 转到 ON/OFF	FOCUS ASSIST ON，FOCUS ASSIST OFF(辅助聚焦功能开/关)
时间码设置为零重置	TC ZERO PRESET
REC LOCK 开关转到 ON/OFF	REC SWITCH LOCKED，REC SWITCH UNLOCKED
IEEE1394接头发送 REC 命令	TRIGGER TO HDV，TRIGGER TO DV
在 CAMERA 模式中按下 FF/REW 按钮	SWITCH TO VTR MODE
在 VIDEO FORMAT[1/2]菜单画面中的 1080I CAMERA 设置为 ON 时按下 REC/VTR 触发按钮	1080I REC INVALID

表 2-10　摄像状态 0 其他信息说明

标　号	项　目	内　容
1	状态显示	如表 2-9 所示
2	VTR 模式指示	STBY：在录制待机模式(录制暂停模式)下 REC：在录制时 PLAY：在重放时 FF：在快进时 REW：在快退时 STL：在处于静像重放模式时 FWD：向前重放时(FWD1：约×2 速度，FWD2：约×5 速度，FWD3：约×10 速度) REV：向后重放时(REV1：约×2 速度，REV2：约×5 速度，REV3：约×10 速度) STOP：停止模式(磁带保护模式) EJECT：磁带正在退出 ---：未装入磁带
3	日期和时间指示	指示日期和时间 是否显示日期和时间以及显示风格在 TIME/DATE 菜单上设置

续表

标　号	项　目	内　容
3	LCD BRIGHT 指示	在用 LCD BRIGHT 按钮调整显示屏画面的亮度时，日期和时间指示以及 VTR 模式指示 2 将关闭，同时显示 LCD BRIGHT 指示灯。 例如 BRIGHT+5 · · · · · + · · · · ■ 数字值：−5、−4、−3、−2、−1、0、+1、+2、+3、+4、+5 中的任何一个
4	黑屏操作指示	B：当黑色增强或黑色压缩设置为 NORMAL 以外时显示(正常状态下是不显示的)
5	肤色细部颜色操作指示	SD：当肤色细部设置为 ON 时指示
6	光圈电平操作指示	I：当 AE LEVEL 设置为 NORMAL 以外时显示
7	FAW 操作指示	FAW：当全自动白平衡设置为 ON 时指示
8	增益操作指示	*dB：当增益为 0 dB 和 ALC 以外的模式时指示增益值
9	各种功能操作指示	FOCUS：当聚焦辅助功能设置为 ON 时显示 SKIN AREA：当肤色细部颜色区域显示时闪烁 ALC：当 ALC 功能单独设置为 ON 时显示 FAS：当全自动拍摄功能设置为 ON 时显示 S：当 SHUTTER 功能设置为 ON 时显示
10	DR-HD100 操作指示	在连接 DR-HD100(增强 FOCUS 功能的 HDD 装置)时，显示其工作状态(DR-HD100 是硬盘记录单元) DD：连接 DR-HD100(显示白色) DD：通过 DR-HD100 录制(显示红色)

图 2-26 中 13 事件指示(在状态 0 上标号 13 的位置可能会现实以下信息)如表 2-9 所示。

状态 0 屏幕

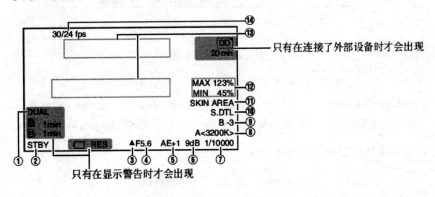

图 2-26　状态 0 图

1—双录显示；2—媒体状态；3—光圈状态标记；4—光圈 F 值；5—自动曝光程度；

6—增益；7—快门；8—白平衡模式；9—黑头；10—细节操作；11—功能操作；

12—亮度信息；13—事件/警告显示区；14—帧率

提示

状态显示是有条件的,不是任何状态下都能显示。特别是初学者最常见的问题——上次一调就行,这次怎么也不行,是不是机器坏了。其实,现在的摄像机开关状态不允许调整。原因可能是其他人使用时做了调整,这种情况多数是无意的,特别是学生实验时,如果不好确认是哪一功能改变,最简单的方法是恢复出厂设置。

当增益或快门速度以手动模式更改时,设置状况在更改时显示约3s。

在LCD/VF[3/4]菜单画面上的SHUTTER DISP.中将快门显示模式设置为秒或者角度(只有在帧频为24p或者25p模式时)。

以上是在13号位置出现的信息,但不会同时显示,功能开关发生转变时才能显示,3s后消失,若不到3s时有其他变化,以后者优先。

表2-10是其他标号出现信息的解释说明。

2) 状态1

状态1是在状态0的基础上增加摄录部分的功能信息,如图2-27所示。

状态1屏幕

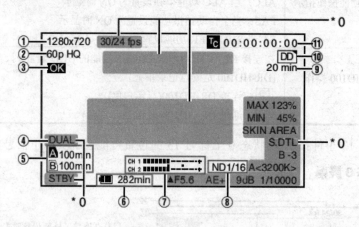

图2-27 状态1图

1—分辨率;2—帧率/比特率;3—OK标记;4—双录显示;

5—媒体的剩余空间;6—电压/电池电量;7—音频电平计;8—ND滤光片位置;

9—外部设备的剩余空间;10—外部设备的操作;11—时间代码(TC)/用户位(UB)

状态1中各符号解释参见表2-11。

表2-11 摄像状态1信息说明

标 号	项 目	内 容
1	VIDEO FORMAT 显示	显示当前选择的视频格式 可供您在VIDEO FORMAT[1/2]菜单画面上选择REC项目。可使用LCD/VF[3/4]菜单画面上的VIDEO FORMAT项目切换开启/关闭此显示

标　号	项　目	内　容
2	时间码(TC)/用户比特(UB)指示	指示时间码(小时、分、秒、帧)或用户比特数据 例如时间码 TC 00：00:00:00；冒号(：)当处于非丢帧模式时，点(.) 当处于丢帧模式时用户比特数据 UB FF EE DD 20 是否显示此项目用 LCD/VF[3/4]菜单画面上的 TC/UB 项目设置 是否显示时间码或用户比特用液晶显示屏门内的 TC DISPLAY 开关选择
3	剩余磁带指示	剩余磁带指示(以 1m 为单位显示) 剩余磁带时间不足 3m 时，此指示灯闪烁 是否显示此项目用 LCD/VF[3/4]菜单画面上的 TAPE REMAIN 项目设置 *在插入新磁带时，剩余磁带时间不指示；当磁带开始运行时，此指示将出现 *剩余磁带指示仅作参考 *在低温下使用本机时，剩余磁带时间指示出现前需等待一段时间
4	电压指示	例如电压 12.2V：以 0.1V 为单位指示剩余电池电量 显示电池电压以及剩余电量。在 LCD/VF[3/4]菜单画面上的 BATTERY INFO.中选择显示方法。 Anton Bauer 电池：电压/剩余电量(%)/剩余时间 IDX Endura 电池：电压/剩余电量(%)
5	音频采样频率指示	32K：当 AUDIO/MIC[1/2]菜单画面上的 AUDIO MODE 项目设置为 32K 时指示(音频用 12 位、32 kHz 采样录制) 48K：当 AUDIO/MIC[1/2]菜单画面上的 AUDIO MODE 项目设置为 48K 时指示(音频用 16 位、48 kHz 采样录制)。设定了 HDV 格式时，显示 48K 是否显示此项目用 LCD/VF[3/4]菜单上的 AUDIO 项目设置
6	音频电平表指示	显示 CH-1、CH-2 音频电平表 是否显示此项目用 LCD/VF[3/4]菜单上的 AUDIO 项目设置
7	标准音频电平指示	在卡上录制音频的电平用 "O" 指示。 −20 dB、−12 dB 　　　　−20 dB ──────┐　　┌──────−12 dB CH-1　■ ■ ■ ■ ■ ■ ■ ■ ■　■ ■ ■ ■ • CH-2　■ ■ ■ ■ ■ ■ ■ ■ ■　■ ■ ■ ■ •
8	光圈指示灯显示	▲：光圈设置高于标准 ■：光圈设置为标准 ▼：光圈设置低于标准 此指示可用 LCD/VF[1/4]菜单画面上的 F.NO/IRIS IND.项目开启/关闭

续表

标 号	项 目	内 容
9	光圈 F 值指示	指示所连接镜头的 F 数。 OPEN、F2、F2.8、F4、F5.6、F8、F11、F16、CLOSE 当镜头拆除后将不显示。对于某些镜头，将无任何显示出现
10	滤光片位置指示	指示当前滤光片的位置。 无显示：FILTER OFF ND1：FILTER ND1(1/4ND) ND2：FILTER ND2(1/16ND) 此指示可用 LCD/VF[1/4]菜单画面上的 FILTER 项目开启/关闭
11	音频锁定指示	当音频信号锁定至视频信号时显示

状态 2 和状态 3 不常用，这里不再详述。

8. 菜单设置

目前，摄像机的菜单都是采用树状结构，一般有三级，操作顺序依次为：选项、进入、再选项、再进入，直到找到所需修改或设置的参数(项)。现在摄像机的菜单调整大都采用拨盘操作，如图 2-28 所示。

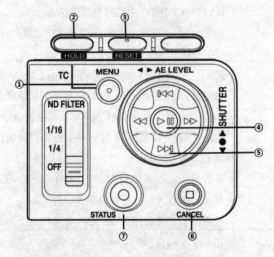

图 2-28 菜单设置

1—[MENU]按键；2—[HOLO]按键；3—[RESET]按键；4—设置按键；

5—十字形按键；6—[CANCEL]按键；7—[STATUS]按键

使用摄像机侧面控制面板上的操作按键，操作菜单说明如下。

(1) [MENU]按键。显示菜单屏幕。在按键时默认显示[Main Menu]。正常使用过程中，如果上一个菜单在[Main Menu] 结束操作，显示[Main Menu]，如果上一个菜单在[Favorites Menu] 结束操作，则显示[Favorites Menu]。菜单显示期间，按这个按键可以关闭菜单屏幕，返回到常规屏幕。

(2) [HOLD]按键。添加选择了的菜单或子菜单项目至[Favorites Menu]。

(3) [RESET]按键。在[TC Preset]或[UB Preset]设置屏幕中重置设置。此按键在其他屏幕中被停用。

(4) 设置按键(●)。设置数值和项目。

(5) 十字形按键(▲▼◄►)。

▲：向上移动光标。

▼：向下移动光标。

◄：返回上一个项目。

►：向前移到下一个项目。

(6) [CANCEL]按键。取消设置，返回到前一个屏幕。

(7) [STATUS]按键。在[Main Menu]和[Favorites Menu]屏幕之间转换。

当按住 STATUS 按钮 1s 或更久时，将进入菜单设置画面，如图 2-29 所示。

■选择菜单项目

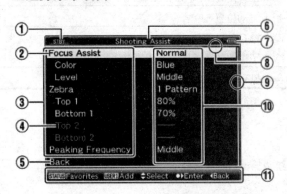

图 2-29　TOP MENU 画面

菜单内容非常多，建议读者仔细看一遍，做个记录，以便下次查找使用。菜单的选项和面板上的功能键相关，只是菜单上的更详细全面，而面板上的为常用功能键。

菜单画面的显示因本机处于摄像模式或 VTR 模式而异。如表 2-12 所示，主要介绍第一级菜单的主要功能。

表 2-12　摄像机菜单选项及其功能

项　目	功　能
①状态显示	录制、回放等。显示当前状态。与状态屏幕相同。 ■摄像模式：[STBY]、[REC] 等。 ■媒体模式时(SD 卡模式)：[PLAY]、[STILL]等。
②光标	指示选中的项目。使用十字形按键(▲▼)移动光标
③菜单项目	显示菜单项目的名称和子菜单。 后面跟有[...]的菜单项目表示有可以使用的子菜单
④固定项目	不能更改的项目以灰色显示，这些项目无法选中
⑤[Back]回退	选择[Back]，然后按设置按键(●)返回到菜单上一层
⑥菜单标题	当前所显示菜单的标题

项　目	功　能
⑦电池剩余电量	▯▯▯：电池电量满格。 ▯▯ ：电池电量仅消耗了一点。 ▯ ：电池电量较低。 ▯▭：电池电量为零。(闪烁红色) ➡：连接了外部电源。 备注：如果所使用的电池不是所推荐的电池，则可能不会出现指示电量的电池标志
⑧顶梁	使用线条颜色表示当前的菜单类型。 蓝色：[Main Menu] 屏幕 绿色：[Favorites Menu] (操作屏幕) 紫红色：[Favorites Menu] (编辑屏幕)
⑨滚动条	指示滚动位置
⑩设置值	菜单项目的设置值。 含有子菜单的菜单不显示设置值
⑪操作指南	当前操作按键的指南

实验教学 2-1：摄像机的认识

1. 实验目的

了解摄像机的基本组成和面板的功能。

2. 实验器材

GY-HD201EC 摄录一体机、摄像机监视器、电缆线等。

3. 实验步骤

(1) 检查连线。

(2) 了解镜头、寻像器、供电部分的功能。

(3) 开启电源，对操作面板开关进行调试并不时检查画面的变化；装入、取出电池和磁带。

(4) 交换不同类型的摄像机进行不同功能的实验。

(5) 记录实验操作过程，写出实验体会和实验报告。

4. 实验要求

(1) 实验设备要轻拿轻放。

(2) 严格按操作规程进行实验。

(3) 如想进行实验项目之外的项目，要提出申请，老师批准后，再进行实验。

(4) 认真完成实验报告。

(5) 损坏仪器要按规定赔偿。

5. 教学说明

(1) 因学生大多初次接触专业设备以及学习专业概念，所以既要克服学生的恐惧心理，又要让他们牢记必须按专业的要求来严格要求自己。

（2）一开始，学生就要学习专业概念，可能有些困惑，演示实验时要结合开关和按键的功能效果来进行识记。

（3）课堂上要求学生必须做笔记，实验前要求学生能够讲述各功能开关的使用方法和功能效果。

2.3.2　数字电视摄像机的安装和调整

摄像机的工作状态需要调整才能最大限度地满足需求，其辅助设备的使用也是需要专业知识的。

1. 三脚架的调整和使用

三脚架是一个三条腿的摄像装置，用来支撑摄像机，使其能够方便放置在轨道车上，避免摄像机出现不必要的、混乱的动作。

1）三脚架的种类

三脚架的种类很多，按脚数多少可分为有三脚架和独脚架，独脚架简单、轻便，使用快捷，多用于室外随时移动的新闻拍摄；按用途可分为家用型、现场制作型、演播室型。

家用型的三脚架重量非常轻，载重 2kg～3kg，多为三节，控制台与三脚架一体，携带方便，摇动时阻尼可调可控性不良，如图 2-30 所示。

现场制作型的三脚架重量较重，载重 4kg～10kg，多为三节，脚轮、连接器、云台与三脚架可拆卸，可以携带，使用方便，如图 2-31 所示。

演播室型的三脚架是一个非常复杂的系统，体积庞大，载重 10kg～30kg，不可携带，只能在演播室里使用，可以进行三维空间的平稳运动，如图 2-32 所示。

图 2-30　家用型脚架　　　　图 2-31　现场制作型脚架　　　　图 2-32　演播室型脚架

随着数字摄像机向小型化发展，原来的照相机的三脚架也可用于小型数字摄像机。

2）三脚架的组成和功能

不同类型的三脚架的结构也不同，下面以便携式标准的三脚架为例来介绍三脚架的组成。一套完整的三脚架支撑系统包括：托板、云台、把手、三脚架、延展器、脚轮等六部分，如图 2-33 所示。

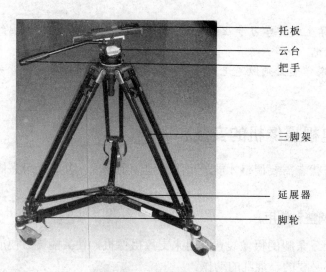

图 2-33　三脚架的组成部分

（1）云台。云台是使摄像机进行各种方向摇摄的装置。它的水平和垂直两个方向均有阻尼调节钮，不但可以调节阻尼大小，还可锁定，如图 2-34 所示。它的两侧可以装置摇把，供摄像师控制摄像机的运动。云台的阻尼是可以连续调整的，阻尼大小的调整与摄像师的习惯、拍摄要求有关，凭着摄像师的感觉而定。良好的阻尼性能是保证镜头匀速运动的条件。云台有摩擦型和液压型两种，专业三脚架云台多为液压型。液压云台是利用密封存储液室里的液体压力增加阻尼，云台上往往装有特制的碗状半球体，不调整三腿高度，使用云台在一定范围内就可调整水平。具体方法为：第一，先松动下面把手螺栓；第二，一手上，一手下，轻微转动云台直到水平仪显示水平；第三，拧紧把手螺栓，如图 2-35 所示。

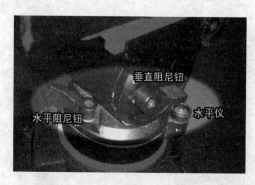

图 2-34　云台阻尼调节钮和水平仪

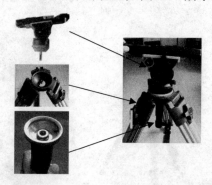

图 2-35　云台与脚架组合

（2）把手。通常是一对，左右各一，也有单只的，有的可以伸缩。把手主要是控制摄像机摇摄运动，还可以安装镜头控制装置，左为变焦，右为聚焦。

（3）三脚架。三脚架又叫支架，三节有两个控制钮(有螺丝和按钮两类)，松动可以伸缩，平时要拧紧。每条腿的每个节都可独立调整，适于不平的地面。

三脚架的使用一般分为以下 5 个步骤。

①　根据拍摄需求，选择稳固的地点安置三脚架。

②　通过三条腿的调节，调整云台高度，云台大致水平即可。

③　松动云台下的螺栓，轻微转动云台直到水平仪显示水平。

④ 检查调整的各部位是否锁牢固。

⑤ 安装摄像机，调整前后位置使其平衡，松动阻尼进行拍摄准备。

另外，使用时应养成随松随紧的习惯，避免过松过紧。每个旋钮松动调整后立刻拧紧，松动时不可完全松到头，能够调整即可，拧紧时也不必使用全部力量，只要适度用力即可。

(4) 延展器俗称三脚架的"鞋"。延展器连接三个末端，保持三脚相对固定；延展开，三脚架外伸，云台降低，适于低机位拍摄，延展程度分别连续可调。

(5) 脚轮又叫地轮。脚轮主要用于平滑的地面，在进行移动拍摄时使用。每个轮上都有脚闸，以控制轮子动静。

(6) 托板三脚架与摄像机之间还有一个连接装置——托板(又叫连接器)。比较通用的有三角形和梯形两种，适用于不同品牌、型号的摄像机，如图 2-36 所示。托板上有保险杆、锁杆、前部安装夹和后部插角。

图 2-36 两种型号的托板

① 托板的安装与调整。

使用摄像机附带的托板，将其安装在三脚架上，如图 2-37 所示。

a. 根据摄像机的体形特征，选择托板安装孔与云台的连接器连接。

b. 将连接器一起放置到三脚架云台上，适当调整前后位置，拧紧固定螺栓。

c. 推动保险杆时，朝前部拉动锁杆，直至前部安装夹契合到位。

② 摄像机的安装。

a. 大拇指后移安全杆，食指扳动锁杆，使前部安装夹复位，如图 2-38 所示。

b. 将摄像机放到托板上，使托板插脚对准摄像机后面底座支柱。

c. 摄像机底部前端与托板前部安装夹对齐，如图 2-39 所示。

d. 向前滑动摄像机，用托板的前部安装夹锁定前部底座支柱，直至契合到位，如图 2-40 所示。

💡 **注意** 如果托板插脚没有装入摄像机后面的底座支柱，可以锁定前部的底座支柱，这是很危险的。一定要确认前后部位都平稳到位。

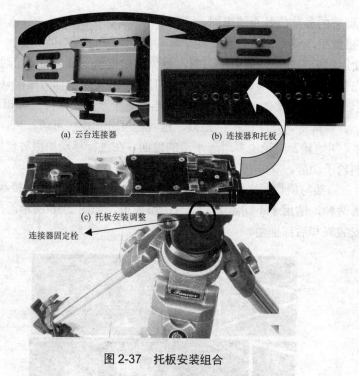

(a) 云台连接器 (b) 连接器和托板

(c) 托板安装调整

连接器固定栓

图 2-37　托板安装组合

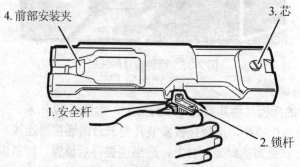

4. 前部安装夹 3. 芯

1. 安全杆

2. 锁杆

图 2-38　托板上面板

6. 前部底座支柱

5. 后面底座支柱

图 2-39　摄像机底部连接处

2. 摄像机与外围设备的连接和调整

现场中多数连接外围设备是话筒、监视器和监听耳机。

外接话筒主要用于采访，连接在摄像机的麦克输入插头上，将插头对应的开关置于对应位置，开机检查调整音量大小。

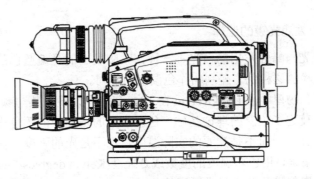

图 2-40 安装摄像机

监视器主要用于监视画面质量。把摄像机上的监视输出连到监视器的视频输入上，用彩条调整监视器和寻像器的亮度、对比度，使画面的层次分明，色彩均衡。时刻监视镜头来的每个画面。

监听耳机主要用于监听现场效果声。因为现场环境声比较嘈杂，需要戴耳机监听效果，监视器的外发声音效果不好。

其他外围设备如图 2-41 所示，我们常用的还有交流适配器、录像机等。

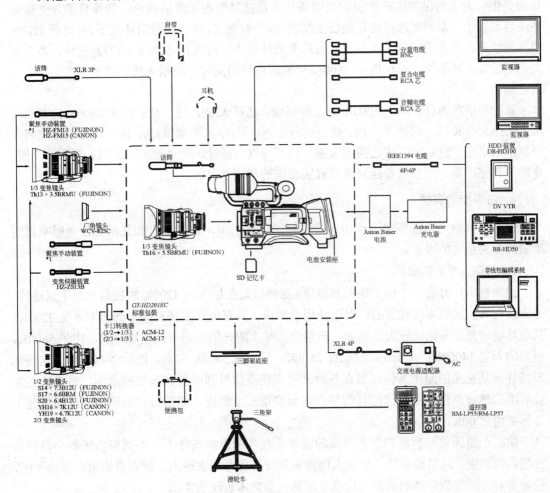

图 2-41 摄像机外围设备示意图

3. 滤色片和中性滤光镜的选择

太阳发出的白光与蜡烛发出的白光不一样，太阳发出的是偏蓝色的光，而蜡烛发出的是偏红色的光，光线的这种色彩差别叫作色温值的不同。

苏格兰数学家和物理学家 Lord Kelvin 在 1848 年最早发现了热与颜色的紧密结合关系，创立了开氏温标，奠定了色温的理论基础。色温表示的是光源的颜色成分，即光谱中红的成分多还是蓝的成分多，而不是光源的实际温度，也不是光的强度。白光中是相对偏红或偏蓝能精确地测量出来，用色彩温度的度数或开氏度(Kelvin degrees，缩写 K)来表示。不同的光源有不同的光谱能量分布，形成不同的色温。3200K 光源被用作摄像机的基定标准光源。色温高于 3200K 的光源，色光偏蓝(偏冷)，如日光灯、日光、阴天户外等；色温低于 3200K 的光源，色光偏红(偏暖)，如白炽灯、早霞和晚霞时的日出/日落等。日光的变化范围很广，一般在 2000~10000K 以内变化。

在偏橙红的低色温光线照射下，演员的白衬衫会变成橘黄色或粉色，皮肤的色调也会表现出不自然的红晕。在偏蓝的高色温光线照射下则相反。人类的大脑可以很好地"校正"这些颜色变化，使之平衡为纯正白光照射下的颜色，但摄像机却忠实地记录了这些冷暖色彩的变化。为了确保物体在色温的照明条件下都能呈现出正常的颜色，摄像机的分光棱镜系统前设置了一系列可选择的色温校正滤色片。一般而言，在室内照明环境下，可选择 3200K 档的滤色片；若在阴天或晴天光线一般的室外环境下，可选择 5600K 档的滤色片；若在晴天光照较强的环境下，可在选择 5600K 档的滤色片的同时，根据光线强度使用适当的中性滤色镜。

就一般情况而言，低于3200K 的光照环境，选择 3200K 这一档；高于 5600K 的光照环境，选择 5600K 这一组的某一档。是否选择带 ND 镜(中灰密度镜)的，由环境光的强度和表现需求来决定。色温在二者之间的选哪一档都可以，同时还要考虑主体光照、景深、光圈、焦距等其他因素。当然这是建立在以真实还原的基础之上的。

4. 白平衡的调整

白平衡调整是电视摄像工作中非常重要的一项工作，它的技术和艺术特性是影响画面质量的至关重要的因素。

1) 调整白平衡的原因

摄像机出厂时有一个白平衡的预置值，这种值是在标准的 3200K 的色温光照下调整的，是为获得真实的色彩而设置的。对于使用者来说，只有电视演播室的灯光照明才是 3200K，其他环境的光则变化比较大。例如，自然光：早上阳光的色温可能是 1400K，中午 5600K，蔚蓝的天空 14000K；人工光：白炽灯 2800K，日光灯 5000K 左右，路灯 2000K 等。这些光照条件都是常见的照明条件，要在各种光照下使摄像机都能得到真实的画面，摄像机必须及时准确地调整白平衡。这也是调整白平衡的第一个原因，即拍摄空间照明光线的色温不是标准的 3200K。

第二个原因是屏幕色彩艺术表现的需求。在各种色温条件下，不调整白平衡会得到各种色调的画面，这是被动的，后来人们意识到屏幕色彩的表现力，就有意识地调整白平衡，获得带有主观感情色彩的画面，这就是屏幕色彩艺术表现的需求。

2) 调整白平衡的原理

调整白平衡实际上是调整三个通道的放大量，从而改变三种信号的混合比例，最终改变画面的色调。

其工作原理是：调整 RGB 三通道的放大增益，从而改变 RGB 的混合比例使不同光照条件下的白色物体都能在屏幕上呈现出白色。

为什么要用白色物体来进行白平衡的调整？这是因为白色物体比较干净，画面上的灵敏度较高，调整后是否真还原，比较容易发现。如果使用其他色彩，人眼对色彩微妙变化不敏感。

同一个人分别在高色温和低色温的光照下，摄像机出厂默认的画面效果是高色温环境中人的衬衣偏蓝，低色温环境中人的衬衣偏黄。在两种环境中分别对摄像机进行白平衡调整，画面上人的衬衣基本相同，都是白色，肤色也相同，接近真实色彩。从图 2-42 的比较可以看出调整后，R、G、B 三个通道的值发生变化，体现出调整白平衡的原理即调整 R、G、B 三个通道的电信号比值，从而改变画面色调。

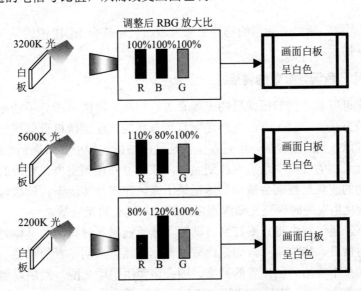

图 2-42　白平衡调整原理示意图

3) 调整白平衡的方法

调整白平衡的过程和方法如下。

(1) 选择与环境光相近的滤色片，这一步又称为白平衡的粗调。

(2) 将白色板卡置于拍摄环境中的主体位置。

(3) 调整镜头或机位使白色物充满画面。

(4) 触动自动白平衡开关。

(5) 1～3s 内，寻像器内出现 OK，收起白色板卡。

可用白色调色板调整获得真实色调的画面；用冷色调调色板调整获得暖色调的画面；用暖色调调色板调整获得冷色调的画面。

4) 白平衡调整的方式

目前专业摄像机上白平衡调整的方式有以下 4 种。

(1) 自动白平衡,这是用得最多的一种,早期的摄像机需要手动调整红和蓝两路信号的电平旋钮,通过观看白平衡的电平表来确认。

(2) 全时自动跟踪白平衡,这才是真正意义上的自动白平衡调整,光线色温变化时,不需手动控制,摄像机自动跟踪白平衡使画面色彩调整为真实,不足之处是会出现色调变化的过程。

(3) 全自动状态,是指摄像机处于全自动状态,当然包括全时自动跟踪白平衡。

(4) 白平衡预置状态,这是厂家或用户提前预制的一个值,只有和这个值一致的光照色温,才能启用它,不需做任何调整,就能获得真实色彩。

5) 常见错误情况分析

在下列情况下,不能正确调整白平衡。

(1) 摄像机的开关、状态不允许调整。如全自动状态、预置状态、彩条等。

(2) 照度太亮、太暗的告警提示。太亮主要是由于手动光圈开得太大,没有选择中性滤色镜或者增益太高;太暗主要是由于手动光圈开得太小,选择了中性滤色镜或者电子快门启用太高。

(3) 色彩纯而浓。调白平衡用的物件色彩太浓而且是缺少 RGB 中的某一种,就会出现物体不对的告警提示。

5. 画面光比、色调等参数的调整

画面的光比可以通过调节摄像机的光圈来进行控制。光圈一般分手动光圈和自动光圈两种不同的调节方式。一般而言,先将光圈打到自动挡,让摄像机自动根据照明环境来选择光圈级别。这种方式方便快捷,但是在一次连续的拍摄过程中如果遇到光线变化的情况,如摄像机在连续录制的过程中从室内移到室外,或从室外移到室内,光线的突然变化所造成的画面中影调的变化过程就会被如实地记录下来,在这种情况下,就应选择手动光圈,即根据光线的变化情况随时调整光圈级别以控制进入镜头的光通量。

一般情况下,建议首先将光圈打到自动挡,然后根据此时画面的具体光比以及创作者的主观意愿,再做进一步的调整。如果此时的光比已经符合创作者的意图,则继续使用自动光圈即可;如果不能达到创作者的需要,则应该使用手动光圈,然后以自动光圈所达到的光比情况为参考值,进一步精确调整,直到满意为止。

1) 背光与聚光模式

摄像机的左面板上都有背光与聚光模式快捷开关,类似于快捷键,只有在自动光圈时启用才有效。背光模式用于主体暗、背景亮的情况,例如,室内主体人物站在窗前,启用背光模式实际上就是开大一档光圈,如果主体和背景的光照差别太大,自动光圈下是不能解决问题的,必须使用手动光圈或主体上增加光照。聚光模式用于主体亮、背景暗的情况,启用聚光模式,就是减小一档光圈,如果主体和背景的光照差别太大,自动光圈下是不能解决问题的,必须使用手动光圈或主体上降低光照。

2) 黑扩张与黑压缩

摄像机的左面板上有黑扩张与黑压缩快捷开关,作用就是调整图像暗部的对比度。

黑扩张通过只增强暗区中的信号来增强视频的暗区,从而使亮暗之间的对比更加鲜明。

如果拍摄的视频整体明亮但缺乏对比度,则暗区的增益将被压缩,黑压缩可以增加对比度。

菜单里有更大的范围，如 JVC GY-HD201EC，黑扩张与黑压缩都有五级可调，即 LEVEL1→LEVEL2→LEVEL3→LEVEL4→LEVEL5。

3) 伽马校正

伽马就是成像物件形成画面的"反差系数"。如果伽马曲线比较陡，则输出的画面反差比较高；如果伽马曲线比较缓，则输出的画面反差比较低。

伽马(Gamma)有总伽马(Master Gamma)的调整，还有通道伽马(R/G/B Gamma)的调整，甚至黑伽马(BLK Gamma)的调整，人眼对入射光的反映呈现非线性，提高两倍的亮度，人眼觉得只亮了一点点，如果提高到 8～10 倍的亮度，人眼就觉得这应该比原来亮两倍。而 CCD、CMOS 也是成像物件，它们对光线的反应却是线性的，胶片接近人眼成非线性。伽马调整是任何电子成像设备必须具有的，所有中低端摄像机中，伽马调整是自动完成的，用户无法调整它的伽马曲线。而在一些高端摄像机里，则允许用户调整摄像机的伽马曲线。这种调整是对伽马曲线的"微调"，通过微调，可以在一定程度上改善输出画面的细节表现。

不同的摄像机可调的伽马种类和方式不同。

索尼 XDCAM EX 摄录一体机提供了多种可供选择的伽马曲线，用来灵活地处理对比度，让图像具有特殊的效果。除四种标准的伽马曲线外，XDCAM EX 摄录一体机还提供了四种电影伽马(电影 1，2，3，4)，如图 2-43 所示，这一点与高端的 CineAlta 摄录一体机相同。用户可根据场景情况选择最适合的预设伽马曲线。这四条曲线好像差别不大，但反映在画面上就比较明显，特别是细节的表现。

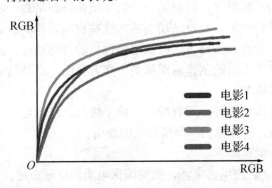

图 2-43　电影伽马曲线

JVC GY-HD201EC 中总黑伽马菜单有以下 4 个选项，调整确定如何渲染黑色的伽马曲线。

(1) OFF：没有伽马曲线纠正。

(2) STANDARD：设置标准伽马曲线。

(3) CINEMA：设置在电视屏幕上观看时，画面品质类似电影。

(4) FILM OUT：设置用于在影片上记录。

当 Gamma 项目设置为 STANDARD、CINEMA 或 FILM OUT 时，伽马曲线可单独设置。

增大值：增强黑色的调性，但亮区的调性将变差。

减小值：增强亮区的调性，但暗区的调性将变差。

设置值的范围：MIN(-5)，-4，-3，-2，-1，NORMAL(0)1，2，3，4，MAX(5)。

4) 色彩矩阵校正

色彩矩阵校正就是对某个色相(红、绿、蓝、黄、品、青)的色彩进行调整，改变相位和

饱和度,相位可以选定或设定。例如,可以把红衣服变成紫色或其他色调,也可单独保留一个色彩,其他都变为黑白调。JVC GY-HD201EC 中色彩矩阵菜单有以下三项。

(1) OFF:关闭功能。

(2) STANDARD:设置标准色彩矩阵。

(3) CINEMA:设置接近电影画面特性的色彩矩阵。

当 COLOR MATRIX 项目设置为 STANDARD 或 CINEMA 时,色彩矩阵可单独设置。按 SHUTTER 拨盘可调用 COLOR MATRIX ADJUST 菜单画面。

三基色信号 R、G、B 可以分别改变其增益和相位,这里以 R 为例。

R 增益调整菜单用于手动调整色彩矩阵 R 轴的阴影(红和青)。

增大值:突出红和青。

减小值:减弱红和青。

设置增益值范围:MIN(-5),-4,-3,-2,-1,NORMAL(0),1,2,3,4,MAX(5)。

R 相位菜单用于手动调整色彩矩阵 R 轴的色彩相位(红和青)。

增大值:增大红色的黄度和青色的蓝度。

减小值:增大红色的蓝度和青色的绿度。

设置相位值范围:MIN(-5),-4,-3,-2,-1,NORMAL(0),1,2,3,4,MAX(5)。

6. 自动功能的使用

随着摄像机技术的不断完善,目前生产的数字摄像机都带有一些自动功能,如自动光圈、自动聚焦、全自动白平衡、全自动功能等,这些自动功能的设定,极大地方便了非专业人士的使用。而对于专业人士而言,应慎用摄像机的自动功能,因为我们所遇到的拍摄环境、照明情况以及创作人员的创作意图都是千变万化的,自动功能难以应对和满足灵活多变的创作环境和创作需求。

除了以上介绍的几项调整外,还有增益、电子快门、音频电平等的调整,只要在使用过程中多动脑筋勤思考,就会很快掌握摄像机的使用。

摄像机的基本操作步骤如下。

(1) 给摄像机通电,若使用蓄电池,则应确保电池的电量充足。

(2) 打开摄像机的电源开关,电源指示灯会亮起,检查画面和各种信息是否正常。

(3) 打开磁带仓仓门,将盒式磁带按标识放入,关上仓门。若摄像机的存储介质使用半导体存储卡、硬盘或光盘,则应将存储卡、硬盘或光盘分别放入磁卡插槽、硬盘驱动器或光盘驱动器中,并保证存储介质有足够的可存储空间。

(4) 平稳安装三脚架,调整高度满足要求,调整水平,在三脚架上安装摄像机并确保连接稳固。

(5) 打开镜头盖,通过寻像器观察被摄体。并根据被摄体所处环境的光线条件,正确设置滤光片,调整好白平衡,将增益设到正常位置并通过必要的光圈调节获取适当的光通量。

(6) 若使用外接话筒,要打开话筒开关。

(7) 选择被摄主体,合理构图、正确变焦和聚焦。

(8) 按下摄录一体机的录制按钮开始录制,再次按下录像按钮则停止本次录制。

(9) 使用完毕后,取出磁带或其他存储介质,关闭光圈,盖上镜头盖,断开电源。

2.3.3 数字电视摄像机的保养

数字电视摄像机是高端电子产品，如果使用不当，就非常容易损坏。为了使数字电视摄像机能够正常工作，延长其使用寿命，使用者有必要了解一些数字电视摄像机的保养常识。

(1) 一般来说，数字电视摄像机维持正常工作的环境温度为-10℃～+40℃，相对湿度为10%～85%，如需在-10℃以下使用，应采用相应的保温套。

(2) 注意防潮、防湿、防尘、防腐蚀。摄像机受雨淋或在湿度较高的条件下工作，水和潮气会侵蚀摄像机内部，引起机器损坏或失效，雨天应使用防雨罩。机身外表面板如果有污损，要用柔软的干布擦拭，或者用稍蘸一些清水或中性清洗剂的软布擦拭，切勿使用酒精、汽油等有机溶剂，以免机体外壳塑料老化而失去光泽。拍摄时，如果天气条件不好，最好使用防尘罩，以免摄像机(主要是镜头电机的机械驱动部分)因灰尘、砂粒进入而出现故障。

(3) 不要将摄像机存放在强磁场中，也不要在这种环境中使用。因为在广播发射台、电视台发射天线附近或其他强磁场附近使用都会引起图像失真。

(4) 搬运摄像机时，应将其放入便携箱内，以减轻搬运途中的振动。平时拍摄休息时，应该将摄像机放置在平稳、一般人员碰不到的地方。使用三脚架时，应拧紧各旋钮，不用时要将摄像机取下，以免碰坏或摔坏。

(5) 要特别注意结露现象，以免影响拍摄。将摄像机从低温环境带进高温环境时，即产生结露现象，如果在这个时候拍摄，磁带就会粘吸在磁鼓表面，拉伤磁带或造成机器故障。应等机器内部温度升高，水汽蒸发，自动保护解除后(摄像机一般带有自动保护电路，遇结露现象，自动关机保护)，才能使用。所以，将摄像机从低温环境带进高温环境时，最好用密封的塑料袋将其包住，以防止结露现象的发生。

(6) 镜头要经常进行清洁和保养。摄像机的镜头始终暴露在机身外面，容易被灰尘、雨水等弄脏。有时镜头的自动光圈或自动对焦出现不灵活或不动的现象，可能是因为光圈机械部分混入了灰尘。清洁时，切勿自行使用润滑油。镜头表面吸附的尘埃，可以使用吹风机吹去，或者用干净柔软的刷子轻轻刷去，千万不能用纸使劲擦拭，否则会在镜面上留下无法弥补的划痕，决不允许用手触摸镜头表面。如果镜面被油污或指纹印弄脏，可用镜头清洁纸或干净的麂皮沾上少许镜头清洁液，由镜头中心向四周以螺旋轨迹轻轻擦拭。镜头组件不可随意拆卸。

(7) 调整好的摄像机使用一段时间后，需要做相应的调校。一般情况下，摄像机要进行定期检查和定期维护，以保持性能的稳定性。

(8) 长期不使用的摄像机最好装箱放置在常温干燥处，雨季时可定期通电驱潮。

实验教学 2-2：摄像机的调整

1. 实验目的

熟悉调整摄像机的基本步骤和基本操作。

2. 实验器材

GY-HD201EC 摄录一体机、监视器、电缆线等。

3. 实验内容

寻像器的调整、白平衡的调整、菜单调整。

4. 实验步骤

(1) 选择滤色镜，检查各开关的位置状态。

(2) 查看菜单，了解各字符的意思。

(3) 开启电源，调整寻像器的亮度、对比度。

(4) 选择所需开关和按钮的状态和位置；调整白平衡。

(5) 进行变焦、聚焦、光圈的变化，选择角度、位置、范围使画面满足你的艺术需求。

(6) 审视镜头画面，演练三遍，开始记录。

(7) 记录实验操作过程，写出实验体会和实验报告。

5. 实验要求

(1) 时刻注意设备安全。

(2) 操作要有目的性，小组成员要相互帮助，严禁嬉戏。

6. 教学说明

(1) 要求学生学会看寻像器和监视器，仔细比较大小画面的感觉区别。

(2) 可调整的内容很多，每个学生根据自己的情况，实验前写出自己本次实验的具体内容、步骤和方法，小组成员可互相合作，但不要完全相同。

2.4　超高清(4K/8K)摄影机的认识和调整

今天，电影、电视剧、电视节目等制作用的拍摄设备全部数字化，而超高清摄影机 4K/8K 已成为影视剧拍摄需求。2019 年初，随着 CCTV 4K 频道的开播，电视节目制作也进入到 4K 阶段。如图 2-44 所示，是几款超高清摄影机。

图 2-44　数字摄影/摄像机图组

2.4.1　超高清摄影机的组成

当今经典摄影机的机身外形是非常精致的长方体，体积不大，但坚固耐磨，调整开关、按钮、接口分布在四周，其作用是将镜头形成的光信号转变成各种数字视音频的电信号。一套完整的摄影机需要配置的外部单元由：镜头、记录单元、电池/电源、监视器、麦克风、变焦/聚焦配件、支撑和运动系统等组成，如图 2-45 所示。

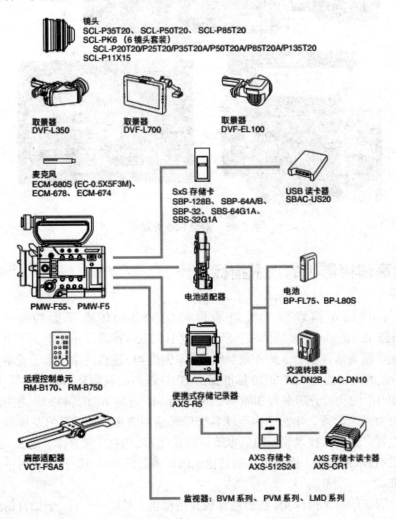

图 2-45　超高清摄影机附件

超高清摄影与摄像机不同之处在于，它具有较大的自由组合特征，也就是说外部可以组接不同功能的器件，实现不同的特殊功能，比如机身出厂带有存储卡槽，还可以外接不同的记录单元用于高速、大量存储；还可以增加或更换不同的监视、检测、调整设备，使其根据拍摄的需求改变其软硬件配制，如增加监视器给导演、副导演、调试协助拍摄人员、测试的技术人员等不同人使用。

超高清摄影机多采用插拔式组合，以索尼 F55 为例，其主要部件如图 2-46 所示。

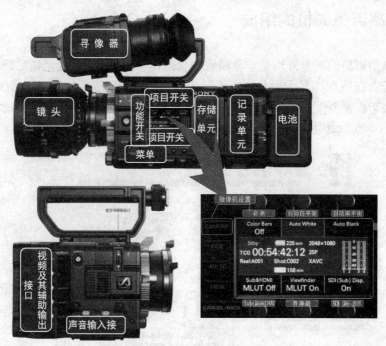

图 2-46　索尼 F55 外观

2.4.2　超高清摄影机的技术指标

2013 年，国际电信联盟无线电通信部门 (ITU-R) 颁布了面向新一代超高清 UHD(Ultra-high definition)视频制作与显示系统的 BT.2020 标准，重新定义了电视广播与消费电子领域关于超高清视频显示的各项参数指标，促进 4K 超高清家用显示设备进一步走向规范化。其中最为关键的是，BT.2020 标准指出 UHD 超高清视频显示系统包括 4K 与 8K 两个阶段，其中 4K 的物理分辨率为 3840×2160，而 8K 则为 7680×4320。之所以超高清视频显示系统会有两个阶段，实际上由全球各个地区超高清视频显示系统发展差异性所造成的，例如在电视广播领域技术领先的日本就直接发展 8K 电视广播技术，避免由 4K 过渡到 8K 可能出现的技术性障碍。而在世界的其他地区，多数还是以 4K 技术作为下一代的电视广播发展标准。

超高清摄影机的基本指标 4K 在影视领域其指标也不是完全一样，例如目前绝大部分的 4K 平板电视的物理分辨率都是采用 BT.2020 标准的 3840×2160，而不是 DCI 数字电影标准的 4096×2160。但不得不提的是，4K 投影机，尤其是原生 4K 的机型则多数采用 DCI 标准。[1]

超高清摄影机的种类越来越丰富，但其性能指标差别比较大。表 2-13 中列出两款常用

① 超高清摄影机的技术指标应当注意：大时代势不可当，隔行扫描已经消失。BT.709 色彩空间也开始离我们远去。影视工业网 CineHello https://107cine.com/stream/29754/。

的超高清摄影机的主要指标比较，各有各的优势。

<p align="center">表 2-13　SONY-F55 与 RED-EPIC 主要参数比较</p>

项目名称	SONY-F55	RED-EPIC
像素	1160 万像素	1900 万像素
color space	S-gamut	RED color3
视频格式	4K 4096×2160 RAW	4K 4096×2160 3：1 RAW
Gamma	Gamma: S-log2	RED Film log
像素矩阵	4096×2160	6144×3160
动态范围	14 挡以上	16.5 挡以上
光电转换器件	超级 35mm 等效单芯片 CMOS 及全局快门	超级 35mm
CMOS 像素大小	35mm×24mm	30.7mm×15.8mm
快门角度	4.2°～359.7°（电子快门）	1°～ 360°
慢动作 & 快动作功能	XAVC HD: 1-60P	1～100fps@6K；1～120fps@5K；1～150fps@4K；1～200fps@3K；1～300fps@2K

　　超高清摄影机具有双格式录制功能，即同时记录高低码流的视音频信号。高码流通常就是 RAW 格式，低码流通常是高清 MP4，高低码流素材的时间码、时间长度、文件名称完全一样，便于后期进行脱机编辑和联机编辑，即低码流素材在普通编辑系统，编辑完成后输出 EDL(决策表)，到高端编辑系统，调取、处理、合成高码流素材，生产高质量 4K 节目。注意，高低码流素材编辑软件应该相同，否则特效代码不同，影响高级编辑的执行。

　　RAW 是超高摄影机的必备格式，它记录的是 RGB 三基色信号的原始数据，这些数据不可以直接观看，需要使用编码器。

　　BT.2020 标准相对于 BT.709 标准，大幅度提升了视频信号的性能规范。例如色彩深度方面，就由 BT.709 标准的 8bit 提升至 10bit 或 12bit，其中 10bit 针对的是 4K 系统，12bit 则针对 8K 系统。BT.2020 采用了比传统 BT.709 更宽广的色域空间，如可显示高密度橘色、深绿色等。这一提升对于整个影像在色彩层次与过渡方面的增强起到了关键作用。而色域范围的面积也远远大于 BT.709 标准，能够显示更加丰富的色彩，只是相对来说，越广的色域对于显示设备的性能要求就越高，根据目前 4K 超高清投影机的情况，往往需要采用新一代的激光或 LED 固态光源的机型才能达到。

　　相比之下，RED 摄影机录制 RAW 格式采用 REDCODE 技术，使文件大小可被管理并且保持影像质量和原始文件灵活性。REDCODE 对于管理 8K 影像中的大量细节非常重要，可以为拍摄者节省时间和金钱。此外，REDCODE 允许进行无损编辑，并且无须修改属性就可以复制和存储原始素材。这使得调色过程完全可逆，影像质量得以最大限度地提升，同时还降低了存储空间的需求。

　　下面是 REDCODE RAW 的 5 大主要优点。

　　(1) RED 摄影机记录 RAW 格式的原始数据以确保最大化的影像精确性和后期灵活性。

(2) REDCODE RAW 为优异的影像质量提供了可调节的文件尺寸，相比 Pro Res 或其他编码方式有更低的存储空间要求。

(3) 提供无损编辑的 RAW 工作流程，Adobe、Apple、Avid、Resolve 等所有主流后期软件都完全支持。

(4) 由于文件是 RAW 格式，因此可存储海量元数据，让我们了解影像拍摄时的情况。

(5) 全画幅摄影机通常用于专业剧组，设备组件比较专业，属于系统工程，需要专门学习。

2.5 全画幅单反相机拍摄视频功能认知

数字单反相机拍摄视频已成为现代相机的主要功能，照相反倒成其次，犹如手机的先进功能是拍摄照片和视频，使电话功能退居其次。其根源在于先进的数字影像成像、编解码、存储、传播、色彩和影调处理等技术的快速发展和推广，其动力是市场的激烈竞争和人们更高级的需求。

佳能 5D 系列单反相机在学生群体中使用比较广泛。下面以 EOS 5D Mark IV (WG) 为例，简要介绍其视频拍摄的相关设置，详细内容请到官方网站下载详细资料。

2.5.1 单反相机拍摄短片设置步骤

单反相机拍摄短片可以有多种设置，其设置从光圈、快门、感光度(ISO)、白平衡、对比度等参数的自动和手动方式，可以组合出很多种，下面以常见的自动曝光设置为主介绍设置步骤。

(1) 使用单反相机拍摄短视频时多采用自动曝光模式，当拍摄模式设定为<A$^+$>、<P>或时，操作方式如下。

① 将模式转盘设为<A$^+$>、<P>或，将会进行自动曝光控制以适合场景的当前亮度。

② 将实时显示拍摄/短片拍摄开关置于<短片'🎥>。实时显示图像将会出现在液晶监视器上。

③ 对被摄体对焦。拍摄短片之前，要进行自动对焦或手动对焦。当半按下快门按钮时，相机会以当前的自动对焦方式对焦。

④ 拍摄短片。按<START/STOP>按钮开始拍摄短片。屏幕右上角出现红点，内置麦克风将会记录声音。再次按<START/STOP>按钮停止拍摄短片。

(2) 快门优先自动曝光模式。当拍摄模式设置为 <Tv>时，可以手动设定用于短片拍摄的快门速度，感光度、光圈值等参数将处于自动状态，以获得曝光正常的画面。

① 将模式转盘设为<Tv>。

② 将实时显示拍摄/短片拍摄开关置于<短片'🎥>。

③ 设置所需的快门速度。注视液晶监视器的同时，转动"主拨盘⚙"。可设定的快门速度取决于帧频。

④ 对焦并拍摄短片。该步骤与"自动曝光拍摄"的步骤相同。

注意事项：不推荐在短片拍摄期间改变快门速度，因为曝光变化将被记录；拍摄移动

被摄体的短片时，推荐采用约 1/25～1/125s 的快门速度。快门速度越快，被摄体的移动看起来越不平滑；拍摄高帧频短片的最低快门速度为 1/125s(NTSC 制式)或 1/100s(PAL 制式)；如果在荧光灯或 LED 照明下拍摄期间改变快门速度，可能会记录图像的闪烁。

(3) 光圈优先自动曝光模式。当拍摄模式设置为<Av>时，可以手动设定用于短片拍摄的光圈值。感光度、快门速度等参数将处于自动状态，以获得曝光正常的画面。

① 将模式转盘设为<Av>。

② 将实时显示拍摄/短片拍摄开关置于<短片 🎥 >。

③ 设置所需的光圈值。注视液晶监视器的同时，转动"主拨盘🔅"。

④ 对焦并拍摄短片。该步骤与"自动曝光拍摄"的步骤相同。

注意事项：不推荐在短片拍摄期间改变光圈，因为驱动镜头光圈时产生的曝光变化将被记录。

💡 **注意：** <A⁺>模式下感光度(ISO)的参数与画质和帧率有关。

(1) Full HD 短片/HD。在拍摄高清短片时，如果帧率设置为大于 50f/s，也就是说高帧率拍摄高清视频时，ISO 的值将在 100～25600 的范围内自动设定。

(2) 4K 短片拍摄。在拍摄超高清 4K 视频时，不可使用高帧率，ISO 值将在 100～12800 的范围内自动设定。

2.5.2　Canon Log 设置

拍摄时选择 Log 模式，大大拓宽了动态范围，让视频包括更多的细节，这样可以提高拍摄速度，而且在后期调色时可以更精确地选择画面内容。也就是说，启用 Log 模式前，确认工作流程由"拍摄""后期剪辑""调色"三个环节构成，调色是必不可少的一个环节。启用 Log 模式拍摄，它能最大限度地发挥图像感应器的特性并实现短片拍摄的宽广动态范围。它可减少阴影和高光细节的丢失，并可将阴影至高光的色调信息添加至短片。在后期制作期间，对用 Canon Log 拍摄的短片应用相应的调色选项(LUT)。LUT 是影视后期编辑软件必备的功能，目前主要有两类，一类是厂家针对 Log，设计的调色还原方案；另一类是影视机构或爱好者制作的。总之，利用 LUT 功能，去灰和上色一键完成。如果调色软件没有相应的功能，可从拍摄设备网站下载 LUT 数据。

佳能公司在 5DMark Ⅳ 增加了 Log 设置功能，Canon Log 简称 C.Log。拍摄视频使用 Canon Log 模式调试步骤如下。

(1) 将模式转盘设为<M>。

如果拍摄模式为<A⁺><P><Tv><Av>，则无法进行步骤(3)中描述的 Canon Log 设置。

(2) 将实时显示拍摄/短片拍摄开关置于<短片🎥>。

实时显示图像将会出现在液晶监视器上。

(3) 选择［Canon Log 设置］。

按<Menu>按钮，在［📷 5］设置页下，选择［Canon Log 设置］，然后按<SET>确认，如图 2-47 所示。

(4) 选择［开］。

转动"速控转盘 ◉"选择［开］，然后按<SET>确认。Canon Log 启动，如图 2-48 所示。

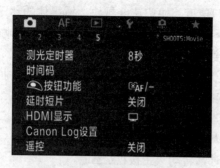

图 2-47 Log 选项菜单设置

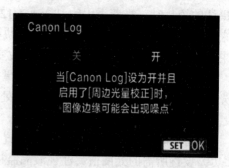

图 2-48 Log 开关菜单设置

(5) 设定拍摄功能。

在手动模式下，使用 Canon Log 拍摄，要手动设定 ISO 感光度，设置快门速度和光圈值。

① 当进入 Canon Log 拍摄时，ISO 自动调整为 400；如果将 ISO 手动设定为 100～320，则动态范围将会变得较窄；ISO 大于 400 或更高时，画面的动态范围将最高为 800%。

② 即使设定了 Canon Log，也可以进行自动对焦拍摄。但是，当使用 Canon Log 拍摄时，用自动对焦对低光照或低反差的被摄体对焦可能会比通常拍摄时更难。

③ 使用 Canon Log 设置拍摄 4K 短片时，无法在菜单中启用 [📷 1：镜头像差校正] 下的 [周边光量校正] 功能。

(6) 调整 Canon Log 短片特性。

进入 Log 模式后，可根据短片需要对 Log 下的相关参数进行调整。

转动"速控转盘⬤"选择要调整的选项，如锐度下面包括强度、饱和度、色相，然后按下<SET>进入。各项目属性说明如表 2-14 所示。转动"速控转盘⬤"设置所需参数，然后按下<SET>，如图 2-49 所示。

表 2-14 Log 参数调整

锐度：强度		0：使轮廓清晰：弱	7：使轮廓清晰：强
饱和度		-4：弱	+4：高
色相 (RGB 不可单独调整)	红	-4：偏洋红色	+4：偏黄色
	绿	-4：偏黄色	+4：偏蓝色
	蓝	-4：偏蓝色	+4：偏洋红色

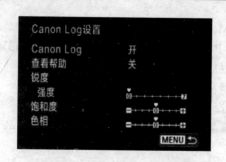

图 2-49 Log 项中参数设置

使用 Canon Log 功能拍摄时，画面可能出现以下不正常现象，要及时调整。

① 当设定了 Canon Log 时，取决于被摄体或拍摄条件，短片中可能会出现水平噪点条纹。建议在实际拍摄前试拍摄几个短片并检查。注意，尤其在对所拍摄的短片进行色彩分级期间应用强烈反差时，噪点可能会变得更加明显。

② 当设定 Canon Log 时，可能无法正确再现天空或白墙的颜色渐变。可能会出现不规则的颜色、不规则的曝光或噪点。

③ 当噪点较明显时，建议将［■1：镜头像差校正］下的［周边光量校正］设为［关闭］，以较亮的曝光拍摄，并在色彩分级期间执行亮度调整。

(7) 设定查看帮助。

"查看帮助"功能是为拍摄者及时查看视频拍摄的相关参数而设置的，摄影师要及时查看，以便掌握精准的技术参数。当需要查看时，可能进行如下设置。

① 转动"速控转盘🟡"选择［查看帮助］，然后按下<SET>。

② 转动"速控转盘🟡"选择［开］，然后按<SET>，在液晶屏上即可看到参数和功能状态。

当拍摄短片时，"查看帮助"功能说明如下。

① Canon Log 是用于实现宽广动态范围的短片特性。因此，液晶监视器上显示的图像反差较低，画面发"灰"，与照片风格时相比有些灰暗。在［查看帮助］设为［开］时，液晶监视器上显示的短片图像对比增强，清晰度提升，能够看到图像细节。

② 即使［查看帮助］设为［开］，只能改变液晶屏观看的画面效果，记录的信号和 HDMI 输出的信号依旧是 Canon Log 特性的信号。

(8) 拍摄短片。

拍摄短片时，液晶屏上会出现相关参数，启用 Log 模式后，"C.LOG"图标就会出现在液晶屏上，如图 2-50 所示。

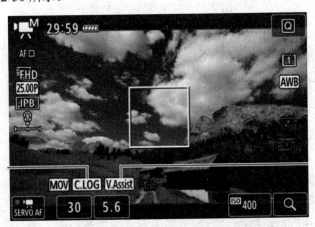

图 2-50　短片拍摄信息显示

拍摄短片的注意事项。

① 当［■1：镜头像差校正］下的［周边光量校正］设为［启用］时，由于短片图像边缘可能会出现噪点，信息显示屏幕上的"C.LOG"图标会闪烁。但是，由于在 4K 短片拍摄期间无法设定［周边光量校正］(此功能不起作用)，因此"C.LOG"图标不会闪烁。

② 短片拍摄期间(未应用"查看帮助"时)将在最终图像模拟中反映 Canon Log gamma(锐度：强度、饱和度和色相)；当液晶监视器以"查看帮助"显示图像时，将在短片拍摄信息显示屏幕上出现"V.Assist"。但是，在没有用"查看帮助"显示图像的拍摄条件下，会以灰色显示"V.Assist"。

③ Canon Log 拍摄状态下不支持功能项的说明。

a. 如果设定 Canon Log，则无法为短片拍摄设定下列项目(将不工作)：照片风格、自动亮度优化、高光色调优先、延时短片和 HDR 短片。

b. 不兼容 Canon Log 2 和 Canon Log 3。

c. 如果执行菜单［🔧5: 清除全部相机设置］操作，将会出现提示信息：［📷5: Canon Log 设置］设为［关］。

④ 播放期间的信息显示，如果播放用 Canon Log 拍摄的短片并显示"详细信息"，将会显示锐度里面的强度、饱和度、色相的值，如图 2-51 所示。

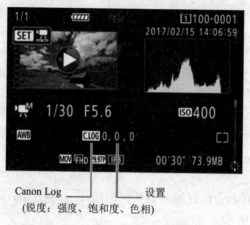

Canon Log 设置
(锐度：强度、饱和度、色相)

图 2-51　播放期间的信息显示

⑤ 播放用 Canon Log 拍摄的短片时，不支持"查看帮助"功能。使用不具备 Canon Log 的 EOS 相机或使用固件未更新为兼容 Canon Log 版本的 EOS 5D Mark IV 时，无法播放用 Canon Log 拍摄的短片。

2.6　手机视频拍摄的设置和调整

使用手机的影像记录功能记录生活、表达自我、讲述事情已成为当今人们的一种习惯，因为手机拍摄的视频具有较强的真实性和现场感，甚至可利用网络在不同平台上进行实时传播，这也是自媒体的活跃形态。华为手机作为该领域的后起之秀，推出一系列的新概念手机，下面介绍华为手机视频拍摄相关的技术。

2.6.1　华为手机成像技术的新发展

2018 年 3 月华为推出的 P20，5.8in(Pro 版：6.1in)，传感器类型为 BSI CMOS 凸透镜式

传感器，大大提升光的利用率，照片最大像素为 5632×4224，拍摄视频最高支持超高清 3840×2160 30f/s，最高帧率为 960f/s(1280×720)，还支持 2160×1080 60f/s(18：9=2：1)，H.265 编码格式。其拍摄视频的重要部件——镜头指标：第一，安排后置摄像头，最大支持 4K(3840×2160)视频录制，支持 720p@960f/s 超级慢动作视频；前置支持摄像头，最大支持 FHD+(2160×1080)视频录制，不支持光学防抖。第二，支持 3 倍光学变焦(3 倍变焦为近似值，实际等效焦距为 $27\sim80$mm($80/27\approx2.96$ 倍)、5 倍混合变焦(三个摄像头通过不同组合实现各种环境下出色的 5 倍变焦效果)。

2019 年初发布的华为 P30 手机采用 RYYB CMOS 代替之前的 RGBG CMOS。RYYB 阵列使用黄色滤光片代替绿色滤光片，理论上三种颜色的总进光量为 RGBG 的 150%，实际上提升为 40%进光量，可见 RYYB 还有进一步优化的空间。P30 开启莱卡模式后，画面的饱和度进一步提高，不同色彩给眼球带来了强烈的刺激。P30 配合 5 倍光学变焦和 10 倍混合变焦，50 倍数字变焦；P30 Pro 有一颗超广角镜头，采用 5 倍潜望式(利用潜水望远镜原理将变焦镜头组片侧卧在机身里)光学变焦头。P30 Pro 采用了超广角+广角+超长焦接力变焦的方式。在 60%～100%的焦段上，P30 Pro 主要使用超广角镜头；而在 1～3 倍的变焦区间，P30 Pro 则采用 4000 万主摄裁切；3～10 倍则采用长焦+主摄混合变焦的方式(5 倍变焦为纯光学变焦)，10～50 倍则为数码变焦，把手机做成了望远镜。

P30 配置的 ToF 镜头利用红外光在测量物体反射的时差，来收集物体相对镜头的距离信息。从某种意义上来说，它就是激光对焦的超大视野版。在带来物体边缘精准的景深信息的同时还能虚化前景，获得不同程度的景深，让 P30 Pro 在对焦技能上更近一步，通过国际权威机构的检测，并获优异的成绩。

2.6.2　手机影像指标解释

1. 手机屏幕分辨率

手机分辨率是指手机屏幕像素点的多少。手机分辨率直接决定了手机屏幕显示图像的细腻程度，直接关系到视频的清晰度。

以 5.0in 手机屏幕举例：手机 A 是 5.0in 屏幕，分辨率为 640×480，说明屏幕展示的画面由 $640\times480=307200$ 个点构成。手机 B 是 5.0in 屏幕，分辨率为 1280×720，说明屏幕展示的画面由 $1280\times720=921600$ 个点构成。同样大小的屏幕，构成的点越多，画面就越细腻。所以，手机分辨率决定了画面的细腻程度，直接关系到视频的清晰度。

2. 手机成像传感器(光电转化器)CMOS 的像素

一款手机的像素是 500 万，意思是用这款手机拍摄的照片最大只能由 500 万个像素构成。

以具体照片的像素来举例：照片大小为 $1280\times720=921600$。说明要拍摄一张 1280×720 大小的照片，摄像头需要有 93 万个像素。如果是 $1920\times1080=2073600$，说明要拍摄一张高清大小的照片，需要 208 万像素。根据以上结果，一个 500 万像素的手机，从像素本身能力来讲，就足够拍摄 1080p 的视频。但是，由于视频每秒至少 25 帧(可以理解为每秒拍摄 25 张照片)，视频的码流非常大，在处理、传输、记录、存储、显示等都需要相应技术的提升。目前，手机拍照片可以设置为最高清晰度(2K/4K/6K/8K)，但视频拍摄通常是高清(2K)

拍摄，很难拍摄超高清(4K/6K/8K)。

影响手机拍摄视频质量提升因素除了像素外，还有对模数转换、亮度和彩色信号的处理能力，编解码器的运算速度，显示技能，存储介质的读写速度和容量等，每个环节都必须做到协调统一，每个环节的最低处理能力决定整体性能的高低。因为很多手机 CMOS 像素足够多，但是处理速度不够快，每秒无法处理那么多的图像信息，所以现在很少用手机完成超高清视频拍摄。

3. 帧率

在画面像素、分辨率相差不大的情况下，高的帧率可以得到更流畅、更逼真的动画。每秒钟帧数(f/s)越多，需要的处理能力就越强，所显示的动作就会越流畅。一般的手机拍摄视频帧率是每秒 24 帧，很多新款手机能达到每秒 30 帧。

4. 其他拍摄模式

1) 美肤录像

不需要美颜 App，打开手机拍摄界面，点到美肤录像功能，自带美颜效果。这项技术深受广大女性朋友的喜爱。

2) 延时摄影、慢动作

延时和慢动作，是比较新颖的视频拍摄方式。传统的延时和慢动作需要常规拍摄完再用编辑软件进行编辑。而目前手机录像模式里就有，不需要后期处理，很容易就拍摄出来。

3) 逆光拍摄

逆光拍摄也清晰，手机摄像头能够提高逆光、弱光时的成像质量，并降低画面噪点。

2.6.3 手机录像设置

手机录像步骤：主机面——照相机——选择摄像模式——左右滑屏——录像设置——选择画面的不同分辨率(见图 2-52)——返回。

图 2-52 手机视频设置

录像模式下，手机有以下功能。

手机右侧具有的功能开关：

聚焦方式 AF：AF-C(连续自动对焦)；AF-S(单次自动对焦)；MF(手动对焦)。

白平衡方式 AWB：自动；多云天气；日关灯下；白炽灯下；太阳光下。

曝光方式 EV：曝光值±4.0，分若干级别。

手机左侧具有的功能开关：

前后摄像头切换开关；色彩(标准/鲜艳/柔和)；美颜开关；指向性录音开关。可以根据需求启用。

手机 3D 动态影像拍摄步骤如下。

(1) 打开手机的相机功能，在拍照界面向右滑动打开功能菜单，在最下面找到 3D 动态全景拍照模式，就可以进行拍照。

(2) 按照提示，按住拍照按钮之后，360°围绕被拍摄的物体进行拍照。拍照时需注意，不要移动速度过快，保持手机平衡，不要松开拍照按钮。

(3) 点击图片下方的 3D 按钮，第一次操作手机会进入照片的自动处理阶段，处理之后就生成了 3D 的动态全景照片，以后再点击 3D 按钮时候，就是实现查看 3D 动态照片的功能。

2.6.4 手机拍摄视频与摄像机、摄影机相比的画面特征

1. 清晰度

由于专业的摄像机或者摄影机机身大，其镜头和传感器比手机的指标高。手机机身小，所以镜头和传感器做得也小。尽管手机像素高，清晰度还是不太理想，而且手机光圈小，周围光线暗的时候，相比之下，画面清晰度变差。

2. 画幅

摄像机的比例一般是 16∶9 或者 4∶3，长宽比固定。而手机没有统一的标准，不同手机有不同的画面比例。

3. 变焦

摄像机的镜头具有光学变焦的优势，变焦相对比较稳、自然一些。

手机多数不能光学变焦，极少数有 3 倍光学变焦；多为数字变焦，但是不稳、不自然。

4. 色彩

色彩与白平衡、色温、光圈、曝光等相关。

用摄像机、摄影机拍摄视频时，对白平衡、光圈等可以及时调整，而手机在过暗或过亮的环境中，由于镜头口径较小，光圈小等问题，可能成色不太好。

5. 景深效果

视频拍摄有时需要短景深效果，尤其是拍特写的时候，满足重点表现局部、增强镜头感染力的需求。景深与焦距、光圈和拍摄距离有关。摄像机或者摄影机所配镜头变焦范围大，光圈变化也大，拍摄距离可拉近，所以摄像机、摄影机一般能拍摄出特别好的景深效果。

手机也能拍摄出比较好的景深效果。与摄像机、摄影机相比，手机拍摄距离更灵活，但由于手机机身小，它的变焦范围和光圈变化不如摄像机能力强。

6. 运动效果

在拍摄慢动作和运动摄像时，快门的作用就会很突出。运动摄像时，由于人运动得特别快，如果快门速度不够快，运动体就可能出现模糊的情况。慢动作摄像时，常采用高帧率(升格)拍摄，需要摄像机或摄影机视频信号的处理、读写、存储等能力大幅提升，这是当前手机拍摄视频比较困难的。

7. 快门调节范围

摄像机和摄影机的快门可调节范围更大，相比来说，手机就弱了一些。

手机相对于专业的摄像机或者摄影机来说，由于市场需求量大，而且视频拍摄智能化程度高，再加上数字影像技术的高速发展，芯片处理能力增强且体积减小，未来手机的功能越来越强。但是，由于手机拍摄视频最大的缺陷在于镜头和处理器的限制，它的镜头多为广角，80°左右的视场角度比较常见，用于影视艺术的表达比较有限。手机中美颜、单色、虚化等特殊效果，适合于普通人生活的记录和表现，也是有助于推广影视语言，加深对影视传媒效果的科学理解和正确的认知与表达的运用。

本 章 小 结

摄像机是集先进的光、电、磁技术于一身的电子设备，电视摄像工作者只有全面掌握其内外功能，才能满足各种专业需求。本章首先介绍了摄像机的基本组成和工作原理，重点讲述了电视变焦距镜头的种类、特征，摄像机外部面板、寻像器上显示的信息符号以及内部菜单，最后讲述了摄像机的基本调整，介绍了数字摄影机、单反相机、手机等设备拍摄视频的相关概念、技术和常用的调整方法。本章还安排了两个实训项目。

思 考 与 练 习

1. 简述数字电视摄像机的工作原理。
2. 论述数字电视摄像机的主要部件。
3. 什么是长焦镜头、广角镜头和标准焦距镜头？各自有哪些特点？
4. 试述变焦距镜头在画面造型表现上的优势与不足。
5. 试述调整白平衡的步骤。
6. 简述摄像机的基本操作步骤。
7. 数字电视摄像机的保养常识有哪些？
8. 拍摄完毕后，发现拍摄下来的电视画面模糊不清，试说明可能存在的原因。
9. 单反相机拍摄视频设定为自动曝光模式有哪些？
10. 解释 Log 概念，影像拍摄是如何调整的？
11. 简述手机中的美颜功能改变的那些指标。

实 训 项 目

1. 在室外阴凉处，白天拍摄夜景并观察拍摄效果。
2. 在夕阳下拍摄出比肉眼所见色彩更红更浓的云彩和太阳的场景。
3. 手机拍摄竖屏和横屏视频的比较练习。

电视摄像机从黑白到彩色、从模拟到数字、从标清到高清，它的使用技巧均是在这个漫长的历程中总结、积累出来的。电视摄像技能不会因技术的更替而重新算起，相反，它是一个积累过程。

第 3 章　数字影视摄影技巧

本章学习目标

➢ 电视摄像的基本要领。

➢ 拍摄角度、构图和景别的选取。

➢ 固定镜头与运动镜头的拍摄。

➢ 单反相机拍摄视频的技能。

➢ 竖屏短视频的拍摄特点。

核心概念

基本要领(Fundamental Main Point)；固定镜头(Fixed Lens)；运动镜头(Movement Lens)；电视画面的特性(Characteristics of the TV Screen)

引导案例

电视镜头是运动与稳定的结合

电视画面的主要特征是运动表现和表现运动，电视摄像基本要领的重要一条就是稳定，电视画面是运动与稳定的综合体。教学中经常遇到这种现象，学生只考虑运动，且特别喜欢运动，却忘记稳定因素，如拍摄运动镜头时，速度时快时慢，方向不时有上、下、左、右等不同程度的晃动。

案例分析

这种现象是顾此失彼的现象，也是初学者最容易犯的毛病，原因有二：第一，拍摄基本功欠缺；第二，学生对电视摄像的基础知识了解片面。有的学生把运动和稳定对立起来，

这是最大的误解。电视镜头要求用运动的形式来表现运动的主体内容，但要给观众一种稳定感。稳定感是在有目的、有计划、有规律的运动中表现出来的，稳定感要求排除不必要的晃动。

现在的年轻人都是在电视屏幕前长大的，对电视画面并不陌生，其作为普通观众只是电视传播系统中的信宿，起到信息译码的作用，并不了解信源编码和信道编码，他们在专业上基本还是空白，因而必须从头学习专业知识。

解决学生对专业的思想认识问题。短视频记录和传播是时尚的影视语言新形态，其拍摄技能差异很大，教师和学生要从多个方面认识短视频拍摄的特征。电视摄像工作是一个综合性很强的工作，技术和理论要有机结合，特别是处理实际情况时更要灵活。如景别、角度、运动方式、用光、构图、场景调度等诸多因素都集中反映在电视画面上，因此不能顾此失彼，要有主有次，有所创新，应综合考虑各因素，避免对立因素同时存在。

学习方法遵循从理论技能学习到镜头逐帧分析，再到实践锻炼的原则，这三个环节是在校大学生学习影视制作的高效的方法，这也符合理论与实践相结合的教学规律。这些理论和技能都是前人在实践中总结出来的，学生在学习时要结合实例进行理解，开始可以模仿经典例子，不要追求高难度的技艺，从基本功开始练习。

许多人认为只要认识了数字电视摄像机(以下简称摄像机)，并且掌握了调整方法，就可以轻松自如地进行拍摄了，其实这种想法是不正确的。因为电视摄像是技术与艺术的结合，掌握了摄像机的构造、性能和使用方法只是电视摄像的基础，只有进一步掌握更加具体的电视摄像技巧，才能随心所欲地拍摄出理想的电视画面，完成一部电视艺术作品。本章将根据作者的教学和创作经验，结合相关影视制作理论知识，详细介绍电视摄像过程中用到的一些行之有效的技巧，希望能够帮助初学者较快速地掌握电视摄像技能。

3.1 数字电视摄像的基本要领

摄像机在电视摄像中是一种最重要的工具，电视摄像是一项不可复制的复杂工作，处处都有很大的可选择性，每个环节都具有创造性。本节主要介绍持机方式、拍摄要领、拍摄规则等入门基本操作要求。

3.1.1 持机方式

持机方式是操作摄像机的方式，本没有固定的方式，但使用久了，人们也总结出了一些常用的方式和方法。

1. 固定持机

固定持机就是指将摄像机固定在一个支撑点上进行拍摄，利用这种持机方式可以获得

稳定的电视画面。最常用的固定持机方式就是将摄像机固定在三脚架上进行拍摄。有条件的还可借助专业摇臂、减震器、轨道车和车辆支架等支撑系统来固定摄像机，如图3-1所示。

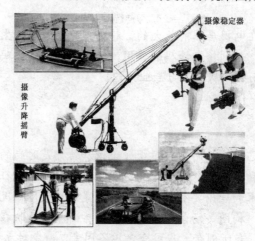

图3-1　常见摄像机支撑系统

在采取固定持机方式时，应注意以下几点。

(1) 要养成良好的操作习惯，保证身体和三脚架处于分离状态(见图3-2)，不能贴在三脚架或摄像机上，更不能压在摄像机上，如图3-3所示。

图3-2　保证身体和三脚架处于分离状态

图3-3　身体靠在摄像机上

(2) 将摄像机放在防震架上，能吸收剧烈的震动，可确保摄像机在不稳定的运动中拍摄到相对稳定的画面。

(3) 特殊拍摄时，可将摄像机和特殊的吸附装置连接在一起，它可使摄像机在剧烈颠簸的环境下也能获得相对稳定的画面效果。

2. 徒手持机

徒手持机是指不借助三脚架、摇臂或减震器等摄像机的固定装置，手持摄像机进行拍摄的一种持机方式。徒手持机时，应注意以下几点。

(1) 首先要确保身体姿势一直处在放松的状态下，这样能使拍摄维持较长的时间，如图3-4所示。

图3-4　双手抱摄图

(2) 拍摄时，如果现场的条件允许，并符合作品情节的要求，要尽量找一些物体作为辅助支撑，如地面、窗台、栏杆、树杈等，如图 3-5 所示。

(a) 以地面为支撑

(b) 以树杈为支撑

图 3-5　借助自然支撑物拍摄

(3) 尽量避免那些似站非站，或似蹲非蹲的姿势，否则时间稍长会导致画面的抖动，影响画面的视觉效果，如图 3-6 所示。

(4) 要注意控制呼吸并把握好屏息的时间。科学的屏息方法是，先使头部放松，然后深吸气，再慢慢呼出大半，一般大约是 4/5，继而屏息，开始拍摄。

3. 肩扛持机

肩扛持机就是将摄像机放置在人的肩部进行拍摄，这种持机方式是获得运动镜头的常用方式。肩扛持机时，应注意以下几点。

(1) 将摄像机放在肩上架稳，右手握紧手柄，可进行变焦和录制操作，如图 3-7(a)所示。

(2) 左手轻抚遮光罩或寻像器罩，适时调节光圈环、聚焦环以及相关开关的设置，如图 3-7(b)所示。

图 3-6　蹲站不自然的姿态

(a) 右手方位图

(b) 左手方位图

图 3-7　左右手操作方位图

(3) 拍摄时要尽量利用身旁的依靠物，如墙壁、树干等，使摄像机保持相对稳定。

(4) 肩扛摄像机进行移动拍摄时，双膝应略弯曲，尽可能地以身体运动代替步伐的移动。

标准专业级的摄像机镜头的基本组成部分和布局样式都是相同的，只要掌握一种，其他专业机器稍微熟悉一下就可操作。在电视台有一种现象，记者不问摄像机的型号和品牌，领着机器就走，基本的电源、滤色镜、白平衡等开关、按钮都在最明显的位置，多数情况都能获得理想的效果。这些操作状态和样式都是规范的。

无论是手持、肩扛还是使用专用支撑系统，都要把摄像机作为身体的一部分才能运用自如，当然这是最高境界。作为初学者，第一不要怕机器，不要因为摄像机很昂贵、很精密、很娇气而怕出错，不敢碰机器；第二不要忘形，初学者在拍摄时，很容易兴奋，忘掉了操作规程和安全要领，导致发生拍摄事故。无论摄像机多么娇贵，它都是为学生所用的，现在的数字摄像机是非常人性化的，只要安全在心，遵守规程，就可大胆去拍摄。

3.1.2　拍摄的基本要求

电视摄像只有标准的姿态是不够的，因为工作过程是一个动态行为过程。为了利用摄像机拍出优质的画面，摄像人员必须掌握一些基本的拍摄要领，具体来说就是：稳、平、清、准、匀、真。

1. 稳

电视画面的不稳定，会使观众产生一种不安定的心理，并且容易造成视觉疲劳。稳，就是要使镜头稳定，消除不必要的晃动，给人以稳定感。

方法：可以借助三脚架或其他支撑物进行拍摄或采用广角镜头进行拍摄。

站姿：拍摄时应正对被摄物，两脚自然分开与肩同宽，身体挺直站立，重心落在两脚中间。右肩扛住摄像机的机身，右手把在扶手上，并操控电动变焦杆以及录像机的启停，右肘放在胸前，作为摄像机的一个支撑点。左手放在聚焦环上，进行焦点调节。右眼贴在寻像器遮光罩上，通过放大镜观看寻像器中的被摄图像，这时眼睛也是使摄像机稳定的一个重要支撑点。左眼睁开观看周围的景物情况。在录制前，先吸足一口气憋住再启动录像机，录制期间应尽量屏住气不要呼吸，直到这个镜头录完为止。拍横摇运动镜头时，两脚不动，上身转向侧面从起幅(运动镜头开始留有一定时间的固定镜头)开始拍摄，然后随着上身转回到正面，摄像机也摇向正面，最后落幅(运动镜头结束时留有一定时间的固定镜头)是落在身体的正面。若按相反顺序拍摄，身体最后可能会失去平衡而导致画面不稳。若边走边拍，为减轻垂直方向上的震动，双膝应略为弯曲，脚与地面平行擦地移动。

稳和运动不矛盾，在运动中求稳。"稳"的要求是避免无目的、不必要的晃动。

2. 平

平，是指通过寻像器看到的景物，应保证横平竖直，即景物中的水平线应与荧光屏横边框平行，垂直线与竖边框平行。

方法：摄像时正确调整三脚架是关键，调整云台位置或者三条腿的长度，使三脚架水平仪内的水银泡正好处于中心位置点上。如果肩扛摄像机，则应以自然界中存在的与地面垂直的物体做参照，如建筑物的垂直线条等，使寻像器的竖边框与垂直的主体物平行。通

常情况下以和人水平视线垂直的事物为参考，要求画框的竖边与其平行，如教室里的门框、窗框等垂直线条，以主体物给人水平直立感为目的。

3. 清

清，即保证画面的清晰，主要是保证主体物的清晰，而非画面上的任何物体都清晰。

方法：首先，在拍摄前要检查镜头的清洁度，如果镜头上有污点，应用专业的镜头清洁工具进行清理。其次，要保证聚焦准确。为了获得聚焦准确的画面，可采用长焦聚焦法。长焦聚焦法，即无论主体远近，都要先把镜头推到焦距最长的位置，调整聚焦环使图像主体清晰，因为这时的景深短，调出的焦点准确，然后再拉到所需的焦距位置进行拍摄。

当被摄物体沿纵深运动时，为保证物体始终清晰，有三种方法：一是随着被摄物体的移动相应地不断调整镜头聚焦；二是按照加大景深的办法做一些调整，如缩短焦距、加大物距、减小光圈等；三是采用跟摄，始终保持摄像机和被摄物之间的距离不变。

4. 准

准，是指根据录制内容的要求准确地摄取特定的景物，也就是说，通过拍摄的画面能准确地向观众表达出创作者所要阐述的内容，具体指被拍摄对象、范围、起幅落幅、镜头运动、焦点变化、光圈调控等都要保证准确。

方法：首先，在按下录制键之前，应多次演练，达到要求之后再按下录制键进行记录；其次，掌握拍摄技巧，熟悉拍摄内容，切实领会编导意图，只有这样才能准确拍摄。

5. 匀

匀，是指拍摄时摄像机镜头运动的速度要保持均匀，使画面节奏符合正常视觉规律，不能忽快忽慢，要保证节奏的连续性。

方法：调整云台的阻尼，使阻尼达到恰当的程度，避免阻尼过小或过大；如果条件允许，拍摄时可利用轨道车来保证运动的流畅和协调，使用轨道车时应确保轨道放置平稳；采用变焦操作时，应用同等均匀的力量。

6. 真

真，是指拍摄景物的色彩、形状、空间透视比例等要真实记录。

方法：拍摄时应根据拍摄现场的光线情况及时调整白平衡，以确保色彩的准确还原；近距离拍摄时，应采用标准焦距，正面拍摄，以免造成被摄主体的变形、透视关系混乱和比例失调等不良后果。真实记录是需要的，但是非真实的艺术化的表现更需要，这就需要学生平时增加艺术修养。

这 6 个要领是电视摄像的基本功。初学者必须有目的地练习，切忌浮躁，急于求成。建议初学者从此可以用这 6 个要领评述影视节目中的镜头，分析其优劣和功能表现力，养成随时记录的好习惯。

3.1.3　拍摄规则

没有规矩不成方圆，电视摄像也是如此。在拍摄时，应遵循一定的拍摄规则，才能获

得符合影视制作规律的电视画面。

1. 画面的方向性

画面方向是画面语言的要素之一，它取决于拍摄的角度和主体的运动或朝向。方向不变的物体，若拍摄角度不同，画面方向就不同，甚至相反；拍摄方向不变时，主体的运动方向改变也能改变画面的方向。画面很少没有方向，它与现实的方向关系不大。画面的方向性包括运动方向、关系方向和视线方向三种。在拍摄时，应保证前后镜头的画面方向保持一致，否则会引起观众的视觉混乱。

屏幕上没有东西南北，只有上下左右，屏幕上的空间方位只要给人一种空间关系一致感就可以，至少不要给观众空间关系错乱感。主体确定后，主体在画面上的方向取决于摄像机的位置和拍摄角度。

2. 轴线规律

轴线规律，即180°角规律，就是在拍摄的过程中，摄像师必须在脑海中设定一条假想线，拍摄时摄像机不能越过这条假想线，即在轴线一侧的180°范围内进行拍摄。这条假想线是无形的，却随时随地会影响屏幕画面的方向，如果越过这条线进行拍摄，就会造成屏幕画面方向的混乱，也就是所谓的"跳轴"或"越轴"。遵循轴线规律就是保证屏幕空间关系的一致性。

3. 人物的视线匹配和动作匹配

视线匹配是指上下镜头中的对话双方的视线方向一致；动作匹配是指上下镜头主体的相关动作保持连贯统一。上下镜头中人物的视线和动作不能错位、断裂、跳跃或重叠。看者与被看者(不一定都是人，也可以是物，但物要有正面)，动作与动作目标等要有呼应关系。

3.1.4 初学者常见的错误操作和注意事项

初学者出现各种错误现象都是可以原谅的，因为他们正从普通人向专业人士转变，正从镜头的观赏者、消费者向节目镜头的设计者、生产者转变。在这个过程中出现错误可以理解，但是我们教学的任务就是少出错，出小错，尽量不出错。

1. 常犯的错误操作

对于初学者来说，在实际拍摄时常会出现以下几种错误的操作方法。

(1) 起幅落幅不够。拍摄运动镜头时，在摄像机运动或变动焦距之前应提前录制5～10s的固定镜头，这样既可以适应录像机从停止状态到磁带正常走带的准确过程，又可以获得稳定的画面；摄像机运动停止或焦距变动结束时也不要马上停机，应继续录5s左右的固定镜头，以求获得稳定的落幅，有利于后期编辑。

(2) "拉风箱"和"刷墙"。"拉风箱"是指在运用推拉操作时，上一镜头刚推上去，下一镜头又接着拉开，当镜头刚拉开后，又推了上去的变焦操作现象；"刷墙"是指在摇镜头时，上一镜头从一个方向摇到另一个方向，下一个镜头又接着按相反的方向摇了回去。这样多次推拉或来回摇的运动会给观众造成一种内容重复、多余，不明确创作者意图的感

觉，这种"原路返回"的运动拍摄通常情况下是不需要的。

(3) 摄像机的录像单元暂停状态过长。暂停时录像单元中的磁鼓处于高速旋转状态，磁带缠绕在磁带磁鼓上静止不动。暂停时间越长，磁头与磁带间的相互磨损越严重，对磁头和磁带都有较大的损害。

(4) 录制前缺少预演。拍摄时一般要多演练几遍再录制，这样既解决运动镜头的拍摄障碍，提高技能，也培养良好的职业习惯，还可以避免因多次录制而导致的存储介质的损耗。

(5) 将摄像机的镜头直接对准强光源进行拍摄。由于强光源，如太阳、聚光灯等发射出来的光线过于强烈，如果镜头长时间对着这些强光源，很容易造成镜头的损坏。拍摄时，应避免直接将镜头对准强光源，或采取隔光措施，降低光线的强度。

2. 注意事项

(1) 如果手持或肩扛摄像机进行拍摄，应握紧摄像机，拍摄时屏住呼吸，尽量保持摄像机的平稳。如摄像机在拍摄时机体过度晃动，拍摄下的画面就会不稳，看起来头昏眼花，好像晕船一样。

(2) 拍摄时间长短应适当。如果拍摄的镜头时间太短，观众则看不明白图像，不知所云；如果镜头时间太长，又没有丰富的信息用来呈现，则会显得拖沓冗长。

(3) 保持摄像机处于水平位置。摄像机拍摄到的视频影像，若有倾斜则很难弥补，从而影响观看效果。

(4) 控制使用变焦。如果乱用变焦，画面一会儿推一会儿拉，容易使观众产生不稳定的心理。此外，过多地操纵变焦，还会造成耗电量大，从而减少拍摄时间。

(5) 顺光拍摄。通常情况下，为使拍摄物体更清晰，应选择顺光拍摄，使拍摄物体处于充分的光线亮度下。逆光拍摄容易使人物脸部太暗，或者阴影部分失去层次，看不清细节。

3.2 拍 摄 方 式

拍摄方式有若干种，这里以画框的动静为标准来划分，分为固定摄像和运动摄像，这也是最通用的方式。这里所说的运动和固定指的是拍摄的具体方式和电视镜头的表现形式，而不是指镜头所拍摄的事物的运动与静止状态。

3.2.1 固定摄像

固定摄像是电视摄像的第一步，是镜头艺术素养训练的开端，一定要严格要求，开始学得的色彩、线条、影调等艺术要素此时可以综合应用到每个镜头上。

1. 固定摄像的概念

固定摄像是指在摄像机的机位不动、镜头光轴方向不变、镜头焦距长度不变的情况下进行的拍摄，这里的机位、光轴、焦距三个因素的参数不发生变化是固定摄像的三个前提条件。机位就是视点，机位不动，就是拍摄时摄像机不进行跟、移、升、降等运动；光轴就是镜头的视向，光轴不动，就是拍摄时摄像机不进行摇动；焦距不动，就是镜头视角不

变，拍摄时镜头不进行推、拉运动变化。故而，固定镜头叫"三不变"或"三不动"镜头，视点、视向、视角三者同时不变，拍摄的镜头叫固定镜头。注意这里说的固定镜头是"画框"不变，而不是画面内容和拍摄对象没有运动变化，相反，在固定镜头里，画面内容应该有运动变化，否则就失去了电视的特长。

固定镜头是一种静态的电视画面造型形式。从某种程度上说，固定镜头很接近于美术绘画作品和摄影照片的形式感，就是画面所依附的画框都不动。但是，由于电视摄像具有时间上的连续性，具有表现运动的特性，所以固定镜头与美术作品和摄影照片又有着本质区别，即电视画面表现运动的主体内容。例如，固定镜头的画框虽然不变，但是既可以表现静止的事物，也可以表现运动的事物。因此，不管被摄主体是否运动，只要拍摄时具备了固定摄像的"三不变"，拍摄下的镜头就是固定镜头，此时的拍摄就属于固定摄像。

近年来，随着电视事业的蓬勃发展和电视技术的日新月异，通过摄像机的运动、变焦距镜头的运用和升降、遥控等设备的使用所带来的电视画面的复杂多变和不拘一格，着实令观众大开眼界，但与此同时也伴生出一些负面影响。例如，画面无意义的摇晃，无目的的推拉，无必要的摇、移、跟等"为了运动而运动"的情况日渐出现，这不仅妨碍了电视观众的视觉审美，而且大大阻碍了我国电视摄像水平的整体提高。究其原因，一方面归结于摄像师的拍摄功底薄弱，或者不能够完全领悟编导的意图；另一方面就是没有充分认识到固定摄像和固定镜头的功能及作用。

固定摄像是最基本的摄像手段，也是练好摄像基本功的基础。电视画面的特性在于运动，而运动是以静止为前提的。运动摄像不管采取哪种运动形式，摄像机不管如何运动，都是以固定摄像为基础的。因此，读者只有掌握了固定摄像这一拍摄方法，才可能真正胜任日益复杂和多样的运动摄像任务，做到触类旁通，游刃有余。

2. 固定摄像的拍摄要领

1）"稳"字当头

固定摄像拍摄到的画面，不管画面内的景物是否运动，画框的四个边线都是固定不动的，因此，摄像机稍有抖动，就会影响固定镜头的画面质量。一般而言，在拍摄固定镜头时，应使用三脚架。当然，在拍摄实践中可能由于环境的变化和客观条件的限制，需要根据实际情况灵活变通，凭靠身边能够利用的支撑物和稳定点来替代三脚架，帮助我们拍好稳定的固定镜头。如果手持或肩扛摄像机进行拍摄，录制时应采用正确的呼吸方式，尽量采用广角。故而，以稳衬动。

2）静中有动

通过固定摄像拍摄到的画面，由于画框始终不动，容易产生呆板的感觉，缺乏生机与活力。因此，在利用这种拍摄手法时，应特别注意捕捉活动因素，调动能够利用的动态元素，做到静中有动，动静相宜，让固定镜头"活"起来。例如，在拍摄湖边美景时，随风飘动的柳枝，微波粼粼的湖面，鱼儿嬉戏的情景；在拍摄篝火晚会时，熊熊燃烧的火焰，篝火旁载歌载舞的人们；在拍摄人物近景时，变化的人物表情，飘动的衣领和发梢，这些都是使画面变活的因素。故而，静中求动。

3）精雕细刻

固定镜头不同于运动镜头，它更接近于绘画和摄影。固定拍摄时，一定要精心地布置

构图，注意镜头的艺术性和可视性。固定镜头由于框架的静止和拍摄视点的稳定，构图中细小的毛病都会因稳定时间长而在观众眼中得到放大，甚至会严重影响观众的欣赏情绪。因此，摄像人员在拍摄固定镜头时，要精雕细刻每个镜头，实现"画面美"。

4) 前后景来助阵

固定镜头如果不注意前景、后景的选择和安排，不注意镜头纵深方向上的人物或物体的调度，就容易造成镜头缺乏空间感。因而，在选择拍摄方向、拍摄角度和拍摄距离时，要有目的、有意识地提炼纵深方向上的线、形、色等造型元素，并注意利用光、影的节奏、间隔和变化，形成带有纵深感的"光空间"。例如，纪录片《船工》在记录老人将老伴的遗像小心翼翼地挂到船上的时候，摄像师巧妙地运动广角镜头透视感强的特性，借助前景，并选择合适的角度和光影效果，使镜头具有强烈的纵深感和空间感，从而充分表达出老人此时此刻的情感，如图 3-8 所示。例如，电视片《新农居》在表现一家人在大门前喝茶聊天的情景时，摄像师有意利用前景(树叶)和后景(院落)，让前景、主体和后景有机结合在画面中，从而突出了画面的空间感，如图 3-9 所示。

图 3-8　前景(选自纪录片《船工》)　　　图 3-9　前景(选自电视片《新农居》)

实验教学 3-1：固定镜头的拍摄

1. 实验目的

了解各种景别的特点及拍摄要领。

2. 实验器材

GY-HD201EC 摄录一体机 、三脚架、监视器、电缆线等。

3. 实验内容

人和物的远、全、中、近、特等景别。

4. 实验步骤

(1) 室内开机检查所用器材(摄像机、电池、磁带)是否正常工作。

(2) 选定主体，确定位置，调整水平和平衡。

(3) 调整滤色镜、白平衡、光圈、焦点和景深，使亮度、对比度，主体的位置、大小与前后景物的关系，满足自己的艺术需求；小组同学检查后，录制。

(4) 改变机位和焦距,获得不同景别。

(5) 记录实验操作过程,写出实验体会和实验报告。

5. 实验要求

(1) 只许拍摄固定镜头,每个镜头不少于10s。

(2) 每人拍摄人和物的不同景别各一组。

(3) 每个镜头的内容要有动态因素(树枝、水面、人群、花草、光影及形态的变化,人物的语言、表情、动作)。

6. 教学说明

(1) 这是学生第一次带设备出实验室,对于人员和设备安全一定要再三强调,确认安全责任人。

(2) 熟悉的校园景物、人物在寻像器里显得有些神秘、新鲜,好多人都会好奇、兴奋,因而就会出现忘乎所以的情况,不但忘了我们的实验目的和要求,有的甚至忘掉安全。

(3) 要求学生进入实验室前要有一个自己的实验详细步骤,注明每一步的目的和要求,结合自己的拍摄环境和主体特征画出简图。

(4) 建议每组3~5人,拍摄地点和拍摄主体可自主选择,尽量集中,便于老师指导。

3.2.2 运动摄像

运动镜头比固定镜头更难拍,但初学者很容易就会使用运动方式,认为不运动就不能体现水平。其实,运动镜头要求很严格,特别是表意功能的运用更难。

1. 运动摄像的概念

运动摄像,就是通过移动摄像机的机位,或者变动镜头光轴,或者变化镜头焦距所进行的拍摄。与固定摄像不同,机位(视点)、光轴(视向)、焦距(视角)三者都可以运动变化,至少有一项变化是运动摄像的前提条件。

通过这种拍摄方式所拍到的画面,即称为运动镜头,它是一种动态的电视画面造型形式。它既可以表现运动的事物,也可以表现静止的事物。不管被摄主体是否运动,拍摄时只要改变运动摄像的三个前提条件中的一个,拍摄下的镜头就是运动镜头,此时的拍摄就属于运动摄像。

运动镜头与固定镜头相比,具有画面框架相对运动、视点不断变化等特点,它不仅通过连续的记录和动态表现,在电视屏幕上呈现了被摄主体的运动,通过摄像机的运动产生了多变的景别和角度、多变的空间和层次,形成了多变的画面构图和审美效果;而且,摄像机的运动使静止的事物在画面上发生了"位置的变换",即"动"了起来,从而赋予电视画面更加丰富多变的造型形式,也更加充分发挥出电视艺术的魅力,使电视观众能够通过屏幕用运动着的视点观察运动中的生活和生活中的运动。

2. 运动摄像的方式

运动摄像主要有推、拉、摇、移、跟、升降、甩等几种形式,与此相适应,它们形成

了推镜头、拉镜头、摇镜头、移镜头、跟镜头、升降镜头、甩镜头等不同表现形式的电视画面。

1) 推摄

推摄是摄像机向被摄主体方向推进，或镜头焦距由短变长，使画框由远而近向被摄主体不断接近的拍摄方法，主体在画面上所占的面积不断增大，景别由大逐渐变小，用这种方式拍摄的运动镜头就是推镜头。

推镜头的这两种拍摄方法，无论是利用摄像机向前移动还是利用变动焦距来完成，其画面都具有以下一些特征。

(1) 视觉前移。推摄时由镜头向前推进的过程造成了画面框架向前运动。从画面看来，画框向被摄主体方向接近，画面表现为视点前移，形成了一种较大景别向较小景别连续递进的过程，具有大景别转换成小景别的各种特点。与固定画面不同，观众是能够从画面中直接看到这一景别变化的连续过程的。例如，通过推镜头把花坛中最大的那朵红花由远景逐渐变为特写，给人靠近去看花蕊上采蜜的蜜蜂。

(2) 主体明确。推镜头不论推速快慢，还是推距长短，推程都可以分为起幅、推进、落幅三个部分。推镜头画面向前运动，要具有明确的推进方向和终止目标，即落幅最终锁定所要强调和表现的被摄主体，这个主体决定了镜头的推进方向和最后的落点。

由于推摄具有上述造型特点，它常用来突出主体，精简画面构图；强化重点，强调戏剧效果；在一个镜头中介绍整体与局部、环境与主体的关系；对事物的表现步步深入，以引起观众注意，具有视觉引导和约束作用；推进速度的快慢直接影响画面的节奏。

在应用推摄时应注意：先确定推摄目标，防止漫无目的；保证起幅和落幅，维持推进过程的平稳；确保主体在推进过程中始终处于视觉中心位置；推摄的速度要与表现内容的情绪和节奏保持一致；确保主体形象的焦点始终清晰准确。

2) 拉摄

拉摄是摄像机逐渐远离被摄主体，或者变动镜头焦距使画面框架由近而远，焦距从长变短，离被摄主体不断远去的拍摄方法，在景别上体现为由小景别逐渐变为大景别。用这种方式拍摄的运动镜头，称为拉镜头。

不论是移动机位向后退的拉摄，还是调整变焦距镜头从长焦拉成广角的拉摄，其镜头运动方向都与推摄正好相反，所拍摄的画面具有视觉后移的造型特点：在镜头向后运动或拉出的过程中，造成画面框架的向后运动，使画面从某一主体开始逐渐退向远方，画面表现出视点后移，呈现一种较小景别向较大景别连续渐变的过程，具有小景别转换成大景别的各种特征。被摄主体由大变小，周围环境由小变大，画面能够容纳的景物越来越多，表现的范围也越来越广。

由于拉摄具有上述造型特点，它常用来表现主体和主体与所处环境的点面关系；取景范围由小到大的连续变化带来构图结构的不断变化；通过纵向空间和纵向方位上的画面形象形成对比、反衬或比喻等效果；以不易推测出整体形象的局部为起幅，造成某种悬念，有利于调动观众的联想和想象；使景别连续变化，保持了画面表现时空的完整和连贯；拉摄具有情绪舒缓的情感色彩，其速度的快慢直接影响到画面的节奏；拉镜头常被用在段落或节目的结尾，起到总结的作用。

在应用拉摄时应注意：确保主体在拉出过程中始终处于视觉的中心位置；对画面拉开

后的视域范围要做到心中有数，不可毫无目的；拉摄的速度要恰当合理，应有利于画面节奏的表达等。

3）摇摄

摇摄是指当摄像机机位不动，借助于三脚架上的云台、拍摄者自身的人体或其他固定支撑物，变动摄像机光轴方向的拍摄方式。

用摇摄的方式拍摄的电视画面叫作摇镜头。根据摇摄的方向，可以将摇摄分为水平摇摄、垂直摇摄、倾斜摇摄和环形摇摄等；根据摇摄连续性，还可以将摇镜头分为连续摇摄和间歇摇摄。

无论哪种摇摄，摇镜头都具有以下造型特征：摇镜头犹如人们转动头部环顾四周或将视线由一点移向另一点的视觉效果。在镜头焦距、景深不发生变化的情况下，画面框架发生了以摄像机为中心的"扫描"运动；一个完整的摇镜头包括：起幅、摇动、落幅三个相互连贯的部分，使观众不断调整自己的视觉注意力，在连续的过程中观看更多的事物。

由于摇摄的上述造型特点，使其经常用于连续地展示空间，扩大视野；在一个镜头中包容更多的视觉信息；将人与物、人与人、物与物的关系完整地表现出来；通过摇镜头将性质、意义相反或相近的两个主体连接起来，从而表现暗喻、对比、并列或因果等不同关系；变换表现主体；连接两个场景或段落，起到转场的作用；在一个稳定的起幅画面后利用极快的摇速使画面中的形象全部虚化，以形成具有特殊表现力的甩镜头(甩摄是摇摄的一种极端状态)；通过摇摄能够跟踪表现被摄的动态和动势，使运动主体在画面中的位置和比例保持相对不变，即常说的摇跟；逐渐展现更多的事物，造成某种悬念，制造紧张气氛。

摇摄时应注意：明确摇摄的目的性，防止无规章的乱摇；控制摇速，与内容情绪相一致；摇动过程要平稳，防止忽快忽慢；构图要在变化中保持连贯。

4）移摄

移摄是将摄像机架在活动物体上或采取肩扛方式，并随着物体或人体的运动而共同运动的拍摄方式。用移动摄像的方法拍摄的电视画面称为移动镜头，简称移镜头。此时，摄像机犹如运动中的人的眼睛，在动体的运动中观察事物，更符合人类的日常观察方式。

移动摄像根据摄像机移动的方向不同，大致分为前移动(摄像机机位向前运动)、后移动(摄像机机位向后运动)、横移动(摄像机机位横向运动)和曲线移动(摄像机随着复杂空间而做的曲线运动)等四大类。

无论是何种形式的移摄，移镜头都具有以下造型特征：画面框架始终处于运动之中，画面内的物体不论是处于运动状态还是静止状态，都会呈现出位置不断移动的态势；直接调动观众的参与感，使观众产生一种身临其境之感；可以模仿人的主观视线，具有强烈的主观色彩；视点不断变化，画面空间完整而连贯；移摄的速度也会影响到节目的节奏。

由于移摄的上述造型特点，使其常被用于开拓画面的造型空间，创造出独特的视觉艺术效果；表现大场面、大纵深、多景物、多层次的复杂场景，突现其气势的恢宏；可以表现某种主观倾向，常被用作主观镜头；多视点、多层次立体化地展示被摄主体。2009 年 10 月 1 日，中华人民共和国成立 60 周年阅兵式上使用了一种叫"飞猫"的高空悬挂滑轨摄像方式，这是一种特殊的移动摄像方式。滑轨横跨几十米的长安街，所谓滑轨就是四根钢丝，两根用于牵引，两根用于悬挂，"飞猫"摄像机安装在四眼滑块上，由飞行员控制"飞猫"摄像机在滑轨上自由运行，由摄像师控制聚焦、变焦以及水平和垂直方向的摇动。

在应用移摄时应注意：力求画面的平稳，保证横平竖直；一般采用广角镜头来进行拍摄，以获得较稳定的画面效果。

5) 跟摄

跟摄是摄像机始终跟随运动的被摄主体一起运动而进行的拍摄方式。用这种方式拍摄的电视画面称为跟镜头。跟镜头大致可以分为前跟、后跟(背跟)、侧跟和顶跟四种情况。跟摄还包括通过摇摄和移摄分别形成的摇跟和移跟，摇跟是机位不动，改变光轴、焦距和焦点，使主体在画面上的位置和大小相对稳定。前跟是从被摄主体正面拍摄，也就是摄像师倒退拍摄。背跟是从被摄主体的背面跟随主体进行拍摄。侧跟是从被摄主体的侧面跟随主体进行拍摄，主体的侧面一直呈现在画面中，主体的运动带有较强的方向性。背跟和侧跟是运用较多的跟摄方式。

无论哪种跟摄方式，都具有如下造型特征：画面始终跟随一个运动的主体(人物或物体)。由于摄像机运动的速度与被摄对象的运动速度相一致，使得被摄主体在画面中的位置和大小相对不变，而背景环境却始终处于变化之中。

由于跟摄的上述造型特点，跟摄常被用于：连续而详尽地表现运动中的被摄主体，它既能突出主体，又能交代主体的运动方向、速度、体态及其与环境的关系；跟镜头跟随被摄对象一起运动，形成一种运动的主体不变、静止的背景变化的造型效果，有利于通过人物的运动引出对环境的展示；背跟方式，由于观众与被摄人物视点的统一，可以表现出一种主观性镜头；跟镜头带有强烈的纪实性，在纪实性电视节目中运用得较多。

跟摄时应注意：最基本的是要跟得上和追得准；由于跟镜头是通过机位运动完成的一种拍摄方式，在拍摄前和拍摄中要对主体焦点的变化、拍摄角度的变化、镜头焦距的变化以及光线照明方向的变化等问题给予充分考虑。

6) 升降

升降拍摄是摄像机借助升降装置一边升或降一边拍摄的拍摄方式。用这种方法拍到的电视画面叫作升降镜头。升降拍摄是一种较为特殊的运动摄像方式，通常需要在摇臂、升降车或专门为拍摄提供的升降机上来完成。如果条件不允许，有时还可以肩扛或怀抱摄像机，采用身体的蹲立转换来进行幅度较小的升降拍摄。升降镜头在做上升下降运动的过程中表现出不同运动方式。因此，可以将升降拍摄分为垂直升降、斜向升降、不规则升降等不同的方式。

无论是何种形式的升降拍摄，都具有以下造型特征：升降镜头的升降运动带来了画面视域的扩展和收缩；升降镜头视点的连续变化形成了多角度、多方位的多构图效果。

由于升降镜头的上述造型特征，升降拍摄一般常用于电视剧、文艺晚会、体育活动、音乐电视等的摄制中，有利于表现高大物体或宏大场面的各个局部，有利于表现纵深空间中的点面关系；常用以展示事件或场面的规模、气势和氛围，可以实现一个镜头内的内容转换与调度；可以表现出画面内容中感情状态的变化(视点升高时，镜头呈现俯角效果，主体变得低矮、渺小，造型本身富有蔑视之意；视点下降时，镜头呈现仰角效果，主体具有居高临下之势，造型本身带有敬仰之感)。

7) 甩

甩是摇的一个特殊情况，特殊在它运动速度极快，快到画面上什么都看不清楚。通常是把摄像机放在三脚架上，猛地横摇摄像机，达到甩镜头的效果。

甩镜头通常用在一个场景的结尾部分，用于转场。

实验教学 3-2：运动镜头的拍摄

1. 实验目的

了解各种运动镜头的特点及拍摄技巧。

2. 实验器材

GY-HD201EC 摄录一体机、三脚架、监视器、电缆线等。

3. 实验内容

人和物的推、拉、摇、移、跟等运动镜头。

4. 实验步骤

(1) 室内开机检查所用器材(摄像机、电池、存储介质)是否能够正常工作。

(2) 选定主体，确定位置，调整水平和平衡。

(3) 调整滤色镜、白平衡、光圈、焦点和景深，使亮度、对比度，主体的位置、大小与前后景物的关系，满足你的艺术需求；反复检查运动的速度和变化过程及起始点的景别，录制。

(4) 改变运动路线和场景，获得不同的运动效果。

(5) 记录实验操作过程，写出实验体会和实验报告。

5. 实验要求

(1) 每个运动镜头不少于 5s 的起幅和落幅。

(2) 每人拍摄不同运动镜头各一组，每个镜头预演不少于 3 次。

(3) 所用演员必须是本组或本班同学。

6. 教学说明

(1) 要求学生画出起幅、落幅简图，这也就要求学生提前到拍摄现场认真观察，注意拍摄的时间，光线的方向和强弱，取景的范围大小，建议养成双手取景框的习惯，或者用数码相机、手机的照相机功能拍下，帮助回去研究如何利用场景中的各个物件。

(2) 推、拉、摇、移、跟这五个基本技巧要单独练习，建议选择不同的主体，以适合不同技巧。

(3) 在课堂或实验室里不但要看经典的例子，而且要做演示实验。老师指导学生拍摄练习，及时纠正其不良的操作习惯。

3.2.3 综合运动

综合运动摄像是指在一个镜头之内将推、拉、摇、移、跟、升降等多种运动摄像方式有机地结合起来的拍摄方式，利用这种方式拍摄的镜头叫作综合运动镜头。

综合运动摄像呈现出多种形式，大致分为三种情况：第一种是"先后"式，如推摇镜

头(先推后摇)、拉摇镜头(先拉后摇)等；第二种是"包容"式，即多种运动摄像方式同时进行，如摇中带拉、边推边移等；第三种是前两种情况的混合运用，又称综合式。

综合运动摄像的造型特点是：产生更为复杂多变的画面造型效果，多视点、多角度、多层次、多构图立体化地展示画面形象；大大开拓了人的视野，让电视摄像插上了想象的翅膀，更加丰富了画面形象，也使得电视艺术步入神圣的艺术殿堂。

综合运动拍摄常被用于：在一个镜头内记录和表现一个场景中一段相对完整的情节；它是形成电视画面造型形式美的有力手段；在连续运动中再现现实生活的真实流程；通过画面结构的多元性形成表意方面的多义性，使画面内部蒙太奇更为丰富；可以对画面情绪的表达和节奏的把握起到一定的影响作用。

在利用综合运动拍摄方式时，应注意：除特殊需要外，镜头的运动应力求保持平稳，避免大幅度摆动，否则会造成眩晕效果，阻碍观众的观赏；镜头运动的每次转换应力求与人物的动作和方向的转换相一致，与情节中心和情绪发展的转换相一致，形成画面外部变化与内部变化的完美结合；随时注意焦点的变化，始终保证主体的清晰。

实验教学 3-3：综合镜头的拍摄

1. 实验目的

了解各种综合镜头的特点及拍摄技巧，理解其作用。

2. 实验器材

GY-HD201EC 摄录一体机、三脚架、监视器、电缆线等。

3. 实验内容

人和物的各种景别和运动方式各一组。

4. 实验步骤

(1) 室内开机检查所用器材(摄像机、电池、磁带)是否正常工作。

(2) 选定主体，确定位置，调整水平和平衡。

(3) 调整滤色镜、白平衡、光圈、焦点和景深，使亮度、对比度，主体的位置、大小与前后景物的关系，满足你的艺术需求；小组同学检查后，录制。

(4) 改变机位、焦距和运动方式，获得不同效果。

(5) 记录实验操作过程，写出实验体会和实验报告。

5. 实验要求

(1) 拍摄固定、运动镜头均可。

(2) 每个镜头不少于 10s，每个镜头至少 3 次预演，每个镜头都要有比较明确的目的，只许用本班人员作为主体演员。

(3) 每人至少拍摄两个综合镜头。

(4) 严格按照拍摄要领，灵活运用拍摄技巧。

6. 教学说明

(1) 综合的不只是运动形式的综合运动，还包括固定与运动的综合。

(2) 综合镜头可以是长镜头，具有较完整的表意功能。

(3) 切忌综合越多越好。

3.3　拍　摄　轴　线

屏幕上不仅丢失了三维空间，变成了二维空间，而且现实空间的东西南北也完全丢失了，只有上下左右了，但是画面要给人以三维的立体感，要让观众看清楚空间关系，也就是给观众一个整体空间感，否则，观众就会感到迷惑，影响信息的表现，这就是为什么要遵循轴线规律。因为轴线规律就是保证观众获得空间关系、方向一致的关键。

3.3.1　轴线的种类

轴线可分为三大类：运动轴线、关系轴线和方向轴线。

1. 运动轴线

运动轴线，是沿被摄主体运动方向前后延伸出的一条直线。在拍摄过程中，摄像机必须保持在运动主体运动方向的一侧进行拍摄，才不会越轴。如图 3-10 所示，如果摄像机随意地在运动轴线的两侧拍摄，那么，1 号机位拍摄的画面中主体是向画右运动的，而 2 号机位拍摄的画面中主体则变成向画左运动了，就好像被摄主体向相反方向运动一样。如果将这样的两个镜头组接在一起，观众就会莫名其妙，不明白被摄主体为什么突然改变了运动方向，而实际上，被摄主体并没有改变运动方向，观众的这一错觉完全是由于摄像师没有遵循轴线规律造成的。所以，在拍摄过程中，一定要始终遵循轴线规律，只有这样，才能保证画面主体运动的一致性，才不会造成视觉混乱。

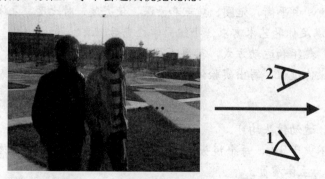

图 3-10　运动轴线

相邻两个镜头的组接一般情况下必须是同轴镜头，如图 3-11 所示，人物运动的方向构成了运动轴线，在该轴线的两侧布置三个机位，1 号机位和 2 号机位位于该轴线的同一侧，

3 号机位位于该轴线的另一侧。从图中可以看出，在 1 号机位和 2 号机位拍摄的画面中，人物的运动方向是一致的，而 3 号机位拍摄的画面中，人物运动方向却是相反的，所以，1 号机位和 2 号机位的画面组接在一起，不会产生方向性的混乱，但是 3 号机位的画面和轴线另一侧 1 号或者 2 号机位拍摄的画面组接在一起，就会产生方向性的错误，观众看起来就是，人物一会儿向画面的左走，一会儿向右走，形成逻辑上的混乱。

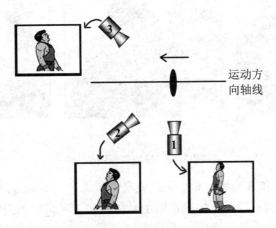

图 3-11　运动轴线

2. 关系轴线

画面中的主体既可能处于运动的状态，也可能处于相对静止的状态，如图 3-12 所示，画面中的两个主体人物面朝对方坐着交谈，两人在画面中保持相对静止，且并没有产生运动。那么，在进行拍摄时，就不能再利用运动轴线了，而应遵循另一种常见的轴线形式，即关系轴线。对于对话中的两个人来说，关系轴线就是两人头部间的连线；对于一个不动的人来说，关系轴线就是沿着被摄主体的视线朝向而引申出的一条假想线。拍摄时只有在关系轴线的一侧进行拍摄，才能保证主体视线的一致性，而不会越轴。

图 3-12　关系轴线例一

由于电视屏幕对空间的分割作用，物体和人物在屏幕上会显示出明显的方向性。为了保持正常的逻辑关系，画面中视线的方向必须符合人的心理感受。例如，表现人物间交流

关系的对话、对视时，就要使两幅画面中人物的视线保持相对的方向；如果表现同一主体的视线，就要使不同画面中人物的视线都朝同一个方向看。如图 3-13 所示，在镜头 1 和镜头 3 中，由于摄像师注意到关系轴线的存在，因此，画面中人物的视线是一致的，而镜头 1 和镜头 2 是摄像师在关系轴线的两侧分别拍摄的，因此人物的视线是相反的。

(a) 镜头 1　　　　　　　(b) 镜头 2　　　　　　　(c) 镜头 3

图 3-13　轴线两侧镜头

如图 3-14 所示，A 和 B 交谈，他们之间就产生了一个关系轴线，如图中虚线所示。同样在轴线的两侧设置三台机位，在轴线左侧 1 号机位和 2 号机位拍摄的画面中，人物 A 的视线方向始终面向画面的右侧，所以 1 号机位和 2 号机位拍摄的画面属于同轴镜头，可以直接组接在一起。轴线右侧的 3 号机位拍摄的画面中，人物 A 的视线方向是向着画面的左侧的，与 1 号机位和 2 号机位拍摄的画面中人物的视线方向是相反的，因此，该关系轴线两侧的镜头不能直接组接在一起，会造成人物视线方向的混乱。

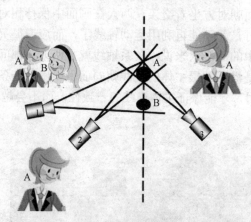

图 3-14　关系轴线例二

3. 方向(方位)轴线

一个画面大多都会有个方向，这个方向多为主体的正面方向。一个人的视线，一个房屋的正面，一棵树的阳面或花儿朝向的面，这些都是一个方向，而且画面就应该有一个方向。拍摄和组接后，要保持方向的一致感或连续的变化感，这就要求在方向轴线的一侧拍摄，如果有变化，要交代变化过程。

如图 3-15 所示，人物的视线方向形成了一条方向轴线，位于该轴线同一侧的 1 号和 2 号机位拍摄的画面中，人物的视线方向是面向画面的同一侧的，轴线另一侧的机位拍摄的

画面人物的视线方向正好相反,因此轴线两侧的镜头一般情况下是不能直接组接在一起的。

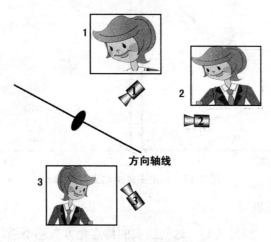

图 3-15　方向轴线

3.3.2　克服越轴与跳轴的方法

1. 利用运动镜头来越轴

摄像机的运动可以使观众对整个场景空间形成深刻的认识。如图 3-16 所示,摄像机由 4 号机位向 5 号机位运动的过程中,汽车运动方向的变化在这个连续的镜头中间展现了出来,因此,利用这样一个越轴的连续镜头做过渡,该轴线两侧的镜头就可以组接在一起,而不会出现方向性的错误。

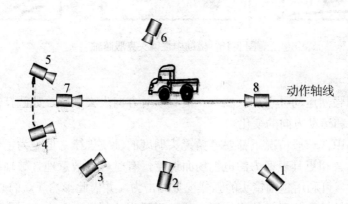

图 3-16　利用运动镜头克服越轴

2. 借助主体本身动作线路的改变来越轴

在一个连续的镜头中,若想让观众感受到轴线的变化或越轴的过程,主体的主动变化,观众的视觉感受最正常,或是让主体呈现运动的趋势,让观众通过想象形成轴线关系的变化,为越轴做好心理准备。如图 3-17 所示,在一个画面中展现出飞机飞行方向的变化,由于镜头是连续的,观众不会产生方向性的错误认识。

图 3-17　利用主体运动克服越轴

3. 借助中性镜头越轴

中性镜头、空镜头、局部特写，这些镜头的特点是方向感不强，甚至没有方向性，都可以用来缓和两个越轴镜头组接在一起引起的视觉跳动。如图 3-18 所示，两个运动方向完全相反的镜头，中间穿插一个汽车向前行驶的没有方向性的镜头，就可以缓和越轴画面造成的视觉跳跃感。

图 3-18　借助中性镜头克服越轴

4. 其他

另外，利用强烈运动吸引观众注意，使观众对方向失去敏感，如武打镜头中，观众不会留意位置关系和运动方向的变化。

在影视作品中，一般情况下都要遵循镜头调度的轴线规律，但是为了寻求更加丰富多彩的影视画面语言和更具表现力的电视场面调度，有时可以故意地打破轴线规律，在表现剧烈运动状态时，可利用越轴镜头的强烈视觉冲击力，并借此影响观众的心理状态。例如，表现追逐时，越轴镜头的反复使用使观众感觉到强烈的刺激，并由此产生正常镜头不能表现出的紧张感。

3.3.3　轴线的动态性

轴线规律是影视摄制中保证空间统一感的一条规律，它规定在用分切镜头拍摄同一场面的相同主体时，摄影总方向必须限制在轴线的同一侧，然而，在影视创作中，轴线规律

运用的内容、形式、方法却是复杂多样、千变万化的。通过对相关文献的搜集和整理，我们发现影视学界关于轴线规律的研究和讨论几乎均指向其具体的内容、形式与方法等方面，关于影视轴线动态性的研究几乎没有触及。在处理多主体、关系复杂、动作快捷和场景较为庞大等的影视场景时，轴线不但具有动态性，而且表现得多样多变，更值得一提的是，现代影视创作实践将轴线规律的把握和运用拓展到了时间领域。

1. 轴线的动态性及其产生原因

关于影视轴线的动态性，影视学界尚无明确的界定和阐述，在此，我们仅给出一个描述性的定义。影视轴线的动态性，一方面是指影视轴线规律及其具体内容、形式和方法的发展性，另一方面是指因影视的传播渠道(视听双通道立体式信息传播)和画面造型特点(特别是表现运动和运动表现)所带来的影视轴线的多变性。影视轴线动态性既体现了影视艺术表现的要求，又体现了影视轴线规律自身的特点。

影视轴线的动态性并不是凭空产生的，它有着其产生的时代性和必然性。

(1) 主体的运动性。记录运动、表现运动是电影、电视的重要造型特性，正如斯坦利·梭罗门在《电影观念》一书中所述：如果一部影片要发挥电影的特长，它就必须经常造成它正在描绘运动的幻觉。主体运动的速度方向、范围大小以及主体之间的关系都因主体的运动而改变，从而改变轴线的形态。

(2) 主体的变化性。影像故事是不断发展的，矛盾冲突也是不断加剧的，剧情的变化必然带来画面主体的变更。再者，编辑的连贯性经常利用图像源内容中的图像、指引和运动的方向性来确立或强调屏幕内外的内在形象。电视画面的运动表现，如镜头的推、拉、摇、移、跟、升、降、甩等基本技巧的综合运用使得影像画面的主体不断变化。影像画面主体的变化必然带来镜头之间切换的依据——轴线的改变。

(3) 主体之间的关系在画面内外的游动性。在镜头的分切与运动的过程中，一个场景里包含有多个主体，但场景中的每个镜头可能只包含一个主体或主体的局部。在这种情况下，各主体之间的轴线关系及类型是由主体的特性决定的，表现得不够直接，具有隐蔽性，需要依据主体的动向、视向及呼应关系来确立。因此，这种轴线可能只存在于观众的感知里，且随着物体的动向、视向和呼应关系的变化而游动。

(4) 轴线在使用技巧和方法上的创新性。影视艺术在创作上的时空自由性为影视创作者提供了极大的创新空间。为了使镜头语言更加流畅且富于变化，轴线在使用技巧和方法上的不断创新是影视创作者永无止境的追求，故而也成为影视轴线富有动态性的重要原因。

总之，轴线同物理学上的磁力线相似，动力在于故事情节的变化，在于主体及相关构成部分的动向、视向及呼应关系等的变化，其根本在于保证场景中各主体在时间上的连续流动性和在空间关系上的完整性和一致性。

2. 影视轴线动态性的主要表现形式

1) 一轴线多形式

在这种表现形式下，轴线本身表现为线、面、体等多种形式，即轴线可以是一条直线、曲线、封闭的圆或椭圆，也可是一个面或一个锥体，具有弹性。如一个人做报告，他与众多观众之间形成的关系轴线就是一个扇形面；再如田径比赛，整个运动场可看作一个轴线，它表现为巨大空间，机位大多设在运动场的同一侧，实际上摄像机可以到另一侧，拍摄看

台上的观众和场下的运动员、教练员及其言行，这些主体物的位置、视向等要与运动场上运动员的位置、动向及视向建立呼应。对于非线状的轴线，摄像机可以到轴线面或轴线体的内部，以获得相似方向或呼应关系的画面为原则进行拍摄，这就使机位本来不可逾越的轴线变为可以进入活动的空间范围，轴线具有弹性。

2) 多轴线多变化

(1) 双轴线。若两人边走边谈，就有两条轴线：运动轴线和关系轴线。二人作为一个主体，有着相同的运动方向，即运动轴线；与此同时，两人又在交谈着，两人的视线又构成了关系轴线。

(2) 同主体多轴线。一个主体同时具有运动轴线、关系轴线和方位轴线。通常，人和物都具有这三个方面，只是表现的程度不同，作用不同。这三者有时一致，有时分离，有时消失其一，有时不断变化，有时轴线在一个场景里甚至会突然消失。例如，一个人在前进过程中，具有运动轴线和视线轴线，两者一致，当他看到地上有个钱包时，运动轴线消失，人与物的关系轴线产生，当他四处寻找失主时，视线轴线变为转动的。屏幕空间方向需要主体不同程度的多方面的方向来提供，让观众获得同一因素的相同方向感和空间感。保持观众的内在形象和内在反向角度拍摄并保持人们期待的屏幕空间的一个重要辅助是方向性的线条，方向性线条是会聚指引方向的延长线或运动物体的运动方向延长线。

(3) 多主体多轴线。在多个主体的场景里，轴线随着剧情的变化不断地增减，分选镜头时所依据的轴线也是在变化的。若屏幕上出现三个以上的主体，那么每两者之间都可以形成一根轴线，主体越多，轴线也越多(如三个主体有三根轴线，四个主体有六根轴线)，拍摄总方向仅能确定在每两根轴线的夹角之内。例如，《男才女貌》中一个普通场景——小优家喝酒，共 15 个镜头，三个主体形成的三条轴线都用得上，如图 3-19 所示。1～6 号与 8～15 号镜头间的切换是以小优与杨乐的关系轴线为依据的；6，7 号镜头是以小优与其爸爸的关系作为隐含轴线，以杨乐为主体的，就主体的方向上看有跳轴之举，但由于二者时间较短，7 号喝酒的动作快，有加快喝酒之用意，犹如武打场景的近景别相切，观众来不及思考画面方向变化的问题，跳感加快动作的动感，再者把 7 号可以看作 6 号的主观镜头，组接自然，跳轴感减弱；7，8 号镜头是以杨乐与小优爸爸的关系轴线为依据的；8，9 号镜头角度和运动方式不同，每个镜头的画面效果如图 3-20 所示。总之，这场戏是以小优与杨乐的关系轴线为主的，其他两条为辅，且伴随情节的发展，各轴线时有时无、出入增减。

3) 轴线多种选择性

一条轴线的两侧具有等同性，彼此互斥，而且选择就是唯一，因此具有选择使用的动态性。多条轴线之间因事件场景的变化具有不平等性，始终有主有次，主次互换，同一时刻只能选择一条作为主轴线。

3. 影视轴线动态性的现实把握和灵活运用

各种艺术的特点正是由媒介材料所带来的局限性和可能性决定的。轴线规律同其他艺术规律一样，是建立在影视镜头这个特性基础之上的，在给创造者带来简便、快捷的同时也带来了约束。正如法国著名浪漫主义画家德拉克洛瓦对一个不踏实的年轻画家的告诫：首先学做手艺匠，它不会妨碍你成为天才画家。这里的"手艺"可以理解为技术，也可理解为前人总结的经验规律。我们认为，在对影视轴线动态性的把握和运用中，一是要确立一种观念，二是要把握一条原则，三是要能体现某种个性特质。

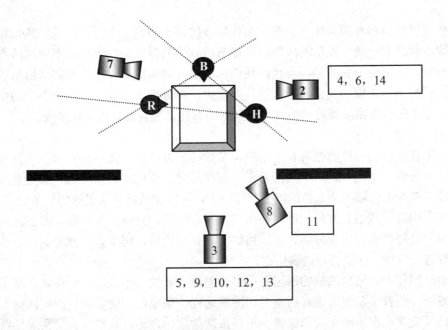

图 3-19 电影《男才女貌》小优家喝酒场景机位图

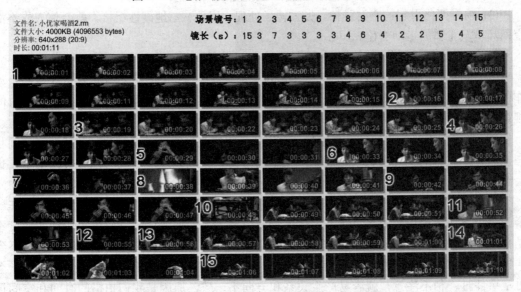

图 3-20 电影《男才女貌》小优家喝酒场景缩略图

1) 确立一种观念

在对影视轴线动态性的把握和运用中，要始终确立这样一种观念，即影视轴线的概念及其规律是动态发展的。传统的狭义的轴线规律无须多言。视线在人们谈话时会很自然地形成，利用这一点可以保证剪辑的连贯性。如果在拍摄的时候使用了互补的角度交叉拍摄，

那么这些素材就很容易地连续在一起。现代轴线的概念得到了发展，它是在感知和认识的一般规律下假想的一条"连贯的线"，且在节目制作的纵向、横向以及整体结构上应用了轴线的概念。更值得一提的是，现代影视创作和实践将轴线规律的把握和运用拓展到了时间领域。同时，由于前文我们所分析的各类原因，在处理多主体、关系复杂、动作快捷和场景较为庞大等的影视场景时，轴线不但具有动态性，而且表现得多样多变。

2）把握一条原则

在对影视轴线动态性的把握和运用中，要始终把握这样一条原则，即不论轴线如何运动变化，在处理一个场景、一个段落乃至一部作品时，要保证蒙太奇语言的连贯和流畅。换句话说，在对影视轴线动态性的把握和运用中，不跳轴是必须要坚守的一条原则。

现实空间有东西南北方位，电视画面里没有方位了，只有上下左右。方位方向丢失是影视画面的特征，本身没有好坏之分，用好了，就是优势，用不好，就是劣势。首先要认识和了解这一特性，才能较好地利用它。

在实际创作中，造成跳轴的原因有很多，但最重要的一个原因是创作者忽略了轴线的动态性特征，违背了蒙太奇语言的连贯和流畅这样一条原则。随着理论和实践的发展，影视中的跳轴观念也在不断充实和完善。根据最新的跳轴理论，我们认为最常见的跳轴现象有以下几种类型。

(1) 两极镜头相接引起景别跳轴。从微观突跳宏观或从某较大物象细节未经转场处理突跳另几个较大物象细节，观者就会弄不清整体与局部间的关系，有时甚至会错解。

(2) 无目的的微小变化引起的同画面跳轴，形成跳切。机位相同，景别相近，画面中主体物象变化很小的两个镜头相组接，就会产生视觉跳动感觉。

(3) 场景变化引起的空间跳轴。失去转场处理，甲地、乙地硬性组接，就会使人弄不清空间环境及主体的运动变化。

(4) 横向上常规机位跳轴。机位跳轴会造成观者对物象运动及方向上的错解。

(5) 纵向上时间变化引起的时间跳轴。过去、现在、未来；一年四季；晨、午、晚；动作的起步、运行、结束等时间过程中，镜头的截取和组接不能违反时间规律，违反了时间规律，观者便会产生误解或曲解。

(6) 光影的不一致引起的光位跳轴。镜头画面中的光影暗示了事物的时间状态和空间状态，因此，光影的变化应有一定规律，光影的方向、强弱以及所造成的色彩关系乱了，也会给人们的视觉或思维造成概念混乱。

那么，在对影视轴线动态性的把握和运用中，如何才能避免跳轴呢？我们知道，在一个长镜头里，无论场景多么复杂，主体人物及位置关系如何变化，只要镜头运动的速度不是很快，让我们的观众能够反应过来，它的空间关系就不会令人感觉错乱，除非有看不到的物件出现和消失的过程，而令人感觉突兀。而用多个镜头借助不同的镜头语言表现一个时空事件时，稍不注意，就容易产生关系和方向不一致，原因是我们拍摄的时间和空间可以自由地选择，我们不断追求多角度、多景别、多视点地表现场景中的每一个主体及其关系。多角度是观众对事物全面了解的心理需求；多景别是强调、突出对象和部位的不同；多视点是为了表现场景中各要素、各主体以及各部分间的关系。在这个富有无限量、无限制选择的创作过程中，为了使观众获得空间上的一致感和时间上的连续感，人们总结出了这样一种规律——轴线规律。

一个场景中的多个镜头，要求相邻或相近镜头之间遵循轴线规律。不是直接相邻近的镜头，可以不考虑其是否在轴线同一侧，也就是画面的方向性不必跨镜头或镜头组保持严格一致，这就为轴线的动态性增加了可变的范围。一个场景里，相邻近的镜头必须遵循轴线规律，相距越远或中间间隔的镜头越多的两个镜头之间的轴线关系就越弱，而且呈现加速递减。我们通常说的轴线规律主要是用于两个相邻的镜头和相关的场景。还有，轴线关系太复杂的场景，采用场景分割或采用远全景和特写来表示。如果在时间上有先后，那就选择事件进展的步骤，不同环节会有不同的关系和方向，环节之间一般用大的景别过渡；如果多种关系同时发生，如群打场面，就用远全景和特写来表示，大景别展示不同主体方向及其关系都清楚，场景内的各条轴线及其变化都能看到，都不起作用了，这个镜头就是场景的总方向，小景别画面主体的方向、关系基本消失，因此这两类镜头相接，不会产生明显的跳轴。

3) 体现某种个性特质

对于艺术规律，我们不能百分之百地遵守，否则就没有自己的特点，也就没有价值；也不能百分之百不遵守，否则你的作品就没人能看懂。遵循规律和打破规律的设计与组合就是创作，这是没有规律的。运用和处理动态轴线是导演个性风格的展现，在执导处理场景时必须遵循规律、方法和原则，镜头画面的视感效果、结构关系、逻辑规律，关系到节目内容是否能够得到合理表现，也决定了电视表现特性、形式与方法。

总之，影像是瞬时的、流动的，不可停止，不可回流，观众只能靠感觉来比较，影视本来就是在观众感知的基础上产生感觉，又因为感觉的对象是不确定的，因此，影视轴线的动态性具有无限的应用领域。只有充分认识到轴线所固有的动态性并明确其产生的主要原因和表现形式，才能够在影视创作实践中合理地把握和准确地运用轴线规律，以达到能够比较流畅地展现事件进程，完成时空关系一致性的展示目的。

3.4 全画幅单反相机拍摄视频的技能

1. 单反相机拍摄的基本步骤

(1) 将电池、SD 卡放入相机，确保相机电池有足够的电量，SD 卡有足够的容量进行拍摄。

(2) 将相机安装在三脚架上，关闭镜头的防抖功能。(为什么要关闭防抖：因为单反相机架在了三脚架上，稳定可以得到保证，而开启防抖则意味着画质的降低。如果三脚架质量一般，在转动中会有摇晃，这个时候可以开启防抖。如果选择手持拍摄，也一定要记得开启防抖。)

(3) 将实时显示播放开关推到录像键，按下。(实时显示播放键有白色的线，将白线对准红色的摄像图标，按下可以实时显示要拍摄的内容。)

(4) 将单反相机模式拨盘拨到 M 挡(全手动)，镜头对焦由自动对焦 AF 改成手动对焦 MF。(注：在 M 挡模式，单反相机可以控制 ISO、光圈大小以及快门速度，可以精确地控制相机的所有参数，这点尤为重要，手动控制参数进行拍摄意味着可以更好地控制要拍摄的画面，这也是区分专业与非专业的分水岭。)

(5) 进入相机设置,将白平衡设置为自动,短片记录尺寸改为 1920×1080,24f/s,ALL-I,照片风格改为——中性、饱和-2、反正-4、锐度-4,快门速度锁定在 1/50s。(①自动白平衡适用于任何场景,如果不懂得调白平衡,这个选项不要乱选。②短片 1080p 是单反相机的最高画质表现,而24f/s 是最接近电影的帧数。ALL-I 是佳能新出的帧间压缩,意味着大的体积、好的画质和较大的后期剪辑流畅度,如果 SD 卡容量不够,可以把 ALL-I(低压缩)修改成 IPB(低压缩),这样可以使 SD 卡录制更多的时间。③照片风格是一个比较重要的参数设置,由于单反视频最终输出的格式都是经过压缩过的 mov 格式,这种格式大大限制了后期调色的可调节度,它只有 7 挡半的动态范围,所以照片风格选择尤为重要,中性、饱和-2、反正-4、锐度-4 的设置可以在一定程度上增加可调节度。如果不做调色,选择标准、人像之类的就可以。④快门速度也是非常重要的参数。快门速度与拍摄帧速的比例关系应该是 2：1,也就是 24f/s 或者是 25f/s 的快门速度都不应该超过 50(代表 1/50s)。

(6) 调制完这些设置,就可以按下拍摄键进行拍摄了。

2. 单反相机拍摄的技巧

(1) 光圈优先大多用在拍人像以及风景时。

光圈优先就是手动定义光圈的大小,相机会根据这个光圈值确定快门速度。由于光圈的大小直接影响景深,因此在平常的拍摄中此模式使用最为广泛。

① 在拍摄人像时,一般采用大光圈长焦距而达到虚化背景获取较浅景深的效果,这样可以突出主体。同时,较大的光圈也能得到较快的快门值,从而提高手持拍摄的稳定。

② 在拍摄风景时,往往采用较小的光圈,这样景深的范围比较广,可以使远处和近处的景物都清晰,这一点在拍摄夜景时也适用。

(2) 与光圈优先相反,快门优先是在手动定义快门的情况下通过相机测光而获取光圈值。

快门优先多用于拍摄运动的物体上,特别是在体育运动拍摄中最常用。很多朋友在拍摄运动物体时发现,拍摄出来的主体是模糊的,这多半就是因为快门的速度不够快。在这种情况下可以使用快门优先模式,大概确定一个快门值,然后进行拍摄。并且,物体的运行一般都是有规律的,那么快门的数值也可以大概估计,例如拍摄行人,快门速度只需要 1/125s 就差不多了,而拍摄下落的水滴则需要 1/1000s。

(3) 人像拍摄运用长焦和光圈。

首先,要用到长焦,3～4 倍的长焦非常适合拍人像,广角端会使得人像有些变形,不好看,超过 4 倍甚至更长焦会使得人脸过于扁平,不够生动。

其次,光圈优先,选择大光圈,大光圈可以使得快门变快,减少晃动,并且使得背景尽可能虚化。最好选择点测光,对人脸点测光,并使用曝光锁定。因为其他测光方式容易受到衣服颜色的影响,使得人脸曝光不正常。

(4) 构图具有冲击。

人像最好占到1/3～1/2,并且脸部在上方 1/3 处。这样拍出的人像就会生动,有视觉的冲击力。

可巧用屏幕上的网格线构图。黄金分割比例能给人美感,所以安排片中的兴趣点在 4 个焦点上,或在分割线上,就会给人视觉的美感,网格线就方便提供了这样的参照。除了以上注意黄金点构图外,还应注意以下几点。

① 避免贯穿两边的直线，尤其要避免将照片分割成两部分的贯穿横线或竖线。

② 地平线的处理。在风光作品里，地平线是经常出现的，为避免上下分割的效果，应设法打破地平线的平直，如利用云彩、远山、日出、日落或其他建筑物。此外，地平线的位置也应安排在趣味中心的分割线上，并且 CX1 应保持水平(有特殊创意另当别论)。

③ 拍摄运动的物体要给运动的前方留有一定的空间。当被摄体是运动的，观赏者的目光会习惯性地沿被摄体运动方向移动，如果运动的前方没有空间会给人压迫感。此外，通常被摄体注视的方向也应留有相对较大的空间。

(5) 如何拍好微距。

拍好微距，需要用光、构图讲究技巧，要注意以下两点。首先，用三脚架。手持不稳，放大之后总看到片糊。其次，用自拍机。即使用三脚架，在按动快门时仍然带入了晃动，最好的办法是启动自拍机。

(6) 曝光补偿的使用。

按动+ -键，就会出现曝光补偿调节条，左右键可调整正负补偿及大小，一次 1/3 级。调整好后再按一次+ -键确定。那么，曝光补偿怎么应用呢？总体来讲，是白加黑减，白的环境下，测光有偏低的状况，需要增加，反之亦然。

① 拍摄环境比较昏暗，需要增加亮度，而闪光灯无法起作用时，可对曝光进行补偿，适当增加曝光量。

② 被拍摄的白色物体在照片里看起来是灰色或不够白的时候，要增加曝光量，简单说就是"越白越加"，这似乎与曝光的基本原则和习惯是背道而驰的，其实不然，这是因为相机的测光往往以中心的主体为偏重，白色的主体会让相机误以为环境很明亮，因而曝光不足，这也是多数初学者易犯的通病。

③ 当在一个很亮的背景前拍摄的时候，比如向阳的窗户前，逆光的景物等要增加曝光量或使用闪光灯。

④ 当在海滩、雪地、阳光充足或一个白色背景前，拍摄人物的时候，要增加曝光量并使用闪光灯，否则主体反而偏暗。

⑤ 拍摄雪景的时候，背景光线被雪反射得特别强，相机的测光偏差特别大，此时要增加曝光量，否则白雪将变成灰色。

⑥ 拍摄黑色的物体，在照片里看黑色变色发灰的时候，应该减小曝光量，使黑色更纯。

⑦ 当在一个黑色背景前拍摄的时候，也需要降低一点曝光量以免主体曝光过度。

⑧ 夜景拍摄，应该关闭闪光灯，提高曝光值，靠延长相机的曝光时间来取得灯火辉煌的效果。很多人感觉夜景拍摄能力很差，其实没有正确使用相机的曝光方法是重要原因之一。

⑨ 阴天和大雾的时候，环境仍然是明亮的，但是实际物体的照度明显不足，如果不加曝光补偿则可能造成照片昏暗，适当的曝光补偿，加 0.3～0.7 可以使得景物亮度更加自然。

⑩ 太阳落山前或者阴天的拍摄。白天或者夜晚，都可以得到我们想要的效果，自动白平衡很准确。但只有太阳落山前后那段时间，或者阴云天气下，拍出的片子雾蒙蒙，很不理想。在这种情况下，需要调节白平衡，先扳到 P 挡开始的手动挡，按功能键，选到阴天，按功能键确定。如果仍然不理想，可设置手动白平衡。

善于应用、合理使用曝光补偿，可以大大改善摄影作品的成功率，拍出画面清晰、亮度合适、观看舒适的照片，提高拍摄质量。

(7) 具体场景拍摄的技巧。

① 怎么做到背景虚化。

首先光圈优先，光圈调整到最大(即 F 后面的数值最小，比如 F2.8)；焦距调大，越大虚化越好；安排前景的人或物离背景远一些，越远虚化越好；如果以上仍然不理想，可以通过后期处理的方法做得直到满意。

② 旅游车中的拍摄。

旅行时，同样的风景，从移动的车内拍与在车外拍，往往给人不同的感觉。在行驶的车内向外拍摄的时候，要注意以下几点：在拍摄的时候，不要把手腕架在窗框或者座位的靠背上，因为车辆在行驶中总会有些震颤，这样很容易造成和手颤一样的虚像；不要在阳光射入的窗口边拍摄，因为这样很容易在窗玻璃上有白衣服等的反光。对于观光大巴来说，进行拍摄最合适的位置是最前面的座位，一是因为视野广，二是因为前面的玻璃经常清洗所以最干净，而且前面的座位震颤也相对比后面的座位轻微一些。

③ 拍摄宠物时的注意事项。

在拍摄小动物的时候，对焦的焦点一定要定在眼睛上。这是必须要注意的。相机的高度，应该是在和动物的视线的高度差不多的高度上，这是拍摄小动物的世界的基本姿势。如果是从比较高的高度俯拍，会有一种压迫感，小动物的可爱就会大打折扣。

为了表现毛的质感，最好使用自然光。直射光和顺光都不容易表现质感，最好是逆光拍摄，质感是最强烈的。当阴影太强的时候，可能会需要补光。在晚上补光的时候，要注意使用红眼消除功能。动物的警戒性很高，所以不能追着拍。在拍摄的时候，动作要慢、要柔和，不能操之过急。如果有时间，要尽量获得动物的信任，以求尽量靠近拍摄。

④ 怎样拍好瀑布。

一是快门速度，一般需要比较慢的速度，在 1/60～1/10s 之间。具体还需要根据水量的大小，水量大则快门可以快些，水量小则快门可以慢些。二是尽量用广角拍，广角才会拍出气势。三是一般由下往上拍，尽量用低角度仰拍。四是正确曝光，用点测光来测试拍摄场景中最暗并且能辨得清细节的地方，然后通过提高快门速度来调整两级光值。举个例子，如果测光显示石头的曝光组合是 1/60s 以及光圈 f/5.6，你可以调到全手动挡，其调整为 1/15s 与光圈 f/5.6。然后重新拍摄，拍出的照片会较黑，但细节部位仍是清楚的。

⑤ 关于花卉拍摄。

除了在拍之前喷点水可以增加花的层次感以及娇翠欲滴的感觉，还应注意以下几点：一是测光方式最好用点测光，测花最亮的部分，使得花整体细节都能表现清楚。二是拍摄模式最好光圈优先，可以适当控制背景的虚化或者控制景深。三是拍摄角度，不要只拍正面，可同时拍不同角度的七八张片，从而可以选择最漂亮的角度。四是背景，选择背景是深色(如很浓密的树叶、深色墙等)的花作为拍摄的对象。用一大块黑色的布摆在花的背后，离花要远一点，近了会看见布纹。黑布摆的方法，可以直接平放在地上，也可以挂在花的背后，还可以把黑布蒙在一块板上立在花的背后。

拍摄时需要注意的事项有以下几点。

一是突出主体。在拍摄之前，心里要像绘画前那样首先"立意"，考虑照片画面中，主要表现什么，被摄主体安排在什么地方。然后通过光线、色彩、线条、形态等造型手段，来达到突出主体的目的。

二是视觉平衡。一幅构图达到视觉平衡的照片，能给人以稳定、协调的感觉。平衡有对称平衡及非对称平衡两种。非对称平衡的构图，往往比对称平衡的构图更富有动感。景物的大小、形状、重量和方向以及 M8 色彩等都对视觉平衡有重要影响。

三是虚实相映。虚实是指被摄主体与空间前景、后景的清晰、模糊的程度。运用的手法不外乎藏虚露实、虚实相间、虚宾实主、以虚托实，其目的是突出主体，渲染气氛，增强空间纵深感。实，主要是表现被摄对象的主体；虚，主要是表现被摄对象的陪体，以衬托主体，它是构成画面意境的重要环节。

四是讲究节奏与旋律摄影构图。被摄对象以相同或近似的形式交替出现，有条理地重复，便形成节奏；节奏如果表现出线条、舒畅、和谐、起伏等动态变化，就成为旋律，从而使画面优美、抒情而流畅。节奏与旋律是深化主题的重要环节，它们包含在线条、色彩、光线的反差与色调中。

五是线条运用。线条是构图的骨架。任何形象化的作品，都离不开线条。通常起线条作用的有树、草、电线杆、河流、波浪等，不同的线条能给人以不同的视觉形象，如水平线能表示稳定和宁静，垂直线能表示庄重和力量，斜行线则具有生气、活力和动感，曲线和波浪线显得柔弱、悠闲，富有吸引力；浓线重，淡线轻，粗线强，细线弱，实线静，虚线动，构图时可灵活地加以运用。

3. 全画幅画面的特征

全画幅单反数码相机是指相机的感光芯片的大小和传统 135mm 胶片相机的感光面积相同，都是 24mm×36mm，因为画幅相同所以叫全幅。

因为 35mm 胶卷的广泛使用，让 36mm×24mm 成为一种规格。在这个规格之下，35mm 就成为判定镜头视角的一个标准。例如 28mm 镜头就可以实现广角，35mm 为标准视角，而 50mm 是比较接近人眼的视角等。不过到了数码时代，数码单反相机上采用的感光器目前更多采用非 36mm×24mm 尺寸，于是就有了倍率问题。例如，APS-C 尺寸，倍率 1.5(佳能为 1.6)；4/3 系统，倍率 2；适马 X3 系统，倍率 1.7；佳能 APS-H 尺寸，倍率 1.3 等。

以佳能 EOS 400D(APS-C 画幅)及一支 18～55mm 镜头为例，乘以 1.6 倍率后，相机上镜头等效焦距将会变为 28.8～88mm，但如果是全画幅单反搭配 18～55mm 镜头，其焦距将保持不变。

因此，全画幅的优势显而易见，不仅可以让老镜头物尽其用，还因为感光元件 CCD/CMOS 面积大，这样一来捕获的光点越多，感光性能越好、信噪比越高。所以说全画幅单反是未来数码单反发展的一个大趋势。

(1) 全画幅的光感元件是 36mm×24mm。

(2) 全画幅的拍摄范围较大。

(3) 从图 3-21 可以很直观地看到感光元件和机身的大小。随着微单发展越来越快，很多微单也用上了全画幅的传感器，但是机身很小巧。感光元件的尺寸越大，所获得的图像的细节也就越丰富，随着感光面积的增大，每一个感光点的面可以排列得更加舒缓，在传输中可以保证更为清晰的画面细节，最终得到的结果是图像噪点与紫边现象大为减少，画面质量与感光度范围全面提升。更大的感光面积使得单位点上的图像颗粒更为细腻，整体的色彩层次也更为丰富，大尺寸的感光元件还可以非常容易地获得更大的动态范围，从而把图像的暗部细节充分保留下来。

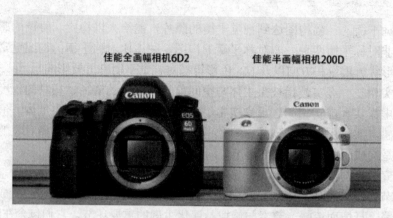

图 3-21　感光元件大小比较

(4) 4/3 系统。传统的胶片单反相机和全画幅 DSLR 的画面比例是 3∶2，而半画幅的数码单反的画面比例为 4∶3。

3.5　手机竖屏拍摄技能

1. 手机拍摄视频的基本步骤

(1) 打开手机的相机软件。

(2) 将拍摄模式调至视频拍摄模式。

(3) 点击录制键，即可开始录制。

(4) 待完成拍摄后，点击停止键，完成视频拍摄。

2. 竖屏和横屏拍摄的技巧

竖屏和横屏拍摄是手机拍摄视频的主要方式，但因为手机本身具有陀螺仪(又称角速度传感器)，它的作用是会根据手持手机的左右倾斜角度来自动判断当前拍摄为竖屏拍摄还是横屏拍摄。所以一般情况下，为了保证手机拍摄画幅从始至终的统一性，通常我们会根据需要来选择是否开启手机竖排方向锁定。

手机横屏拍摄是一般专业拍摄者首选的方式，因为他们从专业设备拍摄方式过渡而来，喜欢以横屏思维去看待镜头画面。横屏拍摄技巧可参考单反拍摄技巧。

1) 防止抖动

手机竖屏拍摄更符合普通使用者的操作逻辑和操作习惯。相对于横屏拍摄，竖屏拍摄主要以单手握持。相对于重心不稳的需要双手固定的横屏拍摄来说，竖屏拍摄会更加轻松。但也正是因为单手握持会增加手机抖动，所以无论是横屏拍摄还是竖屏拍摄，都应该注意防止手部抖动，增强画面稳定性。可选择配备具有光学防抖的手机进行拍摄，或者自行选配手机稳定器进行拍摄。

2) 对焦准确

不同手机根据其相机特点，采用不同的对焦系统。目前，绝大多数手机都配备了自动对焦系统，极大地辅助了手机拍摄者进行视频拍摄。但是在一些特殊场景下，为了保证画

面对焦准确，通常采用手动对焦方式，在操作显示画面中，点击需要对焦的主体，等待手机识别拍摄主体，进行合焦。

3) 匀速运动

为保证画面流畅，手机运动幅度不宜过大，速度不宜过快，否则很容易产生抖动画面。最简单的方式就是使用自拍杆来减少手部抖动，自拍杆在肢体配合下可充当独脚架、摇臂、滑轨等工具使用。自拍杆立在地上增加手部辅助稳定可作为独脚架；一只手固定自拍杆末端，另一只手摇动自拍杆顶端可作为摇臂；手机垂直朝下放置自拍杆顶端，将自拍杆水平握持前后推送可作为滑轨。

4) 注意收声

手机拍摄视频一般采用手机自带麦克风进行收音，而手机麦克风不同于专业麦克风具有指向性，手机麦克风会根据声场距离进行自动收音。一般情况下手机握持拍摄者与手机距离最近，为保证手机视频的声音质量，应尽可能控制拍摄者和周围环境所制造的噪声，选择靠近主体拍摄。也可以采用手机有线耳机上面的麦克风收音，在条件允许的情况下，可采用外置无线麦克风收音。

5) 尽量避免逆光拍摄

手机拍摄视频一般采用自动曝光方式，在逆光环境下要保证画面全局均匀测光。出现的问题一种是背景曝光正常、主体欠曝光影响画面主体光线，另一种是画面主体曝光正常、背景曝光过度影响画质。解决方法是开启闪光灯为常亮模式，进行补光拍摄。

6) 尝试不同拍摄模式

多尝试手机自带全景模式、慢动作模式延时摄影模式等，可丰富画面形式，增加趣味性。例如，利用手机摄像中慢动作模式拍摄慢动作视频可增加拍摄人物情绪。目前主流手机可升格至每秒 120 帧或 240 帧，部分手机可拍摄每秒 960 帧的视频，应尽可能在光源充足的场景下拍摄慢动作视频，防止视频中出现闪烁画面。

3. 手机拍摄视频画面特征

竖屏视频一个很大的特点就是视野集中，更突出记录主体，能让拍摄对象变得更加立体，可以规避一些不必要的背景元素，但是对于大环境的交代与横屏拍摄相比稍显不足。

竖屏视频在纵向画面中能涵盖更多内容。因为有些景物更加需要在高度上体现，所以使用竖屏体现拍摄对象的美。竖屏给人的感觉就是大部分留白，而且是在上下的，因此对景物的选择更加苛刻。

而在构图方面，竖幅构图不能拘泥于以往的传统构图形式，而是需要借鉴一定的平面构图思想。例如对角构图方式，这种构图打破了人们从左往右、从上往下的视觉习惯，更加有视觉冲击力，让人耳目一新。

手机端原生内容制作的四原则：竖屏构图、大图大字、少放内容、浅显易懂；传播要求：一眼见、秒懂。

本 章 小 结

电视摄像需要技术与艺术结合，理论与实践结合，体力与脑力结合。一名合格的摄像师在这六个方面三个结合上都必须具有扎实的功夫。作为初学者必须从这些基本功开始练起，勤奋演练，用心体悟，及时做好笔记。本章首先重点介绍了电视摄像的基本要领和基本技巧，在此基础上又对电视构图取景、艺术要素、相关规则进行较为详细的讲解。本章还安排了实验教学的内容，可供教师和学生参考。电视摄像是一项实践性很强的教学活动，不仅要加强拍摄实践活动的安排，更重要的是拍摄前的设计要详细，拍摄后的评述要实际深入。

思考与练习

1. 电视摄像的持机方式有哪些？各有什么特征？
2. 电视摄像的拍摄要领有哪些？
3. 数字电视摄像的拍摄规则有哪些？
4. 电视景别有哪些？各具有什么样的造型特点？
5. 电视拍摄的角度有哪些？各具有什么样的造型表现特征？
6. 什么叫固定摄像？固定摄像的拍摄要领有哪些？
7. 什么叫运动摄像？运动摄像的拍摄方式有哪些？各具有什么样的造型表现特征？
8. 什么是电视构图？电视构图的特性有哪些？
9. 电视构图的形式要素有哪些？
10. 电视构图的结构要素有哪些？
11. 什么是静态构图和动态构图？比较二者的不同之处。
12. 电视画面具有哪些特性？举例说明。

实 训 项 目

1. 镜头内部特效的拍摄(主要是焦点和光圈的使用技巧)。
2. 摄像机从教室外到教室内跟拍(主要是训练综合拍摄和综合调整的技能)。
3. 手机拍摄校园景物评比活动(主要是提升原先生活记录的能力)。

现实生活中的光是以照明为主，电视摄像中的光具有神奇的力量，画面中的光和色就像灵魂和感情，使画面富有美感和吸引力。

第4章 影视用光

本章学习目标

➢ 光的基本知识。

➢ 电视照明设备。

➢ 电视摄像用光与造型。

➢ 电视照明的基本方法。

核心概念

光的特性(Characteristics of Light)；用光与造型(Light and Shape)；照明设备(Lighting Equipment)；照明的基本方法(Basic Method of Lighting)

引导案例

演播室很不好看

我和我们的学生参观日照电视台的演播室，技术人员做了各种灯光的演示，带领我们参观了视频、音频和灯光的控制室。回校后，不少学生说："从电视上的文艺节目中感觉，1000m² 演播室应该是很气派、很漂亮、很神秘，怎么到了演播室里，感觉演播室很不好看？"还有人说："演播室太乱、太脏。"学生为什么会产生这样的印象呢？因为我们参观时，演播室刚结束了一场晚会，舞台和地面上的一些纸屑还没有完全清理；再者这时演播室里只有照明灯具，没有演员的表演和灯光、音响效果。这些因素共同作用导致学生们产生上述感觉。

案例分析

学生们产生这种感觉，原因是他们对演播室的印象是从电视的各种文艺演出中获得的，那时的演播室是一个特殊的时空：有绚丽而多变的灯光和舞台，有激情四射的演员，还有美丽动听的音乐和歌曲。这些是媒体和观众共同关注的内容，是经过无数人精心设计的结

果，带有极强的目的性和感染力，这是任何电视舞台文艺节目所必需的。这也给观众留下深刻印象，如果带着这种需求来到空静的演播室，不免会失望。我们把这件事反过来想，正是有了上述因素，才使这空旷的舞台富有了活力和激情。这些因素中，光效起着非常重要的作用。

不同颜色和强弱的光线的组合使平面产生立体感；流动的光效，使舞台在时空中变化；主光色调的冷暖组合与变化，使景物具有情感的因素，因而舞台灯光的设计和应用是一台节目至关重要的因素。

 学习指导

电视用光教学中引导学生对日常的自然光、各种照明光进行认真观察，仔细分析不同效果。例如，夕阳下的教学楼、树木、花草和同学，与上午、下午和晚上进行比较，认真观察效果的变化；再如，晚上在宿舍里，用一盏台灯照在正在看书的同学的不同部位和不同距离，仔细观察每个角度，适当地添加一些解说词和背景音乐，那个效果与日常的效果就有很大的不同，偶尔还有神秘的感觉。

光线无处不在，教育学生多观察，勤思考，现实环境中的光效是无穷的，只要认真分析，就一定会有收获。

电影理论家马尔丹说过，光是产生画面表现力的一个决定性因素，光线的作用不仅仅在于它能使画面清晰自然、色彩得以逼真还原，它还是追求艺术效果、实现艺术构思的重要手段。

电视照明不仅是影响电视图像质量的重要因素之一，同时也是用光绘画、用光造型、用光表达空间和时间的艺术手段。如果照明不好，不仅影响节目的艺术效果，还会严重地影响电视画面的色调、层次、清晰度等。因此，研究照明的方法、照明的技艺是制作高质量电视节目的一个重要环节。本章将从理论和实践两个纬度出发，介绍电视节目制作过程中用到的光的特性、电视照明设备、电视摄像用光造型和方法等方面的知识。

4.1　电视照明的任务

电视照明的任务体现在影响电视画面质量的技术性与艺术性两个层面。从技术性层面上讲，电视照明通过摄像机制约着图像的技术质量，如电视画面的色调、层次、清晰度；从艺术层面上讲，电视照明效果影响着电视画面的艺术感染力及电视节目内容的表达，如画面形象的塑造、环境的再现、气氛的烘托、人物性格的刻画、内心世界的展示等。因此，电视照明是技术与艺术的综合，技术性是基础，艺术性是目的。随着电视技术日新月异的飞速发展，电视制作对照明的技术与硬件要求也越来越高。电视照明新技术促进了电视艺术效果的多样化，进而提高了电视制作的整体水平。电视照明的技术性与艺术性是一个有机整体，二者相互依存，协调统一，相辅相成，共同发展。

4.1.1 电视照明的技术任务

从技术层面上讲，电视照明为电视画面拍摄提供必需的基本光亮度，从而为电视节目现场营造艺术气氛的同时确保电视画面达到一定的技术要求。在照明实践中，主要满足以下三个方面的技术要求。

1. 提供足够的照度

根据摄像机的性能，必须提供足够的照度，摄像机才能正常工作，拍摄出清晰真实的、准确的图像。所谓足够的照度是相对而言的，不同等级的摄像机和使用不同光圈时都是不同的(参照摄像机性能部分)。一般摄像机在照度不足的情况下，会有红灯指示。若用人眼判断则以电视屏幕上图像清晰，几乎看不见雪花般的视频噪声为准。精确的方法应利用测光来确定。

2. 提供相对稳定的色温平衡

电视照明提供相对稳定的色温平衡，以保证被摄物体的彩色在画面中真实还原。色温平衡包括两方面的含义：一是光源色温相对稳定后，要保证摄像机要求的色温和光源色温相一致，若不相符时，调整摄像机的色温滤色片。二是指在某一场景的拍摄中，要保证所使用的各个光源色温的一致性，不一致时常利用雷登灯光片来调整。当然有时根据情节需要，故意使光源色温偏离正常值，使被摄物在画面中偏蓝或偏红，但这是运用光线的技巧问题，属例外情况。

3. 控制光比

摄像机对所拍摄的景物的光比要求范围是有限度的。所谓光比，就是在光线层次中，最强光与最弱光之比。照明时要保证场景内的主要信息部分的光比在摄像机的最大容许范围内，一般为30：1～40：1。过高会产生耀眼亮斑，过低则有黑色拖尾现象。

4.1.2 电视照明的艺术任务

电视照明满足技术指标要求，这只是一个基础，电视手法具有较强的创造性，电视照明还要有一定的艺术追求，使画面更富有表现力和吸引力。电视照明的艺术性任务主要表现以下几个方面。

1. 空间感、立体感、质感的表现

电视是一个二维空间的媒体，只有高度和宽度，深度的感觉必须通过摄像机拍摄角度的变化、背景的设计及照明来体现，光用得恰当便可提高人们对深度的感觉，并形成对被摄物体的质地、形状以及形态的主体知觉。屏幕上产生的只是一些信息，刺激或者引导观众产生各种感觉。

2. 突出主体

在电视节目拍摄过程中，可以选择性用光，利用明暗对比来突出画面中主体物或强调被摄物的某些方面，突出视觉重点，以集中观众的注意力，同时也减弱某些方面来避免或减少分散注意的扰乱因素的影响。

3. 创造环境

电视照明艺术手段之一就是利用照明模拟、仿造一定的环境，使人们很容易地通过画面明暗配置的情况来区别情景的时间特点、天气状况和场地特征。

4. 渲染气氛

电视照明通过多种光线处理，对人物和环境加以渲染，建立一定的情景气氛和情调，增强画面的情绪感染力。例如，对同样的景色，利用不同照明方法可以得到明亮的效果，令人欢乐甚至产生幻想，也可以使景色变得黯淡、模糊，使人感到神秘、紧张。

5. 有助于画面的艺术构图

电视照明还可以参与画面构图，增强艺术水平。照明设计必须根据导演的意图、摄像角度、布景设计等，利用光影、明暗和光色的配置来达到画面构图的目的、增强画面的艺术性。另外，利用照明也可掩盖实景中的缺陷。

4.2　光的基本知识

为了熟练地使用手中的照明设备，利用光线来描绘出电视观众能接受的、独特的电视画面，首先要了解光的基本特性。

4.2.1　光的本质

光是人类生活中必不可少的一种物质现象，它为我们提供了看清世界万物的外部形态、表面结构、距离和色彩的前提条件。有了光，人们才得以看清并认识我们周围世界的一切。那么光的本质是什么呢？

光的本质是一种能够被我们的眼睛所感知到的电磁波，因此又叫作可见光。可见光的波长范围在 380～780nm，如表 4-1 所示。在可见光的范围内，波长不同，光的颜色也各不相同。波长由长到短，光的颜色依次是红、橙、黄、绿、青、蓝、紫。波长小于 380nm 的电磁波，对于我们来说是看不见的，统称为紫外线；波长超过 780nm 的电磁波也是看不见的，因为这些电磁波在红光的"外边"，因此又把它们叫作红外线。

表 4-1　光谱成分

波长/nm	620～760	590～620	550～590	490～550	460～490	430～460	390～430
视觉颜色	红	橙	黄	绿	青	蓝	紫

4.2.2 光的计量单位

1. 光通量

光通量是指光源在单位时间内，向空间辐射出的使人产生光感觉的能量，用 \varPhi 表示，单位为 lm(流明)。

1lm(流明)是指发光强度为 1cd(坎德拉)的点光源处在一个圆球的中心，圆球半径为 1m，这个光源在 1s 内发出的光在通过球面的 1m² 弧顶形面积或单位立方角时的光能总量。单位立方角指的是一个顶点位于球心，底部在球面上的锥体，其底面积等于球半径的平方，这样的锥体所包含的立体角，就叫作单位立方角(见图 4-1)。

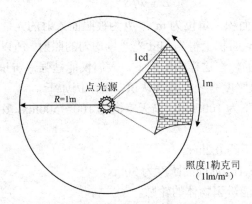

图 4-1 单位立方角示意图

2. 发光强度

发光强度表示光源在单位面积内光通量的多少，也就是说光源向空间某一方向辐射的光通密度。通俗地说，发光强度就是光源所发出的光的强弱程度，符号用 I 表示，单位为 cd(坎德拉)，它是表征光源发光能力大小的物理量。

3. 发光效率

光源发出的光通量与其消耗的电功率的比值，称为该光源的发光效率。单位为 lm/W(流明/瓦)。不同光源的发光效率是不同的，如表 4-2 所示。

表 4-2 不同光源的发光效率

光　源	发光效率/(lm/W)
真空白炽灯	7～8
充气白炽灯	10～15
卤钨灯	22～30
日光灯	40～50
氙灯	30～40
镝灯	75～85

<div align="right">续表</div>

光　源	发光效率/(lm/W)
高压钠灯	90～120
三基色荧光灯	50～90
LED 灯	90～140

4. 照度

照度表示物体表面受到光线照射后，在单位面积上接收到的光通量，用符号 E 表示，单位为 lux(勒克斯)，也可写作 lx，是表征表面照明条件特征的光度量。

计算公式为

$$E = \Phi/S \tag{4-1}$$

式中：S 为被照表面面积，单位为 m^2；Φ 为被照面入射的光通量，单位为 lm。

1lux(勒克斯)表示 $1m^2$ 面积上得到 1lm 光通量均匀的照射，所以，可以用 lm/m^2 为单位。

lux 照度量是比较小的，在这样的照度下，人们仅能勉强地辨识周围的物体，要区分细小的物体是困难的。为对照度有一些感性认识，现举例如下。

(1) 晴天的阳光直射下为 10000lux，晴天室内为 100～500lux，多云白天的室外为 1000～10000lux。

(2) 满月晴空的月光下约 0.2lux。

(3) 在 40W 白炽灯下 1m 远处的照度为 30lux。

(4) 照度为 1lux，仅能辨识物体的轮廓。

(5) 照度为 5～10lux，看一般书籍比较困难，阅览室和办公室的照度一般要求不低于50lux。

1) 照度定律

当使用人造点光源进行电视照明的时候，光线入射到某物体表面上后，单位面积的光通量会随着光源的发光强度、光线的入射角度以及光源与物体之间距离的不同而发生变化。

当光源发光强度不变时，光源与被摄体之间的距离越远，照度就越弱；其减弱倍数的比率，就是被照射面积的比率，这个就是照度的平方反比定律(见图 4-2)。照度的平方反比定律，只适用于点光源。

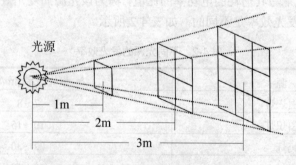

图 4-2　照度与光源的发光强度和离光源的距离关系示意图

照度与光源的发光强度和离光源的距离有关。

计算公式为

$$E = I/R^2 \tag{4-2}$$

式中：E 为照度，单位为 lux；I 为光源的发光强度，单位为 cd；R 为离光源的距离，单位为 m。

2) 照度的计算

在进行照明设计和布光的时候，通常要进行照度的计算。计算的时候要掌握两个数据：光源发光强度和光源与被照射物体之间的距离。

我们在演播室内用一盏 3kW 的聚光灯对一个 5m 距离处的被摄物体进行照明，问被摄物体的照度是多少？那么我们必须先了解该灯的发光强度是多少，假如是 37500cd，那么根据公式：

$$E = I/R^2 = \frac{37500}{5 \times 5} = 1500 \text{lux}$$

这个被摄物体的照度就是 1500lux。

总之，以上几个光的基本概念从不同角度表达了光的基本特性：光通量说明发光体发出的光线数量；发光强度是发光体在某个方向上发出的光通量密度，它表明了光通量在空间的分布情况；光照度表示被照表面接收的光通量密度，用来衡量被照面的照明情况；光亮度则表示发光体单位表面积上的发光强度，它表明了一个物体的明亮程度。

4.2.3　色温与显色性

1. 色温

色温是表示光源光谱成分的一种概念。通俗地说，色温就是表示光线颜色的一种标志，而不是指光的冷暖温度。各种不同的光源之所以呈现出不同的颜色，就是因为光谱成分不同。色温越高，包含的短波光越多；色温越低，包含的长波光越多。因此，色温高的光源中，蓝光成分多，红光成分少；色温低的光源中，蓝光成分少，红光成分多。

测定色温的方法是把某种金属黑体，从-273℃开始加热，这时该金属黑体为绝对黑体，即没有任何辐射光。随着温度升高，该金属就会发出辐射光。这种辐射光的色温度就是把该金属的实际温度加上 273。例如，当该金属升温到 1000℃时，发出了暗红的辐射光，这种暗红光的色温度就标定为 1273K(1000+273=1273)。"K"是色温度表示法的发明者"Kelvin"的英文缩写，用作色温度的单位。因此，白光色温 5500K 就意味着这一光源的光谱成分(即光线的颜色)，与金属黑体加热到 5227℃时所发出的辐射光的光谱成分相同，即光线颜色相同(5227+273=5500)。不同光源的色温，如表 4-3 所示。

表 4-3　不同光源的色温

项　目	光　线	色温/K
人	蜡烛光	1930
造	25～100W 白炽灯	2320～2720
光	2000W 石英聚光卤钨灯泡	3000
源	卤钨灯标准色温	3200

续表

项　目	光　线	色温/K
人造光源	40W 三基色荧光灯	3530～3630
	400W 摄影镝灯	5300～5600
	40W 普通荧光灯	6800～8000
	彩电荧光屏(白色)	6300～9300
	三基色荧光灯	3200～7000
	LED 灯	3500～7000
自然光源	日出后、日落前 2h 直射日光	2000～4000
	向阳白昼光(8:00—16:00)	4300～5200
	背阴白昼光	6000～9000
	蓝天	10000～14000
	阴天	5000～5400
	白天平均色温	5600

2. 显色性

光源能否正确地重现物体颜色，除了与光源的色温有关外，还与光源的显色性好坏有重要关系。光源的光谱分布决定了光源的显色性。物体在全色光谱的太阳光照射下，色彩还原最为真实。钨丝灯虽是连续光谱，但长波光较多，因此它的光色偏红；日光灯不是连续光谱，而且短波光较多，所以它的光色偏蓝。

人们常用显色指数对光源的显色性进行定量分析。分别用标准光源和待测光源照射八个标准颜色样品：红、橙、黄、绿、青、蓝、紫、品，使它们产生相对的色差。然后算出每种颜色样品的显色指数，称为特殊显色指数。也就是说，如果在待测光源照射下，某种标准颜色样品与在标准光源照射下所看到的颜色相同，则待测光源对该颜色的特殊显色指数为 100；如果在上述情况下，某种标准颜色样品的颜色发生了变化，则待测光源对该颜色的特殊显色指数就小于 100。这样，就可得到待测光源的八个特殊显色指数。八个特殊显色指数的平均值用 Ra 表示，称为光源的显色指数。Ra 数值愈大，光源的显色性愈好，反之愈差；显色指数为 75 以上，已能达到还原物体彩色的目的。不同光源的显色指数，如表 4-4 所示。

表 4-4　不同光源的显色指数

光　源	显色指数(Ra)
标准光源	100
钨丝灯	97～99
卤钨灯	97～99
三基色荧光灯	75～85
日光灯	65～75
氙灯	95～97
镝灯	80～90

光　源	显色指数(Ra)
高压汞灯	30～50
高压钠灯	21～23
三基色荧光灯	80～90
LED 灯	60～100

4.3 电视照明设备

电视照明设备包括电光源、基本照明灯具、调光控制等设备，照明师必须明白所使用的灯光能起到什么作用，什么样的灯具能达到最理想的效果，什么样的控制设备能提供足够的控制手段，从而满足对灯光效果的控制要求。

4.3.1 电视照明电光源

我们把可以将其他形式的能量转换成光能，从而提供光通量的设备、器具统称为光源；而其中可以将电能转换为光能，从而提供光通量的设备、器具则称为电光源。如日常生活工作中，常见的白炽灯、荧光灯、碘钨灯、氙气压灯、高压汞灯、三基色荧光灯、LED 灯等。

在电视节目制作领域，由于电视摄像机对照明的光源色温、光谱的连续性、光的显色性有特殊的严格要求，电视照明的光源有较大的局限性，为了满足电视节目要求而特别制作的点光源，称为电视照明电光源。下面介绍几种常见电视照明电光源性能和使用注意事项。

1. 白炽灯

白炽灯，又被称为钨丝灯，钨丝灯是热辐射光源，具有连续的光谱能量分布，它的大部分电能都将变成热能，只有很少一部分的能量被转换为可见光，故发光效率很低，但其显色性很好，显色指数可达99。钨丝灯的色温一般在2400～2900K，属低色温光源。

2. 卤钨灯

卤钨灯是一种热辐射电光源，它是在硬质玻璃或石英玻璃制成的灯管内充入少量卤化物(如碘化物或溴化物)，利用卤钨循环的原理制造而成的。卤钨灯发光效率高、光通量稳定、寿命长，显色性好，其显色指数可达99，色温在2850～3200K，特别适合用于电视照明。

3. 金属卤化物灯

这种灯属高强度气体放电灯，是在放电管中添加某些金属卤化物，当放电管工作时，使金属卤化物气化，靠金属卤化物的循环作用，不断向电弧提供相应的金属蒸气，使金属原子在电弧中受激发而辐射该金属卤化物的特征光谱线，所以这种光源被称为金属卤化物灯。其显色性好，显色指数为80～90；色温高在5500～6000K；发光效率在80～100lm/W；寿命长。

4. 氙灯

氙灯是利用高压氙气产生放电现象制成的高效电光源。氙灯也像汞和其他金属原子激发放电一样，在适当的条件下会产生电离，从而发出可见光。光色近似于日光，色温正常为 6000K，显色性良好，平均显色指数达 94，具有光效高、发光面积小、光参数随电压变化小等特点，而且启动时间短，重复启动时，灯无须冷却即可热触发重新启动，是一种理想的电视照明电光源。

5. 三基色荧光灯

三基色荧光灯因其光谱能量分布曲线是由红、绿、蓝三种原色组成而得名，外形和日光色荧光灯一样。三基色荧光灯的色温达 3200K，显色指数为 85，发光效率为 65lm/W，平均寿命为 1000h 左右。三基色荧光灯管是一种低温光源，它不会给演播室带来高温而影响摄像工作，还可以减少演播室的空调容量，降低成本。

6. LED 灯

LED 灯是一种使用半导体材料制作的灯具，具有很高的节能效果。LED 灯同三基色荧光灯相比较，节能效率可以达到 50%，同普通的白炽灯相比较，节能效率可高达 90%，色温达 3500K，显色指数为 90，发光效率为 120lm/W，平均寿命为 30000h 以上。

LED 作为一种新型光源，耗电少，光效高，寿命长，节能，环保，具有传统灯光源不可比拟的优点，已经成为影视拍摄的主流灯光。

4.3.2　电视照明的灯具

电视照明灯具是一种对光源所发出的光进行再分配的装置。所以，通常所说的电视照明灯具是光源和灯具的组合体。

1. 电视照明灯具的组成和作用

电视照明灯具的基本组成有灯体、灯泡、灯泡安装夹座、反光镜、连接线、电源接头、固定安装臂、防护安全网，有的还有透镜、遮光板、色纸夹等。电视照明灯具的设计要适合于安装固定，一般是固定在圆管上或在灯光三角灯架上，使灯具能在水平方向和垂直方向方便随意转动，得到任意方向上的照明灯光。图 4-3 为电视演播室的布光示意图。

电视照明灯具的作用如下。

(1) 合理配光，即将光源发出的光通量重新分配到需要的方向，以达到合理利用的目的。

(2) 防止光源引起的眩光。

(3) 提高光源利用率。

(4) 保证照明安全。

(5) 便于调整，即提供灵活的机械性能，能对光输出进行便捷的调整。

2. 电视照明灯具的分类

电视照明灯具根据光线的性质可分为三大类，第一类为聚光型灯具，第二类为泛光型灯具，其他的特殊效果灯、幻灯等可归为第三类。下面介绍常用的聚光型灯和散光型灯(又

称泛光灯或平光灯)这两大类灯具的结构原理和使用注意事项。

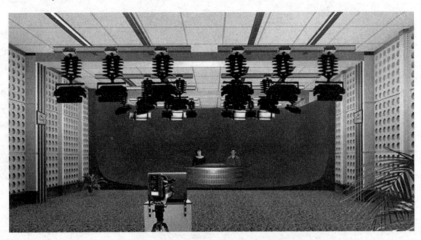

图 4-3　电视演播室布光示意图

1) 聚光型灯具

聚光型灯具的投射光斑集中、亮度高、边缘轮廓清晰，大小可以调节，光线的方向性强、易于控制，能使被摄物产生明显的阴影。常用灯具有菲涅尔聚光灯、椭面聚光灯、回光灯以及 LED 聚光灯等，其结构如图 4-4(a)所示，其实物如图 4-4(b)所示。它常用作主光、轮廓光。

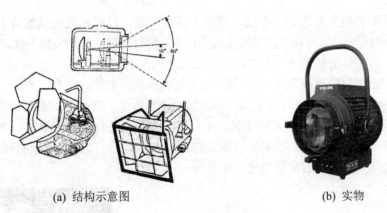

(a) 结构示意图　　　　　　　　　　　　(b) 实物

图 4-4　聚光型灯具

(1) 菲涅尔聚光灯。菲涅尔聚光灯是演播室最常用的灯具。这种灯具的名称是取自于镜头设计者的名字。它是一种透射式灯具，光线经过聚光镜后透射出去。聚光灯的光学系统由灯泡、球面反光镜、活动支架和菲涅尔螺纹透镜组成。灯泡的位置始终固定在反射镜的球面曲率半径位置上，使灯泡向后面发射的光线被镜面反射回来后，仍经过球心向前汇合在螺纹透镜上，从而提高了光线的输出效率，其结构如图 4-5(a)所示，其实物如图 4-5(b)所示。

菲涅尔螺纹透镜的透射面由多个梯形圆环组成，既能起聚光作用，又能使透镜中间部分变薄，起到散热快的作用。所以，当灯泡发热时，透镜不容易被烤裂。灯泡的位置可以和反射镜一起前后调节：当灯泡在螺纹透镜的焦点上，投射光束是平行光束，如图 4-6(a)所示；当灯泡在螺纹透镜的焦点之内，得到的是分散光束，如图 4-6(b)所示；当灯泡在螺纹

透镜的焦点之外，得到的是会聚光束，如图4-6(c)所示。

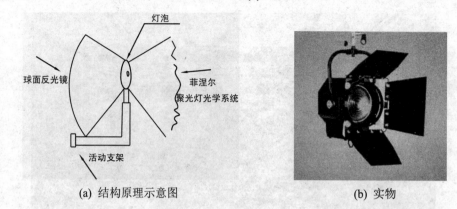

(a) 结构原理示意图　　　　　　　　(b) 实物

图4-5　菲涅尔聚光灯

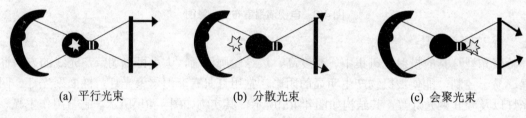

(a) 平行光束　　　　　　(b) 分散光束　　　　　　(c) 会聚光束

图4-6　菲涅尔聚光灯

这种灯具能射出柔和均匀的光线。调整光源的位置，投射光斑可任意放大、收小；光线可以从聚光到散光连续变化。在螺纹透镜作用下，投射光斑没有交叉光干扰，使物像清晰、光影质量好。改变灯前挡光片的角度，可控制灯光的照射范围。

(2) 椭面聚光灯(椭球型聚光灯)。椭面聚光灯由椭面反射镜、灯泡、光阑、造型片和凸透镜组成，其结构如图4-7(a)所示，其实物如图4-7(b)所示。它能射出很严格的平行光，光斑形状与光强能用造型片与光阑等控制。在灯具前面装上各种图案和颜色，光线投射到背景的幕布上能产生特殊图案，投射到活动人物身上，能产生一个轮廓清晰明亮的圆形光斑，演播室常用椭面聚光灯做造型效果光、追光等。

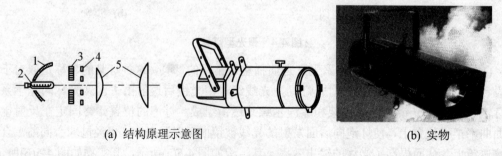

(a) 结构原理示意图　　　　　　　　(b) 实物

图4-7　椭面聚光灯

1—椭面反射镜；2—灯泡；3—光阑；4—造型片；5—凸透镜

(3) 回光灯。回光灯是一种反射式灯具，光线经球面镜反射出去。它是由灯泡、球面反射镜和圆锥形遮光环组成，反射镜表面有真空镀铝膜，以增强反射率。在灯座前面设有圆

锥形遮光环，以减少灯光的直射光和消除投光面的虚光，使照度均匀。灯泡可在球面镜的光轴上移动，使光束形状有两种不同的变化，当灯泡在球面镜曲率中心上，它的投射光束是分散的、放大的；当灯泡在球面镜的焦点上，它的投射光束是平行、缩小的，其原理如图 4-8(a)所示，其实物如图 4-8(b)所示。

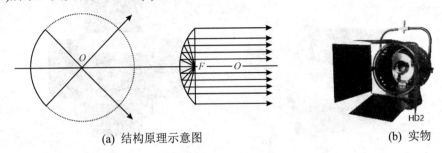

(a) 结构原理示意图　　　　　　　　　(b) 实物

图 4-8　回光灯

这种灯的光质硬、射程远，可以造成亮暗分明的界限，常用来做轮廓光，以显示物体的形状、结构与质感。

(4) LED 聚光灯。LED 聚光灯和传统聚光灯一样，采用非球面光学聚光系统，配以高质量菲涅尔透镜。LED 聚光灯和传统聚光灯的不同之处就是，LED 聚光灯采用高显色指数大功率 LED 模组作为发光元件，而非传统的灯泡。LED 模组(见图 4-9(a))是 LED 聚光灯的核心，决定了其寿命和显色指数。LED 模组，理论寿命为 50000～80000h，传统聚光灯、如冷光源聚光灯、透射式聚光灯，钨丝聚光灯使用寿命一般都在 200～500h(差距极为明显)。LED 灯光是固态光源，具有无充气，无频闪，免维护的优点，在相同照度下比传统聚光灯节电 8～10 倍。LED 聚光灯是演播室和舞台理想的照明灯具。其实物如图 4-9(b)所示。

(a) LED 模组　　　　　　　　　　　(b) 实物

图 4-9　LED 灯具

2) 散光型灯具

散光型灯具是一种漫反射式灯具，其投射光斑发散、亮度低、边缘成像模糊、散射面积大，光线没有特定方向，且柔和、均匀，被照物不产生明显的阴影。常见的散光灯有 LED 影视平板灯、LED 新闻灯等。

(1) LED 影视平板灯。LED 影视平板灯，也叫作 LED 柔光灯，一般为外挂式灯具，亦可使用三脚架安装。其灯体一般采用铝合金材质，加装柔光板，具有光效高、光线均匀柔和、寿命长、环保等优点，是新一代的演播室灯具。

LED影视平板灯也分为可调色温和不可调色温两种。可调色温指灯具色温可在3200K～

5600K 调节，但将灯具色温调节到最高或者最低时，仅有一半 LED 模块正在使用；不可调色温值灯具色温仅为 3200K 或者 5600K。通常室内演播室使用不可调色温 LED 演播室灯具，而拍摄外景时可使用可调色温 LED 影视平板灯。图 4-10 为 LED 影视平板灯。

(a) 正面　　　　　　　　　　　　　(b) 背面

图 4-10　LED 影视平板灯

（2）LED 新闻灯。LED 新闻灯实际上是一个便携式的 LED 散光灯，采用新型的"集成面阵"LED 灯芯。该灯芯将传统的 LED 的点阵灯珠集成到不足 10mm^2 的芯片上，形成一个高亮度面阵光源，最大限度地模拟了卤素灯光源的优点，光线柔和、不刺眼、无重影、光照角度更宽，同时集成面阵 LED 灯头体积更小，更适合新闻采访照明的使用，是传统卤素灯和 LED 技术的完美结合。图 4-11 为 LED 新闻灯，图 4-12 为 LED 新闻灯的附属设备。

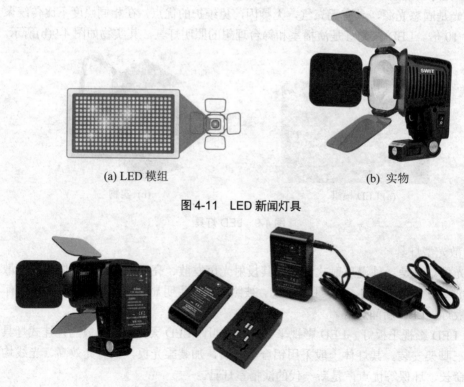

(a) LED 模组　　　　　　　　　　　　(b) 实物

图 4-11　LED 新闻灯具

图 4-12　LED 新闻灯具以及附属设备

聚光型灯和散光型灯的划分不是绝对的，将聚光灯的光束从天花板或墙壁反射出来，便可以发挥散光灯的功能。用挡光板控制小型散光灯的光束，缩小散光灯照明的区域，从而可以发挥聚光灯的作用。

3. 灯具的支撑装置

灯具的支撑装置是指用来支撑或悬挂灯具的装置，常见的类型如下。

1) 落地式灯架

落地式灯架常用来安插聚光灯、回光灯、四联散光灯、外景散光灯等，一般由铝合金铸件和合金钢管装配而成，如图 4-13 所示。灯杆分三节，可按需要调节升降高度，并有稳固可靠的制动装置。灯架脚采用弹簧锁键式，易于折叠固定。

图 4-13 落地式灯架实物图

2) 悬挂式灯架

电视演播室摄像一般采用悬吊杆将灯具挂在屋顶的灯架上，这样，灯具和连接线就不会影响摄像机、吊杆话筒和其他摄录设备的操作。悬挂式灯架上的支架和悬吊杆可分固定式和移动式，移动式又可分为手动式和电动式。

(1) 固定式悬挂灯架。固定式悬挂灯架布光时按具体情况控制任一盏灯的开与关，不必移动灯的位置。这种灯架布光速度快，但装灯数量多，有些灯的利用率较低。

(2) 移动式悬挂灯架。在移动式悬挂灯架上面设置一定数量的滑动支架，灯具可沿滑动支架移动，悬吊杆又可以升降，所以，灯具的方位和高度可以任意调整。这种灯架用灯数量较少，移动灵活，适合各种复杂节目制作，但成本较高、维修量较大。

3) 夹持式灯架

夹持式灯架可将功率较小的灯具附着在布景的顶端、侧面和各种支架上，夹持式灯能提供局部逆光，或照明其他灯光不易照射到的地方。

4. 调光控制系统

在电视制作过程中，灯具的亮度会根据剧情或者电视画面艺术表达的需要，随时进行调节，担任这方面任务的是调光控制系统。

调光控制系统通过对灯具进行编组，控制灯光亮度和色彩的变化，将灯光师的艺术构思变成现实。所以，调光控制台的选型是否正确对灯光师的艺术创作影响很大。

调光控制系统主要由调光控制台、调光器及辅助设备等组成，如图 4-14 所示。

图 4-14　调光控制系统

1) 模拟调光台

调光台控制台是调光系统的核心设备，由早期模拟调光台发展到今天普遍使用的数字调光台。

早期模拟调光台是将自动化技术、电子技术和半导体技术、可控硅技术应用到调光器中，产生了硅箱，这是模拟调光技术。这种技术是通过模拟调光台(实际上是一个个电位器推子)输出的 0～10V 的模拟信号，控制可控硅调光器的导通角来完成灯具调光功能的，它能够做到每一个灯具具有不同的亮度输出。

国外的电脑调光台(如 STRAND LIGHTING 公司的 500 系列)如图 4-15 所示。

图 4-15　调光台(STRAND 530i)

广州河东电子有限公司生产的 HDL 系列产品——调光台(HDL-2008)如图 4-16 所示。

图 4-16　调光台(HDL-2008)

调光器接收调光控制台发送来的控制信号，根据其中的控制节拍，控制舞台上或演播厅中灯具光源两端上的电压变化，调整灯具的发光亮度，实现演出光强的有序分布，从而达到灯光师的设计目的。

可控硅调光器有流动型硅箱(见图 4-17(a))和固定型硅箱柜(见图 4-17(b))两种。

流动型硅箱的主要种类有 6 路(6kW/路)、12 路(3kW/路)等，通常将 4 台流动型硅箱和 1 台电源箱叠放在一个箱里组成一个流动单元，非常适于在流动演出、小型演播厅和舞台使用。

(a) 流动型硅箱　　　　　　　　(b) 固定型硅箱柜

图 4-17　可控硅调光器

2) 数字调光台

随着时间的推移，电视事业的不断发展壮大和舞台演出市场的日益活跃，要求具有强大功能的灯光控制系统出现。到了 20 世纪 80 年代，数字化电脑技术的应用和普及，产生了新一代的灯光控制技术，即所谓的 DMX512 数字信号控制技术。

数字调光台是当今灯光控制系统的主流产品，数字调光台是计算机技术与调光技术结合的产物，是采用集成电路的数字信号进行处理直接输出 DMX 信号或者网络信号，控制灯光的亮度、效果等。

DMX512 数字调光台是基于 DMX51 控制协议的标准控制台。DMX51 控制协议是美国舞台灯光协会(USITT)于 1990 年发布的灯光控制器与灯具设备进行数据传输的工业标准，全称是 USITT DMX512(1990)，包括电气特性、数据协议、数据格式等方面的内容。

目前演播室灯具的选取，均采用 LED 灯具，灯具信号控制为国际 DMX512 信号的 DMX512 数字调光台。

DMX512 数字调光台具有以下特点：采用国际通行的 DMX512 传输协议；DMX512 卡可以把舞台灯光的控制移植到触摸屏或者平板电脑上来，可以做场景预设，简化操作等；可直接控制采用相同协议的任何调光器，组成数字调光控制系统；可控制各类 DMX512 协议的调光器、硅箱、控制器，甚至冷焰机、烟幕机、电脑灯等效果设备；可储存灯光场景，可编辑走灯程序，同时支持调光台运行手动调光场景、集控场景、走灯程序。图4-18为DMX512一体化数字调光台。

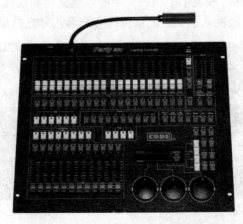

图 4-18　DMX512 一体化数字调光台

5. 电脑灯

电脑灯是在 20 世纪 70 年代末 80 年代初才出现在电视舞台上的。起初，在国外一些大型的户外演唱会上，为了烘托现场气氛，使用了一些由电机控制的筒子灯来产生可以摆动和变化颜色的光束。追溯起来，这可能就是电脑灯的原形了。真正意义上的电脑灯出现在 20 世纪 80 年代中后期。随着计算机技术的快速发展，电脑灯的控制是由灯具内部装有一两个单片微处理器(又称单片机)来实现的。单片微处理器发出信号，通过驱动电路使机内各个微型步进电机运动，从而带动各个色轮、造型片、镜头、反射镜运动，产生各种色彩和造型的光束及其在空间的运动。

电脑灯分很多种类，如扫描式电脑灯、摇头式电脑灯、固定式电脑灯、染色电脑灯、图案电脑灯等。最常见的是摇头式电脑灯和图案电脑灯，广泛应用于多功能体育场馆灯光、户外演出灯光、剧院剧场礼堂灯光以及大型演播厅灯光，成为舞台应用的必备配置灯具。图 4-19 为电脑灯。

(a) 摇头灯 　　　　　　　　　　　　　　(b) 光束灯

图 4-19　电脑灯

2008 年，北京奥运会开幕式根据创意要求并结合国家体育场“鸟巢”的结构特点，配备各种电脑灯具近 3000 台，全方位、立体化地满足灯光艺术照明、艺术造型的需要，创造了前所未见的灯海。灯光照明设计起到了灵魂的作用，光与声的变幻，紧紧地抓住了人们的视线，以极高的艺术表现力展现了中国五千年的璀璨文明和现代科技的发展，体现了“和”的主题，让人获得了非凡的视觉享受。北京奥运会开幕式灯光效果如图 4-20(a)所示。

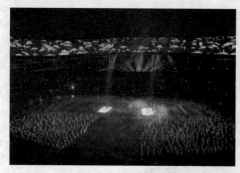

(a) 北京奥运会开幕式场景 　　　　　　　　(b) 第十一届全运会场景

图 4-20　电脑灯效果图

2009 年，在山东省济南市举办的第十一届全运会的开幕式上，利用了电脑灯的效果，使节目充分展现了山东特色，"一山一水一圣人"的元素展现得淋漓尽致——巍峨泰山的崛起、圣人孔子的诞生、黄河入海的气势，无不让人震撼，是一场视觉享受盛宴。第十一届全运会开幕式灯光效果如图 4-20(b)所示。

4.4 电视摄像用光与造型

摄像用光是利用不同光位的自然光和各种摄像照明器材进行人工照明布光和采光的总称。摄像是用光造型的一门艺术。光不仅是将三维空间的活动反映到二维电视屏幕上的重要物质条件，而且也是塑造物体形象的基本造型因素。光对摄像师来说，犹如一支神奇的画笔和五彩缤纷的颜料，他们按照摄像机的技术要求，用光作画，用光造型。

在电视节目制作实践中，摄像用光常遇到的光线条件有三种：自然光、人工光、混合光(自然光和人工光同时存在的光线条件)。摄像用光就是如何运用好光线的光质、光位、光型、光色、光比这些基本元素，完成电视创作意图所需要的画面。

4.4.1 光质

光质指光的不同性质。由于光源种类的不同，光照路径的不同，或者同一光源光照条件的不同，就产生了不同性质的光。从照明的角度出发，可以把光分为直射光、散射光和反射光。从艺术造型的角度出发，可以把光分为硬光、柔光和混合光。

1) 硬光

光源射出方向性较强的光线，直接照在目标上，成为一种直射光，如自然光源中的太阳以及来自水平面的反射光，人工光源的聚光灯、回光灯、筒子灯等。

硬光发出的光线方向性强，照射范围受到严格的控制。其特性为：光照强烈，光线的聚集性好，阴影有边缘。

硬光在布光造型过程中是常用光线，从画面造型效果上看，直射光光质很硬，鲜明有力，被照射目标的光比很大。如果用在人物布光上，可以表现人物刚毅的性格，刻画出皮肤质感，塑造出"性格人像"；如果用在环境布光上，可以充分显示景物立体感、纵深感，景物层次分明。

硬光的缺点为：一是单一的硬光源照明，造型效果生硬，多光源时投影处理不好容易出现光影混乱现象；二是容易产生局部光斑。特别在明亮金属等反光率极高的物体上产生的强光反射可能会超出摄像机的宽容度。

2) 柔光

光源射出的光通过具有一定密度的介质柔化后照在目标上，形成一种散射光，如自然光源中透过薄雾、薄云的阳光，以及来自沙滩的柔和反射光，灯光打在墙壁上形成的反射光。

柔光照明范围宽广，光照强度均匀，其特性为：它造成一个中间格调的区域，照明的主要部位向远处逐渐变暗，光质柔和，光线方向性不明显，投影被虚化，明暗光比小，适宜描写细腻质感的高调人像。值得注意的是，柔光在布光范围内形成的杂散光不易受到

控制。

柔光的缺点为：一是不易控制；二是不易显示被摄体的立体感和质感。

3) 混合光

既具有硬光性质又具有柔光性质的光线为混合光线。日常生活中实际存在的光线经常是直射光和反射光的混合。

4.4.2 光位

光位，即光源位置与拍摄方向之间所形成的光线照射角度。光线照射到被摄体的方向是相对于视点而言的，它主要是按观看者(即摄像机机位)与光线照射方向的关系来分类，而不管被摄体的朝向如何。

当摄像机与被摄体的方位确定之后，以被摄体为中心的水平360°一周内，可粗分为顺光、侧光、逆光三种光线形态，在它们之间还可再细分为顺侧光、逆侧光两种不同形态。图4-21为水平光位示意图。此外，还有来自被摄体垂直方向上的顶光和脚光两种光线形态。

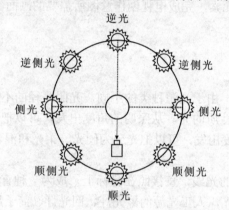

图4-21 水平光位示意图

1. 光在水平方向的造型效果

1) 顺光

顺光的方位在被摄物的正前方。顺光又叫正面光或平光。顺光造型效果均匀平淡，反差小，缺乏立体感、空间感，轮廓不明显，不宜表现有凹凸丰富层次和数量众多的物体。但它使物体正面明亮、色彩鲜艳。

2) 顺侧光

顺侧光的方位与被摄体的正前方成45°角左右，又叫前侧光或斜侧光。这种光线比较符合人们生活中的正常视觉习惯，投影落在物体的斜后方，能构成明显的影调对比，立体感和空间感都很强，也能明显地表达凹凸形状和粗糙表面。

3) 侧光

侧光的方位与被摄物的正前方成90°角，又叫正侧光。这种光线使物体出现阴阳面，一面受光，另一面阴暗，反差十分强烈，而且物体有明显的横线投影，但其立体感强，线条突出。拍摄景物时，合理安排影调、线条、虚实的变化，可以提高画面的造型效果。例

如，一条笔直的公路，两侧有高大的树木。假如没有树木的投影，公路就会显得单调，如果利用侧光，将一侧树木的投影横线填充在路面上，就增强了画面的影调层次。

4) 逆侧光

逆侧光的方位与被摄体正前方成 135° 角左右，又叫背侧光或侧逆光。这种光线使物体的正面大部分阴暗，而被照射的一侧有一条明亮的轮廓线，能把物体的一侧轮廓勾画出来，使物体有较强的立体感和纵深感。可利用落在物体前侧的投影填补画面空白来均衡画面。

5) 逆光

逆光的方位与被摄体正前方成 180° 角，又叫背光或正逆光。这种光线使物体的正面完全阴暗，但物体被照的周围边缘形成一条明亮的线条，把物体的全部轮廓清楚地勾画出来了，并且使物体与物体之间、物体与背景之间分开。所以逆光常用来做轮廓光，使物体的立体感和纵深感增强。

2. 光在垂直方向的造型效果

1) 顶光

顶光是来自被摄体的顶部的光线。顶光照明下地面风景的水平面照度较大，垂直面照度较小，反差较大，能取得较好的影调效果。

顶光条件下人物头顶、前额、鼻梁、上颧骨等部分发亮，而眼窝、两颊、鼻下等处较暗，嘴巴处在阴影中，近于骷髅形象，通常是一种丑化人物的手法。但在自然光照明下，只要加以适当的补光和控制，不一定形成反常效果，有时还能表现出特定的环境氛围和生活实景光效。

2) 脚光

脚光是从被摄体的底部或下方发出的光线。与顶光一样，脚光的光影结构也是反常的造型效果，与人们日常所见的日光和灯光照明相悖。

脚光可抵消顶光的阴影，起到造型上的修饰作用。脚光还常用以表现和渲染特定的光源特征和环境特点，如夜晚的湖面反光、篝火的真实光效等。

4.4.3　光型

光型即光的类型。在布光过程中，出于造型的考虑，根据光的用途，按照光线的造型效果可分为主光、辅助光、轮廓光、背景光、侧光(装饰光)、眼神光、效果光、场景光等，如图 4-22 所示。布光往往不只是运用一种光型的灯光，而是对各种光型的灯光进行综合运用。

1) 主光

光源的位置：在被摄体左或右的前侧 30°～45° 以及垂直升高 30°～45° 为正常照明位置。这是照明主体的主要光源，以硬光居多。常采用聚光灯做光源。若采用自然光源，如窗户、台灯、壁灯等，主光投射方向应与其相一致。主光是决定曝光量的主要光线，在几种光线中，它占主导地位，其他几种光线要围绕主光来进行合理安排。

造型作用：用以照亮物体最主要、最富有表现力的那部分。主光在画面上有明确的方向性。主光是描绘被摄体的形状、表现立体感、空间深度和表面结构等方面的主要光线，因此，也称为塑型光。

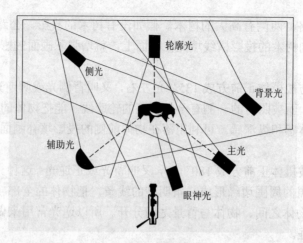

图 4-22　光型示意图

2) 辅助光

光源的位置：经常在摄像机的另一面和主光相对，水平角度略大于主光，垂直高度略低于主光。辅助光强度不得超过主光，主光和辅助光光比一般为 2∶1 或 3∶1。多用柔光或散射光，用以照亮主体暗部，增加细部层次，调整光比。辅助光没有方向性，光线柔和、细微，常采用泛光灯做光源。

造型作用：用来补充主光照明、帮助主光造型的光线。用来照明主光没有照到的阴暗部分，使阴暗部分的细节也能得到一定的表现，并减弱由主光造成的强烈明暗反差。主光强度不变时，辅助光增强，反差减小；辅助光减弱，反差增大。

3) 轮廓光

光源的位置：在被摄体正后方或侧后方，一般和主光相对，高于被摄体，约30°～45°范围。轮廓光的光强与主光亮度相等或更强一些(1～1.5倍)，过强轮廓易"发毛"，使被摄体产生明亮边缘的光线。常用聚光灯，可控制其照明区。

造型作用：这种光主要用来照亮被摄体外形轮廓的光线，因此叫轮廓光。轮廓光的任务是照亮、勾画被摄体的轮廓形状和线条，并使被摄体与背景分开，突出主体，增强画面的纵深感和被摄体的立体感，另外还可以增加画面清晰度。

以上主光、辅助光和轮廓光是最基本的三种光线，用这三种光线布光，叫三点布光。在下一节内容中，我们还要重点介绍三点布光的相关知识。

4) 背景光

光源的位置：直接投射于背景的光，光质可硬可软。以提高背景亮度为主时，可用散射光；追求奇特效果时，可用硬光。用聚光灯从斜侧方直接向背景打光，可获舞台追灯效果。也可在背景上打出某些物体的投影，烘托环境，营造气氛。光位与射角，视具体情况而定。

造型作用：突出主体；表现特定环境、时间或造成某种气氛的光线效果；提供所摄画面的深度；背景光的亮度决定画面的基调。

5) 侧光

主光和辅助光决定画面最亮部分和最暗部分之间的反差，而这种反差往往是生硬的，必须有一种光线来调节。这种对光调起调整作用，亦即对被摄体的形象和细节进行修饰，

在布光时，往往增加一些侧光，这样的光线又叫装饰光。

造型作用：用来对被摄体的局部或细节进行修正，可突出或夸张某一部分，也可修饰某些缺陷，使被摄体的形象更完美、突出。

6) 眼神光

眼睛是心灵的窗户，人的心理活动可以通过脸部表情，尤其是眼睛及其周围肌肉的变化来表达，在拍摄人物的近景、特写时，必须安排好眼神光。用来表现眼睛及其附近肌肉、眉毛等部位的光线称为眼神光。

另外，为再现生活中某种特定光线效果，更好地表现特定的环境、时间和气候条件，有时也用来烘托情节内容和人物情绪，有这种作用的光线就是效果光，如闪电、台灯光、门窗投影等。

在拍摄较大场面时，还常常用到场景光。其主要作用是均匀照度整个场景，以满足摄像机的照度要求，使摄像机无论拍摄哪个角度都符合基本要求。

4.4.4　光色

光色是指"光源的颜色"。在电视摄像领域，人们常把某一环境下的光色成分的变化，用"色温"来表示。光色决定电视画面总的色调倾向，对表现主题帮助较大，如红色表现热烈，黄色表示高贵，白色表示纯洁等。

用电视摄像机进行拍摄时，只有当拍摄环境下的光源色温与摄像机标定的平衡色温一致或接近时，画面中的景物色彩才能得以正常还原和再现。所以在进行拍摄前有必要先搞清楚现有环境下光源的色温情况：是低色温(≤3200K)，还是高色温(≥5600K)，抑或是混合色温(包含 3200K 与 5600K 两种色温)，然后再根据不同色温配合不同的摄像机滤光片进行白平衡调节，就可以得到当前拍摄环境下景物的正常色彩还原；若是在混合光源(同时有高、低色温两种光源)环境下进行拍摄，则先以一种光源色温为基准，然后用雷登纸对另一光源进行色温校正，以达到景物的正常色彩还原。这里需要着重说明的是，为配合电视的艺术效果，可能会对当前的拍摄画面进行一定的艺术处理，我们可以通过对光源色温的矫正和调节摄像机的白平衡来达到目的。例如，将日景处理为夜景，或者拍早、晚霞及制造怀旧效果，前者可以通过摄像机的互补色对白，用橙红色的色卡进行白平衡调整，有意使画面偏向其补色——蓝色，再适当缩小光圈减少曝光量，就可以拍出理想的月夜效果；同理后者则需将高色温的调子处理成低色温的暖调，可通过对蓝色色卡对白使画面偏橙红，若在室内灯光环境下，高色温的光源需用雷登色纸来进行色温校正降低色温，低色温的则不需要，配合调节摄像机的滤光片，也会达到同样的目的。

4.4.5　光比

光比是指被摄物体受光面亮度与阴影面亮度的比值，是照明布光的重要参数之一。被摄物体在自然光及人工光布光条件下，受光面亮度较高，阴影面虽不直接受光(或受光较少)，但由于散射光(或辅助光照射)仍有一定亮度。常用"受光面亮度与阴影面亮度"比例形式表

示光比。

我们可以利用光比来表现所需表达的主题，可以根据不同的拍摄对象和内容选择光比的大小。有时为弥补人物的某些缺陷，美化人物，可以根据人物的脸部特征来决定光比的大小，瘦脸型的可以采用小光比，胖脸型的可以选用大光比，这样可以起到掩盖其丑，突出其美的作用。

在拍摄中，影响光比的因素很多，其主要因素有：

(1) 光比的大小与光源的光质有关。直射光线照射的物体光比大，散射光线照射的物体光比小。

(2) 物体的光比与光源的位置有关。顺光照明，物体光比小，侧光照明，物体光比适中，逆光照明，物体光比大。

(3) 晴天光比大，阴天光比小。

(4) 光比的大小与季节有关。夏季光比大，冬季光比小。

4.4.6 自然光照明

在光线照度适合的情况下，室外拍摄主要是采用自然光进行照明。这就要求摄像师对自然光的特性有所了解。

1. 室外自然光

在一天的时间里，光的强度、位置、射角及色温都在不断地变化，直接影响到画面的构图、主体造型和气氛的营造。自然光由于时间、季节、气候以及地理条件的不同而变化。时间变化时，早、午、晚与日出日落时间，日光的强度随太阳的位置而变化。日出时日光很弱，以后逐渐转强，中午时最强，下午以后又逐渐减弱。季节变化时，夏季日光最强，春秋季次之，冬季较弱。天气变化时，晴天、阴天、雨天、雪天的色温都不相同。地理条件变化时，纬度高低与日光强度有关，愈靠近赤道日光愈强；高山与平地、天空与海洋的摄像效果都不一样。

晴天阳光是电视室外拍摄时用得最多的光，下面详细分析晴天阳光变化的造型效果。晴天阳光一般可分为日出光与日落光、斜射日光、午间顶光三大照明时间。一天日光变化如图 4-23 所示。

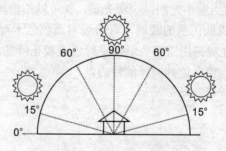

图 4-23 日光变化示意图

1) 日出与日落光

太阳初升和日落时，太阳离地平线较近，射角在 0°～15°，具有平射光的造型特点。

以侧光或侧逆光拍摄景物，层次丰富，近浓远淡，空气透视感比较强。

一般早晨空气中的水蒸汽成分比傍晚多，因此，黄昏时空气透明度比早晨要好些。早晨的阳光偏红些，傍晚的阳光偏橙色。秋冬季的早晨往往有雾出现，早晨气氛较浓。在山区，早晨七点左右，还可见到雾霭在山间逐渐上升的情景。从高山俯视山涧或山丘，这种现象尤为明显，清晰的山尖，雾霭笼罩山腰，充满诗情画意。傍晚的暮雾很少出现，但在山村乡野，傍晚还常见炊烟袅袅，用逆光拍摄，可增加画面层次。

早、晚的云霞，不但可增强气氛，还有助于画面构图。欲将太阳摄入画面，应在红日初升时拍摄。若有云层半遮，效果更佳。太阳升起后，由红变黄，半小时左右后发白，此时，就不能直接正对着太阳拍摄了。一般说来，早晚光线拍摄人物或逆光景物，画面影调丰富，气氛浓郁；大场面效果较好，但这段时间光线变化很大，可以利用的时间也很短促，尤其是早晨，如果拍摄的内容和画面比较复杂，应事先做好充分准备。

2) 斜射日光

太阳升高，射角在 15°～60°，称为斜射阳光。早晨 9—10 点左右，下午 3—4 点的光线即是最好的斜射阳光。这时亮度比较稳定，景物的立体感、质感和色彩表现都比较好，是摄像最常用的光。冬季，在我国北方，即使是中午时分，阳光也是斜射的。最佳的斜射光，射角在 45° 左右，可用顺侧光，也可用逆顺光照明。用逆光或逆顺光时，注意天空不要超过画面的 1/3，并使用逆光补偿。

3) 午间顶光

午间阳光属顶光，这种光线在人物的眼窝、鼻尖下及下巴下方会形成令人讨厌的阴影，因此很少用于拍摄室外人物。但这时的自然景物由于中间顶部的阳光照明，阴影面极小，尤其处于拍摄者东西两侧的景物，此时明暗变化不很明显，若进行较大幅度转角的水平摇摄，起幅、落幅画面效果基本一致，比较理想。一些顶部有漂亮轮廓线条结构的物体，在顶光照射下，这一特征将会明显突出，用俯视拍摄，并将它置于暗背景前，将会获得独特的照明效果。

2. 室内自然光

室内自然光主要指由门、窗透射进来的阳光或空气折射的天空光。它与室外自然光有很大的不同，亮度普遍较低。离窗户越远，亮度越低，且受到门、窗数量的多少、面积的大小、开设方向以及天花板、墙面的色彩和反光率的影响。室内自然光还有很强的方向性，尽管是反射(折射)光，但从窗户投射进来的光是唯一光源，照明方向恒定不变，若有多个窗户，便会形成多个不同照射方向的光源。由于室内自然光的亮度变化大，方向性强，因此，它的受光面与阴影面的光比很大，反差也很大。

在室内利用自然光拍摄，可利用窗户光线的投射角度，采用侧顺光的方向，从靠窗的一侧向室内拍摄，物体的亮度和色彩还原尚可。若对着窗户进行逆光拍摄，主体物的阴影面对着摄像机，画面就显得比较黑。不要以窗外景色做背景去拍摄站立在窗前的人物，这时即使打上逆光补偿，主体也仍是黑的。如果室内有两个或两个以上的窗户，而且分别开设在两面墙上，这时，可利用多角度射入的光，调节物体的明暗和反差，拍出造型生动、层次丰富的画面来。

室内运动拍摄，镜头运动不宜太快，否则从亮处摇向暗处，自动光圈一下子调不过来，

画面会出现一个较暗的瞬间，影响视觉效果。

如果室内有阳光直射，可以运用手动光圈，使阳光形成光柱，用侧光或逆侧光位置拍摄场面，可增强环境气氛。

4.4.7 人工光照明

人工光照明也叫人造光照明，主要指灯光的照明。人工照明的主要工具是各种灯具，即常用的白炽灯、碘钨灯、卤钨灯、镝灯、氙灯等。人工光可适用各种照明的需要，既是棚内电视照明的主要光源，又可用作室外电视照明的辅助光或主光照明。人工光在光照的强度与范围、显色性等方面不如自然光，但在使用上却有较多的优越性。与自然光相比，人工光具有较大的主观能动性。利用人工光可以从容、自由地对景物进行造型处理；可以根据创作设想用灯光造成各种艺术效果；用作对自然光的补充时，可用于阴影部分照明，构成丰富的影调层次。此外，人工光可在任何场地应用，不受时空限制，可根据需要增减光的强度，可随时调整色温并校正其显色性指数。

人工光是电视节目制作中重要的造型表现条件之一。基于人工光运用中的这一特色，人们常把人工光的用光称为布光。人工光的布光是有秩序的、有创作意图的布置照明。有秩序是指运用不同的灯种在不同的方向有先有后、有主有次地布置照明，使一个光位的光起到应有的作用，更为重要的是使它们的照明效果形成整体的造型效果和艺术表现效果，完成艺术形象的塑造。有创作意图是指要运用各种灯种完成造型任务，要很好地表现被摄体的外部形态特征；要根据创作意图，营造画面的总体气氛、影调和色调架构，并构成基调，从而使画面中的视觉元素构成一个整体的视觉形象，并能较好地传达出作品的情感和创作主体的情感。

人工光照明布光主要包括主光、辅助光、轮廓光、装饰光和背景光等。这些光型的造型特点已经在 4.4.3 节中详细介绍了。下面主要介绍以主光、辅助光、轮廓光为主的三点布光的特点、要求以及布光的方法。

4.4.8 三点布光法

三点布光是电视照明最基本的照明方法。对于初学者来说，必须认真体会每种光源的作用，熟练掌握布光技巧，达到举一反三。

1. 三点布光原理

三点布光由三个主要光型组成：主光、辅助光、轮廓光。主光和辅助光位于摄像机的两侧，轮廓光在摄像机的对面，三个灯具安排的最佳位置构成一个三角形，所以又叫三角形照明法。三点布光是最基本的照明方法，随着被摄主体的增多，布光更为复杂，但归根结底都是在三点布光的基础上进行演变的，如图 4-24 所示。

布光时，先布主光，主光布好后，关闭主光，再布辅助光，最后布轮廓光。布光的时候要注意，布一个关一个，再布下一个，都布好之后，再全部打开，根据整体效果再做适当的调整。

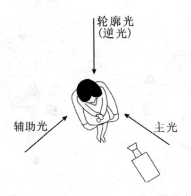

图 4-24　三点布光示意图

布光是一个主观性很强的具有创造性的工作，每个人都有自己不同的意图和想法，在具体操作时，要根据三点布光的基本原理适时做些调整，充分发挥创作者的主观性。布光时，灯光师要和导演保持紧密的配合，灯光师在领会导演意图的基础上，要根据具体情况和自己的主观意图，创造性地进行布光，创造出既让导演满意，又能充分体现自己的主观意愿的光线效果，而不应简单地完成导演的吩咐，成为导演的"机器"。

2. 常见的三点布光方法举例

1) 单人三点布光

图 4-25 分别从不同角度展示了典型的单人三点布光的方法，由于比较简单，这里不再赘述。图 4-25(a)所示为正面图，图 4-25(b)所示为侧面图。

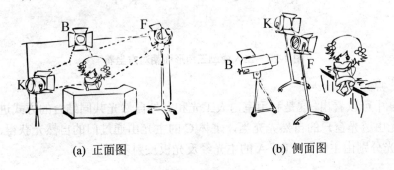

(a) 正面图　　　　　　　　　　　　　(b) 侧面图

图 4-25　单人布光

K—主光；F—辅助光；B—轮廓光

2) 二人三点布光

当对面朝对方站着交流的两个主体人物进行三点布光时，如图 4-26 所示。主体 A 的主光同时作为主体 B 的轮廓光，主体 B 的主光同时作为主体 A 的轮廓光，主体 A 的主光经挡光板反射后成为 B 的辅助光，主体 B 的主光经挡光板反射后成为 A 的辅助光。由此可见，二者的主光和轮廓光是互相交织在一起的，而辅助光又是通过对方的主光反射得来的。

当对视线相反站着的两个主体人物进行三点布光时，如图 4-27 所示。对主体 A 和主体 B 分别布好主光，然后主体 A 的轮廓光经挡光板反射后又成为主体 A 的辅助光，主体 B 的轮廓光经同一挡光板反射后也成为主体 B 的辅助光，在这种布光方法中主体的辅助光和轮廓光由同一灯具获得。

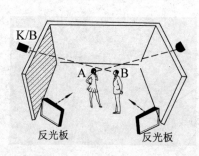

图 4-26 二人面朝对方站着

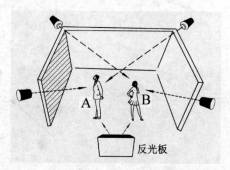

图 4-27 二人反向站着

当对面朝对方坐着并与摄像机之间正好构成倒三角形的两个主体人物进行三点布光时，如图 4-28 所示。主体 A 的主光同时作为主体 B 的辅助光，主体 B 的主光同时作为主体 A 的辅助光，对主体 A 和主体 B 分别布轮廓光，各光布好之后再在摄像机一方与二者垂直的方向打上一盏灯，以起到补充主体照明的作用，同时还可以起到背景光的作用。

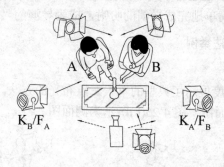

图 4-28 二人成倒三角形面朝对方坐着

3) 三人三点布光

从图 4-29 中可以看出，这是利用室内人工光和室外自然光共同结合的方式进行布光的，主体 A 的主光由透光窗户的自然光充当，主体 C 的主光由通过门的自然光获得，主体 A、B、C 的辅助光分别由主体 C、B、A 的主光经反光板反射获得。

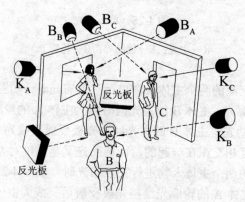

图 4-29 互不相向的三人同时站着

从上述可以看出，在对室内的多人进行三点布光时，同一光源的光有可能担当着多层

角色，同时结合反光板的使用，节省了灯具的运用。但由于各种作用的光互相缠在一起，具有一定的模糊性，这就需要灯光师做到心中有数，明确各光束的多层作用，调节好各光的发射角度和强弱，结合具体情况确定反光板的数量、位置、面积和角度。

4.4.9　混合光照明

混合光是指自然光、人工光或不同色温的光源同时并用的照明光线。外景摄像常遇到这种情况。混合光摄像时要调整、统一色温，以适应摄像机光学系统的色平衡要求。

1) 室内混合光

室内混合光摄像，首先确定以低色温还是以高色温为统一色温。以高色温为统一色温时，人工光要用高色温灯。若用低色温灯，则要根据自然光的色温，在低色温灯前加升色温片，以提高低色温灯的色温，与自然光的色温一致。例如，室内自然光色温为 6500K 时，在 3200K 色温的灯光前加蓝色雷登 82 升色温片，使灯光色温升至 6500K，与自然光色温相同。

以低色温为统一色温时，人工光要用低色温灯，并设法降低自然光的色温。例如，自然光色温为 6500K 时，可在门窗的透光处挂上橘黄色雷登 85 降色温片，使室内自然光色温降为 3200K。

当光源的色温无法统一时，首先确定以哪种光源为主。如以自然光为主，被摄物要尽量靠近自然光的透光处；如以灯光为主，要增大灯光强度，使被摄体主要受光部分的灯光强于自然光，并尽量避开以窗口为背景。然后，根据主要光源选择摄像机的滤色镜，调整白平衡，使画面基本符合色彩还原。

2) 室外混合光

室外混合光摄像，不论以自然光为主，还是以灯光为主，都是以高色温为统一色温。将低色温灯变为高色温，或直接用高色温灯做室外照明，与自然光混合照射被摄体。

实验教学 4-1：三点布光

1. 实验目的

(1) 了解三点布光的概念。

(2) 掌握三点布光的要求和布光过程中应注意的事项。

2. 实验仪器

各色背景屏幕，侧光、背景光、底光等各列冷光源，摄像机，监视器等。

3. 实验内容

室内三点布光。

4. 实验步骤

(1) 照明灯照度下，开启、检查、调整所用摄像机、监视器、灯光等设备。

(2) 首先开启主光灯，调整光的空间三维上方位、角度、强度，通过监视器观看效果。

(3) 开启辅光灯，调整其方位和强度，减弱主光产生的阴影。

(4) 开启轮廓光，调整其方位和强度，使其在主体上边沿产生明显的轮廓，主体背景的距离感增强。

(5) 综合观看图像效果，满意后，分别画出三只灯的方位图，测量每只灯的三维空间坐标值、角度值，用照度计单独测量每只灯在主体上的照度值。

(6) 认真填写实验报告。

5. 注意事项

(1) 调整灯光时，一定要注意安全。

(2) 不同小组和区域之间不要有照度上的干扰。

6. 教学说明

(1) 建议采用杆控调整灯光。

(2) 要求学生提前有充分的知识准备，画出草图和说明。

4.5　电视照明的基本方法

电视照明在电视节目的制作中占有举足轻重的地位。从编导的创意，到舞美、化妆、服装、道具的造型及色彩，都要通过灯光人员的艰辛劳动，才能在画面中重现。

4.5.1　照明控制技术

在实际的电视照明工作中，人工光照明是用得最为频繁的照明环境。作为一名合格的电视照明灯光师，必须熟练掌握电视照明的设备控制技术，包括灯光亮度、照射范围、影子等基本控制技术，掌握好反光板的使用技巧，才能高效率地完成电视照明创作任务。

1. 灯光控制

为了得到较好的照明平衡与光影造型，必须对灯光实行控制，即控制灯光的亮度、照射范围和影子。

1) 控制灯光的亮度

(1) 选用不同功率的电光源，功率愈大，亮度就愈大。

(2) 改变灯具到被摄物的距离，距离愈近，亮度就愈大。

(3) 在灯具前加网罩或柔光纸等，使光线软化。

(4) 调整聚光型灯具的会聚与发散，使亮度增强与减弱。

(5) 调整调光设备改变灯光亮度。

2) 控制灯光的照射范围

(1) 改变灯具的垂直角，垂直角愈小，光线分布就愈广。

(2) 改变灯具到被摄物的距离，距离愈远光线照射范围就愈大。

(3) 改变灯具的挡光片角度，可将光线限定在某一局限局部区域内。

(4) 在灯具前面安装遮光板，可将射向某一特定区域的光线挡住。

(5) 调整光阑型灯具的光阑大小，从而改变光束的大小。

(6) 调整聚光型灯具的会聚与发散，使光束变小与变大。

3) 控制灯光的影子

灯光的影子是指物体自身未受光的阴影和在周围物体表面的投影。只有掌握光影规律和消影方法，才能控制灯光的影子进行光影造型，因为物体的影子方向、深浅、虚实、大小、长短要服从创作意图。

(1) 光影规律。

①灯光的方位与影子的方向相反。②灯光愈强，影子愈深。③灯光的方位愈侧，阴影愈多，投影愈斜。④灯光的高度愈高，阴影愈长，投影愈短。⑤当被摄物与背景的距离不变时，灯光距被摄物愈远，灯光在背景上的投影愈实、愈小。⑥当被摄物与灯光的距离不变时，背景距被摄物愈远，灯光在背景上的投影愈虚、愈大。

(2) 消影方法。

无论在演播室内布光，还是在外景布光，因为用灯较多，有时一个物体会产生几个影子，使造型效果显得脏、乱，并且违反了人们在日常生活中形成的"太阳只有一个，影子只有一个"的印象。消除多影子有如下方法。①调整灯的方位、高度，变长影为短影，将多余影子移去暗处或画面外，合多影为一影。例如，主光和辅光在背景上都产生投影时，可以将辅光的距离远一点，方位正一点，高度低一点，则辅光的投影就会被物体本身挡住。②用遮挡方法消去不必要的投影。例如，用小功率的注光灯配置眼神光，要调整注光灯前面的挡光片角度，将光线只射到眼睛而产生眼神光，并遮挡了照射到人身上的光线，从而避免产生多余的身影。③用大面积的散光照明可以消除影子多而乱的现象。

(3) 影子造型。

光与影是造型的重要因素。例如，小到人像的鼻影，大到山影、屋影、树影等，对表现形象、环境、气氛都有重要的作用。影子造型可以分为结构影子、环境影子、气氛影子、抽象影子等造型。①结构影子用来揭示物体轮廓、表面结构和外部形态，如斜影善于表现物体立体感。②环境影子用来表示时间、气候和环境概念，如地面短影可表示中午时间。③气氛影子用来表示各种气氛，如杂乱走动的人影可造成忙乱的气氛，鞭打人的影子加深了恐怖效果。④抽象影子用来装饰画面，如柳枝的影子可以使画面富有诗意。

影子是由光线投射在物体上而产生的，与投射角度、方向以及光的强弱密切相关。其规律就是：灯高影低，灯低影高；灯近影大，灯远影小；近强，远弱。掌握了影子的特点就能准确地把握光线的来源，以及影子的形成原因，以便有的放矢地加强或者削弱影子。

影子又可以作为一种表现手段，刻意营造的某种影子，可以加强剧情的某种效果。比如为了表现恐怖环境，可以在镜头中做出"先看见影子后看见人"的效果处理。

2. 反光板的使用

反光板是能反射光线的照明辅助工具。它必须在较强的光线作用下，利用反射角等于入射角的规律，将光线反射到需要拍摄的物体上。在日光照射的外景摄像时，常用反光板做被摄物暗部的辅光，调节景物的光比，使画面影调层次丰富。

反光板要求反光率高、反光面平，才能得到又强又匀的照明效果，不同反光特性的表面，可产生软硬性质不同的光线。硬光反光板表面是银箔或金属薄片，软光反光板表面是磨砂、带点或揉皱的银箔，白布或白纸。反射光的强弱决定于反光板的反光率、反射角度、反射面积和反射距离。常用两块反光板组成折合式反光板，灵活地调节反射光的强度。

在外景摄像中，当日光是逆侧光，被摄物的前侧方处于阴影下时，将反光板置于物体的前侧方，可提高其暗部亮度，如图 4-30(a)所示；当日光是侧光，被摄物产生阴阳面，这时将反光板置于日光对侧，可照亮其阴面，如图 4-30(b)所示；当日光是顶光，被摄物上部亮、下部暗，把反光板放在物体的前下方，以增加物体下部的亮度，如图 4-30(c)所示。

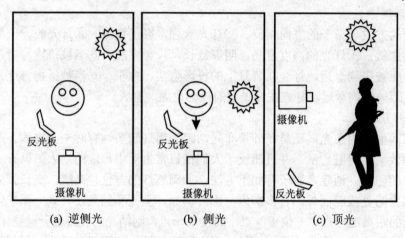

图 4-30　反光板的使用示意图

4.5.2　演播室舞台照明处理

演播室舞台照明处理是电视节目制作经常遇到的照明设计环境。演播室舞台照明都是借助各种聚光灯和散光灯来完成的，这些照明设备通常被悬挂在演播室天花板或支架上，灯光的调节比较灵活。

一般来说，电视演播室舞台的照明设计包括基本照度设计、色光处理和演播室照明程序等几个方面。

1. 基本照度设计

演播室舞台照明需要有一个基准亮度，一切照明效果的实现，需要以此为前提，保证摄像机对于照度的基本要求，这是再现环境、人物、气氛的基础。常常采取"先铺后塑"的方法，即先给所拍场景一个基础亮度，也就是铺上"底子光"，在此基础上，打出或塑造出各种光线照明效果。随着摄像机技术的发展，摄像机对照明环境的要求逐渐降低，但还是需要演播舞台提供 1500～2000lux 的基本照度，否则就会影响画面质量。

演播室舞台提供基本照度的方法主要有以下三种。

(1) 使用散光灯自上而下照明整个场景，形成均匀柔和的底光。

(2) 使用高亮度的聚光灯，在灯前加磨砂玻璃或柔光纸。

(3) 集中一批灯具置于场景上方，将灯光投射在大块磨砂玻璃或多向反射的百叶窗格

上，制造柔和的天窗效果。

2. 色光处理

演播室舞台照明的色光处理比较复杂，首先是摄像机对光源的色温变化比较敏感，演播室舞台主光源的色温决定整场画面的基本色调，多台摄像机的白平衡的调整要以演播室舞台主光源为基准。其次，演播室舞台表演需要形成一定的色彩基调，即由一种颜色或相邻的几种颜色形成一种和谐、简单、统一的色彩倾向。可以在灯光前加上各种各样的色片，造成一种静态的或活动的五彩缤纷的色光效果，图 4-31 所示为曲阜师范大学 50 周年校庆文艺演出灯光效果。

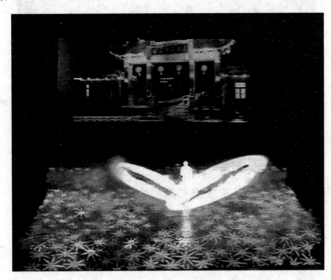

图 4-31 曲阜师范大学 50 年校庆晚会现场

3. 照明程序

演播室舞台照明程序受制作条件、时间、节目内容、照明人员、环境制约而不尽相同，没有固定的方式。一般来说，照明工作者首先要准确领会导演意图，把握照明整体风格，并了解场景内美工设计的整体思路和对场景造型形式的要求，在与导演、美工及其他有关创作人员反复商议后确定具体的照明方案。

实施演播室舞台布光，一般采取由面到点、由远及近的顺序：首先用散光灯从正面对整个场景进行均匀照明(即天幕光)，其亮度应该是整个场景综合亮度的最高部分；然后布置场景四周及人物活动区域以外的环境光照明，应与天幕光协调一致，创造一种氛围；再后就是对表演区进行布光，这也是演播室舞台布光的核心。同一表演区，随着节目的内容和形式的不同，布光各异，因此要对每一个节目的用光方式进行记录并分组编排。最后，在节目彩排时对所做的照明设计进行调整和修改，彩排结束后，照明方式也就最终确定下来了。如图 4-32 所示为一舞蹈节目灯光设计效果。

在实际电视节目制作过程中，电视照明工作遇到的情况是千差万别的，作为电视照明工作者，应该善于总结电视照明实践经验，创造性地贯彻电视导演的创作意图，共同完成电视节目制作。

图 4-32　舞台灯光效果

实验教学 4-2：演播室照明

1. 实验目的

了解演播室不同灯光的性能以及演播室照明的基本布光方法。

2. 实验内容

演播室灯光系统的构成以及演播室照明布光。

3. 实验仪器、设备

聚光灯、散光灯、筒子灯、调光台。

4. 实验步骤

1) 认识演播室灯光系统

(1) 吊挂系统。

(2) 调光控制系统。

(3) 信号控制系统。

2) 演播室的照明方法

使演播室保持最佳照度的照明方法通常有以下 3 种。

(1) 使用散光型灯具自上而下照明整个场景，形成柔和均匀的底子光。

(2) 使用高亮度的硬质光灯具，在灯前加用磨砂玻璃、柔光纸或金属网纱。

(3) 集中一批灯具置于场景上方，将灯光投射在大块磨砂玻璃、塑料布或多向反射的百叶窗格。

3) 演播室布光

实施现场布光一般采取由面到点、从远到近的布光顺序。

(1) 天幕光照明。

(2) 环境光。

(3) 表演区的布光。

5. 实验注意事项

布光时应注意整体布局，照顾到所有镜头的布光需要。

6. 实验报告要求

(1) 实验名称、实验内容、实验目的、实验设备填写正确，实验步骤填写详细。
(2) 字迹清楚，书写工整。

本 章 小 结

电视照明是技术与艺术的结合。一名合格的照明师必须从基本功开始学起，勤奋演练，用心体悟，才能根据不同拍摄题材，制定出合理的电视照明方案。本章重点介绍了光的基本知识、电视照明设备、电视摄像用光与造型、电视照明的基本方法，安排了实验教学的内容，可供教师和学生参考。

思考与练习

1. 试述电视照明的任务。
2. 什么是照度？照度的大小与哪些因素有关？怎样计算？
3. 试述色温和显色性的含义。
4. 聚光型灯具与散光型灯具各有什么特点？如何选用这些灯具布光？
5. 硬光、软光各自有什么照明特点？
6. 顺、侧、逆、顶、脚不同光线方向的造型效果及作用是什么？
7. 什么是三点布光？如何运用三点布光原理进行电视照明？
8. 光影有什么规律？如何消除影子？
9. 如何控制灯光的亮度与照射范围？

实 训 项 目

1. 在宿舍内，使用台灯照明，拍摄"挑灯夜战"的场景。
2. 室外阳光下，拍摄主体人物在树荫下谈心的场景。

不是如何艺术地来构成画面的问题，而是从视觉上，并通过时间来进行构成的问题。

——沃尔卡皮奇

第 5 章　高清影视造型语言

本章学习目标

➢ 影视造型语言。

➢ 高清影视画面。

➢ 高清影视构图。

➢ 高清光影造型。

➢ 高清色彩造型。

➢ 高清影视场景造型。

　核心概念

影视造型语言(Video Modelling Language)；影视构图(Film Composition)；色彩造型(Colour Modelling)；光影造型(Modelling of Light and Shadow)

　引导案例

记录眼中的景物还是塑造心中的形象

在学习和掌握了摄像机的基本操作后，同学们都纷纷拿起摄像机走出教学楼，急着去构建、实现自己梦寐以求的梦幻世界。经过一段时间的拍摄实践，同学们已经能够熟练地掌握摄像机的拍摄操作，所记录的画面和声音也大多合乎技术要求。一些对自己的拍摄有更高要求的学生开始反思：下一步该如何提高自己的拍摄水平和影视造型语言的应用能力呢？怎样才能用摄像机营造出对立体化空间和运动的体验？如何使拍摄镜头的造型含义表达得更加准确？

　案例分析

在掌握了摄像机的技术操作技能之后，就需要学习如何有意识、有目的地运用各种技

能拍摄出具有吸引力的画面，塑造出符合影视语言表达规律的屏幕形象，进而掌握前期摄像拍摄如何配合后期剪辑的知识，使由多个镜头串接起来的故事段落更加具有电影味，并能够表达出更为复杂的思想理念和内心情感。在运用摄像机记录特性的同时极力去体现电视的艺术创造属性，如此才能从一名合格的机器操作师成长为成熟的影视造型的创作家。

学习指导

　　将影视拍摄从操作技巧层面提高到对影视造型语言的理解与运用层面是本章学习的目的。学习的重点包括高清影视画面、构图、光影造型、色彩造型和场景造型。掌握这些造型的基本概念和运用规则，并明确在高清影视制作过程中出现的不同于传统标清影视制作的问题与应对方法。为使理论更加形象地得以呈现，课程中安排了对一系列影视经典范例的分析和临摹以及有针对性的实验教学，这将有助于学生对学习内容的理解与掌握。

5.1　影视造型语言概述

　　影视艺术最显著的特点便是它能够通过直观的画面影像来表现事物的运动，从而将静态、动态、时间与空间艺术以创造性的吸收和消化形成一种全新的艺术语言——影视造型语言。

5.1.1　造型的概念

　　造型，顾名思义为创造物体的形象。从美术的概念上来讲，造型指的是一种静止的、空间上的艺术结构，或者说是艺术的空间构成。由于影视艺术是时间艺术与空间艺术的有机融合体，因此，影视造型是具有时空性质的，是一种表现运动着的光、影、色的艺术，是支撑着影视艺术的骨架。影视艺术的这一特殊性使影视造型与传统的绘画、雕塑或戏剧造型产生了很大的差异。

　　影视造型通过对时间的压缩或放大，使作品中的时间与物理时间不同步，形成影视造型的时间艺术；同时，影视造型利用人物动作、场景转换以及摄影机的运动来改变观众的视点，从而打造成影视造型的空间艺术。

5.1.2　影视艺术造型的特点

　　影视艺术创造的是对现实生活的再现，但却远不只是对现实表象的简单复制，而是要通过造型语言表现更深层次的影视内涵。因为表象的信息只能对人物、事物以及环境进行逼真重塑，但更具生活化、情感意义的感官刺激却需要通过影视造型语言的刻画，延伸到观众的内心，并理解影视作品中所蕴含的丰富意义。因此，影视造型语言既要求画面表象的逼真与神似，又要求能体现创作者情感与内涵的真实。

1. 技术性与人文性并存

影视艺术造型是基于光学镜头和录音技术进行记录再现的技术性活动，但同时又是影视创作者对拍摄画面进行主观创作与选择后，以一种人文精神再现的方式呈现给观众的创作行为。因此，影视艺术造型并不是单纯地对画面进行技术性记录和再现，更多的是利用技术手段，将创作者的情感、思想和审美体验融入影视作品中，使影视创作成为一种在技术支撑下的艺术表达形式。

2. 客观性与主观性相融合

由于影视造型艺术是技术性与人文性的融合性艺术形式，因此，影视造型可以借由影像创作技术对客观世界进行真实再现，例如：演员服装的设计、影视城的打造以及道具的选择等，但这些真实再现的元素并不足以构成影视作品的精神内核。所以，创作者通过对画面构图、镜头运动以及色彩选择等活动为影视造型添加更多的主观意识，从而使那些零碎的、片断的元素能够有机融合为具有影视创作者主观意识(如思想观念、审美经验等)的影视艺术作品。

3. 专业性与综合性的双重体现

从表面上来看，影视造型艺术包括画面、色彩、服饰、场景、光影等不同造型元素，每个元素都自成一体，可以进行单一设计。例如，光影造型由灯光组负责、服装造型由服装组负责、画面构图由摄像人员负责等。但这并不意味着影视造型艺术是这几种元素的简单相加。几类元素在进行造型设计时必须以追求整体性效果为最终目的。就像服装造型需要与色彩、光影以及场景造型相匹配，画面构图也要因场景和光影效果的不同需要进行不同的设计。因此，影视造型艺术是专业性与综合性并存的艺术创作形式。

5.1.3　高清对影视造型语言的新要求

高清设备的应用使得影视节目的技术质量提高到一个新的高度，画面清晰，质感真切，色彩自然，使屏幕中的缤纷世界更加美丽夺目。高清晰技术丰富了摄制手段，增强了画面的艺术性。凭借优秀的影像品质、丰富的画面层次，高清摄像机广泛应用于各类影视艺术创作。而高清技术的发展在为影视创作行业带来一系列机遇时，也为影视创作人员在进行影视造型时带来了新的挑战。高清影视画面比标清画面多五倍的信息量，因此，在进行高清影像创作时，对于影视造型语言的应用就必须在新技术下的指引下进行合理调整。

1. 凭借高清设备新功能，丰富影视造型手段

高清摄像机具有 1920×1080 像素的分辨率，其精密的像素点和具有的最新的数据处理能力，不仅保证了高灵敏度低噪声的摄像性能，还具有间隔拍摄、循环录制等新的功能，为影视节目创作提供了新的拍摄模式。

高清技术呈现下的画面真实细腻，为摄制人员提供了很大的表现空间和更大的创作挑战。比如：为了得到最佳的影像效果，影视摄制人员在利用高清摄像机拍摄时更要求曝光准确、焦点清晰、动态跟焦精确；在延时拍摄时，要花费相当长的时间一帧一帧记录，十

几秒的画面要录制几个小时；对于定点拍摄需要花费长时间精确地进行图像对位，对机位、景别、镜头焦距、俯仰角度等相关数据进行详细记录，并根据这些数据再次复用，这些拍摄手段丰富了图像的语言，增强了画面的表现力。

2. 发挥高清设备的动态调整优势，提升画面品质

高清摄像机丰富的数字处理功能为拍摄提供了有力的保证，通过 CCD 伽马曲线的选择和拍摄参数的动态调整，高清摄像机可以有效地拓展图像宽容度，增加图像不同亮度的层次。通过高清摄像机的细节增强调整，可以改善影视设置过程中天气对拍摄对象成像的清晰度，适当调整扩展数据可以对影像的真实呈现提供重要保障。正因如此，色彩造型和光影造型在高清技术下也面临着更为严苛的挑战。唯有这样，高清影视技术才能成为提升画面品质的工具，而不是暴露画面缺陷的帮凶。

5.2　高清影视画面

5.2.1　影视画面的定义

影视画面是影视作品的基本单位，是影视艺术形象的外在形式，它综合了各种艺术元素。从拍摄到后期，影视画面的制作涉及编辑、导演、演员、摄像、录像、美术、服装、化装、道具等多个创作环节。影视画面向观众呈现现实，却又不只是现实的简单复制，而是作为一种艺术符号——既是对现实的记录，又是对现实的超越。因此，影视画面呈现出两个基本特征，即再现性与创造性。再现性指影视画面是对现实的一种再现，人们观看影视作品时，通过影视画面了解作品中所承载的现实意义。创造性指影视画面的创作是影视制作者根据自己对世界、人生活艺术的理解，有目的地做出对现实世界的认识、理解以及阐释。

因此，观众通过视觉看到影视画面，从而引起一系列的心理活动，进而产生更深层次的思考和想象。正如爱森斯坦所说：画面将我们引向感情，又从感情引向思想。作为影视语言的基本形式，影视画面是融合了各种造型语言的有机整体，其中既有构图与镜头运动，也有光影、色彩和场景造型，它们将影视作品中的时间与空间综合表现，最终以影视画面的形式呈现在观众面前。

5.2.2　影视画面的构成元素

电视画面构图的结构要素，是指在被观众视觉所感知到的一幅画面构图中，所被表现的对象在画面中依照表现重点程度的不同和被视觉重视的程度不同而产生的在结构上的区分。电视构图的结构要素大致可以分为：主体、陪体、前景、后景和环境等。

1. 影视画面的主体

电视画面的主体既是画面要反映的内容与主题，也是画面构图的结构中心，更是拍摄者取景、构图、调焦、曝光的主要对象和主要依据，如图 5-1 所示。主体可以是人，也可以

是物；可以是一个，也可以是多个；可以是固定的，也可以是运动的。从叙事角度讲，主体既是单个画面中最主要的表现对象，也是在叙事过程中要表现的最主要的对象。主体经常处于画面结构的中心，即画面中最显著和突出的位置。

图 5-1　松鼠作为主体

突出主体的方法有两种：一是直接表现法。通过给主体以最大的面积、最佳的照明、最醒目的位置，将主体处理成中景、近景、特写等景别，采用跟镜头的方式始终将主体摆在画面的结构中心等途径来突出主体；二是间接突出法。通过环境的烘托、气氛的渲染和明暗、虚实、动静、大小等对比手法来间接地映衬和强调主体。

2. 影视画面的陪体

在画面中与主体密切相关，构成一定情节的对象称为陪体。陪体在画面中对主体起到陪衬、烘托、突出、解释和说明的作用，与主体共同形成均衡、悦目的电视画面，如图 5-2 所示。

图 5-2　男主人公是主体，马是陪体

由于电视画面是连续的、活动的，因此主体和陪体可以同时出现，也可以不同时出现，在场面调度中还可以颠倒主体、陪体的先后出场顺序，以适应内容表达的需要。

由于陪体主要起到辅助衬托主体的作用，虽然不可忽视，但切忌不能将陪体当作主体来对待，以免喧宾夺主，本末倒置，即陪体在影像上不能强于主体(这里所说的"影像"主要包括陪体的大小尺寸、运动状态、焦点清晰程度以及光影强度等各方面)。

3. 环境

环境指画面主体周围的人物、景物和空间的构成情况。从某种意义上来讲，陪体也可以算是环境组成的一部分，但是我们通常不把它当作环境成分来看待。环境在画面中的作用在于表明主体的活动地域、时代特征、季节特点和地方特色等；通过环境来展现人物的身份、职业、特点、爱好等情况以及对剧中人物的情绪进行表达。环境包括前景、后景和空间背景三个组成部分。

1) 前景

前景是画面中最靠近镜头的景物，位于主体前，较之主体有更接近于镜头的层次关系，如图 5-3 所示。前景能够构成具体环境，表达画面内容，表现画面纵深空间，突出主体。而一些活动的前景或者运动镜头中由于摄像机的运动而产生动感的前景，可以起到活跃画面气氛，表现运动节奏以及增强戏剧节奏的作用。

图 5-3　树作为前景(选自纪录片《世界遗产在中国》)

前景通常位于画框的四角，或者边缘位置，大多数时候只是在其中某个位置出现，即处于画面的一角或者一边。前景的形状、线条结构、透视和色彩关系都将起到对主体的烘托或妨碍作用。前景是画面中重要的结构元素，但是并非每个镜头都需要前景，正确处理前景，一定要注意以下几个方面。

(1) 使前景离开视觉中心位置，它的面积不能过大，否则会掩盖主体，抢夺观众的视线。

(2) 前景景物亮度不宜超过主体，色彩方面也不能显得比主体鲜艳。

(3) 前景的影像可以利用焦距和拍摄距离的变化，使之以较虚的形式出现，来突出主体。

(4) 处理运动的前景的时候要注意，它出现的时间不宜过长。在处理运动镜头时，在相同的运动速度下，前景的动势更强烈，所以如果前景是竖向线条时，镜头的横向移动速度就应该变缓；反之，如果前景是横向线条时，镜头的纵向移动速度就要变缓。总之，如果可能出现由于前景的运动而造成观众看不清楚的情况，那还不如干脆取消这样的前景。

2) 后景

后景和前景一样，也是构成环境、表达画面内容和纵深空间的重要成分，对于突出主体有着不可替代的作用。后景可以表现主体所处的环境，揭示主体的活动状态以及与其他结构成分之间的关系，有利于表现主题思想和主要内容。运动的后景还可以体现运动节奏，体现动静关系，增强画面动感。

当我们对后景进行选择和处理时，应当注意以下几点。

(1) 后景景物的安排，不得在形象、影调、色彩等方面与主体的对比过度突出，以免夺

取观众视线，影响主体表现，而应与主体形成恰当的对比，同时也能避免因过分接近而导致的主体不突出的结果。

(2) 后景在画面中存在的比例和尺寸可以和主体接近甚至超越主体，但是必须通过对它的清晰度进行控制。例如，利用对光圈或者焦距的处理将后景移出画面景深范围，使其不会在视觉上喧宾夺主，影响观众对主体的感受。与此同时，也不至于使画面杂乱，失去合理的层次表现。

(3) 后景的形象选择不宜过分复杂，如具有纷乱的线条和复杂的轮廓等。要尽量简化后景，只要能够达到衬托和突出主体的目的即可。

(4) 有时候我们可以利用焦点转换的方式在前景、后景之间变化虚实影像，实现纵深方向上不同的主体表达，如图 5-4 所示的焦点变化。

(a) 前实后虚　　　　　　　　　　　　　　　(b) 前虚后实

图 5-4　前景与后景的虚实转换(选自纪录片《世界遗产在中国》)

3) 背景

在实践中，有时可能将背景与后景混淆，但它们却是两个不同的概念。一般来讲，后景的概念是相对前景而言的，二者分别在纵深方向上处于主体的前后位置，其主要作用并不是表现主体所处的环境和空间，而且它们的这种位置上的前后关系，还可以随着场面调度的需要而有所变化；而背景则是画面中离观众距离最远的一个层次上的景物。它对一切处于其前的景物、人物都能起到映衬作用。通常在外景中，背景是由山峦、天空、大地、建筑物等组成，而在内景中，背景可以是房间的整体环境，如图 5-5 所示，也可以是局部环境、地形地貌特色等，它们都有很强烈的表现作用，有助于帮助主体阐述画面内容。

图 5-5　背景(选自纪录片《世界遗产在中国》)

背景的处理原则基本上和后景一样，我们要注意的一点是，在达到表现意义的同时，一定要注意不能让背景妨碍观众视线，抢夺观众的注意力。

5.2.3 电视画面的艺术特点

电视画面是电视造型语言的基本因素，是组成电视节目的基本单位，是摄像机和录像机拍摄和记录成果的体现；电视画面是视听结合的，没有声音的"电视画面"不是完整的电视画面，不能展现电视画面的全部功能；电视画面既具有其自身的表现意义，又是在和其他画面的前后联系中共同完成节目意义的表达，它最具有"合作"精神，1+1>2 的真理在它的身上显现无余。因此，电视画面具有以下艺术特性。

1. 空间特性

摄像机的发明就是为了将现实空间如实地记录下来，因此，电视画面的首要特性便是它的空间性。电视画面既能再现真实的现实空间(例如，通过观看一部展现桂林山水的旅游风光片，没有去过桂林的观众也能立刻感知到桂林山水的秀美)，又能再造出在现实生活中不存在的虚构空间(例如，电视剧《西游记》所展现的天空中的场景，都是电视创作者主观构造出来的虚假空间)。

电视画面的空间特性是通过二维的电视屏幕显现出来的。由于电视摄像机的镜头具有四个边框，因此，电视画面也具有四个边框。正因为边框的存在，电视画面所能呈现给观众的空间也都具有一定的范围限制，是被截取的空间。电视画面的空间特性具体表现为以下几点。

第一，通过框架对被摄景物做不同范围的截取，构成不同的视觉样式，形成电视景别和拍摄角度不同的电视画面。

第二，通过框架可以改变现实景物的存在形态。通过旋转摄像机的镜头，可以改变四个边框的状态，从而可以将现实生活中垂直的景物以倾斜的情态展示，将水平的景物在画面中变得不再水平，也可以将倾斜的景物变得水平或垂直，如图 5-6 和图 5-7 所示。

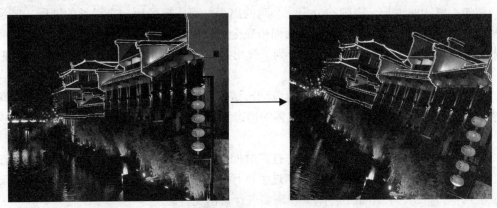

图 5-6 横平竖直的景物变得倾斜

图 5-7　倾斜的松树变得垂直

第三，正因为四个边线的存在，结合主体和摄像机的运动或静止状态，才能创造出影视艺术所特有的跟镜头和出画入画的效果。

2. 时间特性

电视艺术不仅是视听结合的艺术，还是时空结合的艺术，电视画面的时间和空间是结合在一起的，时间在空间中流逝，空间在时间中延伸。电视画面不仅占有一定的空间，呈现出一定的空间形态；同时它还要占有一定的时间，并呈现出一定的时间形态。电视画面不仅有再现时间的功能，还有创造时间的功能，它能对时间进行扩展和压缩。

1) 时间的延伸

时间的延伸是指将现实生活中极短时间内(可能只有几秒钟)发生的动作扩展为仿佛是数倍于此时间的场面。例如，跳高比赛中运动员越过横杆的瞬间可能只有短短的一两秒，如果将这一瞬间过程从不同角度进行拍摄，并且将这些镜头并列组接在一起，可以使观众从不同角度进行观看。如果从 3 个角度进行展现，那么这一瞬间在电视画面中加入不同角度重复三次就可能被延伸到3～6s。再如，在观看体育比赛时，编导经常用慢动作来展现难忘的瞬间。

2) 时间的压缩

时间的压缩是指将现实生活中在较长时间内发生的事件过程压缩在较短的时间内展现。例如，植物的生长，细胞的分裂，小鸡的出壳，都需要经历一个漫长的过程，但是借助蒙太奇和特殊的拍摄手法，在电视画面中完全可以用几分钟乃至几秒钟的时间将其展现出来。再如，在一些电视节目中，编导为了突出某种气氛，经常对镜头进行快动作处理。

3) 时间的冻结

时间的冻结即时间突然凝聚，不再流动，这是通过定格的手段获得的。通过对时间的冻结，观众可以仔细地观察某一瞬间主体的形态和特征。

4) 时间的颠倒

时间的颠倒是指通过蒙太奇手法，打破时间线的顺向性，将过去、现在和未来进行自由组接。例如，电影《神话》将现在和过去进行交替展现，一会儿回到过去，一会儿又来到现实。再如科幻影视作品中将未来和现实进行自由交替。

3. 运动特性

时空的自由性为运动的表现和表现运动提供了较大的可能性，但是自由都是相对的。电

视的运动特性内涵丰富，主要是具体形象的多变因素，运动变化的内容，变化运动的形式。

1) 具体形象的画面

电视艺术不同于文学等抽象艺术形式，它是具体的、形象的，是可以看得见的。我们知道，一千个读者就会有一千个哈姆雷特，一千个林黛玉和贾宝玉，因为文学是通过联想和想象来进行表达的，而电视画面则不同。当我们看了陈晓旭在《红楼梦》中的演出以后，再提到林黛玉，我们自然会在大脑中将林黛玉的形象与陈晓旭扮演的形象连接起来。因而就有了影视明星。

电视表现的具体形象是天生就有的本质特性。电视动画片要求其形象神似，现代的动画要有逼真性，富有质感，屏幕就是为形象的展示而设计的，无论什么屏幕只有显示具体形象的信息才能称得上真正的屏幕。

2) 运动变化的影像

世界本来就是运动变化的，电视屏幕能够逼真地表现现实生活，能够给人真实的感觉，运动感必须要有，而且要非常像。电视就满足了这一特征需求，这也是新的独立的艺术形式的基础。运动变化的影像是电视的基本特征，但是，如何呈现运动，如何再现运动变化的内容，更好地表现主题思想，这才是运用的目的。

3) 运动变化的方式

电视艺术又不同于照相摄影和绘画艺术，虽然后两者也是具象的，但是它们只能在静止中表现对象，表现对象的瞬间动态。而电视画面不但可以表现对象的运动状态，而且可以在运动中表现对象。运动变化的表现方式就是在表现的过程中，视点、视距和视野都会发生不同的变化，观众看电视时，如同幽灵一样可以运动到现实空间不可能的地方，随意出入、升降；可以走着看，飞着看，上下穿梭着看。也就是说，如果对象是静止的，那么电视画面可以借助摄像机的运动将静止的对象在运动中进行表现；如果对象是运动的，那么电视画面不仅可以如实地记录这一动态过程，还可以借助拍摄角度、拍摄方式、电视景别和电视构图将这一动态进行强化。

5.2.4 数字特效画面

数字特效是指用计算机图形图像技术实现的影视特效，数字特效技术包括数字影像与合成、计算机生成图像技术等，涉及计算机三维动态、数字角色绘制、数字影像气氛渲染、虚拟仿真、数字合成技术等。数字特效技术从诞生起便是影视作品中不可缺少的组成部分，很多高难度镜头必须通过数字特效的处理才能实现。随着高清影视技术的普及与发展，数字特效技术更是可以通过对影像的合成、转换、修复、校正以及形象创作等技术创造出很多影视特效画面，从而为观众带来更震撼的观看体验。1982 年，迪士尼公司完成了数字特技影片《特朗》，这标志着数字特效技术开始被应用于影片制作之中。2009 年卡梅隆执导的《阿凡达》开创了电影制作的新时代，从此数字特效技术被广泛应用于电影制作之中。

在电影制作中，数字特效技术不仅能够修复一些不理想的电影镜头，还可以生成一些生动有趣的电影画面，提高电影画面的视觉效果，形成独树一帜的视听语言风格。自 20 世纪 70 年代以来，数字特效技术被广泛应用于电影制作之中，比如，《星球大战》《终结者2》《侏罗纪公园》等好莱坞大片都摒弃了传统拍摄技术，以"机械模型+电脑动画"的数

字合成技术进行电影制作。随着数字特效技术的发展，影视画面在创作与设计过程中也经历着一场史无前例的重要变革。

第一，用数字特效技术创新画面表现手法。在影视画面的制作中，数字特效技术已经成为表现电影内容的重要手段，我们可以利用数字特效技术创造出原本没有的人物、景象甚至是环境、建筑，从而使画面具有强大的艺术表现力。

第二，用数字特效技术改变影视画面制作方式。在电影制作中，数字特效技术不仅丰富了影视画面的表现手段，也改变了影视画面的制作方式，颠覆了传统的、线性的电影制作思维模式，可以让影视创作者天马行空地发挥想象力和创造力。比如，在电影制作中，从电影分镜头脚本的设计开始，就需要考虑数字特效技术对影视画面的影响效果，并在此基础上筹划与安排叙事过程，以确保后期制作中收到良好的画面效果。

第三，用数字特效技术拓展影视画面的思想内容。就影视制作而言，数字特效技术拓展了艺术家的想象空间，极大丰富了影视作品的思想内容。比如，影片《泰坦尼克号》以虚拟而逼真的画面创造出强烈的视觉冲击力，使观众被这个凄美的爱情故事所打动。此外，可以利用计算机三维技术实现人物动作与物体运动轨迹的生成，使电影的思想内容更加丰富。

在影视画面制作中，数字特效技术能够以虚拟现实的方法拓展影视画面的视觉空间，在银幕上创造一种虚拟场景或不存在的事物，从而极大丰富电影的题材和内容。但技术终究只是工具，因此，我们在影视创作过程中，不能过分依赖数字特效技术，如果忽视了影片的思想内涵与人文精神，就会使电影丧失应有的人文精神和思想意义。

5.3 高清影视构图

"构图"是造型艺术领域的专有名词，指画家根据创作题材和主题要求，将作品形象有目的地组织起来，从而形成完整、协调的画面的行为。画面构图是影视作品创作过程中至关重要的因素，是一个由画面、色彩、形状、质感等具有不同特性的视觉要素构成的组合形式。影视画面的构图通过按照一定的秩序进行排列组合，从而形成特定布局，并借以表达内容、传递情感。

5.3.1 影视画面构图的基本要素

影视画面构图源自于人的视觉审美经验，是形式审美法则的总结性体现。由于构图是基于影视画面进行设计的，因此在构图时需要考虑人物、景物、道具等多项元素，将它们以符合人们审美体验的方式排列组合规划在影视画面之中。而在这一过程中，我们必须要考虑的三大元素便是平面构成的基本要素：点、线、面。

1. 点

在几何学上，点只有位置，而在形态学中，点还具有大小、形状、色彩、肌理等造型元素。而具体为形象的点，则可以用各种工具表现出来，不同形态的点呈现出不同的视觉特效，随着其面积的增大，点的感觉也将会减弱。如我们在高空中俯视街道上的行人，便

有"点"的感觉，而当我们回到地面，"点"的感觉也就消失了。

在影视画面的构成中，点具有很强的向心性，能形成视觉的焦点和画面的中心，显示了点的积极的一面；同时，点也能使画面空间呈现出涣散、杂乱的状态，显示了点的消极性，这也是点在具体运用时值得注意的问题。

2. 线

线是点运动的轨迹，又是面形成的起点。在几何学中，线只具有位置和长度，而在形态学中，线还具有宽度、形状、色彩、肌理等造型元素。从线性上讲，线具有整齐端正的几何线，还具有徒手画的自由线。物象本身并不存在线，面的转折形成了线，形式是由线来界定的，也就是我们说的轮廓线，它是艺术家对物质的一种概括性的形式表现。

3. 面

扩大的点能够形成面，一根封闭的线也可以形成面，密集的点和线也同样能形成面。在形态学中，面同样具有大小、形状、色彩、肌理等造型元素，同时面又是"形象"的呈现，因此面即是"形"。

影视画面在构图过程中，不论是景别的选取、拍摄角度的选择、运动造型还是构图形式的设计的呈现都无外乎是对点、线、面三个元素的综合表现。只有处理好这三个元素的整体关系，影视画面才能够以一个相对和谐的状态呈现在观众面前。

5.3.2 景别的选取及应用

景别指画面包容景物范围的大小，准确地说即画面的主要对象在画面中所占比例的大小；从创作角度来讲，它是一种影视艺术表现手法或造型手段。通常，小景别可容纳的景物范围窄，主体在画面中的比例大；大景别可容纳的景物范围广，主体在画面中的比例小。

获得不同的景别有两种途径：一是在保持拍摄距离不变的情况下改变摄像机镜头的焦距，焦距长，获得的景别小，焦距短，获得的景别大；二是在保持镜头焦距不变的情况下，改变拍摄距离，拍摄距离近，景别小，拍摄距离远，景别大。

由于影视艺术表现的主要对象是人，因此，划分景别时一般是以成年人身体为标准尺度，以画面表现出人体部位的多大范围来作为划分依据；在没有人物的画面中，仍以成年人与被摄物体的大致比例作为划分景别的依据。一般来说，常见的电视景别可分为远景、全景、中景、近景和特写。在一些影视理论书籍中也有分得更细的说法，大致分为十种：大远景、远景、大全景、全景、小全景、中景、中近景、近景、特写、大特写。下面介绍常见的几种景别及其造型作用。

1. 大远景和远景

大远景是景别中视距最远、表现空间范围最大的一种景别，视野深远、宽阔，主要用来表现宏观的地理环境、浩渺的自然风貌和开阔的活动场面，如图 5-8 所示。较之大远景来说，远景所包含的空间范围要小于大远景，但它也包含了较多的戏剧元素。在远景中，人物与环境形成点面关系，它与大远景一样，也常用于表现自然环境、宏大气势和大规模的人物活动场面，如图 5-9 所示。

图 5-8 大远景(选自电影《千里走单骑》)

图 5-9 远景(选自电影《海城之恋》)

2. 全景

全景是指能够表现人物全身形象或某一具体场景全貌的画面。在全景中能够看到被摄主体人物的头和脚，如图 5-10 所示。但要注意的是，应在人物的头部上方和脚的下方分别留有一定的空间，全景构图中忌讳"顶天立地"。

图 5-10 全景(选自电影《海城之恋》)

3. 中景

中景是指表现人体膝盖以上部分或景物较大的局部画面，如图 5-11 所示。值得注意的是，取景时从人体脚部以上、膝盖以下部分进行截取的画面，既不是中景也不是全景，而是有缺陷的构图，是构图中的大忌。

图 5-11 中景

4. 近景

近景是表现人物胸部以上或物体较小局部的画面，如图 5-12 所示。与中景相比，近景

画面内容更趋向单一，表现更为具体；近景画面仅从空间大小上就能清楚地分清主体和非主体；表现环境和背景的空间进一步被减弱，物体周围的环境和空间特征已不很明显。

图 5-12　近景

5. 特写和大特写

特写是表现成年人肩部以上的头像或某些被摄对象细部的画面，如图 5-13 和图 5-14 所示。特写是将被摄体的某一局部充满画面，本身就有一种强调和突出的意味。

图 5-13　人物特写(选自电影《海城之恋》)

图 5-14　景物特写

若距离更近，则画面所包含的空间限于极小的范围，这种景别叫作大特写，如人的手、眼睛、嘴等的大特写，给观众更强的感官刺激，如图 5-15 所示。

图 5-15　大特写

影视作品中的景别有别于摄影、绘画的景别，影视景别因运动镜头呈现运动变化，有时变化范围较大，如从特写到远景；有时变化较小，如从二人中景变为三人中景。再者，

由于拍摄主体的运动变化也在改变景别,还有由于镜头的运动,主体的更替景别也在变化。影视画面中景别的概念不是很准确,特别是在具体的应用中,随意性更大。今天的 DV 自由制片人可以不考虑任何规矩,随心所欲地选用景别,这只是一种现象,不是主流,因此,作为初学者,应从基本功学起。

5.3.3 拍摄角度的选择技巧

拍摄角度是指摄像机和被摄对象之间形成的水平方向关系和垂直高度关系。拍摄角度决定画面构图,角度变,构图变;角度新,构图新。拍摄角度直接影响人物的造型效果,影响画面的光线效果和感情色彩。拍摄角度不仅是有力的造型元素,还是摄像造型的表情元素。正如电影理论家贝拉·巴拉兹所说:"方位和角度足以改变影片中画面的性质:振奋人心或富于魅力,或冷漠无情或充满幻想与浪漫主义色彩。角度和方位的处理对导演、摄影师的意义,犹如风格对于小说家,因为这正是创造性的艺术家最直接地反映他的个性的地方。"

以被摄主体为中心,从水平方向来看,可以形成正面拍摄、侧面拍摄、斜侧面拍摄和背面拍摄四种拍摄角度;从垂直方向来看,可以形成平角拍摄、仰角拍摄和俯角拍摄三种拍摄角度。

1. 水平拍摄角度

水平角度是最常见的角度,应用最广,因此不宜出彩。对一个拍摄主体,理论上有 360° 的角度可以选择,我们现实生活中观察事物的角度很少。以与你同吃同住的同学为例,你看到的多数是正面镜头,如果你仔细观察他的侧面、后侧面,你会发现很多意外,特别是你用手框选取的时候,那种感觉是特别新奇的。

1) 正面拍摄角度

正面拍摄角度是摄像机正面对着被摄主体进行构图的拍摄角度,以展现被摄体正面的形态和特征,主体一般处于画面的中心,如图 5-16 所示。正面拍摄是突出表现主体外部特征的一个常用的角度。它可以表现出人物通过眼神、表情和姿态与观众面对面的交流,具有亲切感;也可以表现出物体正面的气势和对称结构的风格,给人以端正、安定、稳重的视觉效果。

图 5-16　正面角度

正面拍摄角度只表现被摄物体的一个平面，建筑物多出现平行线条，各种透视关系不明显，立体感不强；在表现运动时，动体的运动空间被压缩，缺乏动势。正面拍摄的画面比较呆板、缺乏生气，适于表现庄重、严肃的画面气氛。为了弥补正面拍摄的不足，拍摄时应善于利用前景，利用主体的运动、姿态或表情等因素打破静止呆板的气氛以活跃画面。

2) 侧面拍摄角度

侧面拍摄角度是拍摄主体的正侧面，表现其侧面的轮廓特征，如图 5-17 所示。侧面拍摄的画面具有明显的方向性，被摄主体轮廓特点十分鲜明，结合中景景别，适合于表现人物间的情感交流；侧拍能很好地表现动势，立体感比正面角度时的画面有所加强。侧面拍摄多用于对话、交流、会谈和接见等场合，具有平等的含义。

图 5-17　侧面角度

但是，侧拍也只表现一个正侧面，仍然缺乏透视变化，立体感和空间感比较弱。

3) 斜侧面拍摄角度

斜侧面拍摄角度是介于正面与侧面之间的任一点进行取景，对着被摄主体的斜侧面拍摄。斜侧面拍摄又分为前斜侧和后斜侧两种角度，如图 5-18 和图 5-19 所示。

图 5-18　前斜侧角度

图 5-19　后斜侧角度

斜侧面角度拍摄建筑物、桥梁、道路等物体时，使被摄主体的横向线条在画面上变成斜线，产生明显的形体透视变化，扩大了画面的纵深空间，有利于表现主体的立体感和环境的纵深感。用前斜侧角度拍摄人物时，兼有正面拍摄与侧面拍摄的特征和优点，既能表现人物的内在气质、心理活动，又能刻画人物的轮廓形态以及交流时的手势动作。用后斜侧角度拍摄人物时，兼有背面拍摄与侧面拍摄的特征和优点，既能诱发观众的联想与好奇心，又能看清人物的轮廓形态和动态特征。

　　在采访摄像时，常以记者的后侧面作为前景，拍摄被采访者的前侧面，并使其位于画面中间，把视觉重点置于被采访者身上，主体突出并且有深度感，画面有变化，采用这种角度拍摄的镜头画面，叫作过肩镜头，如图 5-20 所示。

图 5-20　过肩镜头(选自电影《海城之恋》)

　　4) 背面拍摄角度

　　背面拍摄是从被摄对象背面取景的角度，此时人物背影轮廓线上升到造型的主要地位，如图 5-21 所示。

图 5-21　背面角度

　　背面拍摄角度具有很强的传情写意功能，通过着力刻画人物背影的姿态轮廓和提炼典型的线条结构，从而诱发观众的联想与思考；有的背面拍摄镜头，创作者既能表现人物的背景，又能突出人物所处的环境；用背面角度拍摄的景物即是被摄人物所看到的空间和景物，也是观众所看到的，所以，这种角度拍的画面有把观众带到现场的纪实效果，给观众以身临其境的参与感和交流感。

　　2. 垂直拍摄角度

　　垂直角度不像水平角度那样容易实现，难度较大，正常的可活动的范围较小，如果借助摇臂、升降车等辅助工具可以获得较大的空间。

　　1) 平拍角度

　　平拍角度是从视平线的角度来进行取景的拍摄角度，地平线在画面中间，如图 5-22 所示。这个角度符合人们平常的视觉习惯和观察景物的特点，给观众一种平易近人的亲切感。

图 5-22　平拍角度

2) 仰拍角度

仰拍角度是摄像机低于被摄对象自下向上进行取景的拍摄角度，地平线处于画面下部或画面下边框之外，如图 5-23 所示。

图 5-23　仰拍景物

3) 俯拍角度

俯拍角度是摄像机高于被摄对象自上向下进行取景的拍摄角度，地平线在画面的上部或画面上边框之外，如图 5-24 所示。当摄像机位于物体上空，垂直向下进行拍摄时，这种拍摄角度叫作顶拍。顶拍是一种特殊的俯拍角度，用这种角度能够拍摄到物体顶部的全部线条和轮廓，在体育节目、图表、文字资料的拍摄中经常采用这种拍摄角度，如图 5-25 所示。但它并不符合人们日常观察的常规视点，因此一般不用它来拍摄人物的肖像。

图 5-24　俯拍景物

图 5-25　顶拍活动场景

5.3.4　常见的构图形式

由摄像机与被摄对象之间的动静变化及取景构图所产生的画面结构，便形成了电视画面的各种构图形式。电视画面的构图形式多种多样，根据其内在性质可以分成静态构图和动态构图、封闭式构图和开放式构图；根据外在线形结构可以分成几何中心构图、三角形构图、水平线构图、垂直线构图、斜线构图、对角线构图、曲线构图、黄金分割式构图、九宫格构图、L形构图、S形构图、圆形构图、对称构图和非对称构图等，如图5-26～图5-31所示。

图 5-26　几何中心构图

图 5-27　三角形构图(选自纪录片《船工》)

图 5-28　圆形构图(选自《世界遗产在中国》)

图 5-29　曲线构图(选自《世界遗产在中国》)

图 5-30　九宫格构图(选自《世界遗产在中国》)

图 5-31　对角线构图(选自《中华文明》)

由于电视画面的构图形式千变万化，无一定规，是一个常用常新的概念，所以这里仅对几个比较抽象的构图形式进行详细的介绍，其他比较容易理解的构图形式不再详述。

1. 静态构图

静态构图是指在固定的视点上拍摄静止的被摄对象和暂时处于静止状态的运动对象，它是固定拍摄方式中经常用到的构图形式。

静态构图的作用在于：展现静止的、无运动的拍摄对象的性质、形状、体积、规模、空间位置和与其他对象之间的关系；展现人物或者其他运动的拍摄对象处于静止状态时的神态、心态和情绪；稳定的画面形态，从视觉到心理上都带有强调的意味，而其本身更是具有一定的象征性与写意性；以画面的静态构图形式结束对前面若干镜头的运动表现，有结束的意味，也是为后面的镜头在视觉上做铺垫；给观众提供了固定的观察视角。

2. 动态构图

动态构图是一个广义的概念，不能笼统地说动态构图就是运动镜头，它是包括了运动镜头在内的画面内部和外部运动变化综合结果的体现。当用固定拍摄方式拍摄运动的主体或用运动拍摄方式进行拍摄时都可获得动态构图。

动态构图的作用在于：表现对象的运动过程，体现电视画面"表现运动"的特点；丰富画面，产生连续变化的不同的构图结构；动态构图常会影响到视线的集中与对视线的限制，它所产生的画面的内在节奏和心里感觉节奏可以直接影响前后画面的造型连贯性；在动态构图的画面里，画面的结构成分可能不是一成不变而是随时发生变化的，如画面中的主体在片刻后变成了陪体，或者画面中的前景在片刻后变成了主体等；动态构图的变化速度直接影响画面节奏和情绪的表现。

3. 综合构图

综合构图是前述两种构图形式的结合，它的特点是在一个镜头中，集中对象静止存在、运动过程及静止和运动交替变化等多种状态，用固定和运动相结合的拍摄方法，将进入镜头的各种造型元素进行综合处理，它是综合拍摄方式中经常用到的构图形式。综合构图多以长镜头的形式表现出来，用以表现内容复杂，情节线索众多，对象和表现重点多变，人物情感、情绪变化多端的场景环境。

综合构图的作用在于，在不间断中表现复杂的情节内容、连续的行为动作以及人物内心情绪的复杂变化。

4. 封闭式构图

封闭式构图是指在构图时将主体放置在画面的中心位置，包括几何中心和趣味中心。在画框范围内包含了所要表现的主体的全部内涵，画面内的景物是独立的、完整的、有界的，被画框这一有形的区域所限定，形成一种与画框边界外的空间基本不构成联系的形态。图 5-32 所示就是一幅封闭式构图的画面，画面的主体、背景、人物之间的交流形态一览无余。

5. 开放式构图

开放式构图指的是在构图时不限定主体在画面中所处的位置，要着重表现的是画框结构内的对象和画框外可能存在的景物之间的一种内在的联系。尽管画框外可能存在的景物是观众不能直接观察到的，但是通过对画框内的景物的一种刻意的"反常"的表现，能够使他们在心理上产生这样一种联系和感知上的认可。图 5-33 中男主人公看到什么而使他愤

怒,图 5-34 中的男主人公又因为看到了什么而微微露出笑容?从开放式构图中观众找不到答案,但是观众坚信在画框外存在着与主体构成一种关系的事物存在,这便是开放式构图,它也是电视构图中经常用到的一种构图形式。

图 5-32　封闭式构图

图 5-33　他看到什么而愤怒

图 5-34　他又看到了什么而微笑

封闭式构图和开放式构图的区别主要表现在以下 3 个方面。

(1) 在封闭式构图画面里,主体的出现是完整的、内敛的,观众的目光完全集中于画面内部,同时由此产生的心里感觉也将会被限定在画面内。而在开放式构图画面里,主体经常是不完整的。

(2) 封闭式构图是均衡的结构,而在开放式构图画面里,画面往往是不均衡的,这种不均衡是由存在于画框外的并与画框内的主体构成关系的事物所造成的。

(3) 在动态构图中,封闭式的动态构图最讲究画面起幅和落幅的"封闭性",也注重在运动的过程中画面的连续性和完整性。而开放式构图中表现的重点是主体与画框外景物空间的联系,所以要通过动态的方式来体现,如借助摇、移等拍摄方式,或者通过镜头的组接形成主客关系来表达。

很显然,电视构图只是电视节目的一种具体的表现形式,而形式为内容服务是条亘古不变的真理。因此,电视构图要为它所要表现的内容服务。我们主张电视画面的内容和形式应当高度统一、和谐共存,以求达到完美的状态。有了好的内容,还应当注意有好的形式,好的形式能够起到升华主题、画龙点睛的奇效;有了好的形式,更应注重内容的表达,内容是灵魂,失去了灵魂的华丽外表只能是虚假的外壳,不懈一击。

5.3.5　高清影视构图的注意事项

高清影视创作技术使电视画面由原先的 4∶3 标清画面变为 16∶9 的电影画面画幅，因此在进行构图时，对影响摄制技术和艺术都提出了新的要求。高清 16∶9 画幅构图与标清 4∶3 画幅构图在影像形态上具有较大差异，16∶9 的画幅在视觉上远大于 4∶3 画幅，加上高清画面清晰度的提高，16∶9 画幅更适合表现宏大场景，增强视觉冲击力。但是，影视构图过程中，也存在很多小景别影像，因此在高清拍摄过程中要准确处理好画面的各要素关系，实现要素之间的均衡。其中，主要包括两大类画面的拍摄注意事项。

第一，高清影视中的风景类画面构图。以风景类为主的画面拍摄，高清 16∶9 的画面感更容易体现拍摄效果。由于高清画面的表现范围更加广阔，画面能够容纳更多的信息，能够很好地利用远景、大全景和全景等景别进行表现。大景别适合展示较大范围内的空间信息、事件情境、氛围，以此强调规模和数量的巨大。因此，在这一方面，16∶9 的高清画面构图比标清 4∶3 的画幅构图更具优势。高清影视画面能够赋予观众更强的视觉冲击力和艺术感染力，使影片叙事更加流畅，表现效果更好。同时，因为高清影视画幅的横向延展，拍摄时构图应尽量保持画面的延伸感，以强化透视效果，增强空间感。为更好地展示各景物之间的关系，在场景设计时应增加画面水平线上的景物展示容量。

第二，高清影视中的人物类画面构图。与风景类构图不同，在以人物为主体的影像拍摄中，标清画面的 4∶3 画幅似乎更适合人物构图，而高清画面的 16∶9 画幅却总令人难以下手构图，尤其是对人物进行特写时。所以，要想在高清影视画面中为人物进行合理构图，必须充分认识到高清画面的横向延展性，并在此基础上处理好画面中各构成要素——人物和背景、背景的空间性、人物的视线、人物交流对象等，将主体与陪体之间的关系确定好，从而决定人物在画面中的位置。即在高清 16∶9 的画幅构图中，要更多地关注背景景物的处理，关注人物的横向运动，表现人物与人物之间的相互关系。其中，尤其是对人物特写的塑造，高清 16∶9 画幅的构图中，特写很容易显得画面空旷、层次单一，此时，只有通过加强对主体的背景、陪体、拍摄角度、光线、色彩等多个元素的调度处理，来丰富画面层次，降低画面的呆板效果。

5.4　高清光影造型

光线是人类生活中不可或缺的物质现象，它为我们提供了看清事物外部形态、表面结构、位置关系和不同色彩的必要条件。光线也是照明的物质基础，它在影视画面造型中起着基础性和决定性的作用。在摄影艺术中，光不仅是照明的物质基础，是物体亮度与色彩的表现，在影视作品中起着传达信息、烘托气氛、刻画人物性格和心理变化等作用，同时，光线也是一种重要的造型手段，光影的比例影响着人们对身边事物的感受。离开了光线，我们就无法在影视荧幕上呈现形象，一切的造型手段也就无从谈起。正确而有效地选择光线效果以及运用各种照明效果，是衡量摄影师的一项基本功。

5.4.1　光影造型的基本原理

影视作品在呈现现实场景时，不可或缺的便是光与影的综合效果。因此，光影造型语言在设计与应用过程中必须考虑光源、影的产生和成像三个综合元素。

1. 光源

因为光源可以分为自然光源和人造光源，因此影视作品中的光可分为自然光与人工光。其中，自然光是指通过太阳或其他自然力形成的光效——如白天和黑夜。随着人类社会的发展，人开始打破自然光源本身的局限，学会了钻木取火、发明蜡烛、点灯等一系列人造光源的技术，从而使光源产生了自然光源和人工光源两大类别。

2. 影的产生

影子是由于物体遮住了光线的传播，不能穿过不透明物体而形成的较暗区域，因此，影子的产生需要两个条件：光和不透明物体。如果遮挡物体是透明的或半透明的，光线虽然可以穿过物体，但是却会因为阻挡产生一定程度的衰减，仍然会在平面上形成暗色区域，这也可称之为影。

3. 成像

不论是在美术创作中还是影视作品创作中，光与影综合作用的成像效果都会为形成不同的画面感产生影响(见图5-35)。即，在同一画面中，主光源会将画面划分为亮面和暗面，而两者之间的过渡便是灰面。如果物体转折强硬，缺少灰面过渡，往往会在亮面和暗面的交界处形成明暗交界线。其中，光源不能穿透物体作用在平面上便是投影，亮面中最亮的部分为高光，暗面中与其他平面反射作用形成的较亮区为反光。因此，这些面与面之间的光影效果能够在自然光或人工光的调整作用下形成不同的光影造型效果。

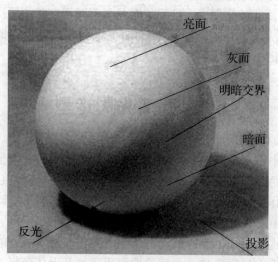

图 5-35　画面光影效果

5.4.2　影视造型中的光影分类

对某一场景究竟采用什么类型的光更合适，是影视照明中一个很重要的决定。目前对光线的分类有三种方法：按造型作用分类、按照投射方向分类、按照光线性质分类。

按照光线性质分类有直射光和散射光两种。

1. 直射光

如果光的阴影很清晰、很明显，这样的光称为直射光，在影视摄影中也被称为"硬"光(见图 5-36)。直射光的方向性很强，它是从很小的点光源发出的。像直射的阳光以及人工光源中的弧光灯和菲涅尔聚光灯都属于直射光光源。

图 5-36　电影《怒》截图(直射光)

2. 散射光

光源发出的直射光在传播过程中，经过漫反射和漫透射后产生的光线叫散射光，在影视照明中也被称作"柔光"(见图 5-37)。它照射物体后，形成的阴影具有不明晰的边缘。柔光比硬光的照度低，它没有硬光的方向性强，不能在被摄物体上形成明显的受光面、背光面和影子。散射光照明普遍、均匀，层次丰富，影调细腻柔和。

图 5-37　电影《怒》截图(散射光)

5.4.3　人工布光技巧

人工光是人类制造的照明灯具所投射的光线。影视照明除了运用自然光外，更主要的是人工光照明，在改善现场照度、协调不同色温、塑造人物形象、营造特定光效等方面有不可替代的作用。

1. 室内人工光的处理

实景光线处理的目的是真实模仿室内或室外的自然光效，创造戏剧要求的气氛和赋予画面表现力，此时人工光主要起到再现场景自然光效和修饰画面造型的作用。

1) 主光光位的确定

在任何一种布光活动中首先应确定机位，再根据拍摄方向和角度考虑各种照明光线的运用。同样，在室内实景布光时也要首先考虑该场景主机位的位置。所谓主机位就是在该场景中表现全景画面的机位及拍摄镜头数目最多的主要拍摄机位。由于全景是决定整个现场光调气氛的画面，并在镜头组接中对这段镜头的色调、影调起着重要的影响和制约作用，观众常通过全景画面来判断其他景别画面是否与这个全景画面是同一场景，因此，处理好全景画面的光线效果是处理好整个现场光线的关键。

确定主光光位时，理想并且比较保险的位置一般位于被摄物体前侧 45° 左右，也可以选择如图 5-38 和图 5-39 所示位置，分别形成窄光照明、宽光照明和面光照明。

图 5-38　电影《非诚勿扰》截图

图 5-39　电影《窃听风暴》截图

确定主光光位时要考虑尽量通过布光照明还原出这种真实的现场光线效果，不能因为使用高强度的人工光照明而破坏整个现实场景光线的原有气氛。有时，在场景布光中，会追求一种表现性的光线效果，除了造型作用之外，光线还具有某种表现意义和象征意义。

2) 辅助光

辅助光是指在主光照明后产生阴影时补充的光，它主要用来消除或减弱主光照明后留下的阴影，用于平衡亮度，它对主光的画面表达效果具有很重要的辅助作用。在具体布光过程中，辅助光通常是在主光布光完成、确定了主光亮度条件后再调节，它决定着画面的明暗反差。一般情况下，辅助光使用散射光，通过适当的照明，使因主光作用而形成的物体暗部具有颜色层次，有展现物体暗面结构及勾画物体暗面轮廓的作用。不同亮度的辅光可以改变影调，制造反差，形成不同的气氛。

比如：《摔跤吧！爸爸》中的场景(见图 5-40)，画面中爸爸脸部右侧面为主光，因为它奠定了整个画面的明暗关系。左侧面用光为辅助光，使"爸爸"的颧骨、下颌骨、耳朵的轮廓及结构清晰可见，在整个画面的色调上可以清晰地见到明暗交界线。因此如何展现画面中物体的结构和暗部的颜色层次是运用辅助光的重要法则。

图 5-40　电影《摔跤吧！爸爸》截图

辅助光运用的原则有：第一，辅助光和主光不能在亮度上形成冲突，一般情况下，亮度不能强于主光，否则就会在物体的亮面和暗面都形成投影，从而破坏主光的光线效果。第二，在同一个影视画面中，主光只能有一个，但辅光可能有一个或若干个，比如：由于辅光的作用是减淡或消除主光照明后留下的阴影，当影子比较多时，可以使用多个辅光或多块反光板。第三，辅助光的高度一般情况下不高于人物的头部。

3) 轮廓光

逆光和侧逆光是勾画影视画面中表达对象轮廓的不二选择。轮廓光的运用可以起到三方面的作用。

一是将物体或人物与背景分离开。如图 5-41 所示，演员头部和双肩都被透过窗户的侧逆光照亮从而形成亮部，将演员和背景进行了强制分离，在视觉上将演员向前推进，拉大了人物与背景之间的距离，影视画面的空间纵深感得以呈现。

二是刻画人物的性格特点，如图 5-42 中正是通过侧逆光的作用下，将女儿的痛苦和无奈精准地刻画了出来。

图 5-41 电影《窃听风暴》截图

图 5-42 电影《摔跤吧！爸爸》截图

三是使被摄物体看起来线条清晰，善于表现透明与半透明物体的质感(见图 5-43)。

使用轮廓光勾画物体轮廓时，往往不使用其他光源或其他光源仅保持微弱亮光，此时，逆光奠定了整个画面的明暗关系。如果是侧逆光做轮廓光时，最好是高于人物头部采用高光位向下投射(见图 5-44)。

图 5-43 电影《辛德勒的名单》截图

图 5-44 电影《辛德勒的名单》截图

4) 背景光

背景光的主要作用是呈现人物活动场景，它并不是可有可无的，除了烘托主要对象之外，它还能使电影的特定环境、特定时间、特定氛围、特定影调得到恰当的表现。比如图 5-45 是《非诚勿扰》中的场景，从中可以清晰地看到画面左前方打过来的主光效果，因为它奠定了整个场景的明暗关系，也可以看到画面右后方的辅助光所展现的人物轮廓效果，但是这两种布光方式不能获得整个餐厅的纵深感觉，于是在场景的左右两侧布置了背景灯和现场远处的灯光作为背景灯，既构建了餐厅层次分明的空间纵深感，也凸显了富有格调、清静优雅的餐厅氛围。

图 5-45　电影《非诚勿扰》截图

5) 修饰光

修饰光是对前几种用光方式的有益补充，用来刻画细节。比如眼神光，即通过对人物眼神中的光斑处理，达到使其看起来闪闪发光，显得有精神、能表达情感的目的。眼神光通常出现在一些面部特写或近景画面中，一般用可以聚焦的小灯，位置靠近摄影机，与拍摄对象等高，有时也可以通过拍摄对象前方辅助光照射产生。在同一个影视画面里只能布一个方向的眼神光，否则眼神光点过多，眼睛就会散神。比如，在宫二向叶问表明心迹的段落，情到深处，眼眶湿润，眼神光变成了三点，迷离的眼神光斑给人幽怨的感觉(见图 5-46)。画面节制而准确地展现了人物微妙的内心情感。

图 5-46　电影《一代宗师》截图

一般情况下，修饰光不需要光源依据，不需要方向性，更不能产生影子，不能让观众

觉察到。修饰光不能破坏光效的完整性和真实感。当影视画面中出现小瑕疵时，也需要使用人工光加以装饰，如通过修饰光降低人物鼻子底下投影的颜色深度和将脸部的下颌骨轮廓勾画出来。

在整个布光过程中，应该注意各种光线不能互相干扰。布光应该遵循的原则是：光线越简化越好。尽管我们分析了五种造型光线，但在具体使用中，没有必要在任何一个场景中将这几种光线全部用上。有时，一个灯光可以同时完成两种造型作用，比如，辅助光在补充暗部的同时，又形成了眼神光效果，这时就没有必要再加一个眼神光。一般来讲，光源越少，光线越简单，画面上的投影越少，光线间的相互干扰也越少，越容易得到光调统一、影像干净的画面效果。

2. 室外人工光的运用

室外运用人工光，即在外景光线条件下进行拍摄，此时主要依靠自然光完成照明，人工光处于次要地位。这时人工光的作用主要是完成修饰、弥补、模拟等画面造型任务。

1) 对画面中的局部自然光效进行修饰、改善和调整

在室外拍摄时，有时可能整体光效令人满意，但有些细节和局部却存在瑕疵，这时就可以用人工光对这些局部进行修饰和调整。

比如，正午时分拍摄时，人物处于顶光效果中，眼窝、两颊、鼻下等处较暗，嘴巴处在阴影中，形象不佳，这时，除了用反光板淡化阴影外，还可以用比较强烈、色温较高的人工光打向人物面部，冲淡阳光的顶光效果，从而改变人物在画面中的顶光效果。

2) 利用人工光调整景物亮度间距，平衡和调整被摄体的亮度范围

在室外自然光中进行拍摄，由于光线照射方向不同，景物反光率不同，往往会碰到景物亮度间距过大的情况。比如人物站在钢化玻璃前，或是在小河边等，这时人物和背景的亮度反差过大，就需要设法降低它们的反差比率。具体解决方法是：如果背景太亮可以用人工光向演员打光；如果背景太暗可以遮挡一些人物光线，平衡画面反差；或者利用场面调度手段把演员放到环境光中最合适的位置上。

比如图5-47中，人物处于逆光照明下，且站在水边，水面的镜面反射光打在人物的左脸，人物和背景亮度反差太大，此时如果全部以现场自然光拍摄，人物面部会处于阴影中，看不到细节层次，这时在摄像机位置打光，对人脸进行修饰，可以有效地将逆光效果冲淡。

图 5-47　电影《怒》截图

3) 模拟某些自然光效，从而达到一定的技术要求和艺术效果

很多时候，在自然光下拍摄物体是最理想的，可是如果错过了最佳的拍摄时机或光线情况不理想，还可以模仿自然光效，从而以生活中的"不真实"达到艺术上的"真实"。比如：要模拟比较大的火焰光源，如壁炉中的焰火等，由于木柴燃烧的光线强度低，很难达到满意的画面，这时就可以用人工光源进行模拟，用一个与火焰色温相似的灯具，前面加上柔光纸，在灯具前挥舞树枝，甚至手臂也可以，营造火焰光投射在人物上的闪光的光线效果。

5.4.4　自然光采光技巧

外景有着强烈的太阳光照明，人工光处于次要位置，在选择自然光线时，主要考虑以下几个方面。

1. 正确选择自然光效

场景是剧中人生活的环境，必然包含时间、天气、场所、光源等实实在在的因素，灯光师的工作就是选择最合适的环境自然光效，把剧中的氛围，即剧中人的喜怒哀乐情绪作为主体复制出来，从而增加艺术感染力。

2. 掌握照度和色温变化

电影故事的发生会在某个季节的某个特定时间，而景物的照度和色温都是随时间的变化而变化，照度的变化会对画面气氛产生直接影响，色温的变化会直接决定画面色彩的表现，这都是摄影师和灯光师在处理外景光线时需要准确把控的事情。

3. 室内自然光的运用

室内自然光是指白天户外直射或漫射到室内的自然光。它是最明亮、最经济的室内拍摄照明光源，使用现有室内自然光拍摄可以真实地再现白天室内环境和人物活动，表现出强烈的生活气息、凸显真实感，演员在实景中表演，更加容易进入角色，同时还可以缩短生产周期，节省大量成本。

5.4.5　高清影视光影造型的注意事项

影视艺术是一门与"光"密切相关的艺术，高清影视更是如此。高清影视画面层次的丰富性要求创作者在进行光影造型时必须正确处理好曝光，以保证画面层次和品质不会因为曝光过度或不足而下降。这既是高清影视技术对光影造型提出的更高要求，又是提升影视品质的全新机会。

1. 更精准的曝光调整需求

对曝光的控制不但是用光技术和技巧的体现，更是光影造型中增强影视作品感染力的重要构成。在高清影视作品的拍摄过程中，镜头对光影的表现要求更为严苛。因此，在高清影视拍摄中，曝光量应控制在正确曝光的-0.3～+0.3 挡范围之内，图像的对比度、饱和度

和清晰度才能还原得相对正常，同时要正确利用摄像机的自动光圈、寻像器中的斑马线以及丰富的拍摄经验。

精准的曝光是高清摄像机获得最佳画面效果的前提。高清摄像机的曝光参数调整并非是固定不变的，而是随着现场情境的光线、色温以及其他情况的变化而变化。

2. 对辅助灯光的技术需求提高

对光影造型产生影响的除了高清摄像机自身的曝光技术，还与外界的光线条件密切相关。不同的光线条件形成不同的曝光环境，影像的画质、氛围、基调都会有所差异。在标清影视发展阶段，外界光线的不足或过度可能并不会对画面呈现效果产生太大影响，但在高清影视制作时代，高清拍摄技术和播放技术会将这些瑕疵无限放大，从而使画面的缺陷影响整部作品的质量。因此，灯光照明技术在高清光影造型中扮演着越来越重要的角色。

当拍摄现场的光照强度不足时，必须以适当的灯光来进行补充照明，对画面的细节予以更精准的刻画表现。比如，在高清影视拍摄过程中都会用一定的照明来平衡光比，毕竟高清摄像机对外界条件的宽容度不像标清摄像机那般，因此要想获得高品质的画面效果，必须通过调整摄像机的各项参数和现场光照条件来进行弥补，从而有效控制画面整体的光影效果。

5.5　高清色彩造型

5.5.1　色彩造型的基本原理

色彩是通过眼、脑和我们的生活经验所产生的一种对光的视觉效应。人对颜色的感觉不仅仅由光的物理性质所决定，比如人类对颜色的感觉往往受到周围颜色的影响。有时人们也将物质产生不同颜色的物理特性直接称为颜色。在人类物质生活和精神生活发展的过程中，色彩始终焕发着神奇的魅力。人们不仅发现、观察、创造、欣赏着绚丽缤纷的色彩世界，还通过日久天长的时代变迁不断深化着对色彩的认识和运用。人们对色彩的认识、运用过程是从感性升华到理性的过程。所谓理性色彩，就是借助人所独具的判断、推理、演绎等抽象思维能力，将从大自然中直接感受到的纷繁复杂的色彩印象予以规律性的揭示，从而形成色彩的理论和法则，并运用于色彩实践。因此，要想在影视色彩造型过程中合理地对色彩予以应用，就必须明确以下几个相关概念。

1. 色相

色相即每种色彩的相貌、名称，如红、橘红、翠绿、湖蓝、群青等。色相是区分色彩的主要依据，是色彩的最大特征。色相的称谓，即色彩与颜料的命名有多种类型与方法。

2. 明度

明度即色彩的明暗差别，也即深浅差别。色彩的明度差别包括两个方面：一是指某一色相的深浅变化，如粉红、大红、深红，都是红，但一种比一种深，二是指不同色相间存

在的明度差别，如六标准色中黄最浅，紫最深，橙和绿、红和蓝处于相近的明度之间。

3. 纯度

纯度即各色彩中包含的单种标准色成分的多少。纯色的色感强，即色度强，所以纯度亦是色彩感觉强弱的标志。物体表层结构的细密与平滑有助于提高物体色的纯度，同样纯度油墨印在不同的白纸上，光洁的纸印出的纯度高些，粗糙的纸印出的纯度低些，物体色纯度达到最高的包括丝绸、羊毛、尼龙、塑料等。不同色相所能达到的纯度是不同的，其中红色纯度最高，绿色纯度相对低些，其余色相居中，同时明度也不相同。

5.5.2 画面色彩的语言特点

色彩造型作为影视镜头一项重要的构成元素，具有十分强烈的视觉表意效果。所以，将色彩融入电影，决不仅仅是对自然色的简单还原，而是艺术家对色彩的再创造。色彩在很大程度上可以增加影片的真实性、现实感。因此，影片中的色彩比现实的色彩更具有美学价值，富于艺术意味，更具有审美魅力和情绪上更强烈的冲击力。

色彩的配置或关注所"表达"的情绪氛围、人物关系，常常给人以视觉上的冲动，造成或热烈或冷酷，或和谐或紧张等效果。例如：图 5-48 电影《英雄》中不同的冷暖色彩的巧妙搭配，使人物的性格、相互的关系、环境的氛围、情调的张扬得到了富有层次的表现。影片通过对不同的色彩进行对比性设置，强调色彩在情感上的渲染功能，将影视画面中的情绪情感表现得更为深刻而具象。所以，在影视造型中，每一种色相的色彩都传递自己独特的情感特性，从而形成独特的色彩语言，例如红色象征着热烈却也象征着愤怒，蓝色象征着冷静却又象征着忧郁等。书中将针对几种常用的主要色彩，对其呈现的色彩语言特点进行解释。

图 5-48 电影《英雄》截图

1. 红色

红色是强有力的色彩，它对人的视觉具有极强的冲击性，是一种热烈、冲动的色彩。

因此，红色成为影视作品中的常用色。影视作品中，红色的"激情"语言特性往往运用在以下三个方面：第一，竞技类影视画面。不论结果成败，竞技类影视作品在表达画面情感时多会将成功的喜悦或失败的悲壮用红色进行情绪式释放，从而展现画面深处要传递的激情语言特点。第二，热烈激昂的场景。例如影视作品中需要表现某个演出场景时，多采用红色系的色彩来烘托气氛。第三，表现特定人物情绪的画面。即红色只以一种极度欢快或极度悲伤的语言来烘托画面中的人物情绪。

2. 橙色

橙色的波长仅次于红色，因此它也具有长波长导致的特征：使脉搏加速，并有温度升高的感受。橙色是十分活泼的光辉色彩，是暖色系中最温暖的色彩，它使人们联想到金色的秋天，丰硕的果实，因此是一种快乐而幸福的色彩。

3. 黄色

黄色是亮度最高的色，在高明度下能够保持很强的纯度。黄色灿烂、辉煌，有着太阳般的光辉，因此象征着照亮黑暗之光；黄色有着金色的光芒，因此又象征着财富和权力，它是骄傲的色彩。黑色或紫色的衬托可以使黄色达到力量无限扩大的强度。

4. 绿色

鲜艳的绿色非常美丽、优雅，特别是用现代化学技术合成的最纯的绿色。绿色很宽容、大度，无论蓝色还是黄色的渗入，依旧十分美丽。黄绿色单纯、年轻；蓝绿色清秀、豁达；含灰的绿色，是一种宁静、平和的色彩，多用于表现画面或人物的超凡脱俗、优雅大度等情怀。

5. 蓝色

蓝色是电视的第一色彩，对于要利用二维平面展示三维空间的电影和电视来说，电视屏幕显然比电影屏幕要小。蓝色是天空和大海的颜色，因此具有"无边无际"的语言特点，在延展电视屏幕空间的目的上，电视选择了蓝色。

同时，蓝色从视觉上能够给人以内敛的心理感应，令人在观看时能够身心放松，为受众带来收看电视节目的舒缓与娱乐感。基于人们对蓝色的联想，蓝色还能够将沉着、冷静、深沉、理智等情感体验带给受众，从而使影视画面在进行相应情感表达时多了一种造型语言的应用方式。

6. 紫色

波长最短的可见光是紫色波。通常我们会觉得有很多紫色，因为红色加少许蓝色或蓝色加少许红色都会明显地呈紫色。当紫色以色域出现时，便可能明显产生恐怖感，在倾向于紫红色时更是如此。紫色是象征虔诚的色相，当紫色暗化时有蒙昧迷信的象征。尽管它不像蓝色那样冷，但红色的渗入使它显得复杂、矛盾。它处于冷暖之间、游离不定的状态，加上它的低明度的性质，也许就构成了其在人们心理上引起的消极感。与黄色不同，紫色可以容纳许多淡化的层次，一个暗的纯紫色只要加入少量的白色，就会成为一种十分优美、柔和的色彩。

7. 黑白色

黑白色在心理上与彩色具有同样的价值。黑色与白色是对色彩的最后抽象，代表色彩世界的阴极和阳极。黑白所具有的抽象表现力以及神秘感，似乎能超越任何色彩的深度。黑、白都可以表达对死亡的恐惧和悲哀，都具有不可超越的虚幻和无限的精神，它们又总是以对方的存在显示自身的力量。在色彩世界中，灰色恐怕是最被动的色彩，它是彻底的中性色，无论黑白的混合、全色的混合，最终都导致中性灰色。灰色意味着一切色彩对比的消失，是视觉上最安稳的休息点。

5.5.3　影视画面色彩的应用技巧

影视中色彩的应用除了依据色彩的物理性质，更多的则是依据色彩对人的心理的影响。冷色和暖色就是依据色彩带给人的心理错觉进行的物理性分类，对于波长长的红、橙和黄色光，可以使人们想到太阳、火焰等，使人们感到温暖、热情、有活力，我们称它们为"暖色"。相反，波长短的紫、蓝和绿色光则让人们想到天空、海洋、夜晚，使人们感到空旷、凉爽、寒冷、安静，我们称它们为"冷色"。但这些冷暖感觉，并非来自物理上的真实温度，而是由我们的心理联想造成的。

冷暖色除了能带给我们温度上的不同感觉外，还会带来诸如重量感、进退感等感受。暖色偏重，冷色偏轻；暖色有密度强的感觉，冷色有稀薄的感觉；冷色的透明感较之暖色更强；冷色有距离远的感觉，暖色则有迫近感。一般来说，如果想把狭窄的空间变得宽敞，应该使用明亮的冷色调。除了冷暖色能带给人心理错觉外，明度和饱和度也会引起对色彩物理印象的错觉。暗色给人重的感觉，明色给人轻的感觉；淡色使人觉得柔软，深色则让人觉得强硬。色彩也能引起观众的感觉，红色通过人的视觉，引起心理节奏与观众生活中的兴奋、激动的心理节奏相近似，红色也就带有了热烈的情绪。同样紫色使人烦躁和不稳定，相反蓝色使人感到平稳，绿色使人感到安宁、舒适。这些情感都是与人们生活中一定的心理节奏同时产生的。正因为一定的色彩能引起心理节奏与人们一定情感的心理节奏相接近，又因为一定的色彩能引起人们对某种客观事物或现象的联想，色彩的情感才得以产生。也正是因为如此，舞台灯光才能完成心理空间的塑造。所以，在影视画面制作中，色彩的应用与画面的情感、思想或氛围呈现都有着密不可分的关系，在对其进行应用时也应时刻将这几方面元素予以协调。

1. 色彩和谐

和谐的色彩关系是建立影片整体色调的基础。因为不同的色调能够给观众带来不同的情绪与气氛体验，所以一组色调一致的镜头在有规律的变化中可以形成整部影片富有节奏的变化。而这种有规律的色调一致主要基于色相环中不同色相间组合后的和谐效果来实现(见图 5-49)。

(1) 单色和谐关系：指同一种色相中的不同明度和饱和度的变化组合，它可以实现和谐关系。例如以红色为单一色相，画面内通过组织深红、褐色、浅红等不同饱和度的色彩，构成整体的和谐关系。

（2）相似和谐关系：色环上相邻色相的组合，如红色、橘红、橘色的组合。

（3）补色和谐：在色环上位置相对的两个色相叫作互补色，它们的色彩组合构成补色和谐，如蓝色和黄色出现在同一个画面，能够使画面显得更加鲜艳。

（4）三色和谐：色环上位置等距的三种色彩构成三色和谐关系，例如红色、蓝色、绿色是色环上的三等分的色彩，将它们组合在画面便可构成三色和谐。

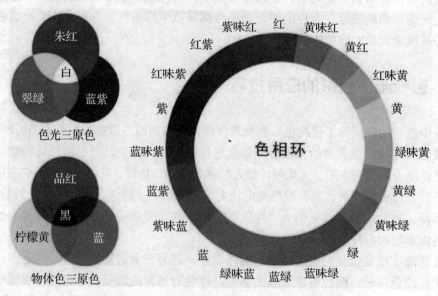

图 5-49　三原色和色相环

2. 色彩对比

色彩对比分为色彩同时对比和色彩相继对比。其中，色彩的同时对比是指人眼在同一时间和空间内接受两种以上色彩时产生的视觉比较效果。人眼的色觉会变化，这是受色彩的影响而发生的色彩视觉错觉。尤其是互补色在同一个画面出现时，它的饱和度会比单独看起来更强、更鲜艳。比如，黑色在白色的对比下能够显得更黑，白色也可以显得更白。色彩的相继对比是指人眼在连续的时间和空间内接受两种以上色彩时产生的视觉比较关系。在电影中，常常是在两个连续的场景中出现不同色彩之间的视觉比较关系，如果要使下一个镜头色彩鲜明、影调轻快，就要在上一个镜头中用彩色低调处理，使观众在视觉上产生先暗后亮的感觉。

色彩对比是建立在同时对比与相继对比的原理之上的，它使影视画面能够更好地激发观众因画面色彩对比而产生的情绪波动，从而凸显影视剧情的戏剧化效果。

3. 主题色的设定

主题色是指传达影片整体主题思想的色彩符号，是影片创作者以一定的编码方式在影片的叙事逻辑中呈现出来的。因此，合理设定主题色是色彩造型语言中非要重要的一项技巧，色彩在影片中被赋予的含义如何在各个场景中重复出现却不显单调，这需要我们在使用过程中注意以下几点。

（1）合理控制使用频率和使用范围。主题色作为影片的主要色彩基调，既表示主题意义，

又是影片的整体色调。比如影片《红色》中以大面积的红色色块来构成色彩的主题意义。

(2) 适当运用色彩对比。设定主题色并非要一个色相沿用到底，适当利用色彩的同时对比和相继对比来调整画面的节奏感也能很好地体现主题色的运用效果。

(3) 正确处理视觉元素的色彩表现技巧。通过对影片中场景、道具进行特定的颜色赋予，可使影片呈现统一的整体色调。例如在电影《英雄》中，不同人物的衣服颜色、所处场景的背景色等都是导演对视觉元素的色彩处理表现(见图 5-50)，通过这种表现手法将人物的内心状态折射成观众的视觉感受。

图 5-50　电影《英雄》截图

5.5.4　高清影视画面色彩设计的注意事项

色彩语言可以呈现空间和描述事物、装饰画面，并和其他造型元素一起实现特定的视觉风格，这是色彩的基本功能。色彩在所有造型元素中的独特性和复杂性在于它对大场面戏剧性的暗示和对观众情绪的微妙控制，尤其是在高清影视画面的表现过程中，色彩的语言功能更是被强调放大。所以，在高清影视画面进行色彩造型时必须注意以下两点问题。

1. 强调画面构图、光影效果与色彩搭配的和谐

影视艺术是可以在时间中运动的，这一运动特性使影视艺术的色彩观具有动态感和流动感。因物体对光线吸收与反射的不同程度而显现的红、橙、黄等暖色及绿、蓝、青等冷色确能使人引起不同的心理反应，再加上不同的明度(物体受光程度)、不同的饱和度(色彩的纯度)，帮助了情绪的表达。可见，光影构图在电影造型中起着举足轻重的地位。影片《公民凯恩》中，凯恩印在墙壁上的画面，相信很多人都记忆犹新。如同剪影效果般的人物，加上背后墙壁上巨大的身影，给人一种压迫的感觉，如同即将扑过来的怪兽，不由得让观众联想到剧中人物饱受压抑和摧残的人生。

2. 准确使用色彩造型语言对画面情绪的表现

高清影像技术的发展将影视画面的色彩冲击力效果不断放大，观众对于色彩的认知虽然不及专业人士般准确清楚，但高清画面中，由色彩构建起的情感语言、情绪温度却能够

使观众更清晰地感知到。因此在高清影视色彩造型的过程中，色彩本身被赋予的情感意义被高清晰度的画面呈现后无限放大，要准确使用色彩造型语言以确保影视作品本身需要被传达的情感、情绪和思想意义不会产生偏差。

5.6　高清影视场景造型

5.6.1　场景造型的基本概念

场景是指在影视作品中，发生在一定时间、空间的活动或由人物关系构成的生活画面，或简单地说，是指在一个单独的地点拍摄的一组连续的镜头。不同于现实生活中以实用为基础的建筑设计、室内设计，影视场景设计是影视造型的重要构成，它是支撑叙事发展、矛盾演进的物质载体。场景造型是以角色性格、社会属性、地域风俗等文化信息为前提进行设计的，目的在于推动剧情发展、营造角色表演的真实空间。

影视场景作为叙事的物质化要素不仅体现出作品所处的时代特点、地域风情、人文精神等外在特点，而且具有某种象征性、隐喻性的表意功能。一部影视作品的成功是建立在特定造型基础之上的，而影视作品在讲故事时所依托的便是影视场景，这些场景从现实性角度分为角色生活、工作的现实环境和梦幻想象中的非现实环境、虚拟现实环境；从技术性角度分为内景、外景、内外结合景、场地外景、特技合成景。这两方面是相互区别又交叉重叠的。

5.6.2　物理空间与心理空间的造型特点

由场景的基本概念可知，场景与空间的关系密不可分，建筑环境、自然环境、服装、道具、光影、色彩等一系列元素都是构成影视场景的重要部分。这些元素以视觉效果呈献给观众，但同样也以情绪、情感等心理反应作用在观众的内心。因此，影视场景造型中的空间可以被细分为物理空间与心理空间。其中，物理空间由影视创作者构建完成，而心理空间则由观众通过影视画面作用内心获得。所以，影视场景造型并非对现实场景的简单再现，而是将情感内涵融入其中，使其能够给观众带来共鸣与思考。

1. 物理空间造型特点

物理空间造型主要分为叙事空间和运动空间。

1) 叙事空间造型

叙事空间是影视作品中剧情赖以展开的空间环境，它主要用于交代事件的性质，故事发生的时间、地点、环境等。从影视作品整体来说，叙事空间在说明社会背景、故事环境等内容方面承担着重要的角色。

2) 运动空间造型

运动空间是为人物动作设计，并根据人物行动轨迹做周密规划的场景，具有很强的主

动性和整合性。它由影视作品画面的三维性决定，人物在画面中往往通过身体或内心的变化来形成自身动作，而运动空间造型即为了展示人物运动来规划的场景空间设计。

2. 心理空间造型特点

由于影视创作者对影视作品具有一定的主观思想、情绪和审美的渗透，因此观众在观看作品时能够从影片中获得相应的感知和心理反应。所以，影视场景造型中的内外景、道具、服装、色彩、光影等又能够在打造成一个物理空间的同时为观众营造出一个心理空间，从而对观众进行情绪感染，诱发观众联想。不同的场景造型能够对观众造成的联想效果不同，营造出的心理空间便也有差异。

1) 相似联想

相似联想是指由某一事物或现象想到与它相似的其他事物或现象，进而产生某种新设想。这里指由影视空间中的色彩、光影、道具等各造型元素触发的与观众情感相关联的联想方式。如平静的大海能让人联想到安静、祥和、一望无际、广阔；棱角分明的高山会让人联想到危险、抗争、焦虑等。

2) 对比联想

对比联想是指对于性质或特点相反的事物的联想，例如，由沙漠想到森林，由光明想到黑暗等。在这里是指影视空间的体积大小或空间中的色彩、光影等造型触发的与人情感相反的联想方式。比如由高到低、由大到小、由光明到黑暗、由寒冷到温暖的情感联想。在这一联想过程中，必然有一个联想面是观众对场景造型的真实反映，另一面则是观众内心的潜在需求或幻想。

3) 相关联想

相关联想是指由眼前的人或事物所想到的另外的人或事物。以黑板为例，你可以从它联想出一位教师，也可以联想至某个做清洁卫生值日的同学。在这里相关联想主要是指由影视空间中某一造型元素引发观众对于剧中人物职业、性格特点、行为、心理及情绪等联想方式。比如：土地和农民，骷髅与死亡等。

5.6.3　影视场景造型的制作与设计技巧

在影视场景造型过程中，必须以导演的意图为基础展开具体的场景造型设计，并在此过程中总结整体概念、分解局部结构，从而形成整体思路。在此过程中，场景的造型设计要充分考虑现场的整体调度情况，充分把握影视作品的主题，进而将场景所应烘托的情绪、气氛、节奏等多个元素展现出来。以此为设计思路，再细化不同场景下所需的造型语言以及场景构建模式。

1. 实景

20 世纪 40 年代，意大利新现实主义导演们主张"把机器扛到街上去"，并彻底远离"布景"，让影片完全采用实景拍摄。时至今日，实景仍然是影视剧最重要的场景构成方式之一。然而一部现代影视作品要做到全实景拍摄难度极大，由于时代特点、剧情推进、人物动作和场面调度等诸多因素的影响，在实景基础上采取实景加工及搭景的方式也是常用

的场景获取手段。因此影视剧创作中不需要进行大量加工改造的室内外真实场景均可视为实景。

实景拍摄具有身临其境的现场感和真实感,对创作人员树立自信非常有益。选择实景作为主要场景依然是当今现实风格电影的主要造型方式之一。当代新锐导演贾樟柯的电影作品多数是在实景当中拍摄的,他意图强调现实存在感和真实记录感,这种由实景空间带给观众身在其中的幻觉,是其他场景造型难以替代的。

2. 搭景

搭景主要是指通过人工搭建的方式进行场景构建,主要分为棚内搭景、场地外景、内景外搭、实景加工等。

1) 棚内搭景

一般棚的大小为 800~1000m²,大的有近 2000m²。棚内景一般分为室内景、室外景、室内外结合景。棚内搭景的优势在于不受时间、地点、季节和气候的影响。

通常情况下,情景喜剧由于场景变化不多,场景造型往往采用棚内搭景的方式完成。比如情景剧《家有儿女》就是通过棚内搭景,将一家人的生活场景展现在观众面前的(见图 5-51)。

图 5-51 情景剧《家有儿女》截图

当影视故事中某些场景无法通过实景呈现时,棚内搭景也是不错的选择。比如李安拍摄的《少年派》就是在摄影棚内修建的大水池,以制造完成海难和小船漂流于大海中不同阶段的场景造型。

2) 场地外景

场地外景是指为拍摄影视剧而专门搭建或选用的永久性或临时性的外景场地。如《水浒传》中的水浒城;《南京!南京!》中的南京城;《我的父亲母亲》中的小学校等(见图 5-52)。这些外景场地通常将自然环境作为场地背景以获得真实的物理造型空间。

3) 内景外搭

内景外搭是指在自然环境中搭建室内景的场景构成方式。毫无疑问,较之棚内搭建室内景,内景外搭有效地加强了室内景的真实性,并对制造画面空间纵深及动作空间环境提

供了强有力的帮助。

图 5-52　电影《我的父亲母亲》截图

4) 实景加工

对实景进行加工与改造是现代影视作品创作中最常见的场景构成方式，如改变店铺招牌、设计制作符合不同时代特点的家具陈设等。实景加工可分为外景加工和室内景加工两种。

外景加工时虽不能改变山川河流及大型建筑物的走向和形体，但种植花草树木、设置路标碑牌却是可行的，如影片《十面埋伏》中的紫色花地实为摄制组提前半年在乌克兰境内寻找到一片森林旁的空地并播下种子获得的。拍摄《集结号》时并非下雪季节，为制造被雪覆盖的场景，摄制组运用近百吨化肥完美再现了严冬时节的老窑厂。

室内景加工的方式为：寻找与剧情描述相近的室内场景，并改变室内空间关系、家具陈设、字画、色彩等以符合时代特色和剧情需要。

3. 特技合成

影视场景构成中的特技合成方式是建立在计算机技术、数字技术及三维动画技术基础上的，是属于"过去"与"未来"场景的构成模式。

在人类建筑史上，中国人对木材的运用已经到了登峰造极的程度，而西方人对石材的运用也令人望尘莫及。然而木制建筑往往会因为气候、时间的流逝、战火、朝代更替等原因无法保存至今。影视剧创作时若需还原那些过去时代的场景，特技合成无疑是最佳选择。纪录片《圆明园》中的"圆明园"早已殁于历史长河中，而创作者在文学作品及史书记载的基础上，通过三维建模及渲染等数字技术手段，还原了圆明园未被摧毁前的壮观景象(见图 5-53)。

在科幻题材的影视作品中，许多场景造型属于"未来"，与观众产生"距离感"是很重要的场景造型法则。影片《阿凡达》中的大量场景造型只有在数字技术到达今日之水平时方有实现的可能。当然，除了简单的模型合成以外，特技合成还包括绘画、图片、透视等合成方式。

图 5-53　纪录片《圆明园》截图

5.6.4　高清影视场景造型的注意事项

在前面提到过，高清影视创作技术使电视画面由原先的 4∶3 标清画面变为 16∶9 的电影画面画幅，这对影视造型中的诸多语言都产生了很大的影响，在场景造型方面主要体现为以下两点，即室外取景的延伸感表现和室内取景的层次感构建。

1. 室外取景应重视场景的延伸感

高清影视画面属于宽屏造型，更适合呈现横向延展的景物和场景，因此，在选取室外场景时，应关注到场景的延伸效果是否符合高清影视画面的构图，或者说，是否有利于在高清影视画面中表现场景的整体效果。

2. 室内取景应强调场景的层次感

因为高清影视画面在表现室内等范围较小的场景时，会因为画幅过宽导致画面留空，使构图出现不平衡、不协调的问题。所以，在室内场景搭建时，应充分考虑高清画面的宽画幅特点，借助道具、服装、色彩、光影等造型语言增加室内场景的层次感，以丰富画面、提升拍摄质量。

本 章 小 结

影视造型语言的设计不仅是对拍摄、光影、色彩、场景等造型语言进行简单的技术操作，而是要通过影视造型语言的运用完成影视时空、情感与内涵的构建。通过声、像元素

的视听表达，塑造出符合影视作品整体效果的荧幕影像。完成这一系列工作则需要掌握有关影视画面构成、影视构图、光影造型、色彩造型、场景造型等多方理念与技巧，切实掌握各项造型语言设计的基本技能，并以此为基础思考在高清影视时代，各造型语言该如何调整、适应，才能实现高清影视画面的高质量传播意义。

思考与练习

1. 影视造型的概念是什么？
2. 高清影视对造型语言的新要求是什么？
3. 高清影视画面的构成元素是什么？
4. 电视画面的艺术特点是什么？
5. 影视画面构图的基本要素是什么？
6. 简述常见的构图形式。
7. 高清影视构图的注意事项是什么？
8. 简述影视造型中的光影分类。
9. 简述人工布光的技巧。
10. 简述自然采光的技巧。
11. 画面色彩的语言特点是什么？
12. 高清影视画面色彩设计的注意事项是什么？
13. 场景造型的基本原理是什么？
14. 简述影视场景造型的制作与设计技巧。
15. 高清影视场景造型需要注意哪些事项？

实 训 项 目

1. 校园内不同时空唯美运动镜头的拍摄(主要是练习各种电视动态造型效果)。
2. 用一组镜头讲述一个小故事，如利用递进式蒙太奇句型表现二人邂逅因欠钱不还而引起的一段争执。

影视是一门声画结合的综合艺术，离开了声音，影视作品也就成了"哑剧"，变得残缺不齐。声音与画面的完美结合，带给观众视听结合的影像盛宴。电视摄像机将光信号转换成电信号，而影视录像机或录像单元则是将电信号记录下来并能将影像还原到屏幕上的设备。影视录音与录像质量的优劣直接影响到影视节目的最终效果。

第6章　高清影视录音技艺

本章学习目标

➤ 常见数字音频格式。
➤ 数字调音台的使用。
➤ 立体声技术。
➤ 多声道环绕立体声的格式。
➤ 立体声话筒的拾取模式。
➤ 立体声话筒的种类。
➤ 立体声的录制技巧。

核心概念

立体声(Stereo)；录音技巧(Recording Technique)；话筒(Microphone)；环绕立体声(Surround Sound)

引导案例

拍摄来的影像没有声音，难道话筒坏了?

一次实验课，同学们兴致勃勃地花了 2 小时的时间进行了室外拍摄实验，回来后他们充满期待地坐到监视器前观看自己的成果。过了一段时间，有个组发现自己组拍摄的影像放不出声音来。没有声音，再好的戏也出不来! 于是他们开始慌张起来，难道 2 小时的付出真的打了水漂? 他们仔细地检查了录像机与监视器之间的音频连线，没发现问题，换了一台录像机，也没发现问题。于是，他们急切地向老师汇报，希望老师能帮他们解决问题。老师检查之后，摇摇头说，你们没有把声音录下来。怎么会呢? 他们你一言我一嘴议论起

来，是不是话筒坏了？是不是摄像机出了问题？老师都给他们一一否定了。原因是，摄像机上有关声音的按钮开关设置不准确。

案例分析

本案例中学生使用的话筒是 JVC GY-DV5001 摄像机自带的前置机上话筒，话筒本身没有开关按钮。但摄像机机身上有与音频相关的信号输入和选择开关，摄像机菜单里还有音频设置子菜单。摄像机上与音频有关的按钮如下。

[FRONT/REAR AUDIO INPUT]前部/后部音频输入信号选择开关：此开关用于选择 FRONT AUDIO IN 和 REAR AUDIO IN 接头的输入声音信号。LINE——连接音频设备等时置于此位置；MIC——连接动态话筒时置于此位置；MIC+48V——连接使用+48V 电源的话筒时置于此位置。本案例中的实验组使用的是前置机上话筒，应该将开关放置在 MIC+48V 上。

[CH-1/CH-2 AUDIO INPUT]CH-1/CH-2 音频输入选择开关：使用该开关选择 CH-1 或 CH-2 声道的输入声音。FRONT——输入前部 FRONT AUDIO IN 插座发出的声音；REAR——输入后部 FRONT AUDIO IN 插座发出的声音。

[CH-1 AUDIO SELECT]和[CH-2 AUDIO SELECT]CH-1 和 CH-2 音频选择开关：使用该开关选择音频电平方式。AUDIO——自动音频电平；MANUL——手动音频电平。

[CH-1 AUDIO LEVEL]和[CH-2 AUDIO LEVEL]CH-1 和 CH-2 音频电平控制器：用来控制音频电平的高低。

如果把 CH-1 和 CH-2 音频选择开关设置在 MANUL 端，音频电平控制器设置在 0 处，则不会记录下声音；此案例中，话筒使用的是摄像机自带的前置话筒，没有使用外置话筒，应该将 CH-1/CH-2 音频输入选择开关都设置在 FRONT 端，如果设置在 REAR 端，则不会记录下声音；根据话筒的特点，应该将前部/后部音频输入信号选择开关设置在 MIC+48V，如果设置在 LINE 或 MIC 端，都不会记录下声音。上述三点，只要违背一点，都不会记录下声音。

此案例中的学生在进行实验之前，没有对上述开关进行检查，而上述开关并没有处于正常工作状态，因此没有记录下声音。

学习指导

由于学生刚刚接触摄像机，对摄像机的开关设置和菜单设置还不熟悉，但又缺乏耐心，遇不到问题就不会认真学习说明书，遇到问题又会不知所措。在进行每一次拍摄之前，摄像人员都要对摄像机的开关和各个参数仔细检查一遍，将其放置到适当的位置上。特别是声音，电视是视听结合的综合艺术，没有声音的影像是不完整的，甚至在有些时候，没有声音的画面再精彩也是不能使用的。在进行拍摄时，初学者往往认为摄像机上连有话筒就能记录下声音来，这是错误的。针对这一现象，要求学生在学习这一章时，一定要认真阅读实验所用摄像机的说明书，关注有关声音记录方面的按钮和参数设置，要养成进行拍摄实验前认真检查设备工作状态的习惯，不放过每一个按钮或参数设置，多学多练多思考，努力提高操作技能和熟练程度。

影视声音可分为人声、音乐和音响音效三种类型。本章所涉及的高清影视制作中声音的拾取主要是指对拍摄现场中的人声和环境音响的拾取。那么，高清影视摄像中的声音是如何拾取的呢？需要什么设备，又有哪些技巧呢？

6.1 数字音频基础

随着图像信息的数字化，音频信息也逐渐数字化。本节主要对常见的数字音频格式、立体声技术、立体声话筒以及立体声录制和处理技巧进行介绍。

6.1.1 数字音频简介

数字音频指连续的模拟音频信号通过采样、量化、编码后生成的数字信号。由于采用"0"和"1"的数字编码技术，数字音频具有极强的抗干扰能力，较之模拟音频信号，记录、处理和传播更为便捷，多次复制无质量损失。

从传声器拾取到的随时间连续变化的声音信号，即模拟音频信号，当以适当的时间间隔对模拟音频信号的幅度采得样值，就可得到在时间轴上不连续的脉冲序列，每个脉冲的高度反映了采得样值时刻的信号振幅大小，此过程被称为采样。

对于 PAL 制的电视制作来说，数字音频的采样频率一般为 32kHz、44.1kHz 和 48kHz。

32kHz 是基于 DAT 的长时间录放音格式，但由于采样频率较低，使得录放的音频信号的频率上限受到一定限制，大约为 15kHz。

44.1kHz 是人们利用比较成熟的磁带录像技术记录数字音频信号的，所以必须将数字音频信号与电视制作制式联系起来。对于 PAL 制 50 场 625 行标准录像机来说，数字音频采样频率为 44.1kHz；对于 NTSC 制 60 场 525 行标准录像机来说，数字音频采样频率为 44.056kHz。可见，电视制式不同，数字音频采样频率略有不同。

48kHz 是广播级录放音的标准采样频率，容易保证音频信号的频率上限达到 20kHz。

6.1.2 常见数字音频格式

数字音频系统中数码率(数码传输速率的简称，指单位时间内传送或记录的信息量)很高会使容量有限的传输线路或存储器难以处理，因而降低码率的技术，即数字音频压缩技术在数字音频领域就显得格外重要。目前，常见的数字音频格式主要有以下几种。

1. WAV

WAV 格式可通过增加驱动程序而支持各种各样的编码技术，常用于音频原始素材的保存，质量高、音质好，但占用空间较大。目前常用的视频编辑软件均支持这种格式。

2. WMA

WMA 格式功能齐全、使用方便，同时支持无失真和有失真的语音压缩方式，失真压缩方式下音质不高。常用于音频档案级别保存，可用于一般聆听和网络音频流传输。在电视

制作过程中，wma 格式也是众多后期视频编辑软件常支持的格式。

3. MP3

MP3 格式是近年来新出现的并且使用率较高的数字音频格式，在低至 128kb/s 的比特率下提供接近 CD 音质的音频质量，音质较好，存储文件较小。目前市面上常用的一些视频编辑软件有很多是不支持这种格式的，用户在使用前要了解具体视频编辑软件的功能特点，来选择不同格式的数字音频文件。

4. MID

MID 格式是音频数据为乐器的演奏控制而特别研制的，通常不带有音频采样，常用于与电子乐器的数据交互、乐曲创作等。

5. MLP

MLP 无损压缩技术(MLP Lossless)是一种专用于 DVD-Audio 的真正无损编码技术，PCM 数据被压缩并保证比特到比特的正确性。MLP Lossless 可以在不影响高解析度 PCM 音频质量的同时，有效地将磁盘空间扩充为原来的两倍，从而可以使 DVD-Audio 碟能够携带同一节目的立体声和多声道声轨。

6. Dolby TrueHD

杜比 TrueHD 是专为高清光盘媒体所开发的下一代无损压缩技术。它可以提供纯净、无损的多声道音频。在杜比 TrueHD 中拓展了元数据支持的范围，使内容制作商可以对音频播放过程进行更高级的控制，保证各种聆听环境都能有非凡的音效。设计杜比 TrueHD 技术时特意考虑了下一代的高清媒体需求，它能提供更高的码率、更多的声道与无与伦比的灵活性，使节目提供商可以把高清晰度的母带品质的多声道音轨直接传输给消费者的播放系统。

7. DTS-HD

DTS-HD 是一套相干声学音频编码系统，包含原先的 DTS 数字环绕声，DTS-ES 和 DTS 96/24，也加有无损压缩技术。但它具有更高的互换性和扩张性，除了兼顾更高音质、更多声道外，还能兼容网络下载 DTS-HD logo 内容的互动性。取样频率和声道选取也更加灵活。其依然保持了压缩比例比 DD+小的特点，故声音信息损失少，细节更为丰富。

6.1.3　数字音频传输标准

目前在数字音频应用领域中，数字音频传输标准尚未统一，种类繁多，常用的标准有以下几种。

1. AES/EBU 标准

AES/EBU(Audio Engineers Society/European Broadcasting Union，音频工程师协会/欧洲广播联盟)，它是美国和欧洲录音师协会制定的一种高级专业数字音频数据格式，现在已经成为较流行的专业数字音频标准。大部分数字调音台、数字音频工作站等专业音频设备都支持 AES/EBU 标准。

AES/EBU 标准基于单根绞合线对，无须均衡就可以在长达 100m 的距离上传输数据，如果均衡，则可以传输更远的距离。它提供两个信道的音频数据(最高 24bit 量化)，左、右音频信道可以多次重复使用，并且信道是自动计时和自同步的。因为 AES/EBU 标准不依赖于取样频率，所以可以用于 22.05kHz、24kHz、32kHz、44.1kHz、48kHz、88.2kHz 和 96kHz 等任何取样频率。它还具有传输控制的方法、状态信息的表示和一些误码的检测能力。

2. S/PDIF 标准

S/PDIF(Sony/Philips Digital Interface Format)是索尼和飞利浦公司制定的一种数字音频格式，被广泛采用，已经成为事实上的民用数字音频格式标准。大量的消费类音频数字产品，如民用 CD 机、MD 机、计算机声卡数字接口等都支持 S/PDIF 标准，在不少专业数字音频设备上也有支持该标准的接口。

S/PDIF 格式和 AES/EBU 有略微不同的结构。音频信息在数据流中占有相同位置，使得两种格式在原理上是兼容的。在某些情况下，AES/EBU 的专业设备和 S/PDIF 的用户设备可以直接连接，但是并不推荐这种做法，因为在电气技术规范和信道状态位中存在非常重要的差别，混用协议可能产生无法预知的后果。

除了上述两种数字音频传输标准外，其他数字音频标准还有 ADAT、TDIF、R-BUS 等。

6.1.4　数字音频设备

俗话说："巧妇难为无米之炊。"数字声音的获取和处理需要借助一定的数字音频设备才能完成。

1. 数字调音台

数字调音台(见图 6-1)，即数字调音控制台的简称，可对多路输入信号进行放大、混合、分配、音质修饰和音响效果加工处理，是一种对所录制节目的声音信号进行控制和艺术加工的数字音频设备，常用于广播电台、电视台等音像节目制作机构和部门的电视节目制作和播出中。为了获得创作者满意的声音信息，各种类型的声音的录制与合成均需通过各种不同类型的数字调音台，进行技术加工和艺术处理，即对原始声音的再创造。不同品牌、型号的数字调音台，其体积、界面设置和复杂程度各不相同，但基本功能都是类似的，即对各路输入的音频信号进行控制调整、音质加工，然后按照一定比例混合输出到指定声道上。

数字调音台的种类多样，类型不一。按照使用情况的不同，可以将其分为便携式数字调音台和固定式数字调音台；按照输出声道的不同，可以分为单声道、双声道、双声道立体声、四声道立体声及多声道立体声；按对信号的控制方式不同，可以分为手动控制数字调音台和自动控制数字调音台；按照使用目的和使用场合的不同，可以分为立体声现场制作调音台、录音调音台、音乐调音台、带功放的调音台、无线广播调音台、剧场调音台、扩声调音台、有线广播调音台以及便携式调音台等。

数字调音台由运算速度较高的专用数字信号处理硬件构成，而信号处理的实现则完全由软件进行。数字调音台内流动的是数字信号，可以方便地直接用于数字效果处理装置，

而不必经过模/数转换。数字调音台的所有操作指令都可存储在一个磁盘上，从而可以在以后再现原来的操作方案。比起模拟调音台，数字调音台的信噪比和动态范围高。同时每个通道都可方便地设置高质量的数字压缩限制器和降噪扩展器，可以对声源进行必要的技术处理。数字调音台利用演算精度可以做到信号处理过程不引起信号劣化。目前，数字调音台向简单化、小型化、集成化的方向发展。

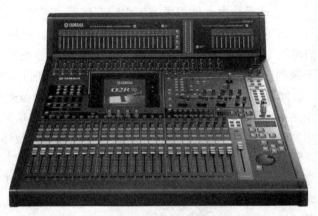

图 6-1　数字调音台

目前，在一些资金缺乏和条件有限的电视制作机构里，模拟调音台还是常用的设备，但随着技术的发展，制造成本的降低，功能的日益强大，技术指标的不断完善，数字调音台将是电视节目声音制作系统的主要发展方向。

2. 数字音频工作站

数字音频工作站(见图 6-2)是一种借用计算机技术处理、交换音频信息的数字音频处理系统，它是随着数字音频技术的发展和计算机技术的突飞猛进而产生的新型数字音频设备。数字音频工作站的出现，实现了电视节目的高质量录制，同时也创造了更加良好、高效的工作条件。

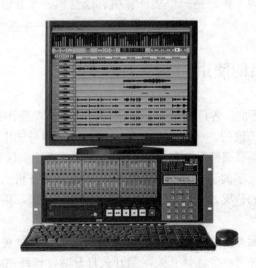

图 6-2　数字音频工作站

数字音频工作站是以计算机控制的硬磁盘为主，由计算机中央处理器、数字音频处理器、软件功能模块、音源外设、存储器等部分组成的非线性数字音频工作系统。

数字信号处理器是数字音频工作站的音频处理核心。在数字音频工作站中一般配有专用的硬件音频卡，它主要负责音频信号的数字化处理：把输入的音频信号进行采样、量化和加工，并直接将量化后的数字信号送到硬盘储存。

在 DSP 的数字音频处理系统内，使用了若干中间存储器，可进行虚轨设置，进行逻辑多轨操作能实现几百声轨的声音节目制作，突破了传统物理声轨的限制，对于每一条虚轨同样具有物理声轨的可加工、调整、处理的全部操作功能。DSP 电路板卡上设有音频输入、输出接口，既可用于录制音频信号，也可以进行声音的编辑，同时还能在数字状态下对音频进行降噪、均衡、时间压扩、限幅、混响、延迟、声像移动等特技处理。

在数字音频工作站中可用硬盘、软盘、光盘等记录设备来存取信息，这也叫无磁带化记录。在存取容量相同的情况下，随机存取的定位速度比以磁带为载体的顺序存取的定位速度快得多。另外，随机存取具有"切下就粘住"的编辑功能，以及非破坏性编辑功能。由于硬盘具有存储容量大、存取速度快等优良性能，使它在数字音频工作站中得到广泛应用。同时，硬盘所采用的阵列盘技术，使其同时能记录的轨超过 24 轨。随着容量的扩展，系统轨数及按时处理功能也能相应地得到扩展。

数字音频工作站设有模拟信号接口，它通过 A/D、D/A 转换器来连接模拟音频信号的输入、输出。A/D、D/A 转换器的质量，直接决定数字音频工作站的电声质量指标。数字音频工作站设有标准的 AES/EBU 和 S/PDIF 数字输入、输出接口，这样既可用于模拟磁带录音机对录，也可用于 MD、CD、DAT 等进行数字对录。它还设有 MIDI 专用接口，可用于同步录音，又可互相控制操作，这对 MIDI 音乐的创作提供了极大的方便。

在节目录制过程中，数字音频工作站能将数字音频信号像计算机中的文件一样进行处理，包括存储、编辑、传输等，采样频率分 32kHz、44.1kHz 和 48kHz 三种，由用户按照实际需求自主选择。在数字状态下，数字音频工作站对音频信号进行精密加工，包括压缩、扩张、限幅、声像调节、音质调整、混响延时等处理。

综上所述，数字音频工作站是一个集计算机、录音机、调音台等功能为一体的数字音频录制、处理、合成系统。

6.1.5　数字调音台的使用

由于品牌和型号的不同，各厂商生产的数字调音台在外观设计和界面布置上有所不同，但其功能模块都是大体一致的，一般由信号输入接口区、信号输出接口区、信号输入选择区、信号输出控制区、频率调整区、参数显示区和音频电平控制区等组成，如图 6-3 所示。

信号输入接口区是数字调音台与话筒、摄像机、数字录音机、录像机、计算机声卡等外界声音源设备相连接的桥梁，配有各种数字接口和模拟接口，用户可以根据设备接口的具体情况进行选择。

数字调音台一般都配有多路音频通道，通过信号输入选择区可以对音频通道的使用情况进行设置，每路通道对应一个选择开关，当开关打开时，该路通道即可正常工作。

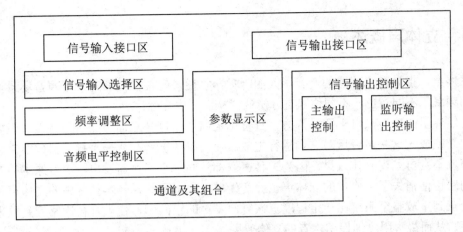

图6-3　调音台面板功能示意图

频率调整区可以对每路声音信号的频率按照用户的艺术构想进行调整。该区域还配有一定的音频特效可供用户选择。

参数显示区一般配有参数显示的液晶屏幕，当用户进行操作时，具体的当前操作以及参数都会立刻显示到该区域，方便用户使用，这是数字调音台比模拟调音台更具人性化的地方。

当把多路音频信号进行处理合成之后，就可以在信号输出控制区对输出信号进行调整了。信号输出控制区一般包括主输出控制和监听输出控制。主输出控制一般又分为左右两个声道，也是我们最终听到的混合声音的声道所在。在利用调音台对声音进行控制处理时，可以通过监听输出控制对声音进行监听。

音频电平控制区按照信号输入通道的多少设置了多路音频电平控制滑杆，每一个电平控制滑杆对应每一路声音通道。通过调整音频电平的高低可以控制每路信号声音的强弱。

信号输出接口区是数字调音台与摄像机录像单元、数字录音机、录像机、计算机声卡等外界声音录制设备相连接的桥梁，配有各种数字接口和模拟接口，用户可以根据设备接口的具体情况进行选择。数字调音台将控制调整后的声音通过这些接口输出到录制设备，录制设备就可将声音记录下来了。

6.2　立体声技术简介

随着高清影视时代的到来，影视画面图像的分辨率和画幅大小不断提高，观众的审美体验也随之提升。但是，影视作品是由视听两部分元素构成，是画面与声音的完美结合后的综合作用结果，因此，"高清"这一概念不仅是视觉的高清晰度，而且应该是对整个拍摄场景的高度还原。所以，为实现"看得清楚、听得真切"的"高清"目标，立体声概念也在高清影视制作的发展过程中被引入与应用。

6.2.1 立体声概述

立体声,指具有立体感的声音。人的听觉器官通过定位,能够对一个声音场景里声源的不同频率、不同音色、不同位置进行辨认,从而产生立体声感。

自然界里的声音来自于四面八方,具有不定向性,这是立体声的典型特点。但如果我们在记录或放大这些声音后对它们进行重放,使所有的声音都从一个扬声器放出来,这种重放声就不会再呈现立体效果,因为各种声音都从同一个扬声器发出,声音原本的方向感和空间感也便消失了,原本的立体声也会变为单向声。因此,音响技术中的立体声,便是指从记录到重放整个系统在一定程度上恢复原发声的空间感,使人耳再次感受到原来的方位层次,从而最大限度地保留声音的立体效果。

6.2.2 立体声的种类

根据立体声的声道数量与呈现效果的不同,立体声大致可分为双声道立体声、三声道立体声、四声道立体声(环绕立体声)、5.1声道立体声和其他多声道音频格式。

1. 双声道立体声

按国际标准对立体声格式进行描述的话,应该以声道数量为基础,以 $n\text{-}m$ 立体声的形式来表示。其中 n 代表听众前面的扬声器数量,m 代表听众身后或侧面的扬声器数量。由此,双声道立体声也可以标注为2-0立体声,即双声道立体声是通过在听众前面设置两个扬声器来传输声音信号,还原声音的三维立体效果。

双声道立体声具有方向感和展开感,由直达声、混响声和有效反射声相互作用而成。其中,直达声是指声音在向各方向扩散时,由音源直接传输至听者耳朵的声音;反射声则指从周围环境或障碍物反射回来的声音;多次反射声叠加则形成混响声。

影视作品中的立体声,其信号源可以从外接的音频输入端子中获得,然后利用左、右两声道进行立体声重放,并由分别安装在播放设备左右两侧的扬声器发声,它所建立的声场,是在两个扬声器之间的二维平面上,因此观众在观看电影电视作品时,只有置身于这个平面,才能感觉出声音的立体感,但缺乏临场感。

2. 三声道立体声

三声道立体声,即3-0立体声,一般很少被单独使用,当前主要应用在其他多声道立体声制式的基础还音设置方面。其中,三声道立体声由左、中、右三个扬声器来还原听众前面的声音场景,其中,左、右扬声器和听众之间构成一个等边三角形,中间的扬声器则位于等边三角形的中心法线位置上。

3. 四声道立体声(环绕立体声)

四声道立体声按国际标准可被标注为3-1立体声。相对于三声道立体声而言,四声道立体声是在三声道立体声系统的基础上增加了一个效果声道(即环绕声道),由此来扩展影院听

众的声音接收角度。因此，置身于四声道立体声的声场之中，听者不仅能够感受到音源的方向感，而且会有一种被声音所包围以及声源向四周远离扩散的感觉。四声道立体声增强了声音的纵深感、临场感和空间感，使视听者不仅能够感受来自前、后、左、右的声源发出的声音，而且感受到自己周围的整个空间，都被这些声源所产生的声场所包围，从而营造出一种置身于歌厅、影剧院的音响效果。此时声音输出系统可以逼真地再现整个空间混响过程，具有更为动人的临场感，再结合大屏幕的电视或电影的动态图像，由此作用的视觉和听觉效果会加强临场感，使影视体验效果更生动、更具感染力。

但是，因为四声道立体声中的环绕声道为单声道信号，所以它并不能实现全方位 360 度的声音真实还原。

4. 声道环绕立体声

5.1 声道环绕立体声中的".1"代表经过带宽限制处理的信号声道，通常被称为低频效果声道或是超低音声道。与四声道立体声只有一个环绕声道不同，在 5.1 立体声格式中，环绕声道是由两个扬声器进行重放的立体声信号，结合前置的三个声道形成以前置声道为主的还音模式。因此，这种以前面三声道为主的还音模式意味着后方的效果声道只是负责为前置扬声器提供简单的效果支持。如此看来，5.1 声道标准本身并不直接支持声音信号在 360 度范围内的定位处理。因此，行业内并不适用"五声道"对 5.1 环绕立体声进行标识。

5. 其他多声道的音频格式

当前，虽然 5.1 声道系统被广泛使用，但其他多声道格式仍然存在，尤其是利用更多声道和扬声器数量来对节目信号进行返送，从而在声音重放时能够覆盖更大的听音范围。其中比较常见的有 7.1 和 10.2 环绕模式。

7.1 声道环绕模式主要以宽银幕电影的发展为基础，为覆盖更大的听音范围，增加了左中和右中的扬声器，但这种声道环绕模式多用于剧院等场所；10.2 声道环绕模式则是在 5.1 环绕立体声的基础上，另设两个侧向音响来拓宽两侧的声场宽度，以及设一个后方中置音箱来弥补听众正后方的空缺，同时，10.2 声道环绕模式还在听众上方设两个扬声器来还原声场垂直方向的声音信号。在此基础上，为覆盖更宽的听众范围，10.2 声道环绕还附加了一个超低音箱来增强低频信号的空间感。

因此，伴随着多声道环绕立体声技术发展至今的多模式，即从早期的四声道格式起到今天的多声道环绕立体声技术，其变化主要体现在两个方面：一方面是喇叭数量的变化，即从两路喇叭增为六路喇叭；另一方面，则是因为音频媒体(如广播视频、电影胶片或 DVD 等)的不同，也产生了更多优秀的编码格式。

6.2.3　立体声的发展

对于声音的再呈现，人们从很早就能够利用简单的扬声器来完成，但早期的扬声器功能比较简陋，再现的声音并不能给听众以身临其境的感受。然而，随着电子录音和回放设备的发展，人们对于声音再现的追求也开始不断提高。

1957 年，美国无线电公司(RCA)第一次将立体声唱片引入商业应用领域，并从最初将

双音轨的磁带作为存储介质,演变到后来采用黑胶唱片进行存储。20世纪60年代,大多数唱片公司开始放弃单声道而转向立体声技术。此时,尽管立体声的效果远高于单声道,但仍呈现得不够理想,比如它无法根据听众的位置变化而提供一个稳定的声场效果。

后来伴随着电影工业的推动,声音的录制和再现技术开始被推向一个新的高度,如今的环绕声系统就是一个典型的例子。最初在电影胶片上保存音轨时采用的是单声道系统。随着立体声的普及,电影胶片上的音轨很快就扩展到双音轨,并且逐步发展到多音轨(一般通过同时播放多卷胶片的方式来实现)。有些电影拷贝在制作时会在胶片旁边附带磁性片基用于保存音轨,这种音轨可以获得更好的声音效果,但价格要昂贵很多,而且使用起来也不如光学片基的音轨方便。

早在1939年,由迪士尼公司投拍的动画片《幻想曲》(*Fantasia*)就率先采用了多音轨录制和多声道回放技术,当时这种技术也被迪士尼公司称为Fantasound。不幸的是,随后爆发的第二次世界大战使得该技术的发展延误了很多年。

1975年,Dolby实验室针对电影音轨发明了Dolby立体声技术。Dolby立体声仍然属于模拟信号系统,它的大致原理是通过矩阵编码的方式在两条光学音轨上保存四条音轨的信息。这四条音轨的效果比双声道立体声要好,因为它不仅在电影荧幕后面放置了左、中、右三组扬声器,还可以在剧场的旁边和后边放置若干组扬声器来实现环绕声。这一系统就是主流的Dolby 5.1标准的前身。

1990年6月,美国影片推出世界首部应用数字立体声技术的商业电影——《迪克·特蕾西》(又名《至尊神探》)。次年2月,杜比公司开发了一种能在35mm电影胶片上同时记录模拟和数字两种形式的光学立体声声迹——SR·D数字立体声制式。两年后,美国的DTS公司又推出一种有别于SR·D制式的DTS(双系统)电影数字立体声制式。此后影视的发声形态与工业标准基本确立。

6.2.4 多声道环绕立体声的格式

自20世纪90年代起,电影院就将音响系统逐步升级为多声道环绕声系统,随着电视慢慢步入高清时代,多声道环绕立体声也成了电视节目制作时需要面临并解决的重要问题。当前在影视节目声音制作中,全部采用了数字音频工作站系统,那么选择什么样的多声道环绕立体声音频格式就成了值得探讨的问题。下面介绍几种常见的环绕声音频格式的特点及其应用情况。

1. 多声道WAV格式

微软公司开发的WAV格式可以说是最早的数字音频文件格式了,早期主要用于保存Windows系统下的音频数据,后来被绝大多数音视频软件和不同的平台支持,得到了广泛的应用。标准化的WAV格式文件保存的是未经压缩的PCM数据,只要采样频率够高、量化bit数够多,记录的声音质量就可以非常高,对于保存原始的录音数据是一个好的选择,缺点是文件太大。

过去我们认为WAV音频文件只是用来保存双声道立体声或单声道声音的,其实WAV文件格式对音频数据流的编码没有强硬规定,它符合RIFF资源交换文件格式规范,可以支

持多个声道、不同类型的音频数据。该格式除了对不压缩的 PCM 音频数据流进行编码之外，还可以支持 ADPCM、CCITT A_Law 等多种压缩算法。

在多声道环绕立体声音频节目制作中，我们可以将传统的 5.1 环绕立体声(包括左、中、右、左环绕、右环绕 5 个声道，加上 1 个低音声道)的 6 个线性 PCM 音轨编码成一个 WAV 音频文件输出，这样就为环绕立体声音频资料的存储和交换带来了诸多方便。尽管包含 5.1 个音轨的 WAV 文件的码率提升了 6 倍，文件体积较大，不方便使用网络传输和 CD 光盘存储，但是完全可以用在环绕声音频制作过程中的存储和交换。

目前，常见的音频制作软件几乎都可以直接导出包含 6 个声道的 5.1 环绕声的单个 WAV 音频文件，有一些软件可以通过外挂插件的方式导出。大名鼎鼎的 DTS 环绕声格式就是用 WAV 格式的音频文件来保存其产生的多声道音频数据的。例如，在 Audition CS6 中建立 5.1 工程并对各声轨进行缩混处理后，即可在导出多轨缩混界面选择导出包含 6 声轨的 5.1 环绕声 WAV 格式文件。

WAV 多声道音频文件的后缀名依然是 “.wav”，我们有时可以见到一些容量比较大的 WAV 文件，尽管也可以用常规的立体声音频播放器播放，其实它包含有 6 个声道，用专门的多声道播放软件才可以放还 5.1 声道环绕立体声。

2. DTS 格式

我们通常说的 DTS 格式是指 DTS 数字化影院系统(Digital Theatre System)的环绕立体声编码规范，它也属于 5.1 声道系统。它采用了相干声学编码技术(Coherent Acoustics Coding)，利用人的心理声学原理对音频数据流进行了压缩。相对于著名的杜比 AC-3 格式，DTS 的压缩比较小、数据率较高，重放声音的音质更好一些。DTS 在早期的 5.1 声道基础上，又推出了 6.1 声道的 DTS-ES 和 7.1 甚至更多声道系统的 DTS-HD，目前已经广泛用于三维、四维电影的配音中。

DTS ES(Extended Surround)是在原 5.1 声道的基础上增加了后中置环绕声道，构成了 6.1 环绕立体声系统。DTS ES 分为 Matrix 和 Discrete 两种，DTS ES Matrix 运用的是矩阵编码方式来增加出一个后中置环绕声道，其声道间隔离度差，致使声场的定位感不太准。DTS ES Discrete 从素材编辑、声道编码、解码还原都是完全按照独立的 7 个声道进行，所以声道分离度好，声场定位准确。

DTS-HD 是在 ES 6.1 声道之后推出的高清音频格式，也称为 DTS++格式，支持更多的声道。DTS-HD 以 7.1 声道起步，并能兼顾更高的音质，有很好的向下兼容性和交互性。DTS-HD 可以适应从高品质的无损压缩 HD 格式到普通的有损 DTS 环绕声，向下兼容 6.1、5.1 环绕声和双声道立体声。DTS-HD 又分为采用固定比特率有损压缩的 DTS-HD High Resolution Audio 和采用动态可变比特率编码、类似于 FLAC 无损压缩技术的 DTS-HD Master Audio，能够存储与录音母带完全一样的 96kHz/24bit 多声道环绕声音频。

在节目制作中，通过第三方编码软件或插件，如 SurCode DTS Encoder 可将输入的 6 个声道的 WAV/AIFF 声音编码输出为 5.1 环绕声的 DTS 格式的多声道 WAV 文件。DTS 还专门为 Pro Tools 开发了一个 RTAS/AS 和 VST 插件 Neural Up Mix，使 Pro Tools 可以混合输出 5.1 声道和 7.1 声道的 DTS 音频文件。

DTS 格式音频文件需要带有 DTS 解码功能的播放器或软件才能重放多声道环绕声效

果，如果没有 DTS 解码器，播放的只是双声道立体声的效果。DTS 文件标准的后缀名是"．wav"，有时也用"．dts"，比如对于著名的 Power DVD 播放器就需要将 DTS 文件的后缀名改为"．dts"才能播放。只有安装了 DTS 公司专用的播放器 DTS-HD Stream Player，播放时才能显示出音源是 DTS Digital Surround 还是 DTS ES Matrix 抑或是真正的 DTS ES Discrete 格式。

3. AC-3 格式

杜比公司开发的 AC-3 环绕声格式的全称是 Dolby Audio Codec v3，通常又称为杜比数字声音编码。自从 1992 年第一部采用杜比 AC-3 环绕声编码的电影《蝙蝠侠归来》在美国上映以来，AC-3 就成了最流行的环绕立体声音频格式之一。

杜比 AC-3 系统采用了数字编码压缩技术，它利用了人耳的掩蔽效应，将声音信号中的不相关冗余信息去除，从而实现数据的压缩。一般情况下压缩比越小，其数据率就越大，音质也就会越好。杜比 AC-3 虽然是 5.1 声道环绕立体声格式，但具有对不同声道数和音频设备向下兼容的特点，还音时杜比 AC-3 的解码器可以自动识别原信号的编码类型，也可以依据设备的不同输出相匹配的声道信号，通过一个信号比特流自动分配输出 5.1 多通道环绕声、Pro Logic 环绕声、双声道立体声、单声道。

在音频制作时，通过专门的 AC-3 编码器软件可以将制作好的 6 个声道的音频文件进行杜比 AC-3 编码，如 Soft Encode 1.0 或 Sonic Foundry Soft Encode，只要将 6 个 WAV 音频文件分别按照对应的左、中、右、左环绕、右环绕、低音声道导入软件，在选项菜单下选择适当的编码参数后进行编码，就可以导出一个后缀名为"．ac3"的多声道音频文件了。还音时还需要播放设备能够支持杜比 AC-3 解码，现在许多播放软件也都可以播放这一格式，比如 Power DVD、Win DVD 或 KM Player 等。

杜比公司在 AC-3 之后，又相继为电影院还音系统开发了 6.1 声道数字环绕声制式 Dolby Digital Surround EX 和为高清影视节目开发了 7.1 声道的 Dolby Digital Plus(杜比数字+、DD+)技术。Dolby Digital Plus 编码技术被定为 HD DVD 的音频标准，以及 Blue-ray 光盘的可选音频格式，其编码效率也能够满足未来的广播需求。

杜比公司还专门为高清光盘媒体开发了采用无损的压缩编码技术的 Dolby True HD，支持 8 个独立的 96kHz /24bit 全频带声道，让用户能够体验前所未有的影院声音效果。所有这些新开发的杜比多声道音频格式均有杜比专门开发的音频编码器(Dolby Media Encoder)或者直接由杜比公司提供编码服务支持。

4. ACC 格式

AAC(Advanced Audio Coding)是基于 MPEG-2，即国际活动图像专家组 (Moving Picture Experts Group)制定的视频和音频有损压缩标准之二，全称应该是 MPEG-2 AAC。后来随着 MPEG-4(即国际活动图像专家组制定的视频和音频有损压缩标准之四)中音频部分编码标准的制定，在 MPEG-2 AAC 编码技术核心的基础上，又增加了 SBR(Spectral Band Replication)技术和 PS(Parametric Stereo)技术，为了区别于之前的 MPEG-2 AAC，改称为 MPEG-4 AAC。

AAC 是真正的多声道音频文件格式，它可以支持多达 48 个全频声道、15 个低音声道，还可以内嵌多达 15 个数据流。AAC 格式采用了更加高效的有损编码压缩技术，数据压缩比可达 18∶1，比 MP3 文件的容量还要小，但音质毫不逊色。它可选取多种采样频率和量化

bit 数、能为 5.1 环绕声节目提供相当于 ITU-R 广播的音质。

近年来，AAC 通过附加一些编码技术衍生出了 LC-AAC(Low Complexity)、HE-AAC (High Efficiency)、HE-AAC v2 这三种主要的编码技术。LC-AAC 就是原始的 AAC，主要用于中高码率(大于等于 80Kb/s)的需要；HE-AAC 采用了 Spectral Band Replication 技术，简称 SBR，主要用于中低码率(小于 80Kb/s)的编码；而 HE-AAC v2 主要用于低码率(小于 48Kb/s) 的编码。其不同码率的编码技术可以适应不同的应用领域，中高码率可以用于 DVD-Audio 等高清光盘媒体，低码率则可以适应移动通信、网络电话、广播等要求。

AAC 音频编码器软件及插件有许多，具有代表性的有 FAAC、MainConcept AAC Encoder、Nero AAC Codec、Dolby AAC 和 Real AAC 等，苹果公司的 QuickTime 和 iTunes 也都具有 AAC 编码功能。有些编码器的功能比较简单，甚至只支持双声道模式，有的只支持 LC-AAC 格式，编码出来的音质也随码率有所不同。其中，MainConcept AAC Encoder 插件和 Nero AAC 软件都可以支持多声道编码，同时支持 LC-AAC 和 HE-AAC 格式。

AAC 音频文件后缀名早期用的是 “.aac”，在采用 MPEG-4 的音频编码技术后也有直接用了 “.mp4” 的，后来由于苹果公司在它的 iTunes 以及一系列产品中使用了 “.m4a” 以区别老的 MPEG-2 AAC 音频文件，使得 “.m4a” 这个扩展名现在用得更加广泛了。

5. 多声道 Ogg

Ogg 是一种免费的、支持多声道的音频文件格式，兼容单声道、双声道立体声、4 声道环绕声、5.1 声道和 7.1 声道以上的环绕声，最高可达 255 个声道。它的完整名称是 Ogg Vorbis，其开发者是一个资助开发开放源代码活动的非营利性组织，目的是设计一个完全开放源代码的多媒体系统。

Ogg Vorbis 编码使用了独特的通道耦合处理技术，不同于以往的 “联合立体声” 的编码，该技术不受到专利限制，因此也使得 Ogg Vorbis 实现免费成为可能。它是由 Channel Interleaving 与 Square Polar Mapping 两种不同的编码技术组成，这两种技术都可以很好地保持声音的立体空间定位，而且解码的复杂程度比联合立体声方式还低。

Ogg Vorbis 最主要的特点是在压缩技术上使用了 VBR(可变比特率)和 ABR(平均比特率) 码率压缩技术，与 MP3 格式采用的 CBR(固定比特率)相比可以实现更好的音质。Ogg 不同于其他格式的另一个独特之处是使用了前向自适应算法结构(forward adaptive algorithm format)，具有比特率缩放功能，能根据音质的要求来改变音频数据的比特率。Ogg 还支持类似于 MP3 的 ID3 标签信息(如乐曲名称、专辑名、歌手等)，而且比 MP3 还要灵活、完整许多，可以填写随意多的信息。可以说 Ogg 文件的编码十分优秀，在低码率下有很好的表现力，相较其他格式在音质上也要好得多。

由于 Ogg 格式是完全开放和免费的，不受任何专利限制，网络上可以免费下载许多种类的编码器和播放器。Adobe Audition CS 6 的 5.1 多轨导出选项中就可以直接选取 Ogg 多轨将 5.1 环绕声导出为一个 “.ogg” 文件。网上下载的 Ogg Vorbis 编码器可以将其他格式转换为 Ogg 文件，也可以输出 5.1 声道的 Ogg 文件，选择设置 VBR 可变比特率选项的话，将输出可变比特率文件，并且可以写入 ID3 标签信息。无论是双声道立体声或多声道环绕声的 Ogg Vorbis 文件的扩展名都是 “.ogg”，可以在任何播放器上播放。

目前 Ogg 格式并不像 MP3 那样普及，但是 Ogg 的许多优越性是值得肯定的，尤其是随

着高清媒体对多声道环绕声的要求，很可能 Ogg 将具有广阔的应用前景。

6. MP3 Surround

MP3 是 MPEG-1(即国际活动图像专家组制定的视频和音频有损压缩标准之一)中的音频部分的 Layer-3(第 3 层)，其编码具有 10：1～12：1 的高压缩率，因容量小和音质好而获得了非常广泛的应用。后来为了改进性能而加入了 SBR 编码技术，在保证音质的情况下进一步提高了压缩比，命名为 MP3 PRO 格式。

MP3 早期只能用于双声道立体声和单声道音频编码，于 2005 年由 Fraunhofer IIS 和 Agere 公司联合开发了 MP3 Surround 多声道格式，开始增加了对 5.1 环绕立体声的编码支持，近年来又出现了 7.1 乃至 10.2 声道的 MP3 格式。

MP3 Surround 利用了 BCC(Binaural Cue Coding)心理声学编码技术，尽管包含了多个声道的声音，但 MP3 Surround 的文件容量相对于普通的 MP3 只是略有增加，相对于其他多声道环绕声音频格式文件就小得多了。不管是 MP3 还是 MP3 Pro、MP3 Surround 格式的文件，其扩展名都是 ".mp3"，在播放器中也可以实现完全的兼容。

用 Fraunhofer IIS 开发的专用编码器或者采用第三方软件加载 Fraunhofer IIS 的编码器插件便可实现 MP3 Surround 5.1 声道的编码。MP3 Surround 具有很好的兼容性，可以在现有的普通 MP3 设备和播放软件上正常放音，但是需要用专门的解码器软件或插件才能播放 MP3 Surround 增加的环绕声信息，普通的播放设备都只能放还 MP3 Surround 当中的 2.0 声道部分，像 Fraunhofer IIS 这样的软件就可以同时播放多声道的 Surround 和普通的 MP3 文件。

虽然 MP3 Surround 在网络、多媒体视听、广播等方面获得了广泛的应用，但是它在易用性和实用性方面并没有表现出非常明显的优势，要想在短期内普及还会有一定的难度。

Fraunhofer IIS 公司又推出了高清音频格式 MP3 HD，编码方式和 DTS-HD Master Suite 与 Dolby True HD 类似，完全实现了更多声道的环绕声编码，音质和压缩比也可媲美无损的 FLAC 格式。

其实多声道音频文件格式远不止上文提及的这六种，我们只是针对影视节目制作过程中最常用的也是最有影响的几类格式作了简要介绍。随着高清影视节目的普及和多声道环绕声音频技术的不断发展，多声道音频格式也一定会不断增多。

6.2.5 多声道环绕立体声的制作原理

在影视节目制作过程中，声音的制作和播放方法有很多种。像最早被采用的单声道录制方法，即将所有的声音都记录在一个音轨上，然后也只通过单个扬声器进行播放。后期，随着声音处理技术的发展，开始出现双声道录音，它由位于直播现场的两支麦克风录制完成。而环绕录音则是在以上两种声音制作原理的基础上又进行了深度扩展，增加了更多的声道，由此使声音可以来自三个甚至更多的方向。严格来讲，"环绕立体声"这一名词是由杜比实验室设计的特殊多声道系统，但后期被用来指代影院或家庭影院中的多声道音响系统，因此，书中便取其通用含义。

在多声道环绕立体声的录制过程中，的确存在一些特殊的麦克风可以通过三个或更多

方向录制环绕立体声，但这并非制作环绕立体声声道音效的标准方法。可以说，几乎所有影视作品中的环绕立体声都是在混音室中制作完成的。音效剪辑师和混音师通过提取多种不同的录音——包括影视对白、音效以及配乐等，然后再决定将它们录入哪些声道。例如最早的环绕立体声电影之一的《幻想曲》，在录音时，首先是对管弦乐队的每个部分分别进行了录音，然后再将其混合制作在四个不同的声道上，并将这些声道记录在一卷胶片的光学轨道。播放时，四个声道可以驱动影院四周的各个扬声器，通过声音移位将声音在一个声道中减弱，而在另一个声道中增强，从而产生音乐环绕观众席间的立体效果。

发展最初，因为播放设备十分昂贵，所以环绕立体声系统并不流行，但在 20 世纪 50 年代，好莱坞电影开始采用更为简单的多声道编码格式，加上一些新式影院设备的出现——比如全息电影系统和电影宽银幕系统，立体声系统才开始以另外一种形式被应用起来。

6.2.6　多声道环绕立体声的播放系统

目前我们采用的环绕立体声播放的理论依据是国际电信联合会无线电通信部门批准的关于多通道立体声重放系统有图像和无图像 ITU-RBS.775-1 建议书。该建议书主要提出了3/2 格式或者 5.1 格式多声道立体声重放系统中 5 个扬声器摆放位置的意见(见图 6-4)。

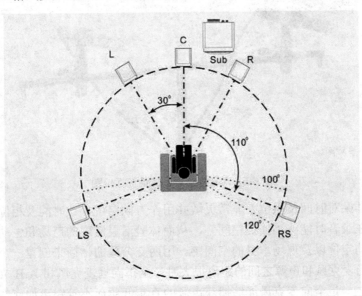

图 6-4　5.1 格式多声道立体声重放系统中 5 个扬声器摆放位置

5.1 格式多声道立体声系统中的五个音箱分别是：左前置、中置、右前置、左环绕、右环绕。其中，五个音箱以中置音箱为基准，左右前置音箱放在它的±30°的位置上，环绕音箱则放在±110°位置上。

其中，左右前置音箱提供常规的立体声。环绕声提供了一种由房间环境而引起的包围感。深沉的低吟则由超低音音箱来填补。因为听者无法感觉到低于 120Hz 以下低音的位置，所以超低音音箱放在任何地方都不会降低声音的位置感。

6.3　立体声话筒

影视节目制作过程中声音的拾取工具主要有话筒、调音台和录音机。就目前而言，拍摄现场大多使用摄录一体机来进行同期声的录制，因此，话筒是影视节目制作过程中最常使用的拾音设备。

6.3.1　立体声的拾取模式

立体声拾音技术主要有 A-B、X-Y、M-S、ORTF 等模式，每种模式都有自己的特点和优势，书中主要针对常用的 A-B、X-Y、M-S 和 ORTF 四种模式进行简要介绍。

1. A-B 拾音模式

A-B 立体声技术，或称为时差立体声，使用两支分隔开的话筒来录制音频信号(见图 6-5)。

图 6-5　A-B 立体声模式话筒摆位图

由于人类耳朵对时间及相位差非常灵敏并用作方向定位，让时间及相位差作为立体声的提示，听者在录音时能够"捕捉空间"，从而体验活灵活现的声场和生动的立体声像，包括个别音源的定位以及现场本身的空间感。用两支分隔的话筒来创建一个立体声像，除了近场使用，当麦克风和声源之间的距离很大时，全指向性麦克风和 A-B 立体声通常是首选之一。原因之一是全向麦克风能够捕获声源的真实低频而不管距离如何，而指向麦克风受到邻近效应的影响，这是因为指向麦克风会在较远距离的立体声录音出现低频的损失。

设置 A-B 立体声录音时，两支话筒之间的距离是一个重要的考虑因素。由于立体声录音的声学特性更多时候出于个人偏好，对于话筒间距可说无规律可循。但是一些重要的声学技巧却可能会派上用场。

由于录音时立体声话筒的距离与频率相关，立体声话筒之间距离越大，音色会越低沉。推荐话筒间距为最低录取音频的四分之一波长。又考虑到人耳对 150Hz 以下频率的定位能力会减弱，因此最佳的话筒相隔距离应该在 40～60cm 之间。用于靠近音源的立体声话筒，间距一般较窄以防止某特定乐器会变得不自然的"宽"。立体声话筒间距最大为 17～20cm，

因为此距离和两耳之间的距离相近似。在增加立体声话筒间距时，还要注意到位于两个话筒之间的音源信号重现能力会变弱。这也会导致立体声录音以单声道(mono)播放时音质下降。

在 A-B 模式中需要考虑的另一个问题便是从话筒到音源之间的距离。想得到话筒与声源之间的理想距离，需要考虑音源的类型和大小、录音现场环境，以及个人品位等。录制时应该从观众体验到的角度为基础，把话筒放在相关的位置，因此直觉与谨慎同样重要。

DPA 宽心型指向话筒的设计令话筒有更饱满的低频响应，大大减低由于距离而产生的低频丢失。因此，当需要带指向性话筒的时候，宽心型话筒是代替全指向话筒的最佳选择。宽心型话筒的音色与全指向话筒非常相近。

2. X-Y 拾音模式

X-Y 立体声设置是一种立体声录音技术，采用两个相同的麦克风，将话筒定位在同一点。最常用的 X-Y 立体声设置是使用两个角度为 90°的心形麦克风以产生立体声声景(见图 6-6)。

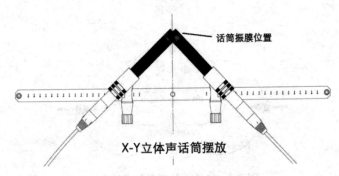

话筒振膜位置

X-Y立体声话筒摆放

图 6-6 X-Y 立体声录制摆放方法

理论上讲，两个麦克风拾音振膜需要位于完全相同的点上面，以避免由于振膜之间的距离差异而导致任何的相位问题。由于这在物理上是不可能实现的，所以将两个麦克风放在同一点的最佳近似方式是将一个麦克风放在另一个麦克风的顶部，使振膜 90°垂直对齐。通过这种方式，水平面上的声源被巧妙地拾取。

每个心形麦克风轴外衰减及差异会创建立体声声景。所以说 A-B 立体声是一种时间差异立体声，而 X-Y 立体声是一种结构(方向)差分立体声。

然而，由于心形指向麦克风的离轴衰减在 90°角处仅为 6dB，因此采用此记录方法时通道间隔受到限制，无法实现更宽广的立体声声景。因此，一般在需要高度单声道兼容性的情况下经常使用 X-Y 立体声录制。例如，广播的播音，许多广播的听众仍然是用单声道收音机或者单声道设备接收音频。

不过也可以应用 120°至 135°或甚至高达 180°的开角(麦克风振膜之间的角度)，这会改变录制角度和立体声的宽度。双向(八字形)麦克风和超心形指针也可应用于 X-Y 立体声。

需要注意的是，由于声源主要在使用 X-Y 立体声设置时偏离轴线拾取，因此对所使用的麦克风的离轴响应提出了很高要求。如果麦克风的离轴响应较差，则再现的立体声声景的中心是不会很精确的。

X-Y 立体声录音配置通常是近距离应用的选择。由于心形指向麦克风表现出的邻近效

应，在远距离使用指向麦克风可能会减少录音中的低频信息量。所以要始终注意指向麦克风的频率响应曲线，有些麦克风设计用于短距离(大部分人声麦克风)，这些麦克风在较远距离声源使用时低频会降低不少。所以即使使用 X-Y 模式录制较远距离麦克，必须要选择能旨在提供更远距离并且全频响应的麦克风，要根据录制的内容核对麦克风频率响应的有效距离。

3. M-S 拾音模式

MS Stereo 结合了两种不同的麦克风特性和一个特殊的矩阵形式来创建立体声景和定位。M 是 Mid 的缩写，S 是 Side 的缩写。在 M-S 的基本录音设置中，指向前方的心形话筒提供 Mid 信号，位于同一点但角度为 90° 的双向麦克风(八字形)提供 Side 信号。双向麦克风的正波瓣指向左侧(见图 6-7)。

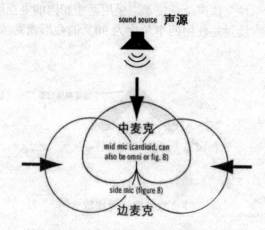

图 6-7　M-S 立体声录制摆放方法

监听时如果不使用 MS 矩阵，就不可能正确地得到立体声的信号。所以，为了获得左/右立体声，M 信号和 S 信号要通过简单的加法和减法处理：L = M + S；R = M - S。执行此计算的方法有很多种，大部分录音机与调音台都是这样来监听 M/S 信号(见图 6-8)的。

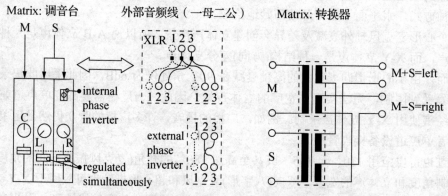

图 6-8　两种方式达到 LR 立体声格式：使用调音台或使用转换器

使用调音台，将 M 信号(心形话筒)馈送到一个输入端，并将声像调节设置到中心位置(在左右声道上提供等量的 M 信号)。来自双向麦克风的 S 信号被平分为两部分。一部分被送入

一个通道并完全声像调节左。另一部分被馈送到另一个通道——倒相——并完全声像调节右。如果此通道不包含相位反转按钮，请使用外部相位反转音频线(在一端交换引脚2/3)。

关于 MS 录制的优势及有趣之处在于，在录制过程中甚至之后可以调整立体声宽度，这点对于影视制作更为需要。这完全取决于 M 和 S 之间的关系。增加 M 并减小 S 使得录音更窄，甚至在极端情况下，全部 M 和零 S 提供干净的单声道；增加 S 并减少 M 提供了超宽度。

4. ORTF 拾音模式

ORTF 制式是 1960 年由法国电视广播局(ORTF)发明的一种常用的立体声拾音方式，其由两只话筒组成，振膜间距为 17cm，话筒之间的主轴夹角是 110°，参照人耳的阴影效应来确定，话筒振膜之间的距离与人耳类似(见图 6-9)。

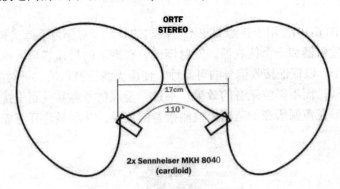

图 6-9　ORTF 立体声录制摆放方法

ORTF 比 X-Y 立体声的声像更宽，同时具有合理的兼容性、单声道兼容性，这样录制的立体声既可以得到松弛的声音，也具有较好的定位感。因为它模仿人耳的位置和距离，非常适合重现人耳齐平位置的声像信息，一般这种方式录制的立体声节目可以用立体声耳机或一对扬声器重放，效果非常好，现场感强。ORTF 用在远距离的场合拾取效果更好，例如外景的空阔地点，音乐厅的录制。目前在电影制作、音乐现场录制、声景艺术等方面都大量使用 ORTF 方式。

在影视声音制作特别是电影声音中，因为 ORTF 模仿人耳特性，一般会被用来制作 5.1 环绕声格式电影的环境声，因为 5.1 格式恰巧是由前面 LCR 三个声道组成，ORTF 会产生出相当分散的立体声图景，而中心的声音是相对较弱的，恰恰 5.1 环绕声电影中的"C"通道一般是放置对白，这样后期使用也非常方便，同时，市场上还有由两组 ORTF 组成的环绕声录制系统，对于 5.1 格式电影就更加方便了。

6.3.2　立体声话筒的种类

话筒根据操作方法的不同可以分为移动型和固定型两种，用于录制立体声的话筒也不例外。其中，移动型包括手持式、吊杆式和无线式话筒等；固定型包括台式、落地式、悬挂式话筒等。

1. 手持话筒

手持话筒由采访者或被采访者自己拿在手中，便于表演者对拾音范围进行控制。手持话筒由于经常被拿在手中，所以必须非常结实，必须对呼吸的冲击和因输入超载而造成的声音失真不太敏感，必须经受住雨雪等；同时它又必须敏感度非常好，能拾取所需的整个音区和微妙的音调变化。

2. 吊杆话筒

这种话筒有强烈的指向性，通常可以将它固定在渔竿式吊杆或话筒吊杆上，并通过吊杆进行操作。这种话筒占用空间小，便于拍摄；话筒特别灵活，能将它带进场景，对准任意方向而无须任何附加设备。

3. 无线话筒

无线话筒(见图 6-10)常用于声源要求不受限制的移动，它分为手持式和颈挂式两种。无线话筒需要一个发射器和一个接收器。发射器或装在裤子的后口袋里，或绑在腰部后面；接收器可设置多个，以保证接收信号的可靠性。使用无线话筒，消除了对演员运动的约束，演员可以自由走动，而不影响录音的效果。不过，无线信号容易受到干扰而影响音质，因此在使用时，必须在声源所在的范围内检测拾音的效果，并尽量避开可能出现的干扰信号或物体。

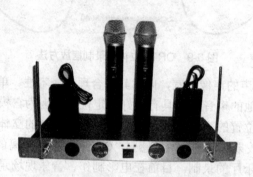

图 6-10　无线话筒

4. 台式话筒

台式话筒就是将手持话筒挂在台式支架上，常用于会议、辩论赛等场景中发言人的声音拾取。

5. 落地式话筒

落地式话筒适用于声源非常明确、话筒允许被摄像机拍进画面的情况。例如，在音乐会、相声等文艺表演现场，经常使用落地式话筒。

6. 悬挂式话筒

悬挂式话筒(见图 6-11)在演播室节目制作中经常被使用，它既可以将话筒保持在画面之外，又不必使用吊杆，通常是从照明网格上悬挂下来，吊在稳定的声源上方。演员必须在话筒的"拾音区"内活动，因此，话筒应尽量吊低，必要的话，在演播室的地面上为演员标示出最理想的拾音点。

7. 摄像机机上话筒

目前生产的摄录一体机在出厂时大都为用户配置一只摄像机机上话筒，能放在摄像机的话筒支架上固定使用，也能取下来手持使用(只要话筒连接线足够长)。它一般具有较好的指向性，所以在电视节目制作过程中，如果没有条件提供专业的录音场所，也可以利用机上话筒进行后期配音；另外，由于它能放置在摄像机上，因此可以用它来录制同期声，方便快捷，如图 6-12 所示。

图 6-11　悬挂式话筒

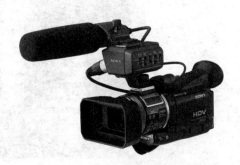

图 6-12　摄像机机上话筒

6.3.3　立体声话筒的使用技巧

立体声制作既需要相应的录音设备，又需要一定的录音技巧，它是技术与艺术的结合，亦是体力与脑力的结晶，录音技巧的高低直接决定着录音质量的优劣。

1. 最佳拾音位置

一般而言，话筒的最佳拾音位置应在被拍摄对象头部上方 0.3～1m，如果在头部以下，应以保证话筒不进入画面为宜。以经过人物头部的水平线为准，话筒与人物头部之间的直线最好与这条水平线大约成 45°角，话筒的活动范围就是上下这两条线所构成的 90°夹角面。切忌将话筒与嘴部同高并直接对嘴。如果在房间内录音，最好把话筒放得离两面墙壁不一样远，并且与墙壁成一定角度，而不是与之垂直。如果一个人说话有咝咝声，则把话筒稍稍放在嘴巴的旁边，这样有助于摆脱高频部分。

我们在前面谈及运动摄像的运动方式时，提到过跟镜头的拍摄，这是由于被摄主体的运动造成的。录音也同样会遇到这种情况，即给正在运动中的主体录音，这就要求话筒员必须准确地将话筒对准被摄主体，要尽量使话筒与被摄主体之间的位置和方向关系保持相对不变。话筒的指向性越强，要求话筒对得越准。在每一个镜头拍摄之前，话筒员都应该跟着一起"试拍"，要对演员的对白和运动心中有数，这样才能跟上运动，避免话筒落在演员的后边或超前到达演员的前方，造成声音的失真。

2. 对多声源的拾音

在通常的双人对话的镜头中，为了把两个人的对白都清晰而饱满地记录下来，话筒员

需要快速地调整话筒的位置和方向，而不是一直将话筒固定在一个较远并且能够将两个声源都覆盖的位置。在拍摄数字电影《海城之恋》时，对白都是采用单部摄像机进行拍摄，方法是当两个人对话时，摄像机对准其中的一个对象进行拍摄，话筒就对准这个对象进行拾音，拍完这个对象的所有对白戏之后，再用同样的办法拍摄另一个对象，话筒也相应地改变朝向，转而对准这个对象进行拾音，如图 6-13 所示。

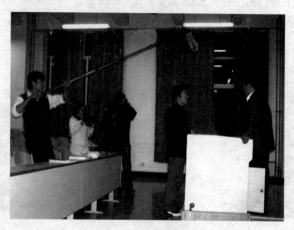

图 6-13　多生源拾音图

3. 注意防风

同期录音时，无论是内景还是外景都要使用防风罩或防风毛衣。因为即使是内景，由于话筒杆的运动，话筒也会受到运动气流的干扰而产生噪声。在外景拍摄遇到风大的情况时，还要注意根据风向调整话筒的拾音角度，来避免风直接"扑入"话筒，当然要以不损失声音拾取质量为前提。

4. 使用立体声话筒的注意事项

因为立体声录音时至少需要两支话筒，或者需要特别设计的有着许多不同收音范围的立体声话筒，所以在录制立体声时要额外注意以下事项。

第一，处理好话筒之间的距离与角度。立体声话筒的拾取模式较普通话筒的拾音更为复杂，如 A-B 模式、M-S 模式、X-Y 模式等。因此，立体声话筒在使用时，要注意多个话筒之间的距离、角度等元素的处理。

第二，处理好话筒与声源之间的距离与指向。立体声话筒对声音的拾取效果较普通话筒更为真切，因为模式的差异、距离与指向角度的不同而产生效果也更为明显。例如使用 A-B 模式在音乐厅对大型管弦乐团演出进行立体声拾取时，话筒通常会放在指挥的上方或背后，由于大部分乐器声音都是往上散播，把话筒放在足够高度可以避免表演者身体屏蔽乐器声音。

6.4　立体声的录制技巧

6.4.1　设备的选择

混录立体声在制作过程中必备的设备根据录制情况不同主要有以下几种。

如果是混录任何格式的多声轨录音作品，则需要模拟带、数字带、硬盘等设备。

如果使用的是混录调音台，那么调音台至少要有六条输出通路。大多数数字调音台都具有环绕声矩阵，用来做混录设置和监听环绕设置的一个组成部分。

如果使用的是普通调音台，则需要一台八轨录音机(MDM 模式数字多轨录音机或硬盘录音机)来记录环绕声的混录声轨。其中，声轨一至声轨六记录环绕声声道，声轨七和声轨八则记录一条独立的立体声混录。

如果使用的是数字音频工作站(DAW)，则需要至少八路输出的音频接口。把送到 5.1 输出通道的数字音频工作站设置到六个接口输出上，然后把这些接口输出连接到五个有源音箱以及一个有源超低音箱上，以此来替代前面提到过的环绕声接收设备。而且，如果使用数字音频工作站来制作环绕声混录，还需要环绕声混录软件，比如 Digi Design Pro Tools 或 Steinberg Nuendo 等包括有环绕声混录的软件。然后将六条声轨混录到硬盘上，把六个形成的 WAVE 文件复制到 CD 或 DVD 上。

6.4.2　录音技巧

Nuendo 是 Steinberg 公司出品的基于软件的多功能音频处理系统(见图 6-14)，它集 MIDI、音频、混音等功能于一体，支持视频 5.1 环绕立体声的制作。因此，书中将以 Nuendo 为例对立体声的录音技巧进行解析。

图 6-14　Nuendo 工作界面

1. 创建音频轨道

1) 通道配置

Nuendo 中的音频轨可以被配置为 Mono(单声道)、Stereo(立体声)或 Surround(环绕声)轨，也就是说，每个被录制或导入的含有多声道的文件都可以被作为整体，不必将其拆成多个

独立的单声道文件。所在音频轨的信号路径将保持原有输入总线的通道配置,经过 EQ、电平以及相关混音处理而输出到输出总线。

在创建音频轨时便可以对其进行通道配置的设置。首先,从 Project 菜单中选择 Add Audio Track(添加音轨)或者直接右击轨道列表选择。然后从弹出的对话框中设定所需要的音频格式。其中,下拉菜单只提供常用格式,如需选择更多环绕声格式,需要从 More 子菜单中选择。最后,轨道便会出现在 Project 窗口,同时调音台窗口也会出现对应的音频通道。

2) 选择输入总线

在为音频轨录音之前,我们还需要设定从哪个输入总线进行录音。即在音轨属性区通过顶部"in"的下拉菜单来为音轨选择所需的输入总线,或在调音台窗口,从音频通道顶部的 Input Routinig(输入路由)下拉菜单中来选择输入总线。

2. 预备录音

在 Nuendo 中,无论是音频还是 MIDI 录音,都可以对单个或同时对多个轨道进行录音。我们可以通过在音轨列表、音轨属性区域或在调音台窗口中点亮相应轨道的 Record Enable(允许录音)按钮来确定被录音的轨道,从而开启该轨道的预备录音模式。

3. 手动录音

按下走带控制面板或窗口工具栏中的 Record 按钮即可开始录音。此时,录音将从当前播放光标位置开始。如果我们在播放过程中单击录制按钮,则会立刻切换录音状态并从当前播放光标位置开始录音,这就是手动 Punch-in(插入)录音。除此之外,Preroll(预播)设置或 Metronome(节拍器)预备拍也同样适用于录音操作。

4. 停止录音

结束录音进程的操作有自动和手动两种方法。

第一种,对手动 Punch-Out(穿出)录音来说,可以通过单击走带板上的 STOP 按钮,或使用快捷键"0"从录音状态切换到停止状态,也可以走带控制面板上的"Record"按钮来停止录音。如果使用快捷键"*",则将退出录音状态继续播放。

第二种,对自动 Punch-Out(穿出)录音来说,可以等播放光标到达 Right Locator(右定位)位置自动退出录音状态。

6.4.3 录音电平的调整

录音电平的调整是通过调节数字摄像机的音频电平表来完成的。音频电平表会有绿、黄、红三段数值范围,绿色段为安全段,大部分时间的音频电平都应该在此段;黄色段为次安全段,音频电平少时间可以达到次区段;红色段为禁区,只有极特殊的情况下才有,如爆炸声、刺耳的鸣笛声,可以瞬间进入,其他声音进入就会有失真现象。其形式有 UV 表式、LED 二极管指示灯式、液晶屏方块式指示等。电平数值有$-\infty$、-30、-20、-10、-7、-5、-3、-2、-1、0、1、2、3、over,如图 6-15 所示。

图 6-15 音频电平表

红黑两种颜色的弧线分别表示的分贝范围如下：黑色段从-20～0dB，红色段从 0～3dB。指针在黑色段左端，即-20～-10dB 摆动时，说明音量小；指针摆动进入红色段说明电平过大，声音会失真，业界也称其为"声音破了"；通常指针应在黑色段右端，即-7～-3dB 为最佳电平。偶尔摆动至 0dB，或进入红色段，都属正常。

6.4.4 立体声的处理制作

多声道数字立体声录制工艺包括现场同期声的录制、转录、配音，效果素材的编辑、预混、混录、技术处理等，本节主要针对常用的几种处理制作方法进行简要介绍。

1. 现场同期声的录制

现场同期声的录制通常使用便携、稳定的数字磁带录音机、数字磁盘录音机、硬盘录音机等。由于数字录音机在防尘、防潮、防振、耐寒、耐热等方面存在缺陷，使其应用受到限制，在条件恶劣的录制现场，使用模拟录音机效果反而更好。

一般录制现场对白采用单声道记录方式，因为一方面多声道数字立体声依赖于混录台的声道分配技术来实现；另一方面对白采用多声道记录不利于声像定位。

录制背景效果及大规模的现场群众人声(群杂)，可采用立体声记录方式(如 A-B 制、X-Y 制、M-S 制)，主要是为了增加空间感、深度感和群感。考虑到多声道数字立体声的兼容性和使用模拟立体声解码器播放的可能性，我们建议使用 X-Y 制。有条件时使用四声道数字录音机录制背景效果，将有助于多声道数字立体声的制作。

2. 转录

现场同期声通过转录复制到视频工作站或音频工作站供剪辑，关键是转录应无损进行。一般需使用数字接口，如进行模数转录应使模拟播放机处于正常工作状态，并注意录制电平。对转录过程中发现的素材问题应及时记录，为日后进行对白置换做好准备。

3. 配音

配音时应尽可能采用与现场情绪、气氛相一致的语气、语调和音色，并且尽量选择与现场所用话筒同类型的话筒进行配音。同时，为了渲染现场气氛，适当增加群杂的录制条数有助于使配音效果更佳。其中，特别值得注意的是，配音过程中不要试图做任何均衡、混响、延时等效果，一方面是因为监听条件不同，另一方面是因为我们无法对节目的整体

情况做出准确的选择或判断。

4. 编辑

声音素材的编辑直接关系到多声道立体声录音的质量，它十分强调技术与艺术的结合。因此必须根据影视作品的要求、录音艺术经验展开创作，利用现场同期声素材和可能找到的素材进行剪辑。毕竟，发展到现在的音频工作站早已不再是功能简单的剪辑工具，许多声音处理器以及各种数字立体声编码器都能够作为音频工作站插件而得以广泛使用。这为制作人员带来了便利，增加了创作自由度，降低了成本。

5. 预混

由于多声道数字立体声制作过程中有许多条声轨录制有声音素材，且通常在最终混合录音时会有 200 多条声轨的素材参加混录，工作繁重。而预混环节便能将所需素材分批、分期地制作成预混母带。

预混一般按对白、动作效果、资料效果、音乐等分类进行。预混所制成的母带格式应与终混节目格式一致，可记录于数字磁带、硬盘、磁光盘等。一般来说，预混通常是通过数字调音台实现，而数字调音台的输入/输出接口应尽可能齐全，监听系统也应符合相应标准。例如：杜比 SR/D 和 DTS 电影数字立体声均为 5.1 系统，其声道分布为左、中、右、左环绕、右环绕、超低频；声压为左、中、右分别为 85dBc，左环绕、右环绕分别为 82dBc，超低频为 91dBc；频率响应符合 ISO 2969 标准的 B 环特性；混响时间 500Hz 时为 0.4~0.5s。如果是为 DVD、HDTV 等节目制作，则使用近场扬声器，声道分布同上；各声道声压均为 85dBc；频率响应 20~20kHz 尽可能平直。

预混过程中，首先进行的是对白预混，一般对白出现在中间声道。在预混中对现场同期对白的降噪处理、现场同期对白与配音对白的自然衔接均可使用外部延时器、混响器、谐波器、压缩器、降噪器；特殊的对白可作声像移动；群杂声可根据需要在 5 个主声道中出现。

动作效果的预混基本同上，可作声像移动；声音的空间感要保持与对白一致。

对音乐来说，一般录制在多声道数字录音机(DASH)或音频工作站上。为了便于在多声道数字立体声录音中进行音乐缩混控制，不同的声音录制场所有所不同。传统乐器演奏通常在混录时间较短的强吸声录音棚中分声道录制，也可在录音棚中使用立体声话筒一次录制成直接供混录使用的二声道、四声道或六声道音乐母带。此方法要求录音人员有丰富的数字立体声录制经验，且录音控制室的监听必须与混录棚一致。由于母带为最终混录使用之合成母带，一般无法调整。而电子乐器演奏通常可在录音室中分声道录制，为了获得良好的质量，在录制时必须注意高频噪声和相位问题。音乐的预混也称缩混，需通过数字调音台将音乐元素分配到指定的输出母线，并根据创作意图调整各音乐元素的相互关系，使之合成为供混录使用的音乐母带。

6. 混录

混录也称终混，是录音工作的最后一道工序。终混时，按需要对各个独立的素材进行控制，包括电平、均衡、压缩、扩张、延时、混响、声像位移等。终混录音师应以相互关联的、整体音响制作对作品的表现为出发点，客观地看待每一个独立素材，并根据经验适

当地运用处理设备，最大限度地提高录音质量。对于已经预混的节目而言，混录时主要考虑预混对白、音乐、效果的比例，对最后听觉效果作出判断、修改，直至满意。终混的节目通常可录于数字磁带、硬盘、磁光盘等载体上。

随着多声道数字立体声录音制作日益被重视和推广，尤其需要指出的是，许多情况下声音质量低劣是由不规范的监听系统造成的。作为录音制作人员应清楚地知道，一个标准的监听系统是制作多声道数字立体声的基础。因此，在数字录音中，使用峰值表(PPM)更有益于控制录音电平过载。

本 章 小 结

影视节目深受观众青睐的原因在于它可以用视听结合的影视画面将观众带入奇妙的荧屏世界。影视录音与录像将视听结合的电视信号记录下来，并用影像的形式将镜头前的景物艺术化地呈现在屏幕上。影视录音与录像需要相应的录音设备与录像设备，它也是技术与艺术结合的产物。本章首先介绍了数字音频格式与基本设备，重点介绍了在高清影视发展进程中衍生的立体声技术、立体声话筒以及立体声录制与处理技巧等内容。

思考与练习

1. 常见的数字音频格式有哪些？
2. 简述数字音频的传输标准。
3. 数字调音台和数字音频工作站的各自功能如何？
4. 多声道环绕立体声的格式有哪些？
5. 立体声话筒的拾取模式主要有哪几种？

实 训 项 目

1. 利用外置话筒对同一声源从不同距离和不同方位设置话筒，比较距离和方位的变化对多声音记录效果的影响。
2. 设计现场备份录像的方案。

参 考 文 献

[1] 陈清. 影视之光(电影电视卷)[M]. 济南：山东科学技术出版社，2007.

[2] [美]琳恩·格罗斯，拉雷·沃德. 影视技艺[M]. 庄菊池，译. 上海：复旦大学出版社，1998.

[3] 刘毓敏，黄碧云，王首农. 电视摄像与编辑[M]. 北京：国防工业出版社，2004.

[4] 任金州，高晓虹. 电视摄影与编辑[M]. 北京：北京广播学院出版社，1997.

[5] 李运林. 电视教材编导与制作[M]. 北京：高等教育出版社，1991.

[6] [美]琳恩·格罗斯. 电影和电视制作[M]. 北京：华夏出版社，2002.

[7] 王纪言. 电视报道艺术[M]. 北京：北京广播学院出版社，1989.

[8] 林正豹，武海鹏. 电视数字摄录像技术[M]. 北京：中国广播电视出版社，2005.

[9] 王润兰. 数字化电视制作[M]. 北京：人民邮电出版社，2005.

[10] 高向明，甄钊. 影视数字制作技术与技巧[M]. 北京：中国广播电视出版社，2005.

[11] 中国应用电视学编辑委员会，北京广播学院电视系学术委员会. 中国应用电视学[M]. 北京：北京师范
大学出版社，1993.

[12] 孟群. 电视制作技术[M]. 北京：电子工业出版社，2005.

[13] 李兴国. 电视照明[M]. 北京：中国广播电视出版社，2007.

[14] 布莱恩布朗. 电影摄影：理论与实践[M]. 丁亚琼，译. 北京：世界图书出版公司，2015.

[15] 刘东明.新媒体短视频全攻略[M]. 北京：人民邮电出版社，2018.